© 2022

OPEN HOUSE, GENÈVE,
ARTISTES / ARTISTS,
AUTEUR·E·S / AUTHORS.

ÉDITÉ PAR / EDITED BY SIMON LAMUNIÈRE

INTRODUCTIONS

SIMON LAMUNIÈRE	OPEN HOUSE	7
	OPEN HOUSE	12
FIONA MEADOWS	HABITER LE DÉPLACEMENT	17
	LIVING ON THE MOVE	25

PROJETS / PROJECTS

ADIFF (ANGELA LUNA)	THE TRENCH	38
ANDREA ZITTEL	A–Z ESCAPE VEHICLE	42
ANDREAS KRESSIG	ENVELOP	46
ANNEXE	GROUND WORK	50
ANUPAMA KUNDOO	EMPOWER HOUSE	54
ATELIER VAN LIESHOUT	DROP HAMMER HOUSE	58
BETTER SHELTER	RELIEF HOUSING UNIT	62
CARLA JUAÇABA	FIL D'AIR	66
CICR	FAMILY TENT	70
DIDIER FIÚZA FAUSTINO	A HOME IS NOT A HOLE	74
EDUARD BÖHTLINGK	DE MARKIES	78
EPFL, ALICE	HOUSES-GARDENS	82
FABRICE GYGI	TABLE-TENTE	86
FIONA MEADOWS/ SASKIA COUSIN	BOITE À LETTRES	90
FREEFORM	MANTA	94
FRIDA ESCOBEDO	SYSTEM 01	98
GRAMAZIO / KOHLER RESEARCH	ARCHITECTURE FOR DEGROWTH	102
HEAD – GENÈVE, ARCHITECTURE D'INTÉRIEUR	REFUGE TONNEAU 21	106
HEAD – GENÈVE, OPTION CONSTRUCTION	GREEN DOOR PROJECT	110
HEPIA, FILIÈRE PAYSAGE	HA(R)B(R)ITER	114
JOËLLE ALLET	CLOUD	118
JOHN ARMLEDER	SANS TITRE	122
KEN ISAACS	FUN HOUSE	126
KERIM SEILER	TENDER IS THE NIGHT	130
L/B, LANG/BAUMANN	UP #5	134
MARCEL LACHAT	SŒUR DE BULLE PIRATE	138

MATTI SUURONEN	FUTURO	142
MAURIZIO CATTELAN & PHILIPPE PARRENO	DOLCE UTOPIA	146
MONICA URSINA JÄGER	HOMELAND FICTIONS (A CONSTELLATION)	150
N55 (ION SØRVIN, INGVIL AARBAKKE)	SNAIL SHELL SYSTEM	154
NICE&WISE (SOŇA POHLOVÁ & TOMÁŠ ŽÁČEK)	ECOCAPSULE	158
RAHBARAN HÜRZELER ARCHITECTS	THE MODULORA PROTOTYPE	162
RELAX (CHIARENZA & HAUSER & CO)	MEMBERS ONLY	166
SHELTER PROJECTS	A PLACE TO CALL HOME	170
STUDIO ZELTINI (AIGARS LAUZIS)	Z–TRITON	174
TENTSILE (ALEX SHIRLEY-SMITH)	CONNECT CLASSIC CAMPING STACK 3.0	178
UNA SZEEMANN	FUTURE FOSSILS	182
VAN BO LE-MENTZEL	1M² HOUSE	186

TEXTES/TEXTS

BRUCE NAUMAN	BODY PRESSURE	190
	PRESSION DU CORPS	192
EVELYN STEINER	*BODILY ENCOUNTERS*. POUR UN *BODY TURN* EN ARCHITECTURE	195
	BODILY ENCOUNTERS. FOR A BODY TURN IN ARCHITECTURE	199
STEPHANE COLLET	LA PLANÈTE PANINI	203
	PLANET PANINI	211
CHARLES PICTET	IMMATÉRIALITÉ DE L'ARCHITECTURE	219
	IMMATERIALITY IN ARCHITECTURE	225
ANDREA ZITTEL	CES CHOSES DONT JE SUIS SÛRE – AU 6 JANVIER 2020	232
	THESE THINGS I KNOW FOR SURE – AS OF JANUARY 6TH, 2020	236
ÉLISABETH CHARDON	CORPS BÂTIS	241
	BUILT BODIES	243

GABRIELA BURKHALTER	L'ABRI-JEU : UN FANTASME PARENTAL ?	245
	THE PLAY CENTRE: A PARENTAL FANTASY?	249
VINCENT BARRAS	PEAU-M	252
	SKIN POEM	256
DANIEL ZAMARBIDE	ENTRAINEMENTS POUR UN SPORT DE L'INCERTAIN	259
	TRAINING FOR A SPORT OF THE UNCERTAIN	265
DONATELLA BERNARDI	*EMPOWERMENT* ET PROMESSES	271
	EMPOWERMENT AND PROMISES	275
VILÉM FLUSSER	NOTRE HABITATION	279
	OUR DWELLING	287
ALESSANDRO MENDINI	PIÈCES INFINIES	295
	INFINITE ROOMS	297
HANS HOLLEIN	TOUT EST ARCHITECTURE	299
	EVERYTHING IS ARCHITECTURE	305
JOSEPH ASHMORE & LAURA HEYKOOP	DES ABRIS APRÈS LES CONFLITS ET LES CATASTROPHES	311
	SHELTER AFTER CONFLICTS AND DISASTERS	315
GILLES CLÉMENT	JARDINS DES OURSONS MÉTIS	319
	THE GARDENS OF HYBRID BEARS	321

PARTICIPANT·E·S AUX PROJETS / PROJECTS PARTICIPANTS	325
OPEN HOUSE	328
COLOPHON	330
CRÉDITS IMAGES / IMAGE CREDITS	331
REMERCIEMENTS / AKNOWLEDGEMENTS	332
SOUTIENS / SUPPORT	334

SIMON LAMUNIÈRE

OPEN HOUSE

Au début des années 2000, certaines évolutions en art, en design et en architecture commençaient à révéler de fortes convergences. Des expositions comme Art Unlimited, Design Miami, les biennales d'art et d'architecture ou encore les pavillons de la Serpentine témoignaient d'un domaine en pleine effervescence. Non seulement des artistes créaient des modules habitables, mais des architectes concevaient des sculptures et des designers pensaient en termes spatiaux. Le champ habituel des disciplines s'étendait, déjouant les codes habituels de fonctionnalité en proposant de nouvelles *folies*. Un désir d'expérimentation, certes un peu décalé de certaines réalités sociales, voyait le jour et éveillait les esprits et les regards sur des objets novateurs et très designés.

Cette ouverture s'associait à d'autres effets de la mondialisation : curiosité envers toutes les formes culturelles, démesure de moyens, propagation d'images sensationnelles, diversité des systèmes de production, etc. Mais surtout, l'ouverture des frontières s'est assortie d'une croissance de la mobilité des

populations et des habitats. La sédentarité perdait de son intérêt et une adresse numérique donnait l'impression de suffire comme ancrage.

Or, cette situation a rapidement évolué avec l'émergence de paramètres géopolitiques et écologiques devenus incontournables. La mobilité a aussi fortement été remise en question par les politiques migratoires ou la crise sanitaire. De fait, la crise sociétale actuelle tend à nous faire repenser les modes de vie, les rapports sociaux et les formes d'habitat qui y sont associés. L'exposition veut participer à cette réflexion.

Open House a comme objectif principal d'ouvrir les esprits autour de la notion d'habitat. Cette démarche est entreprise à travers différentes sessions et manifestations depuis le printemps 2021 pour aboutir à la grande exposition de l'été 2022. Elle se focalise sur l'innovation radicale et originale dans les domaines de l'architecture, de l'art, du design et de l'humanitaire. À nos yeux, la réflexion doit s'entreprendre de manière générale et transversale pour aborder les différentes facettes de cette question somme toute très large. À commencer par le caractère de l'habitat en tant qu'enveloppe. Car, au delà de sa matérialité, qu'est ce qui fait habitat, ou que conçoit-on ou entend-on par habitat ? Si on peut le penser en tant que deuxième peau, enveloppe protégeant l'intérieur de l'extérieur, nous voyons aussi et particulièrement aujourd'hui à quel point ses limites sont poreuses. L'habitat n'est pas si étanche vis-à-vis d'éléments externes, que ce soit émotionnellement, psychologiquement, techniquement ou médiatiquement.

Une fois dans un chez soi certes protecteur par rapport aux intempéries, aux variations de température, de niveau sonore ou de luminosité, nous ne sommes pas forcément imperméables aux influences politiques, sociales et économiques. D'autant plus qu'avec l'arrivée des supports numériques l'intérieur domestique dispose désormais d'outils bijectifs extrêmement intrusifs. L'interaction avec le monde extérieur est incessante, que ce soit par l'information, les échanges financiers, le monde du travail ou les relations sociales. Ces intrusions induisent une forme de nudité vis-à-vis de l'extérieur en même temps que se crée par ces mêmes médias une forme de pare-feu inédite que l'écran et ses avatars permettent. Ces filtres, ces nouvelles bulles mettent à distance un monde extérieur physique fait autant de réalités que de fictions.

Désormais, l'habitat peut être constitué par un espace physique fermé et étanche (à la violence, au climat, aux infections, aux pensées divergentes) et en même temps devenir le siège de toutes nos interactions vis-à-vis de l'extérieur. Quelles relations notre corps entretiendra-t-il avec l'extérieur lorsqu'il sera confiné et dans une relation purement médiatisée à celui-ci ? Quels rôles joueront alors les sensations, le tactile, l'odorat ? Pourrons-nous faire encore longtemps la part des choses entre notre corps psychique, son enveloppe réelle et la relation que nous entretenons avec les mondes numériques par l'entremise de nos avatars et numéros IP ?

Dans cette publication, les auteurs et les autrices analysent différents aspects de l'habitat. Si la place de l'humain et de son corps vis-à-vis du bâti est centrale dans ces textes, chacun possède un angle d'attaque très spécifique et démontre ainsi la variabilité des approches de ce vaste sujet. Critiques, philosophes, architectes, artistes, paysagistes, historiens et historiennes dissertent de manière théorique ou pratique sur l'habitat comme seconde peau, comme protection ou comme besoin ; en tant qu'enveloppe physique avec ses contraintes normatives, légales, psychologiques ; ou encore symboliquement, émotionnellement ou corporellement.

Certains placent clairement le corps au centre. D'autres interrogent aussi ses interactions avec le monde extérieur, ou se demandent comment se constitue un espace en fonction des comportements ; la représentation personnelle ou les attentes sociétales déterminant nos conceptions de l'habitat, et donc ce que nous pensons vivre avec celui-ci.

On le voit, le domaine est vaste. C'est pourquoi *Open House* interroge autant par le texte et les idées, que par l'objet et le concret. L'exposition de constructions bien réelles est en effet le but premier du projet. Depuis le début, notre intention est de permettre la confrontation physique aux objets et ainsi de mieux comprendre le lien entre l'idée de l'habitat et la physicalité du bâti.

Dans le superbe parc de quatre hectares du domaine Lullin, des pavillons, prototypes et constructions originales sont présentés à côté de propositions plus idéalistes ou utopiques. L'expérimentation corporelle de ces objets dans leur dimension véritable, et

non par des maquettes ou des images, offre une chance unique de percevoir des réalisations exemplaires et originales. Il est plus qu'intéressant d'expérimenter ces visions de dedans et de dehors, pour saisir les raisons qui donnent naissance à certaines formes, en fonction d'objectifs extrêmement divers et contraignants (économiques, écologiques, sociétaux, techniques).

Plus que de simples sculptures dont l'aspect visuel prime, les espaces présentés possèdent une volumétrie, des matériaux, des principes constructifs, un extérieur et un intérieur. Ce sont des espaces pénétrables à vivre et expérimenter pleinement. Mais, au-delà de leur forme, ils ont une fonction, qu'elle soit par exemple pragmatique dans le registre humanitaire, fantaisiste dans le domaine artistique, esthétique pour le design ou fonctionnel pour l'architecture. Ici, la multidisciplinarité nous aide à mieux réfléchir à différents modes de vie en envisageant de nouvelles économies de moyens. Nous souhaitons la rencontre entre ces différents domaines de réflexion et de réalisation pour mieux voir leurs spécificités, leurs différences, leurs convergences et leurs apports réciproques.

En cela l'exposition permet surtout l'expérience du rapport entre la forme et la fonction, entre l'espace et son vécu, entre l'envie et le besoin. Sans les opposer, nous souhaitons montrer les liens entre l'imaginaire et le concret, et ainsi renouveler le débat entre forme et fonction.

Open House présente de multiples formes d'habitats, qu'ils soient mobiles, flexibles, temporaires, nécessaires ou accessoires. L'exposition souhaite ouvrir le monde des possibles avec en ligne de mire l'idée de pouvoir reconsidérer ce que signifie habiter et quels sont les besoins de l'humain d'un point de vue optimum d'une part ou idéal d'autre part. Car il n'y a pas qu'une seule manière d'habiter un monde qui ne cesse de changer et l'exposition ne souhaite pas imposer de réponse. Elle ne donne qu'un aperçu, même si celui-ci est le fruit de longues années de recherche et de mise en œuvre.

Évidemment, si tout cela peut se réaliser, c'est grâce à des efforts considérables pour lesquels nous devons remercier, en tout premier lieu, le comité et l'équipe de l'association Open House ainsi que les nombreux bénévoles et contributeurs privés car leur aide fut précieuse. Autant pour ce qui tient de l'organisation que du soutien, plus de 300 personnes ont pris part de

près ou de loin à ce projet qui a mis plus de quatre ans à voir le jour. Merci à toutes et tous.

Il est à souligner que le projet dans son ensemble est généreusement soutenu dès son origine par la commune de Genthod, la Ville de Genève et le canton de Genève, rejoints très tôt par d'importantes mécènes, telles que la Loterie Romande, la Fondation Philanthropique Famille Sandoz, la Ernst Göhner Stiftung, la Fondation Coromandel, la Fondation Leenaards, la Fondation du Jubilé de la Mobilière et Pro Helvetia. Nous leur sommes donc extrêmement reconnaissants.

Pour les différentes sessions, véritables préambules d'*Open House*, nous avons pu également compter sur des partenariats très enrichissants avec les Bains des Pâquis, la Maison de l'Architecture, le Pavillon Sicli ou le salon artgenève. Ils nous ont permis de présenter des projets et d'introduire *Open House* alors que la crise sanitaire battait son plein.

Nous avons aussi été encouragés et soutenus par la Fédération des associations d'architectes et ingénieurs de Genève, la Fondation Braillard Architectes, la Maison de l'Architecture et la Fédération des Architectes Suisses. La publication de cet ouvrage à été réalisée entre autres grâce au Département de la cohésion sociale et au mécénat de la Fondation Jan Michalski pour l'écriture et la littérature. Qu'ils et elles en soient chaleureusement remerciés.

Mais, que serait ce projet sans tous les auteurs et autrices, artistes, créateurs et créatrices, architectes, designers, sans les hautes écoles avec leurs enseignant·e·s et leurs étudiant·e·s, ou encore les organisations internationales qui ont conçu puis réalisé tous ces merveilleux projets et écrit ses textes inspirants. Nous leur devons beaucoup, car sans création, pas d'innovation, pas d'évolution.

Enfin, vous tenez entre les mains un livre à deux facettes, l'une concernant les projets présents dans l'exposition et l'autre autour de la question de l'habitat dans son ensemble, ponctuée d'images de réalisations considérées comme des références dans l'histoire récente. Je vous souhaite un grand plaisir à sa lecture, comme au parcours à travers le domaine Lullin et le parc du Saugy et ses découvertes surprenantes.

Notre souhait est d'enrichir le monde des possibles ; un monde où l'on peut penser l'habitat et la vie en termes ouverts.

SIMON LAMUNIÈRE

OPEN HOUSE

A t the beginning of the 2000s, certain developments in art, design and architecture started to display strong convergences. Exhibitions such as Art Unlimited, Design Miami, art and architecture biennials and also the Serpentine Galleries Pavilions revealed a strongly effervescent domain. Not only did artists create habitable modules but architects designed sculptures and designers reflected in spatial terms. The usual field of the disciplines extended, countering the usual function codes by proposing new 'follies'. A desire for experiments – although slightly out of line with certain social realities – saw the day and stimulated thinking and the way of looking at innovative and very designed objects.

This new awareness was combined with other effects of globalisation: curiosity with regard to all forms of culture, excessive means, the propagation of sensational images, the diversity of production systems, etc. But above all, the opening of frontiers was combined with an increase in the mobility of populations and dwellings. Sedentary life became less interesting and a digital address seemed to be enough as an anchor.

But this situation changed quickly with the emergence of geopolitical and ecological parameters that became inevitable. Mobility has also been called strongly into question by migration

policies or the sanitary crisis. In fact, the current crisis in society is tending to make us reconsider ways of life, social relations and the associated forms of habitat. The exhibition aims at participating in this reflection.

The main aim of *Open House* is to broaden attitudes related to habitat. The procedure has been conducted via different sessions and events since spring 2021 to culminate in the large summer 2022 exhibition. It is focused on radical and original innovation in architecture, art, design and humanitarian features. We consider that reflection should be conducted in a general and transverse manner to address the different facets of what is finally a very broad question. Starting with the character of habitats as an 'envelope'. For beyond its material aspect, what makes a habitat, or what do we consider to be or understand by habitat? Although we can consider it as a second skin, an envelope protecting the inside from the outside, we also observe – particularly today – the extent to which its limits are porous. Habitat is not as firmly sealed against external features, whether these are emotional, psychological, technical or media-related.

Once in a home that is clearly protective as regards bad weather, temperature variation, sound or light level, we are not necessarily proof against political, social and economic influences. Especially as with the arrival of digital facilities the domestic interior now has extremely intrusive bijective tools. Interaction with the outside world is incessant – whether by information, financial transactions, the working world or social relations. These intrusions cause a form of nudity with regard to the exterior and at the same time the same media create a new form of firewall enabled by screens and their avatars. These filters – new bubbles – keep at a distance the external physical world that consists of both reality and fiction.

A habitat can now be formed by a physical space that is closed and sealed (to violence, to the climate, to infections, to divergent thinking…) and also become the centre of all our interactions with the outside world. What relations will our body maintain with the outside world when it is confined and in a purely media relation with it? And then what roles will be played by the sensations, by tactile aspects and by smell? Will we be able to long keep our psyche, its real envelope and the relation that we maintain with digital worlds via our avatars and IP numbers?

The authors who wrote this publication analyse different aspects of habitat. While the position of the human being and his body in relation to the built environment is central, each writer has a very specific line of attack, thus showing the variability of the approaches to this vast subject. Critics, philosophers, architects, artists, landscape architects and historians discuss in a theoretical or practical manner the habitat as a second skin, as protection or as a need, as a physical envelope with its standard, legal and psychological constraints, or its symbolical, emotional or physical aspects. Some place the body clearly in the centre. Others also examine its interactions with the outside world or wonder how a space can be formed according to behaviour, with personal representation or societal expectations determining our conceptions of the habitat and hence what we expect to experience with it.

As can be seen, the field is a vast one. This is why *Open House* questions as much by text and ideas as by objects and the concrete. Indeed, the exhibiting of full size constructions is the prime aim of the project. Our intention from the beginning onwards is to allow physical confrontation with the objects and thus understand the link between the idea of habitat and the physical aspect of building.

In the superb 4-hectare gardens of Domaine Lullin, pavilions, prototypes and original constructions are shown alongside more idealistic or utopic proposals. The corporal experimentation of these objects in their true dimensions and not as mock-ups or images is a unique opportunity to observe exemplary and original examples. It is more than interesting to test these visions from inside and outside to grasp the reasons that give rise to certain forms in function of extremely varied and constraining objectives (economic, ecological, societal and technical).

More than simple structures in which the visual aspect is dominant, the spaces shown possess volumetry, materials, construction principles, an inside and an outside. They are penetrable spaces that can be experienced fully. But beyond their form they have a function, whether for example, pragmatic in the humanitarian register, fanciful in the field of art, aesthetic in design or functional in architecture. Here, multidisciplinarity helps us to better consider different ways of life by envisaging new economics of means. We desire the meeting of these

different fields of reflection and performance to better observe their specific features, differences, convergences and reciprocal contributions.

In this, the exhibition allows above all experience of the relation between form and function, between space and its living, between desire and need. Without setting them against each other, we wish to show the links between the imaginary and the concrete and thus renew the debate between form and function.

Open House displays many forms of habitat – whether mobile, temporary, necessary or accessory. The exhibition is aimed at opening the world of what is possible with, as a target, the idea of being able to reconsider what inhabiting means and knowing the needs of humans from an optimal point of view on the one hand and an ideal one on the other. For there is not just a single way of living in a world that is changing ceaselessly and the exhibition does not wish to impose a response. It just gives a glimpse, even if it is the fruit of long years of research and practice.

Obviously, if all this can be done it is thanks to the considerable efforts made by the committee and team of the Open House association and the many voluntary helpers and private contributors as they provided valuable aid. For organisation and support, more than 300 people were involved to a varying extent in this project that took more than four years to come to fruition. An enthusiastic 'Thank You!' goes to all.

It should be stressed that the project as a whole has received generous support since the beginning from the Commune de Genthod, the City of Geneva and the Canton of Geneva. They were joined very early on by important patrons such as the Loterie Romande, the Fondation Philanthropique Famille Sandoz, the Ernst Göhner Stiftung, the Coromandel Foundation, the Leenaards Foundation, the Fondation du Jubilé de la Mobilière and Pro Helvetia. We are therefore extremely grateful to them.

For the different sessions – true preambles of *Open House* – we were also to count on extremely enriching partnerships with the Bains des Pâquis, the Maison de l'Architecture, the Pavillon Sicli and the artgenève fair. They enabled us to present projects and introduce *Open House* at the peak of the pandemic.

We have also been encouraged and supported by the Fédération des associations d'architectes et ingénieurs de Genève, the Fondation Braillard Architectes, the Maison de l'Architecture and the Fédération des Architectes Suisses. The present work has been published with help, among others, of the Département de la cohésion sociale and the patronage of the Fondation Jan Michalski for writing and literature. Our warm thanks go to them.

But what would this project be without all the authors, artists, creators, architects and designers, without the hautes écoles and their teachers and students and also the international organisations that designed and then made all these marvellous projects and wrote texts full of inspiration. We owe much to them as without creation there would be no innovation, no evolution.

Finally, the book in your hands has two facets – one covering the projects displayed in the exhibition and the other centred on the question of habitat as a whole, with pictures of projects considered as references in recent history. I hope that it gives you great pleasure, as will the visit to Domaine Lullin and its park, with their surprising discoveries.

We wish to enrich the world of the possible – a world in which we can consider habitat and life in open terms.

FIONA MEADOWS

HABITER LE DÉPLACEMENT

F

CAMPEMENTS

Avant même de penser à l'architecture, c'est la question de « demeurer » qui se pose. Comment habiter dans des zones insalubres, inhospitalières ? Comment habiter en toute liberté, avec les moyens du bord ? Peut-on habiter autrement ? En ce temps de crise, il est plus que nécessaire de se poser la question. « Tant que t'as un toit au-dessus de la tête. » Qu'il s'agisse d'une discussion entre étudiants, travailleurs pauvres ou sans domicile fixe, cette expression, à valeur presque incantatoire, rappelle que l'abri, dont le toit est le symbole, est un élément de survie premier. L'abri, c'est l'écart entre notre corps et un environnement potentiellement hostile, ce qui nous protège des aléas. Depuis que l'homme est homme, il cherche le refuge idéal – comme tous les êtres vivants. Dans la préhistoire humaine ou dans la « jungle » de Calais, les premiers abris sont construits avec les ressources environnantes : grottes, branchages ou déchets urbains. Le toit « en dur » est récent, comme l'est, dans l'histoire humaine, la sédentarisation. Le campement, c'est le rassemblement

temporaire des abris, des petites architectures mais c'est aussi bien plus : comme le rappelle Saskia Cousin, c'est la possibilité de faire clan, communauté, société, un « raccourci de l'univers » écrivent Marcel Mauss et Émile Durkheim en 1903.

L'abri nous parle d'architecture, le campement d'urbanisme. Sans lieu fixe ni durée déterminée, ce dernier s'inscrit dans un temps et un espace : c'est un endroit où se poser, se rassembler, avant de reprendre la route. Il représente la figure même d'habiter le déplacement dans ce monde contemporain de la globalisation et il fascine autant qu'il inquiète. Prenons la simple tente ; une même petite architecture peut symboliser à la fois le bonheur, l'aventure, la liberté, et aussi l'enfermement, la misère. L'immense majorité des humains qui vivent dans des campements ne rencontre l'architecture professionnelle que lorsque celle-ci se fait industrielle, voire carcérale : les dizaines de milliers de tentes blanches du Haut Commissariat des Nations unies pour les réfugiés, les baraquements visant à contenir, contrôler, enfermer.

Habiter le déplacement concerne les nomades, les voyageurs, les infortunés, les exilés, les conquérants et les contestataires qui chacun vive leur campement.

NOMADES

Dans nos imaginaires, à travers les albums d'enfants ou les documentaires exotiques, le « vrai » habitant du campement, c'est le nomade. Nous l'imaginons issu d'un peuple libre et fier, sans frontière ni nation. Étymologiquement, en grec, le nomade, c'est la route : le nomade est celui qui habite la mobilité. Il se déplace selon des parcours, des codes organisés, voire ritualisés. Il s'oppose au sédentaire, mais aussi au vagabond. *Campements* se penche sur les formes de ces habitats mobiles ou en mobilité, du plus traditionnel au plus contemporain : huttes, tentes, yourtes, maisons-véhicules, camions-maisons, péniches, chambres d'hôtel standardisées, etc.

Le nomadisme traditionnel procède par étapes, et chacune implique la construction du campement pour quelques nuits ou quelques mois. Sur tous les continents, les nomades dits traditionnels ont inventé des systèmes constructifs ingénieux et légers, qui permettent de transporter et d'installer leur abri, de monter leur campement, un lieu collectif, une communauté.

Ils sont aujourd'hui pour la plupart contraints de se sédentariser, arrêtés par les guerres et les frontières. D'autres sont assignés à un camp immobilisé et surveillé : les réserves indiennes ou aborigènes, par exemple.

Le nomadisme concerne aussi les « ambulants », les saisonniers. Au XIXe siècle, 30 % des commerces parisiens étaient itinérants. Aujourd'hui, forains et gens du cirque se déplacent de villes en villages selon des circulations et des saisons souvent répétées. Sur leurs pas, les *travellers*, ces travailleurs anglais pauvres, quittent les villes dès les années 1970 pour vivre d'activités saisonnières, ou bien les travailleurs du nucléaire, les marins, les routiers, les bateliers, les ouvriers du BTP ou, de manière plus militante, les « woofeurs » qui voyagent d'une ferme l'autre. Tous vivent dans la mobilité, qu'il s'agisse de camping-cars, de foyers dédiés ou des hôtels Formule 1 de zones industrielles. Enfin, il y a les néonomades surfant sur l'idéologie de la mobilité, celle des cols-blancs, installés dans l'habitacle de leur classe affaires, dans les grands hôtels des chaînes internationales. N'importe où dans le monde, le mobilier et la chambre sont les mêmes, tel un voyage immobile dans la bulle-campement des privilégiés.

VOYAGEURS

Le voyageur de loisir n'est pas un nomade : il circule et/ou s'installe temporairement pour son plaisir, pendant son temps libre. Habiter le campement du loisir prend de multiples formes, dimensions, justifications.

Le voyageur touriste cherche à s'extraire des lieux de vie et des temporalités habituelles, se dépayser grâce à un circuit, plus ou moins organisé. Il y a les tortues, comme on nomme ceux qui portent leurs maisons, la tente, le camping-car, le mobile home. L'auto-stoppeur voyage léger, avec son sac à dos ; sa liberté est à la fois totale et entièrement dépendante des autres.

Le voyageur vacancier, quant à lui, s'installe dans un hors-quotidien, qui peut rester un entre-soi. Il n'habite pas la mobilité, mais la résidence temporaire, secondaire, saisonnière, pour une expérience banale, atypique ou extraordinaire, du camping « municipal » au « *glamping* bohème » : yourte, igloo, cabane dans les arbres, etc. Quel que soit son « standing », la formule « tout inclus » d'un hôtel ou d'une croisière isole, crée un campement hors sol, hors lieu, feutré et calfeutré. On s'installe aussi de

plus en plus dans les grands campements virtuels que produit le numérique : un bout de canapé sur un réseau de *couchsurfing*, un palais à Hawaï contre un studio à Paris, hospitalité marchande ou solidarité militante. Sur le chemin de Saint-Jacques-de-Compostelle ou au *Burning Man Festival*, le pèlerin et le festivalier peuvent habiter de toutes ces manières les mobilités de loisirs, culturelles ou cultuelles. À La Mecque, au Maha Kumbh Mela à Allahabad, au festival de *Glastonbury* ou des *Vieilles Charrues*, le voyageur produit d'immenses villes-campements spontanées ou organisées, parsemées de tentes, de camping-cars, de cabanes. Certaines ne sont structurées que par la fascination des fans, « l'a-tente » d'un concert, d'une naissance royale, d'un événement sportif, de la sortie d'un livre ou d'un téléphone.

INFORTUNÉS

Les infortunés habitent le « campement de fortune », l'abri précaire, le refuge de survie. Ils transitent également dans des camps de « rétention », aux allures carcérales. Laissés-pour-compte du système, ultrapauvres, victimes des crises économiques locales et mondiales, les « infortunés sans le sou » sont plus souvent nommés « sans domicile fixe ». Pourtant, ils n'habitent pas la mobilité comme les nomades ou les voyageurs : sédentaires trop pauvres pour accéder au logement, ils vivent au cœur des riches métropoles. La nuit, ils se réfugient sur une bouche de métro, un banc public, dans un parc, installent quelques cabanes dans le bois de Vincennes, un bidonville dans les friches ou les « délaissés urbains ». Ils parviennent, parfois, pour quelques heures ou quelques mois, à investir un squat.

Les « infortunés sans papiers » sont en circulation, passant d'un territoire, d'une frontière à l'autre. Ils cherchent à s'installer temporairement ou définitivement quelque part. La migration, souvent longue et dangereuse, nécessite l'édification d'abris et de campements aux formes proches des « infortunés sans le sou ». Lorsque la migration est entravée, les campements grandissent et se transforment en jungle comme à Calais ou Melilla. Ces infortunés connaissent également les camps de rétention administrative : Villawood en Australie, Lampedusa en Italie, Tweisha Camp en Libye ou Vincennes en France. La plupart de ces camps ne figurent sur aucune carte : non-lieux pour des non-citoyens… Pour beaucoup de ceux qui sont « retenus », le passage dans ces

camps-prisons signifie l'expulsion et le retour à la case départ. Les plus « chanceux » des sans-papiers passeront à l'étape suivante, celle des infortunés sans le sou, voire celle des réfugiés, des exilés.

EXILÉS

L'exil est un départ contraint. L'exilé est en fuite, chassé par la guerre, banni pour ses opinions, dépossédé par une catastrophe. En théorie, les réfugiés sont protégés par des conventions internationales, et accueillis à ce titre par des organismes spécialisés, dans des camps planifiés et aménagés à cet effet. Six millions de personnes vivent aujourd'hui dans quatre cent cinquante camps administrés par l'UNHCR ou HCR (le Haut-Commissariat des Nations unies pour les réfugiés) et l'UNWRA (l'Office de secours et de travaux des Nations unies pour les réfugiés de Palestine dans le Proche-Orient). Selon le HCR, le camp idéal doit regrouper entre cinq mille et dix mille occupants. Qu'il s'agisse de gérer l'urgence avec les villes de tentes blanches du HCR ou de planifier l'attente, les villes-camps obéissent à des logiques de planification et de contrôle sécuritaire extrême. Dans un contexte qui se veut humanitaire, les réfugiés sont soumis à un régime d'exception, d'enfermement et de contrôle, de mise en marge : restriction de mobilité, d'accès au travail et à l'éducation.

Les réfugiés climatiques sont forcés de quitter leurs maisons détruites en raison de catastrophes de moins en moins « naturelles » : séismes, tsunamis, ouragans, inondations, tremblements de terre, etc. Selon l'ONU, vingt millions d'écoréfugiés ont déjà dû être déplacés pour des raisons environnementales. Les camps d'urgence sont divers : abris de tentes, réquisition de gymnases ou véritables villes-camps.

Les réfugiés de guerre et de conflits armés vivent dans des campements de toutes tailles, avec des temporalités très différentes, de quelques tentes éphémères à l'immense camp de Dadaab au Kenya avec ses quatre cent trente mille habitants qui n'existe pas sur les cartes et pourtant une des grandes villes du pays.

Pourtant, des abris de fortune viennent rapidement s'immiscer aux marges des ruelles de tentes blanches des grandes organisations internationales. Avec le temps, les réfugiés réinventent des urbanités, le camp devient ville, mixant l'architecture

locale et celle des pays d'origine. L'exilé est un réfugié citadin, réfugié citoyen, réfugié résistant, réfugié déplacé. Après plus d'un demi-siècle d'installation, certains camps palestiniens sont devenus des villes, nonobstant le statut de leurs habitants et le contrôle auquel ils sont soumis.

CONQUÉRANTS

Le conquérant se déplace pour étendre son pouvoir militaire et politique, économique et scientifique. Quelle que soit la conquête visée, le campement conquérant se caractérise le plus souvent par l'usage de hautes technologies et une logistique très préparée.

Les « forces armées » régulières s'organisent autour de petites unités des forces spéciales ou, au contraire, de grandes bases militaires. Associés à l'armée ou agissant pour d'autres causes, comme par exemple la guerre contre le virus Ebola, ou contre la covid certains « hôpitaux de campagne » déploient un arsenal inconnu des populations locales, tandis que les soignants apparaissent comme des « extraterrestres » ou des « cosmonautes » extrêmement inquiétants. Les expéditions scientifiques habitent un campement conquérant sur et sous la terre ou la mer, l'Antarctique ou le désert. Avec la « conquête spatiale », l'abri que constitue la station spatiale est l'acmé du campement technologique et conquérant.

Les forces rebelles ou auxiliaires habitent un campement conquérant aux caractéristiques inverses : campements informels ou lieux cachés pour les armées rebelles ou résistantes, campements précaires pour les auxiliaires de la mondialisation économique. Ainsi les ouvriers du BTP des mégalopoles orientales ou les saisonniers agricoles du Sud de l'Italie s'installent-ils dans des camps de fortune, des dortoirs surpeuplés. Pour que l'Europe dispose de fraises ou de tomates à prix compétitifs, la conquête économique s'appuie sur ces camps de travail qui multiplient la spoliation des droits et sont souvent contrôlés par les mafias. Les camps de fortune abritent également les chercheurs d'or ou de minerais divers. Leurs habitants ne sont pas des conquérants mais leur asservissement est, pour les puissants, un moyen d'habiter et de multiplier les conquêtes.

CONTESTATAIRES

Le campement des contestataires n'est pas un abri mais une manifestation. L'installation du camp, sa forme et son organisation visent un projet politique de contestation de l'ordre établi, des inégalités, du système dominant.

Pour combattre les injustices sociales et politiques, la prédation de la finance après la crise des *subprimes* en 2008, le mouvement des Indignés s'inspire notamment de l'ouvrage de Stéphane Hessel *Indignez-vous!* et des Printemps arabes. C'est *Occupy Wall Street* à New York ou *Indignados* en Espagne.

Les contestataires campent également pour lutter contre l'installation d'infrastructures destructrices de l'environnement : contre les aéroports d'Heathrow à Londres ou de Notre-Dame-des-Landes en Loire-Atlantique, contre le percement de tunnels pour le TGV en Italie. Pour les zadistes (du néologisme ZAD, zone à défendre), c'est le fait de camper – rester sur place – qui permet d'afficher et de maintenir la revendication. Dans le cadre des luttes pour l'environnement, le camp peut se muer en lieu de vie prônant une alternative écologique et une contestation de la ville et du monde pollué, technologique, asservi au capitalisme et à la consommation de masse. Les contestataires post-hippies fuient la ville, installent des abris inspirés des sociétés nomades traditionnelles (yourtes, cabanes, roulottes), tentent, pour certains, l'autonomie totale. Les ermites et les personnes électrosensibles s'isolent du bruit médiatique et de ses ondes. D'autres rebelles – parfois les mêmes – revendiquent leur désaccord avec le système en s'installant dans les gares d'Europe – ce sont les punks à chiens – les squats dits « anars » ou les usines désaffectées. Pour les contestataires, le campement est d'abord une revendication politique, une marque de rébellion, et non une obligation de survie. La frontière avec le camp des infortunés, celui des nomades ou même des voyageurs est toutefois souvent ténue.

DÉPLACEMENTS (IM)MOBILES

Le campement est une forme urbaine à part. Sa faible empreinte au sol correspond à l'idée d'un urbanisme éphémère ou transitoire qui coïncide avec les déplacements de ces nouveaux itinérants, qu'ils soient militaires, migrants ou explorateurs.

Comme l'indique l'anthropologue Michel Agier « Les campements sont précurseurs d'une écologie et d'une anthropologie

urbaines marquées par une culture de l'urgence et du précaire, plaquée sur des espaces nus et pour des temporalités inconnues. Aussi divers soient-ils, ils partagent une même position dans la représentation de l'espace et du temps : celle d'un pur présent, sans pensée de la durée, et pourtant déjà inscrit dans la répétition. »

Le campement est ambivalent car à la fois mobile et immobile. On peut constater, à l'inverse de toute attente, d'une part, combien les campements, qu'ils soient de réfugiés ou auto-établis par les migrants, sont de plus en plus répandus mondialement et inscrits dans une situation transitoire qui dure. Une personne arrivant dans un campement de réfugiés ou de déplacés y habite en moyenne quinze ans, immobilisé dans un statut de non-citoyen. Ou un Rrom en Île-de-France qui réside dans ces campements depuis plus de quinze ans se déplace au fur et à mesure qu'ils sont démolis par l'administration. Dès le départ son avenir précaire est figé et sans adresse il n'a aucun droit. D'autre part, les habitants voulant vivre dans des campements écologiques et antisystèmes sont contraints par un code d'urbanisme en France qui refuse qu'on puisse vouloir habiter le déplacement et comprend seulement l'architecture immobile qui dure, interdisant les permis de s'installer. Sans parler des vrais nomades transfrontaliers immobilisés par des frontières infranchissables. Habiter le déplacement où se déplacer est un enjeu idéologique dans un monde qui se replie et pourtant dans une mondialisation effrénée.

Habiter le Campement, sous la direction de Fiona Meadows, Actes Sud, collection l'Impensé, mai 2016. L'exposition *Habiter le Campement* réalisée en 2016 fait suite à de longues années de recherches à explorer ces manières de vivre le campement, et à en collecter ses traces photographiques, principalement à travers le photojournalisme.

FIONA MEADOWS

LIVING
ON THE MOVE

E

CAMPS

The question of 'dwelling' arises even before thinking of architecture. How can you live in unhealthy and inhospitable zones? How can you live freely, with what is available? Can one live in a different way? In this crisis period it is more than necessary to raise the question. 'As long as you have a roof over your head'. Whether it is a discussion between students, poor workers or those of no fixed abode, this almost incantatory expression is a reminder that shelter, of which the roof is the symbol, is a prime element of survival. A shelter is the gap between our body and a potentially hostile environment and that protects us from uncertainties. Since man has been man he has sought, like all living beings, the ideal refuge. In human prehistory as in the 'jungle' at Calais, the first shelters were built with nearby resources: caves, branches or urban wastes. 'Solid roofing' is as recent as sedentarisation in human history. A camp is a temporary assembly of shelters, small architectures but also much more. As reminded by Saskia Cousin, it is the possibility of creating a

clan, a community, a society – a 'shortening of the universe' as written by Marcel Mauss and Émile Durkheim in 1903.

Shelter is involved in architecture and camping in town planning. Without a fixed site or a set duration the latter is set in temporary time and space: it is a place to stop and to gather before going back to the road. It is the very pattern of living in displacement in this world of globalisation. A camp fascinates as much as it is worrying. Let's take a simple tent, the same small piece of architecture can symbolise happiness, adventure or freedom and also imprisonment and misery. The great majority of humans who live in camps only encounter professional architecture when this becomes industrial or even a prison: tens of thousands of white tents of the United Nations High Commissioner for Refugees, huts aimed at containing, controlling and enclosing.

Experiencing displacement concerns nomads, travellers, the ill-fated, exiles, conquerors and objectors, each living in their camps.

NOMADS

In our imaginations, in children's books or exotic documentaries, nomads are the 'real' occupiers of camps. We imagine that they come from a free, proud people with no frontier and no nation. Etymologically, in Greek the nomad is the road: the nomad is he who lives in mobility. He moves according to trails, organised or even ritual codes. He is opposed to the sedentary but also to vagabonds. Camps focuses on the forms of these mobile or moving habitats from the most traditional to the most contemporary: huts, tents, yurts, vehicle-homes, truck-houses, barges, standardised hotel rooms, etc.

Traditional nomadism is in stages and each one involves building a camp for a few nights or several months. On all the continents, so-called 'traditional nomads' have invented ingenious and light construction systems that enable them to move and install their shelter, a collective site, set up a community. Most of them are now obliged to become sedentary – halted by wars and frontiers. Others are placed in an immobile camp and supervised: camps for Indians or aborigines for example.

Nomadism also concerns itinerant and seasonal workers. In the 19th century 30% of Paris traders were itinerant. Today, stallholders and circus performers move from town to town and

village to village according to traffic and often repeated seasons. On their heels come the 'travellers', poor English workers who left the towns in the 1970s to life from seasonal jobs, or workers in the nuclear industry, seamen, lorry drivers, boatmen, construction workers or, in a more militant manner, 'woofers' who travel from one farm to another. They all live in mobile conditions – whether in camping-cars, in purpose-reserved hostels or hotels Formule 1 in industrial zones. Finally, there are neonomads who surf on the mobility ideology. These are white-collar workers installed in their business class compartments, in the large hotels of international chains. Wherever they are in the world, the furniture and the room are the same, like a motionless trip in the camp-bubble of the privileged.

TRAVELLERS

The leisure traveller is not a nomad. He moves and/or settles temporarily for his pleasure, during his free time. Living in a leisure camp can have many forms, dimensions and justifications.

The tourist seeks to get away from the usual places of living and times and change scenery thanks to a more or less organised trip. There are the tortoises, as we call those who carry their houses, tent, camper or mobile home. The hitchhiker travels light with a rucksack. His freedom is both total and dependant on others.

Now for the holiday traveller who sets up in a manner different to the usual –which can remain a 'between us'. He does not live in a mobile manner but in a temporary secondary seasonal residence for a banal, atypical or extraordinary experience in anything from a 'municipal camping site' to 'Bohemian glamping' in a yurt, an igloo, a tree-house, etc. Whatever its status, the 'inclusive' formula of a hotel or of an isolated cruise creates an aboveground camp, in no particular place, muffled and cosy. We also use an increasing number of large virtual camping areas produced digitally: part of a sofa on a couchsurfing network, a palace in Hawaï against a studio apartment in Paris, merchant hospitality or militant solidarity. On the track to Santiago de Compostela or at the Burning Man Festival, pilgrims and attenders of festivals can live in all these ways during leisure, cultural or religious mobility. At Mecca, at the Allahabad Maha Kumbh, Glastonbury Festival or the Vieilles Charrues Festival, travellers create immense spontaneous or organised 'camp towns' scattered with

tents, campers and huts. Some are structured only by the fascination of fans, 'waiting for' a concert, a royal birth, a sports event, the publication of a book or the release of a telephone.

THE ILL-FATED

The ill-fated live in make-shift camps, precarious shelter, survival refuges. They also transit via 'retention camps' that seem like prisons. Those beyond the system, the ultra-poor, the victims of local and world economic crises, the 'ill-fated' are often referred to as having 'no fixed abode'. But they do not experience mobility like nomads and travellers: sedentary and too poor to have a dwelling they live in the heart of rich metropolises. At night they take refuge on a metro ventilation outlet, a public bench, in a park, install a few huts in the Bois de Vincennes, a shantytown on unused land or that was abandoned by urban development. They sometimes succeed for a few hours or a few months to use a squatted building.

The 'ill-fated with no papers' are on the move, going from a territory, from one frontier to the next. They seek temporary or permanent installation somewhere. Migration is often long and dangerous, needing the building of shelters and camps similar to those of the 'broke ill-fated'. When migration is blocked, the camps grow and turn into jungle camps as in Calais or Melilla. These ill-fated people also know the administrative retention camps: Villawood in Australia, Lampedusa in Italy, Tweisha Camp in Libya or Vincennes in France. Most of the camps are not shown on any map: a non-place for non-citizens... For many of the people retained, going to these prison camps means expulsion and a return to square one. The 'luckier' of those with no papers will go to the next stage, that of the ill-fated with no money or that of refugee, of exile.

EXILES

Exile is a constrained departure. The exile is running away, pursued by war, banished for his opinions or ruined by a catastrophe. In theory, refugees are protected by international conventions and thus hosted by specialised bodies in camps designed and fitted for the purpose. Six million persons live today in 450 camps administered by UNHCR or HCR (United Nations High Commissioner for Refugees) and the UNWRA (United Nations Relief and Works

Agency for Palestine Refugees in the Near East). According to the HCR, an ideal camp should have 5 000 to 10 000 occupants.

Whether for handling an emergency with towns of HCR white tents or planning waiting, town-camps follow extreme planning and security logistics. In a context aimed at being humanitarian, refugees are subjected to a regime of exception, enclosure, control and marginalisation: restricted mobility, access to work and education.

Climate refugees are forced to leave their dwellings for less and less 'natural' reasons: seisms, tsunamis, hurricanes, floods, earthquakes, etc. According to the UN, 20 million ecorefugees have already been displaced for environmental reasons. Emergency camps are in various forms: tents, the requisition of gymnasiums or actual town-camps.

War and armed conflict refugees live in camps of all sizes and for very different lengths of time – from a few ephemeral tents to the immense Dadaab camp in Kenya. With a population of 430 000 it is not shown on the maps but is one of the largest towns in the country.

Nevertheless, make-shift shelters soon take shape at the edges of the streets of white tents of the major international organisations. As time passes, the refugees re-invent urban structures and the camp becomes a town, mingling local architecture and that of the country of origin. The exile is a town refugee, a citizen refugee, a resistant refugee, a displaced refugee. After more than 50 years, certain Palestinian camps have become towns in spite of the status of those who live there and the control exerted on them.

CONQUERORS

A conqueror moves to extend his military, political, economic and scientific power. Whatever the conquest aimed at, the conqueror camp usually features the use of advanced technology and very well-prepared logistics.

The regular 'armed forces' are organised around small special force units or, in contrast, large military bases. Associated with the army or acting for other causes, such as the fight against the Ebola virus or Covid, certain 'field hospitals' have resources that are not known to the local populations and care personnel look like extremely worrying extra-terrestrials or cosmonauts. Scientific expeditions live in a conquering camp on and under

the sea, the Antarctic or a desert. With 'the conquest of space', the shelter provided by a space station is the acme of the technological, conquering camp.

Rebel or auxiliary forces who live in a conquering camp with inverse features: informal camps or hidden places for rebel armies or resistance, precarious camps for economic globalisation auxiliaries. Thus construction workers from oriental megalopolises or seasonal farmworkers from southern Italy live in make-shift camps or overpopulated dormitories. For Europe to have strawberries or tomatoes at competitive prices, economic conquest is based on these work-camps that multiply the creaming off of rights and are often under mafia control. The make-shift camps also house people in search of gold or various minerals. Their populations are not conquerors but for powerful people dominating them is a way of inhabiting and multiplying conquests.

OBJECTORS

An objectors' camp is not a shelter but an event. The installation of the camp, its form and organisation aim at disputing the established order, inequalities and the dominant system.

To fight social and political injustice and the predation of finance after the 2008 subprimes crisis, the Indignants movement was inspired in particular by the publication by Stéphane Hessel called *Indignez-vous! (Time for Outrage!)* and the Arab Spring. It is Occupy Wall Street in New York or *Indignados* in Spain.

Objectors also camped to fight the installation of infrastructure that would damage the environment: Heathrow airport in London and Notre-Dame-des-Landes in the Loire-Atlantique department in France and against the construction of tunnels for TGV high-speed trains in Italy. For 'zadistes' (from the abbreviation ZAD – *zone à défendre*), camping – staying at the site – makes it possible to post and maintain the demand. In struggles for the environment, the camp can change into dwelling area in favour of an ecological alternative and the contesting of towns and the polluted, technological world devoted to capitalism and mass consumption. Post-hippie objectors flee the towns and settle in shelters inspired by traditional nomadic societies (yurts, huts, trailers), with some aiming at total autonomy. Hermits and electrosensitive persons isolate themselves from media noise and its waves. Other rebels – sometimes the same ones – claim their

disagreement with the system by settling in stations in Europe. They are punks with dogs, so-called 'anar' squats or abandoned factories. For objectors, a camp is first of all a political claim, a mark of rebellion, and not an obligation to survive. The frontier with the ill-fated, with nomads and even travellers is often slight.

(IM)MOBILE MOVEMENTS

A camp is a different urban world. Its small footprint corresponds to the idea of ephemeral or transitory dwelling places that coincide with the movements of these new itinerant persons, whether they are soldiers, migrants or explorers.

As was stated by the anthropologist Michel Agier, 'camps are precursors of urban ecology and anthropology marked by emergency and the precarious, set on bare areas and for unknown periods of time. However varied they might be, they share the same position in the representation of space and time: that of a pure present, without attention paid to duration but nonetheless set in repetition.'

A camp is ambivalent as it is both mobile and immobile. Unexpectedly, it can be seen how camps – whether of refugees or set up by migrants themselves – are on the increase world-wide and set in a lasting transitory situation. A person who arrives in a camp for refugees or displaced persons stays for an average of 15 years and is immobilized in a non-citizen status. A Rom in the Île de France region who has lived in these camps for more than 15 years moves from camp to camp as the latter are demolished by the administration. His precarious future is frozen from the start and, with no address, he has no rights. In contrast, people who wish to live in ecological, anti-system camps come under French town planning regulations that refuse a wish to live on the move and accept only immobile, lasting architecture and so refuse permission to settle. Without mentioning true transfrontier nomads who are blocked by uncrossable frontiers. Living on the move or shifting is an ideological issue in a world that is closing, but nonetheless with desperate globalisation.

Habiter le Campement, edited by Fiona Meadows, Actes Sud, collection l'Impensé, May 2016. The 2016 exhibition *Habiter le Campement* followed long years of research to explore the forms and ways of living in camps and after collecting photographic traces – mainly though photojournalism.

PROJETS / PROJECTS

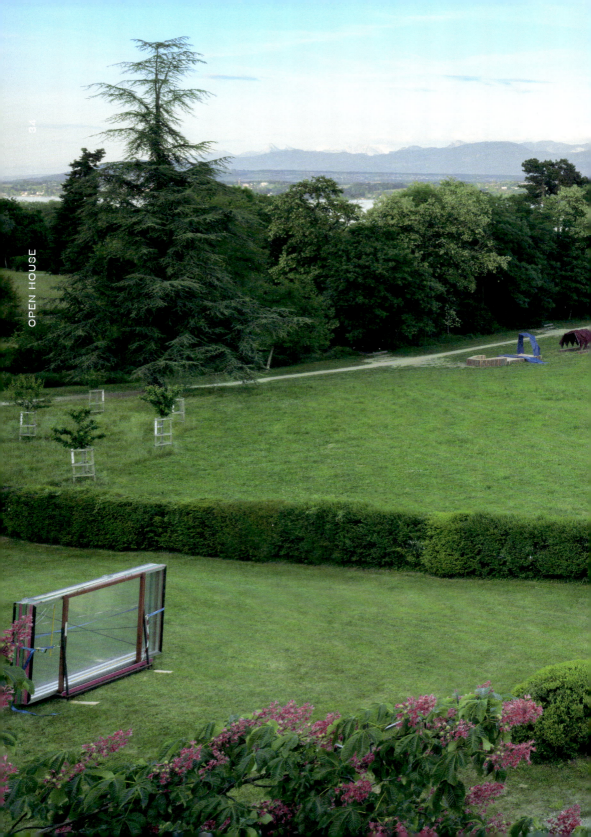

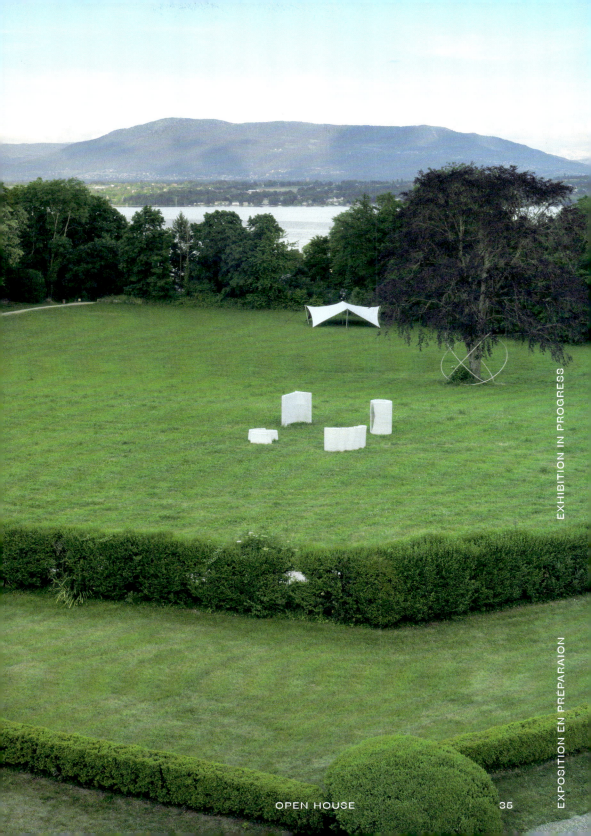

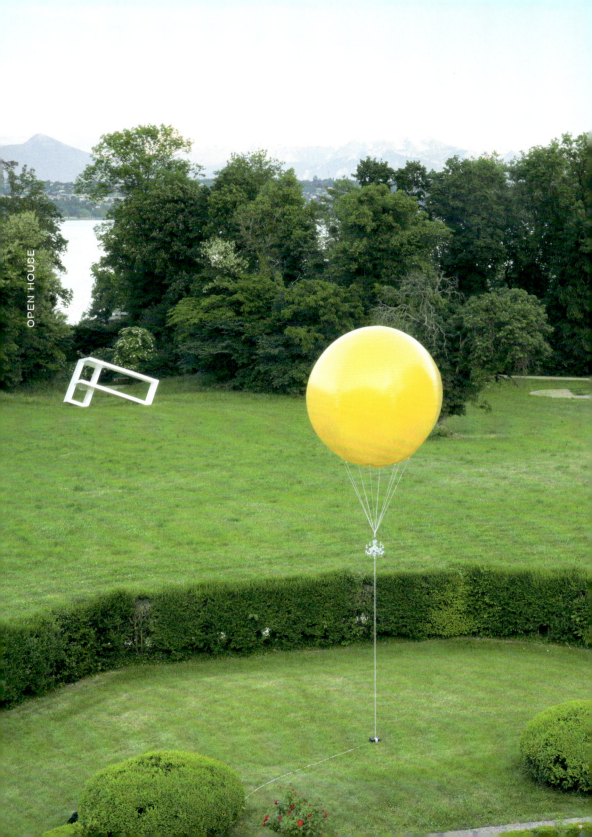

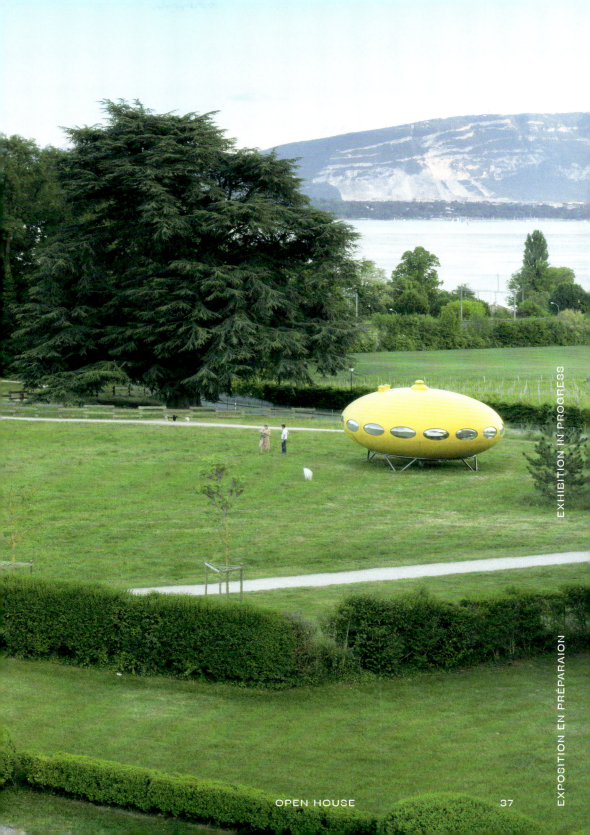

ADIFF
(ANGELA LUNA)

« La mode peut-elle sauver des vies ? ». C'est ainsi qu'Angela Luna entame la présentation de cette veste/tente créée et produite depuis 2016. Elle est alors jeune diplômée de la Parsons New School for Design et remporte le prix de styliste de l'année de l'académie new-yorkaise pour sa collection féminine.

Ce projet est né d'un voyage de la créatrice en Grèce, sur l'île de Lesbos où elle a pu constater l'ampleur de la crise sociale et humanitaire qui se joue aux portes de l'Europe. Elle a été marquée par l'inadaptation des vêtements aux besoins immédiats des personnes déplacées de gré ou de force. Son constat est que le don de vêtements, bien que nécessaire, ne correspond pas toujours aux nécessités en termes de tailles, de résistance aux intempéries ou aux conditions climatiques.

Angela Luna crée alors en compagnie de Loulwa Al Saad la start-up humanitaire ADIFF et base ses ateliers à Athènes. Les deux partenaires se placent à contre-courant d'une industrie de la mode qui exploite, parfois jusqu'à les tuer, des travailleurs et travailleuses sous-payé·e·s. Elles embauchent des réfugié·e·s, les payent dignement pour permettre à ces personnes de

'Can fashion save lives?' This is how Angela Luna begins the presentation of this jacket/tent designed and first produced in 2016. At the time, this recent graduate of Parsons New School for Design won the Womenswear Designer of the Year award for her women's collection at the 2016 Parsons Benefit Show.

This project came out of the designer's trip to the island of Lesbos in Greece, where she was able to witness the extent of the social and humanitarian crisis taking place at the gates of Europe. She was struck by the inadequacy of the clothing for the immediate needs of people who had been displaced by choice or by force. She observed that donated clothing, although necessary, did not always correspond to needs in terms of size, resistance to bad weather or climatic conditions.

Angela Luna and Loulwa Al Saad then created the humanitarian start-up ADIFF and based their workshops in Athens. The two partners went against the grain of a fashion industry that exploited, sometimes to the point of killing, underpaid workers. They began to hire refugees and paid decent wages to help them

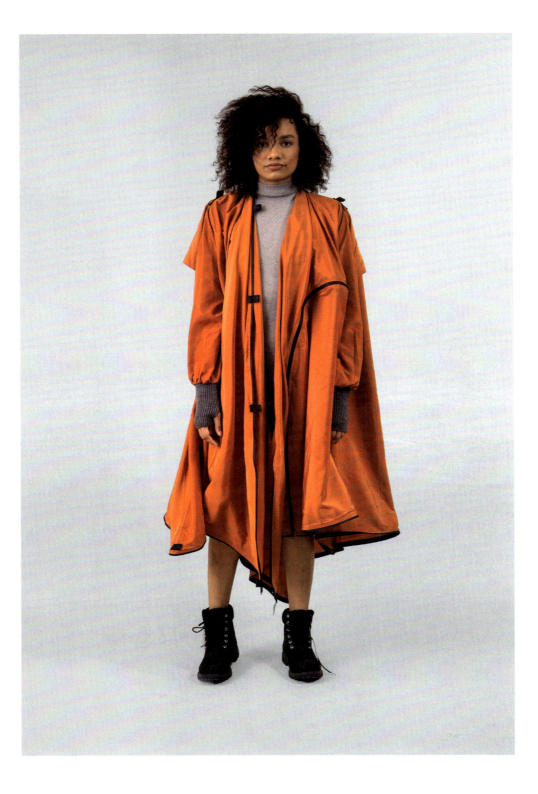

prendre le nouveau départ qu'elles étaient venues chercher.

Angela Luna et Loulwa Al Saad s'inspirent également de travaux sur l'*upcycling,* c'est-à-dire une réutilisation mieux pensée de matériaux. En employant des tentes fournies par les Nations unies, détériorées et abandonnées sur place, elles proposent des solutions écologiques aux problèmes sociaux. Angela Luna propose un design réfléchi pour une application humanitaire des vêtements, dont la forme suit la fonction. Ses *trenchs* et ses *bombers*, de taille unique pour que tout le monde puisse les porter, contiennent des poches de rangement pour les effets personnels, sont imperméables, isolants, et convertibles en tente pour un habitat d'appoint mobile. Les couleurs permettent de rester discret (vert foncé) en cas de situation périlleuse ou sont très voyantes (orange cuivré) si le besoin est d'être vu.

Pour chaque achat sur son site, ADIFF redistribue un trench/tente à une personne sans abri avec son système de *buy one, give one*. Cette initiative a permis la distribution de plus d'un millier de tentes à des sans-abri et de près de 80 000 dollars à ses employé·e·s.

to make the fresh start they had come looking for.

They were also inspired by the practice of upcycling, involving a more thoughtful reuse of materials. By using tents provided by the United Nations that became damaged and been abandoned, they found ecological solutions to social problems. Angela Luna proposes thoughtful designs for the humanitarian application of clothing, in which form follows function. Her one-size-fits-all trench coats and bombers contain pockets for personal belongings, are waterproof, insulated, and can be converted into a tent for mobile living. The colors can be discreet (dark green) in a dangerous situation or highly visible (copper orange) if the wearer needs to be seen.

For every purchase on its website, ADIFF redistributes a trench coat/tent to a homeless person through its *buy-one, give one* system. This initiative has resulted in over a thousand tents being distributed to the homeless and nearly $ 80 000 to its employees.

ANDREA ZITTEL

Andrea Zittel a fondé dès 1990 à New York son entreprise artistique A–Z, où s'efface la ligne de démarcation entre art et réel. Dix ans plus tard, elle achète à Joshua Tree, dans le désert de Mojave, près de Los Angeles, une propriété datant du *Homestead Act*, qui permettait aux colons d'être aisément reconnus propriétaires par l'État à condition de vivre sur place. A–Z West devient alors l'espace où, à partir des processus mêmes de sa vie quotidienne, elle crée des modules d'habitations minimalistes, du mobilier, des vêtements, des concepts alimentaires. Ou encore lance avec d'autres un festival artistique, mais aussi des visites et des immersions sur des sites de la région où, comme à A–Z West, sont expérimentées des formes de vie qui prennent leurs distances avec le monde extérieur.

Conçu en 1996, encore dans la période new-yorkaise, *A–Z Escape Vehicule* intègre déjà les bases de ses réflexions sur la liberté, l'autonomie et la relation aux autres. De l'extérieur, l'objet ressemble à une minuscule caravane ou à une cabine d'isolation sensorielle. Son titre dit qu'il permet de s'échapper. Mais pour Andrea Zittel, la seule chose à faire, c'est de s'y installer, de refermer la trappe, et de rejoindre son

Andrea Zittel founded her A–Z art company in New York in 1990. Its work blurred the line between art and reality. Ten years later, she bought a property in Joshua Tree, in the Mojave Desert, near Los Angeles, that dated back to the Homestead Act, which facilitated State recognition of settlers as owners, provided they lived in the location concerned. A–Z West is the site where, working out of the processes of her own daily life, she creates minimalist housing modules, furniture, clothing, and food concepts. With others, Zittel also set up an art festival and organizes visits and immersions in sites in the region where, as in A–Z West, it is possible to experience forms of life that distance themselves from the outside world.

Designed in 1996, again during her New York period, *A–Z Escape Vehicle* already incorporates the basis of her reflections on freedom, autonomy and the relationship to others. From the outside, the object looks like a tiny caravan or a sensory isolation cabin. But for Zittel, the only thing to do is to move in, close the trap door, and enter her inner world. Ten *A–Z Escape Vehicles* were built in a Californian motor

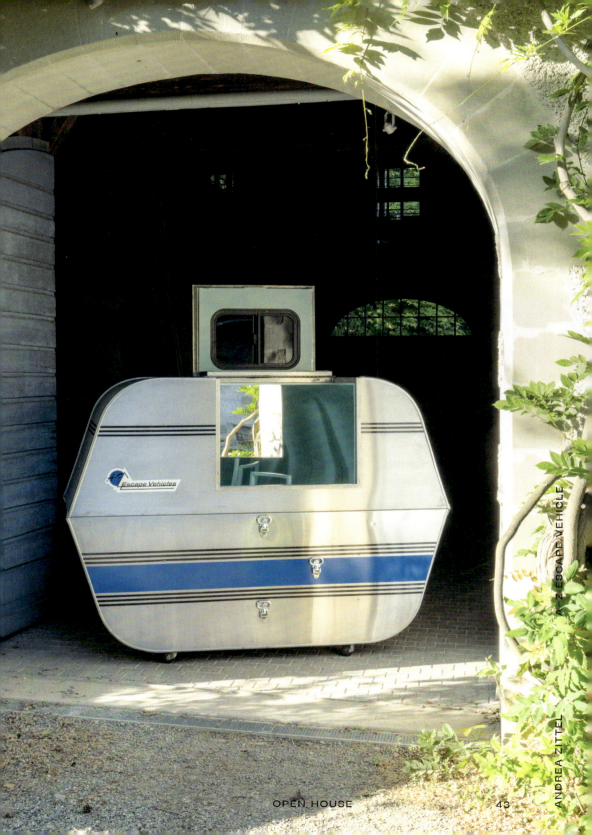

monde intérieur. Dix *A–Z Escape Vehicles* ont été fabriqués dans une entreprise de camping-cars californienne, avec comme principe que leurs acquéreurs et acquéreuses les customisent selon leur convenance. Andrea Zittel en a gardé un dont l'intérieur ressemble à la grotte que s'était fait aménager Louis II de Bavière. Celui exposé à *Open House* appartient au Vitra Museum. À l'intérieur, une chaise entre deux miroirs permet de se refléter à l'infini sur fond bleu ciel.

Les *A–Z Escape Vehicles* ouvrent toute une série de projets. Ainsi, en 1999, pour une performance d'une semaine à Berlin, l'artiste dispose de quatre *Timeless Chambers* très proches des *Escape Vehicles* dédiées à des occupations pour lesquelles elle manque de temps : mieux connaître les gens, améliorer sa forme, lire les livres qu'elle a toujours voulu lire et enfin ne rien faire de productif. En 2001, les *A–Z Homestead Units* sont des cabanes modulaires assez petites pour abriter son corps en se passant des autorisations de construire. Créés depuis 2004, les *A–Z Wagon Stations* sont des abris encore plus minimalistes, qu'on peut customiser, transporter et installer n'importe où.

home company, with the idea that their owners could customize them as they wished. Zittel has kept one of them, whose interior resembles the grotto that Ludwig II of Bavaria had built. The one on display at *Open House* belongs to the Vitra Museum. Inside, a chair between two mirrors allows for an infinite reflection of oneself against a sky blue background.

The *A–Z Escape Vehicles* initiated a whole series of projects. In 1999, for a one-week performance in Berlin, the artist had four *Timeless Chambers,* very similar to the *Escape Vehicles*, dedicated to occupations for which she lacked time: getting to know people better, improving her fitness, reading the books she had always wanted to read, and finally doing nothing productive. Made in 2001, the *A–Z Homestead Units* are modular cabins small enough to house the body without the need for building permits. Created in 2004, the *A–Z Wagon Stations* are even more minimalist shelters that can be customized, transported and set up anywhere.

EXTERIOR: STEEL, INSULATION, WOOD
AND GLASS. CUSTOMIZED INTERIOR:
MIRRORS, CHAIR, BLUE PAINT

1 x 2.13 x 1.02 M

EXTÉRIEUR : ACIER, ISOLATION, BOIS
ET VERRE, INTÉRIEUR PERSONNALISÉ :
MIROIRS, CHAISE, PEINTURE BLEUE

ANDREAS KRESSIG

Andreas Kressig a plus d'une fois croisé les champs de la mobilité et de l'habitat en proposant des œuvres susceptibles de véhiculer nos imaginaires plutôt que nos corps, même si, de la fabrication à la fréquentation de l'œuvre, la relation au corps reste essentielle. Parmi ses dernières trouvailles, *Yot/Seed*, deux versions d'un même bateau, *Karos*, un drone pour passagers et passagères posé le temps d'un été dans le Jardin alpin de Meyrin, *Loco*, une sorte de camping-train avec neuf couchages à visiter sur les rails à Lausanne, ou encore la *Moquette volante à la menthe orangée* et le *Kayak cryogénique* visibles dans son *Cloud Flat*, une vaste installation qui occupait l'espace genevois Halle Nord en 2021.

C'est une nouvelle « sculpture environnementale à taille humaine » que l'artiste a mise au point pour *Open House*. L'objet en question lui a été inspiré par une foultitude d'images de vaisseaux spatiaux, de maisons volantes et autres automobiles futuristes. De forme globalement rectangulaire, il porte sur ses flancs quatre ailes. Partisan et artisan d'une économie durable, Andreas Kressig privilégie toujours les matériaux de récupération, y compris de ses propres œuvres,

More than once Andreas Kressig has blended the fields of mobility and shelter by putting out works that are more likely to bear up our imaginations than transport our bodies, even if, from making to viewing the piece, the connection with the body remains essential. The artist's latest finds include *Yot/Seed*, two versions of one and the same boat; *Karos*, a drone for passengers that had set down for the summer in Meyrin's Jardin alpin; *Loco*, a kind of camping train with nine sleeping areas to visit on the rails in Lausanne; as well as *Moquette volante à la menthe orangée* (the Orangey Mint Flying Carpet) and *Kayak cryogénique* (Cryogenic Kayak), which can be seen in his *Cloud Flat*, a vast installation which took up the Genevan venue Halle Nord in 2021.

It's a new 'human-scale environmental sculpture' that the artist has put together for *Open House*. The object in question was inspired by loads of images of spacecraft, flying houses, and other futurist automobiles. A rectangular shape overall, it sports on its sides four wings. Partisan and artisan of a sustainable economy, Kressig always favors recycled materials, including his own works of art,

apparemment éphémères mais qui se perpétuent grâce à la réutilisation de pièces dans d'autres projets. Les panneaux solaires souples utilisés ici proviennent des stocks d'une entreprise en faillite, victime des lois du marché. Même si l'artiste s'intéresse beaucoup à la lumière, et à l'énergie utilisée pour la produire, ils permettent avant tout de structurer *Envelop* et de lui donner son aspect futuriste.

On pénètre dans l'habitacle par l'arrière grâce à une rampe-paillasson. L'intérieur est boisé, on évolue autour d'un atrium, comme une faille qui traverse l'entier du véhicule et permet l'entrée de la lumière du jour, de la pluie aussi, jusqu'à l'herbe sur laquelle est posé le véhicule. Celui-ci permet ainsi de relier l'humain à la terre et au ciel, selon les principes de l'ikebana. Andreas Kressig, qui a étudié plusieurs années au Japon, est clairement imprégné par une culture qui conjugue tradition et technologie ultramoderne.

which are apparently temporary, although they live on thanks to the reuse of pieces in later projects. The flexible solar panels employed here come from the inventory of a bankrupt business, victim of the laws of the market. Even if the artist is very interested in light, and the energy used to produce it, the flexible panels allow him in particular to structure *Envelop* and infuse it with its futurist look.

Visitors enter the compartment from the rear thanks to ramp-mat. The interior is mostly of wood and one moves around an atrium, like a fault that runs the length of the vehicle and allows the light of day – rain too – to reach the grass on which the vehicle stands. It allows the artist to connect humans with the earth and the sky, according to the principles of ikebana. Kressig, who studied for several years in Japan, is clearly steeped in a culture that melds tradition and ultramodern technology.

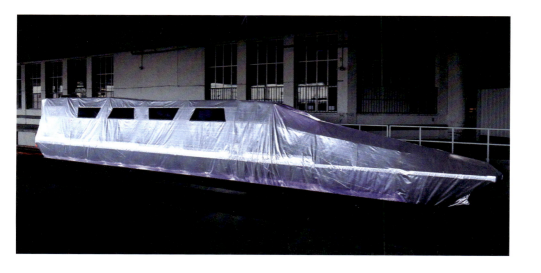

OPEN HOUSE

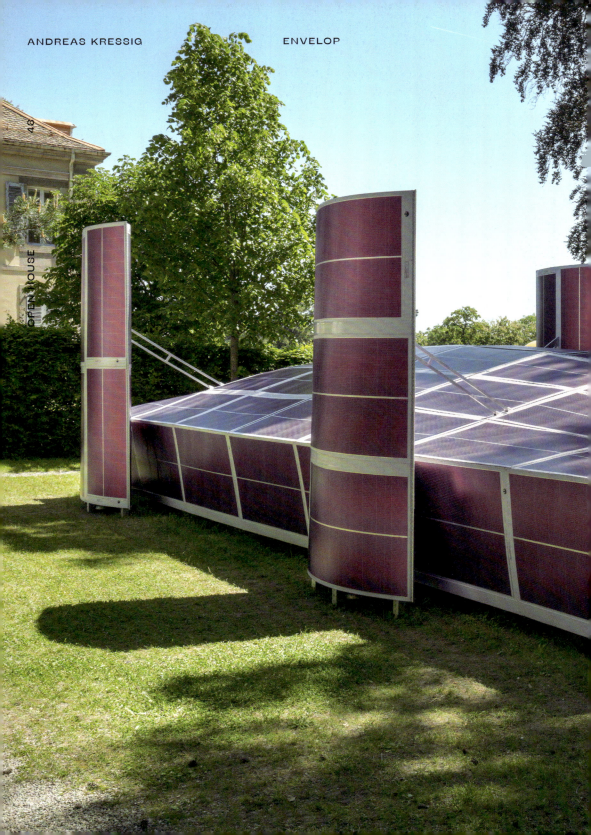

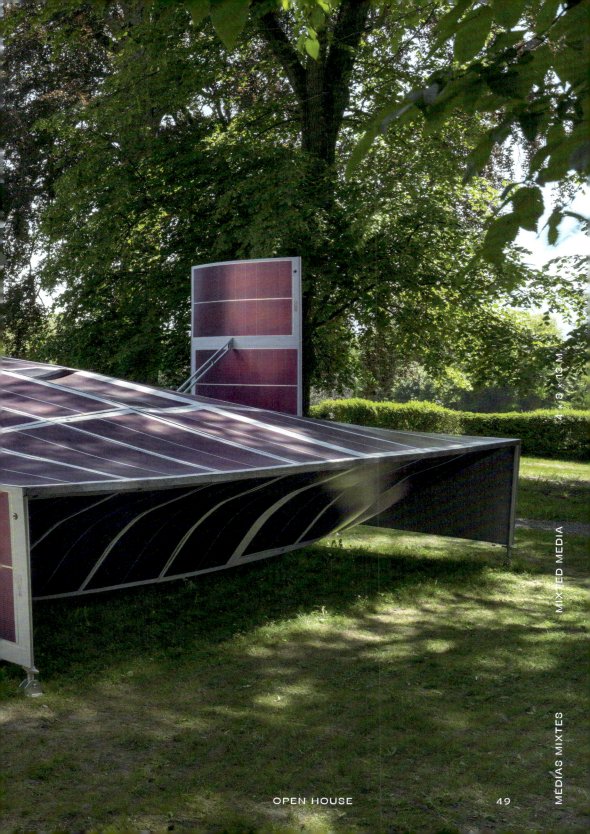

OPEN HOUSE

ANNEXE

En 1958 à Zurich, la deuxième exposition nationale *Schweizerische Ausstellung für Frauenarbeit* (SAFFA) ou « Exposition suisse du travail des femmes » est organisée par des associations féminines. Elle vise à faire prendre conscience de l'importance du travail des femmes et encourage leur promotion.

À cette occasion, l'architecte suisse Berta Rahm réalise la mise en œuvre du grand pavillon démontable du milanais Carlo Pagani et conçoit une petite annexe. Celle-ci, redécouverte à Gossau (ZH) au printemps 2020, est une des rares pièces qui restent de SAFFA 58 et du corpus d'œuvres d'une des premières femmes architectes suisses. Une campagne a été lancée pour sa reconstruction permanente à Zurich par l'association ProSaffa1958-Pavillon composée de chercheuses, d'architectes, d'artisanes et d'étudiantes. De cette association et de méticuleuses analyses scientifiques et historiques est né un projet complémentaire mené par quatre femmes sous le nom d'Annexe qui cherche à mettre en avant des propos essentiels sous-jacents à l'annexe de Bertha Rahm.

Pour *Open House*, Annexe a réalisé un sol en brique de même

In 1958 in Zurich, the second national *Schweizerische Ausstellung für Frauenarbeit* (SAFFA) or 'Swiss Exhibition of Women's Work,' was mounted by several women's groups. It aimed to raise awareness of the importance of women's work and encourage their advancement.

For the event, the Swiss architect Berta Rahm deployed the large easy-to-disassemble pavilion of the Milanese architect Carlo Pagani and designed a small annex. The latter, rediscovered in Gossau (ZH) in the spring of 2020, is one of the rare pieces that have come down to us from SAFFA 58 and the body of work by one of the first female architects in Switzerland. A campaign has been launched to permanently rebuild the annex in Zurich by the association ProSaffa1958-Pavillon, which is made up of women researchers, architects, artisans, and students. Thanks to this association and a number of meticulous scientific and historical analyses, a complementary project has taken shape. It is being carried out by four women working under the collective name Annexe, and its mission is to promote the essential underlying ideas of Rahm's annex.

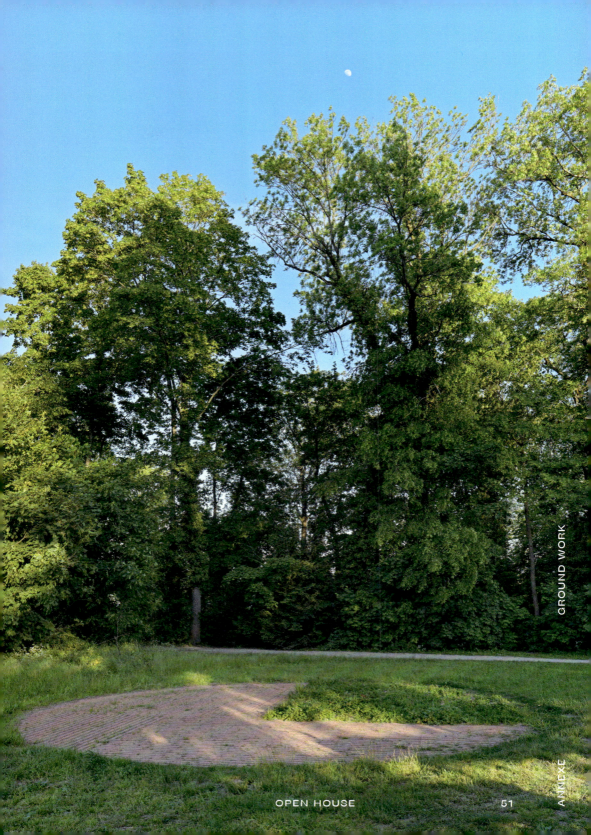

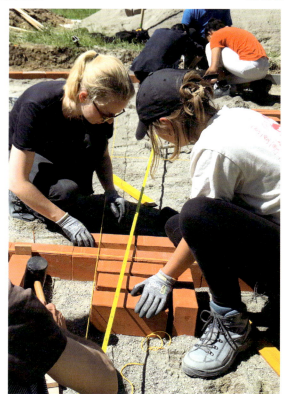

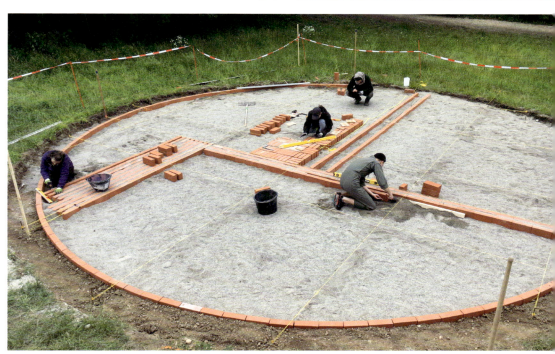

superficie que l'annexe originale, mais sa forme circulaire s'intègre dans le terrain du parc Lullin. Les espaces (bibliothèque, cuisine, etc.) sont marqués par les différences de composition des briques. Durant un workshop de 15 personnes, du 2 au 7 mai 2021, les participant·e·s ont mesuré, creusé, aplani, rempli de gravier, nivelé, ajusté avec du sable pour finalement fixer les briques avec de la terre.

Ce travail de fondation, intitulé *Ground Work*, rappelle le fondement nécessaire au propre comme au figuré de toute construction. Premier acte du projet Annexe, il incarne la logistique de coulisse et ses aspects typiquement féminins matérialisés ici par ce sol réalisé à la main. Il renvoie aussi au travail mis en œuvre par Bertha Rahm pour son pavillon. C'est aussi et surtout une assise, une scène, comme un prélude à de possibles événements. Sans façade ni murs, l'ancien pavillon devient lieu d'exposition et d'échanges publics.

For *Open House*, Annexe has created a brick floor that matches the same surface area as the original annex but in the shape of a circle that fits nicely into Lullin Park. The spaces (library, kitchen, etc.) are indicated by the differences in the bricks' composition. During a 15-person workshop that ran from 2 to 7 May 2021, the participants measured off, dug, flattened, filled with gravel, leveled, and adjusted with sand the project site before finally setting the bricks firmly in place with packed earth. *Ground Work* recalls the foundation, the base – literally and figuratively – that is needed in any construction. As the first act of the Annexe project, it embodies the behind-the-scenes logistics and their typically female aspects, materialized here by the brick floor which was created by hand. It references as well the work Rahm put into her pavilion. It is also above all a foundation, a stage, like a prelude to possible events. Devoid of a façade and walls, the former pavilion becomes a display area and place for public dialogue.

ANUPAMA KUNDOO

Tout a commencé en 1990 quand, jeune diplômée de l'école d'architecture de Bombay, Anupama Kundoo découvre Auroville, cette utopie en marche qui depuis 1968 tente de croire à une cité habitée par des citoyens et citoyennes du monde. Elle y conçoit son premier projet, qui sera sa maison et son premier lieu d'expérimentation.

Anupama Kundoo défend une architecture qui prend le temps de la réflexion, mais ses constructions peuvent être réalisées rapidement. Comme ces maisons pour enfants sans abri, en briques de terre, dont les fenêtres sont des roues de vélo et les murs des sanitaires des fonds de bouteille, des matériaux récupérés sur place (Pondicherry, 2008–2010). Ou celles-ci, bâties en une semaine, tel un jeu de construction, avec des plots de ferrociment, certains colorés dans la masse. La partie creuse des plots forme un mobilier intérieur (Chennai, 2015).

Empower House est le fruit d'un atelier mené par l'architecte et son bureau de Postdam en septembre 2021 à Bâle avec des étudiant·e·s de la Hochschüle für Gestaltung und Kunst FHNW. Il s'agissait d'abord de manière concrète, sur le mode de la création collaborative, les enjeux du bâtir à notre époque

It all began in 1990 when the young graduate of Mumbai's architecture school Anupama Kundoo discovered Auroville, that utopia on the march that had striven since 1968 to have faith in a city inhabited by citizens of the world. There Kundoo designed her first project, which was to be her home and first place for pursuing experimentation.

Kundoo has defended an architecture that takes time to think, although her constructions can be quickly realized. Witness the houses for homeless children; they are made of adobe brick, their windows are bicycle wheels, and the walls of the toilets bottle ends, materials that are recovered and recycled on site (Pondicherry, 2008–2010). Or those structures that were put up in a week, like a kid's game of building blocks but using reinforced cement blocks, some in different colors that run all the way through the individual brick. The hollow part of the blocks also furnishes the interior of the unit (Chennai, 2015).

Empower House is the outcome of a workshop led by the architect and her Potsdam firm in September 2021 in Basel with the students of the Hochschule für Gestaltung und Kunst FHNW. The workshop was

de changement climatique, d'inégalités sociales, d'urbanisation et de problèmes de matières premières.

Ce prototype pour l'anthropocène développe un habitat léger, mêlant différents niveaux de technologies. Le principe est d'utiliser un élément de toiture léger minimisant le besoin de poutres et de murs. Des barres métalliques servent de structure et rendent l'unité résistante aux charges sismiques. La forme du toit est dérivée des motifs de pliage de l'origami qui confèrent au papier force et rigidité. Les étudiant·e·s ont cherché les meilleures techniques pour assembler une structure de ce type et y accrocher des tissus. Selon les circonstances, on pourrait même utiliser des cartons de récupération.

Le système est conçu pour être polyvalent grâce à des combinaisons et à des surélévations du sol

about tackling in a concrete way and through collaborative design the issues surrounding the act and idea of building in our age of climate change, increasingly severe social inequalities, urbanization, and the problems of raw materials.

This prototype for the Anthropocene develops a light housing environment that blends different levels of technology. The principle is to use a roofing solution that is lightweight and thus minimizes the need for posts and walls. Metal bars serve as a structure while rendering the unit resistant to seismic loads (i.e. forces due to earthquake activity). The shape of the roof springs from the folding motifs seen in origami, which imbue the sheet of paper with additional force and rigidity. The students sought the best techniques for assembling a structure of this type

selon l'utilisation. Des murets de bois entre les modules cernent des espaces extérieurs plus collectifs.

and attaching fabrics to it. Depending on the circumstances, recycled cardboard can even be used.

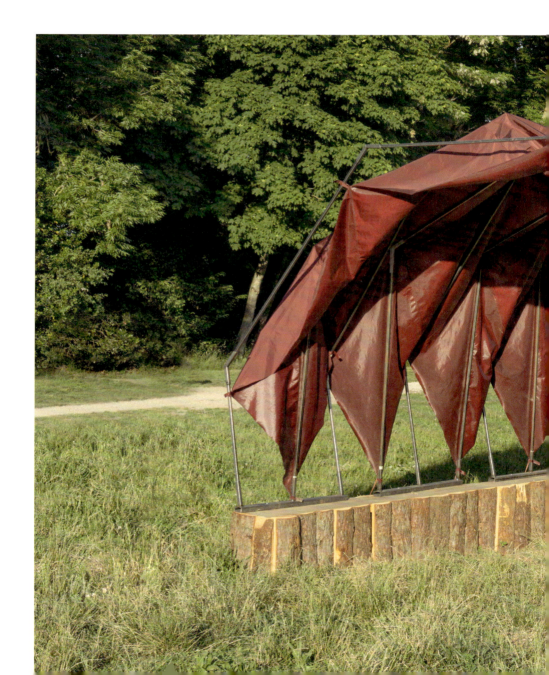

The system is designed to be multipurpose thanks to various combinations and by raising the level of the ground according to the proposed use. Low wooden walls between the modules delineate the more collective exterior spaces.

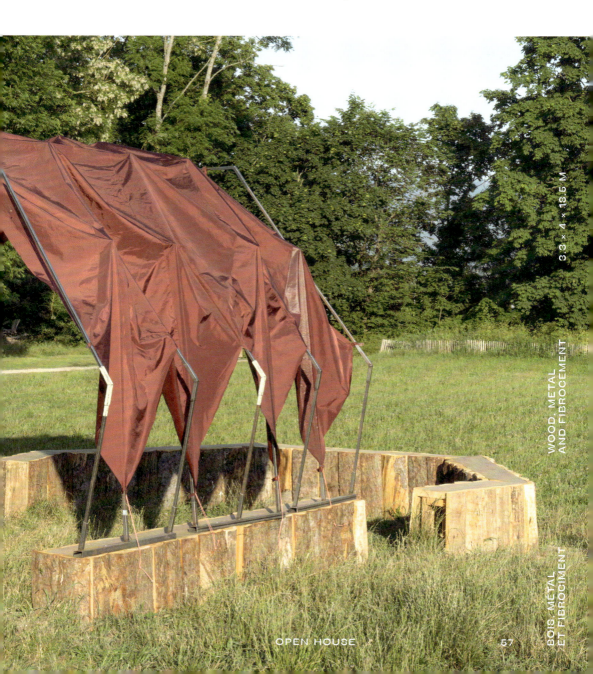

ATELIER VAN LIESHOUT

L'Atelier Van Lieshout est fondé en 1995 par Joep Van Lieshout alors que son travail connaît une reconnaissance émergeante à travers le monde. Dès lors, les projets ne seront plus que présentés collectivement, au nom de l'atelier et dans un esprit d'autonomie. C'est à cette époque que Van Lieshout achète un terrain dans la zone portuaire de Rotterdam. À l'origine pensé comme un bâtiment d'entreprise, le lieu se communautarise et se démarque en 2001 en tant que AVL–Ville, qui consiste en la création d'un état autonome et autosuffisant, basé sur une liberté totale accordée aux artistes résidents dans leurs créations et la promotion d'une économie circulaire.

C'est à partir d'une réflexion sur ces modèles économiques que sera créé en 2018 la *Drop Hammer House*. L'objet est conçu dans le cadre de l'installation artistique *Ferrotopia*, au NDSM à Amsterdam. Le NDSM est l'ancien arsenal de la ville réhabilité en lieu de culture et l'utopie du fer est vue tant comme un hommage qu'une critique de cette fonction antérieure. Ainsi l'idée de la *Drop Hammer House* est de représenter la destruction, le recyclage et la production dans une économie circulaire : une tour de

Atelier Van Lieshout was founded in 1995 by Joep Van Lieshout as his work was emerging with greater recognition worldwide. From that point on, projects have only been presented collectively under the name of the studio and in a spirit of autonomy. It is around this time that Van Lieshout purchased a plot of land in the harbor area of Rotterdam. While originally the site was conceived as a business, it began to transform into a community space, setting itself apart in 2001 as AVL–Ville, which involved the founding of an independent self-sufficient state based on complete freedom granted to the resident artists in their works and the encouragement of a circular economy.

A reflection on these economic models was to give rise in 2018 to *Drop Hammer House*. The object was developed as part of the *Ferrotopia* art installation at NDSM in Amsterdam. NDSM is the former city arsenal, which was renovated and turned into a cultural venue, and the iron utopia is seen as both a homage to and critique of this earlier use. Thus, the idea of *Drop Hammer House* is to represent destruction, recycling, and production in a circular economy. A 13 m-high

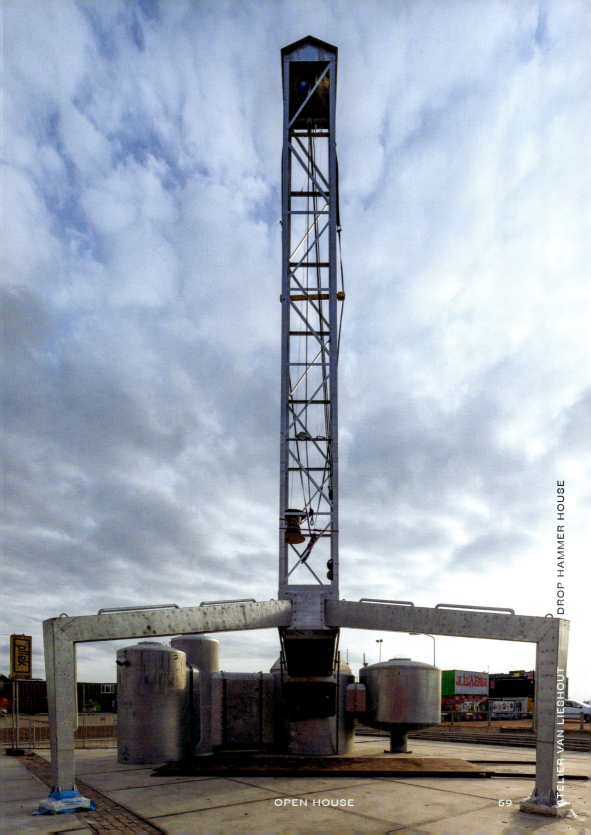

13 mètres sert d'élévation à un poids qui vient s'abattre sur des objets placés en dessous pour ensuite pouvoir en produire de nouveaux. La structure est en acier dont l'intérieur est doublé de résine polyester, marque de fabrique de l'atelier depuis de nombreuses années.

Comme dans bien des projets de l'Atelier Van Lieshout, le résultat prend des allures dystopiques. Le paradoxe de l'engin de destruction combiné à un habitat, où la machine devient l'habitat, engage ici dans une métaphore visuelle des courants de pensées développés à partir des années 1950 autour de l'industrialisation de l'être humain lui-même. L'économie circulaire prend alors des allures d'autarcie cauchemardesque où ce marteau, dans une forme de construction totémique, est élevé au rang d'idole tout autant qu'il s'érige au-dessus de nous tel une épée de Damoclès. Il se précipite au sol sans conscience détruisant tout : des matériaux devenus obsolètes aux humains jetés à son dévolu.

tower serves as an elevated point from which to drop a heavy weight onto objects placed underneath the machine (hence the name of the device, drop hammer) to be able to subsequently make new things. The structure is made of steel the inside of which is lined with polyester resin, the studio's trademark for many years now.

As in many of the projects coming out of the Van Lieshout studio, the result takes on a dystopian appearance. The paradox of the machine of destruction, combined with a dwelling where the device becomes the dwelling, inspires here a visual metaphor of various schools of thought that took shape in the 1950s around the industrialization of human beings themselves. The circular economy comes to look like a nightmare autarky where this hammer, in a totemic form of construction, is raised to the level of an idol just as it rises above us like a sword of Damocles. It rushes to the ground mindlessly, without a conscience, destroying everything beneath it, from materials that have become obsolete to humans left to their fate.

OPEN HOUSE 61

ACIER, RÉSINE POLYESTER, MATÉRIAUX COMPOSITES
STEEL, POLYESTER RESIN, COMPOSITE MATERIALS
13 × 11.5 × 8 M

RELIEF HOUSING UNIT 2010

BETTER SHELTER

Le RHU (Relief Housing Unit ou Unité d'habitation pour les réfugiés) est le fruit d'un processus collaboratif de recherche, initié en 2010 par Better Shelter, une entreprise suédoise, avec le UNHCR (Haut Commissariat des Nations unies pour les réfugiés) et le soutien de la Fondation IKEA. L'objectif était de développer un abri d'urgence capable de renforcer la protection des populations déplacées tout en leur assurant un logement digne. Le RHU est le résultat de recherches et de tests approfondis, d'analyses sur le terrain, de la prise en compte de la variabilité des climats et de consultations auprès de communautés de réfugié·e·s.

Le RHU est livré sous forme de kit prêt à l'assemblage, facile à transporter, à stocker et à monter (en cinq heures pour quatre personnes). Avant de construire ces unités, le terrain doit être préparé en termes de nivellement et d'assainissement du sol, d'accès à l'énergie et aux services collectifs vitaux pour tout peuplement humain. La construction offre 17,5 m² de surface habitable pour cinq personnes, soit 3,5 m² par personne, conformément aux standards minimums. Un rideau permet de diviser l'espace, offrant une intimité et une utilisation

The Relief Housing Unit (RHU) is the result of a collaborative research process initiated in 2010 by Better Shelter, a Swedish company, working with the United Nations High Commissioner for Refugees (UNHCR) and with support from the IKEA Foundation. The aim was to develop an emergency shelter that would enhance the protection of displaced populations while providing them with decent accommodation. The RHU is the result of extensive research and testing, field analysis, consideration of climate variability and consultations with refugee communities.

The RHU is delivered as a ready-to-assemble kit, easy to transport, store and assemble (in five hours for four people). Before building these units, the land must be prepared, in terms of leveling and sanitation and access to energy and utilities vital to any human settlement. The building provides 17.5 m² of living space for five people, or 3.5 m² per person, in accordance with minimum standards. A curtain divides the space, providing privacy and more flexible use. Solar panels provide light and recharge the

plus flexible. Des panneaux solaires fournissent la lumière et rechargent les batteries des téléphones. Enfin, un système permet de verrouiller la porte de l'habitat.

La structure offre une flexibilité capable de répondre à des besoins différents:

a comme unité de logement individuel
b comme point de départ d'une construction plus durable grâce aux renforts des murs et du toit avec des matériaux locaux
c comme module pouvant être assemblés pour des salles de classe, d'enregistrement, des centres d'accueil ou des cliniques.

Les RHU ont ainsi été largement utilisées pendant la pandémie de covid dans différents pays.

Prévus pour une longévité de trois ans et un statut d'abri transitoire, ces refuges sont parfois devenus des habitats à moyen ou long terme (dix ans ou plus). À ce jour, plus de 68 000 unités ont été déployées dans 78 pays.

Depuis 2020, un appel est lancé sur le terrain pour améliorer leur longévité et leur adaptation en termes de climat, de durabilité et de culture.

phone batteries. Finally, there is a locking system to secure the door of the dwelling.

The structure offers the flexibility to meet different needs:

a as a single dwelling unit.
b as a starting point for more sustainable construction by reinforcing walls and roofs with local materials.
c as a module that can be assembled for classrooms, registration rooms, reception centers or clinics.

For example, RHUs were widely used during the covid pandemic in various countries.

Designed for a three-year lifespan and transitional shelter status, these shelters have sometimes become medium- or long-term habitats (ten years or more). To date, more than 68 000 units have been deployed in 78 countries.

Since 2020, concerted efforts are being made in the field to improve their longevity and adaptation in terms of climate, sustainability and culture.

BETTER SHELTER — RELIEF HOUSING UNIT

64

OPEN HOUSE

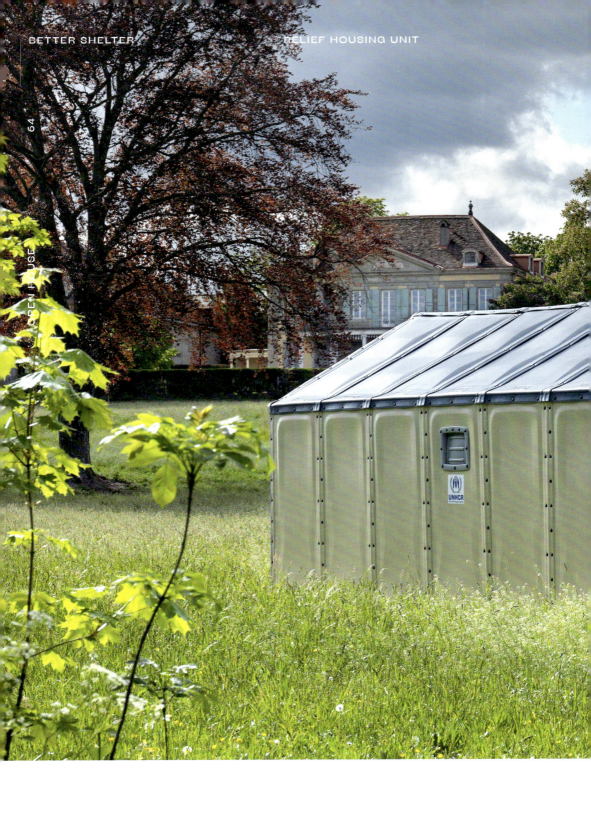

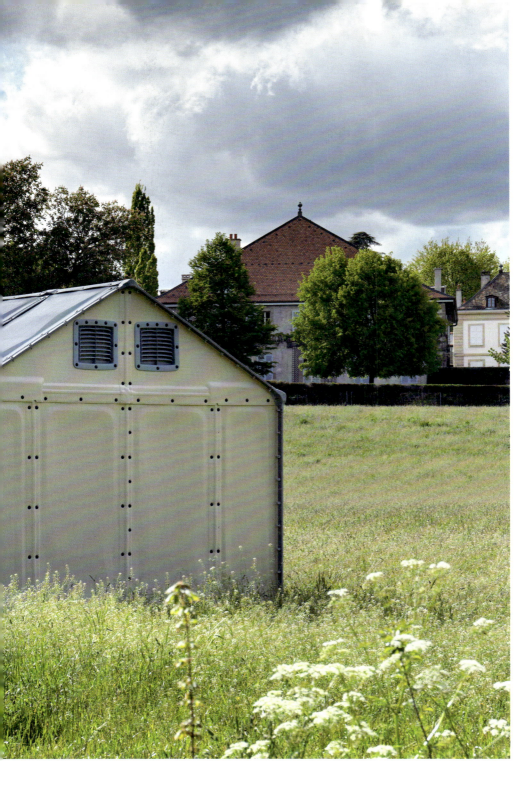

ACIER, ALUMINIUM, PLASTIQUE RECYCLABLE, TISSUS, 161 KG

STEEL, ALUMINUM, RECYCLABLE PLASTIC, FABRIC, 161 KG

EMBALLÉE / PACKED: 1.13 M³

DÉPLOYÉE / DEPLOYED: 2.74 × 5.14 × 3.15 M

CARLA JUAÇABA

Une série de cordes ultra-résistantes d'une trentaine de mètres traversent le paysage. Chacune est lestée de profilés métalliques d'un mètre de long qui contrastent par leur présence répétitive et rigide avec les cordes souples et courbes. Profitant de la pente, les cordes se détachent peu à peu du sol en s'élevant jusqu'à six mètres de hauteur et vont se perdre dans les arbres de la forêt. Elles sont une forme d'architecture sans but particulier qui travaille avec le relief et la diversité du lieu et en rythme l'espace.

Cette intervention est emblématique de la manière de travailler de Carla Juaçaba qui conçoit chaque projet comme une action spécifique sur un territoire. C'est d'ailleurs ce qui fascine l'architecte dans les constructions des villages circulaires des Yanomami en Amazonie; l'adéquation entre leur matière et leur emprise naturelle. C'est aussi une position politique en général. C'est le cas des quelques maisons particulières, minimalistes et en harmonie avec la forêt atlantique, qu'elle a bâties depuis qu'elle a ouvert son bureau en l'an 2000 à Rio de Janeiro.

Plus minimaliste encore que ces maisons, la chapelle ouverte

A series of ultra-resistant ropes measuring some 30 m long cross the landscape. Each is weighted with 1 m-long metal elements, whose rigid and repetitive presence contrasts with the supple and gently curving ropes. Taking advantage of the slope, the ropes seem to leave the ground behind little by little and rise to as high as 6 m before disappearing into the forest. They are a form of architecture with no particular aim, which work the relief and diversity of the site while punctuating the space.

This intervention is emblematic of the way the architect works. Juaçaba envisions each project as a specific action carried out on a particular plot of land. That is, moreover, what fascinates her in the constructions making up the circular villages of the Yanomami in the Amazon, i.e., the matching of their materials and their natural placement. It's also generally a political position. Such is the case of the few private homes – minimalist and in harmony with the Atlantic forest – that she has built since opening her firm in 2000 in Rio de Janeiro.

Even more minimalist than those houses is the open chapel that Juaçaba designed for a clearing at the 2018 Venice Biennale of

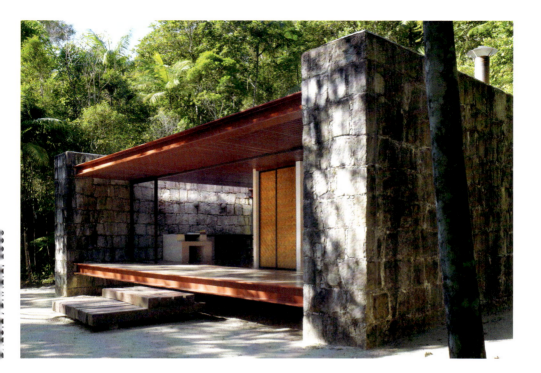

conçue dans une clairière lors de la Biennale d'architecture de Venise en 2018 est composée uniquement de quatre fines poutres de dix mètres en acier chromé. Chaque barre est jointe en un seul point à une autre, pour former une croix horizontale et une croix verticale ; la première est posée sur sept pièces de béton et dessine la nef au sol avec un banc unique, l'autre est dressée vers les cieux…

Auparavant, en 2012, l'architecte s'est fait connaître avec le pavillon *Umanidade,* conçu dans le cadre de la conférence des Nations unies sur le développement durable Rio+20. L'immense structure surplombant le fort de Copacabana, composée d'échafaudages métalliques désaffectés, paraissait comme suspendue dans le paysage de Rio de Janeiro, exposée à toutes

Architecture. The chapel consisted solely of four slender 10 m-long chromium steel beams. Each bar was joined to another at one point only, forming one horizontal and one vertical cross. The horizontal one was set on seven concrete beams and configured the chapel's nave on the ground but with a single bench, while the vertical cross rose skyward.

Earlier, in 2012, the architect made a name for herself with the *Umanidade* pavilion, designed as part of the United Nations conference on sustainable development, Rio+20. The immense structure overlooking Copacabana Fort was fashioned from abandoned metal scaffolding. It seemed to be looming in the air over the Rio landscape, exposed to all the

CARLA JUAÇABA FIL D'AIR

63

OPEN HOUSE

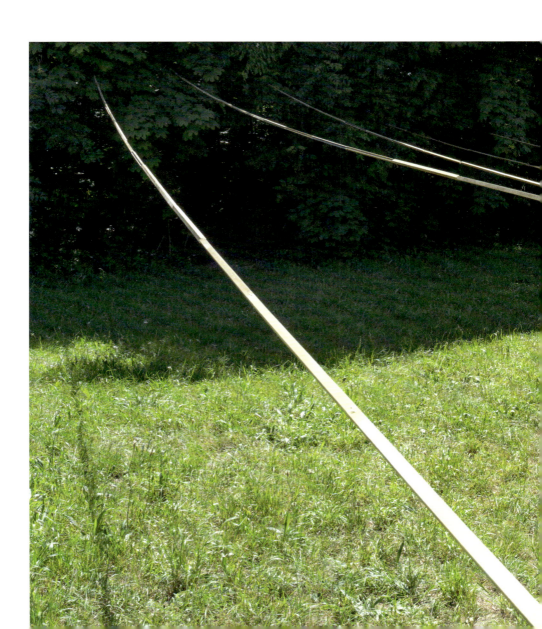

les conditions météorologiques – lumière, chaleur, pluie, sons de la mer et vents violents. Suspendus parmi les échafaudages, des espaces d'exposition, un auditorium, une bibliothèque... assuraient la rigidité nécessaire à l'ensemble. Les matériaux utilisés étaient durables et ont été réutilisés après la déconstruction du projet.

weather conditions, light, heat, rain, the sounds of the sea, the violent winds. Hanging in the scaffolding were exhibition spaces, an auditorium, a library, and more, guaranteeing the necessary rigidity for the whole construction. The materials used were long lasting and were reemployed after the project was taken down.

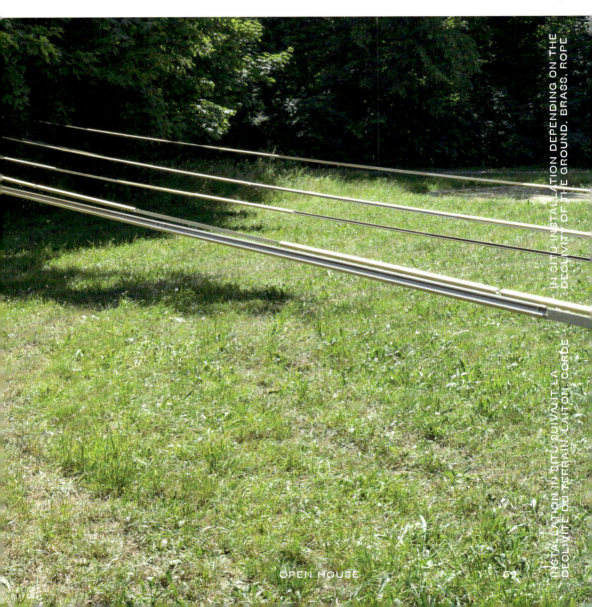

IN SITU INSTALLATION DEPENDING ON THE DECLIVITY OF THE GROUND. BRASS, ROPE

INSTALLATION IN SITU SUIVANT LA DÉCLIVITÉ DU TERRAIN. LAITON, CORDE

7 × 35 M

CICR / ICRC

À fin 2020, l'Agence des Nations unies pour les réfugiés estimait à 82,4 millions le nombre de personnes déracinées à travers le monde, un chiffre en hausse alors même que l'épidémie de covid semblait avoir figé la planète. Parmi elles, 86% étaient accueillies dans des pays en développement. Et 41% avaient moins de 18 ans. Derrière ces chiffres la réalité d'hommes, de femmes, d'enfants.

Le Comité international de la Croix-Rouge œuvre, entre autres, à augmenter la protection des personnes affectées par des conflits ou d'autres situations d'instabilité qui parfois peuvent durer des décennies, comme en Afghanistan, au Sud-Soudan, au Yémen ou en Somalie. Si les besoins de ces populations déplacées ont évolué, avec par exemple ces dernières années la demande d'accès au wifi, le logement reste une problématique essentielle. Ainsi, régulièrement, le CICR lance des appels d'offre pour de nouveaux modèles de tentes familiales correspondant à sa connaissance approfondie des zones de réfugié·e·s.

À Genève, où siège le CICR depuis sa création en 1863, aura-t-on besoin un jour de déplier cette tente? Dans l'exposition *Open House,* ce n'est qu'un paquet de tissu de moins

In late 2020, the UN Refugee Agency (UNHCR) estimated the number of uprooted persons at 82.4 million around the world, a figure that is increasing at the very same time that the covid pandemic seems to have frozen the planet in place. Among these persons, 86% had been taken in by developing countries. And 41% were under the age of 18. Behind these numbers lies the reality of men, women, and children.

The International Committee of the Red Cross, among other efforts, works to increase the protection afforded to persons affected by conflicts and other situations of instability. These can last for decades, as in Afghanistan, South Sudan, Yemen, and Somalia. If the needs of these displaced peoples have evolved with, for example, the demand for Wi-Fi access, housing remains an essential problem. The ICRC then regularly launches proposal requests for new models of family tents that correspond to the organization's deep knowledge of refugee areas.

In Geneva, where the ICRC is headquartered since its founding in 1963, will someone have to unfold this tent someday? In the

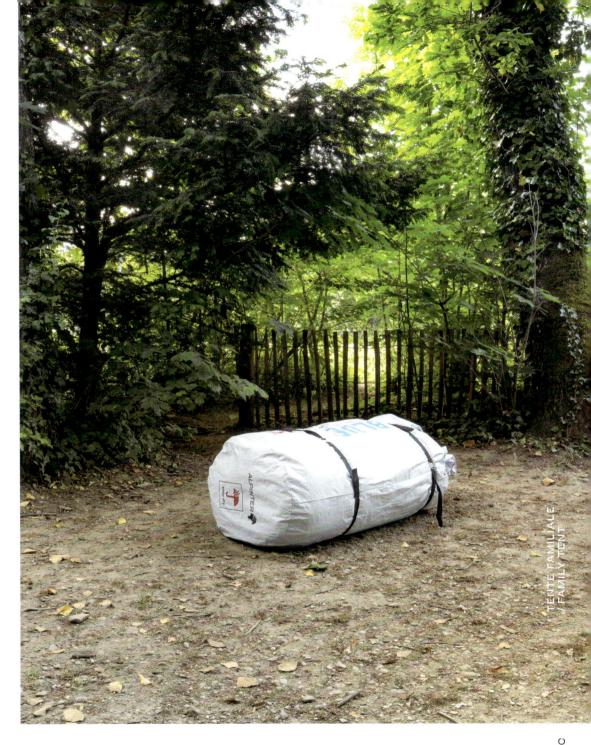

TENTE FAMILIALE / FAMILY TENT

de 0,3 m³, 44 kg de tissu synthétique. Fruit de nombreux tests et études, le modèle a été amélioré par rapport aux plus anciens pour durer plus longtemps, mieux résister aux UV, aux flammes aussi, et pour éviter la pourriture en milieu tropical. Il se doit de pouvoir être transporté et monté facilement car la logistique de son acheminement est un élément fondamental.

Quand on la déplie, la tente adopte une forme géodésique pour plus de stabilité, trois couches de tissu et un double toit, pour une meilleure isolation. Les conditions climatiques des lieux où il faut y faire recours sont parfois difficiles. Pour les régions plus froides, une isolation supplémentaire est d'ailleurs en voie de développement.

Il reste que ce ne sont que 18,3 m² mis à disposition idéalement pour cinq personnes, soit 3,5 m² pour chacune. Parfois pour quelques semaines, parfois pour des mois, des années…

Open House show, it is only a cloth pack of less than 0.3 m³, just 44 kg of synthetic fabric. The result of numerous tests and studies, this model has been improved with respect to older types, made to last longer, better resist UVs as well as fire, and avoid rot and mold in tropical environments. And it has to be transportable and easy to mount since the logistics of getting it to where it is needed is a fundamental element.

When opened, the tent boasts a geodesic shape for greater stability, three layers of fabric, and a double roof for better insulation. The weather conditions of the sites where the tent has to be used are usually harsh. For the coldest regions, additional insulation is being developed.

All the same, it is only 18.3 m² for five people ideally, i.e. 3.5 m² per person. Sometimes for a few weeks, sometimes for months, even years.

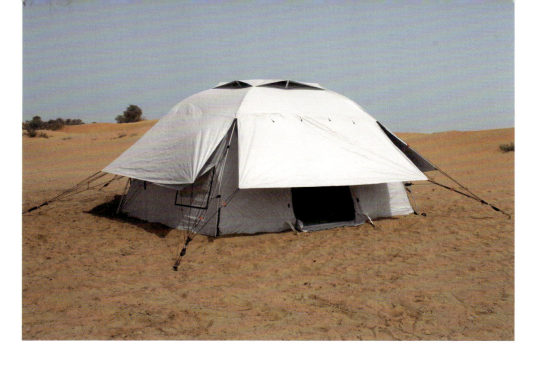

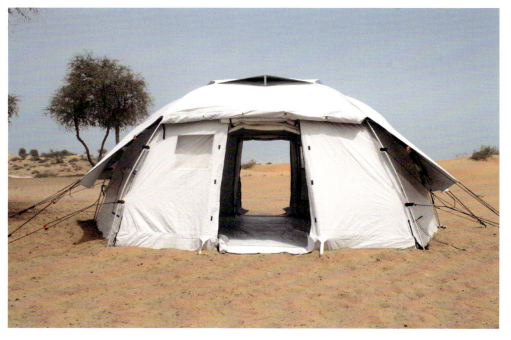

OPEN HOUSE 73

POLYÉTHYLÈNE. ALUMINIUM. 44 KG

EMBALLÉE / PACKED : 0.45 × 0.45 × 0.35 × 1.10 M

DÉPLIÉE / UNFOLDED : 2.5 × 6.5 × 5.7 M

DIDIER FIÚZA FAUSTINO

And his shadow learned to love his
Little darks and greater light
And the sun it shined
And the sun it shined
And the sun it shined
A little longer
Jack wept and kissed his shadow…
Said the shadow to Jack Henry
'What's wrong?'
Jack said 'A home is not a hole.'

NICK CAVE AND THE BAD SEEDS, *JACK'S SHADOW, 1986*

Didier Fiúza Faustino a conçu la structure polyédrique de *A Home is not a Hole* pour un terrain dans la vallée du Lapedo, sur le site préhistorique de Lagar Velho, au Portugal. Avec sa fragilité et son équilibre précaire, elle ne répond à aucune fonction. Tout en ayant l'allure d'une cellule, d'un logement minimal, ce qui nous force à nous questionner sur ce qu'est l'architecture. L'artiste et architecte parle de cette pièce comme d'un monument au vide, d'une *cosa mentale*. Elle fonctionne à l'opposé d'un habitat protecteur, puisque l'objet qui diffuse de la lumière est fermé sur lui même. Une sorte de trou noir inversé.

Dans beaucoup de ses projets, Didier Faustino emprunte ses titres au monde de la musique et aux médias. Ici, *A home is not a*

Didier Fiúza Faustino designed the polyhedral structure of *A Home Is Not a Hole* for a plot of land in the Lapedo Valley on the prehistoric site of Lagar Velho in Portugal. With its fragility and precarious balance, it has no particular function. Yet it looks like a cell, a minimalist dwelling, which forces us to wonder what architecture is. The artist and architect speaks of this piece as a monument to emptiness, a *cosa mentale*, a thing of the mind. It functions in the very opposite way the protector of a dwelling would since the object which gives off light is closed upon itself. A kind of black hole turned inside out.

For many of his projects, Faustino borrows his titles from the world of music and mass media. Here *A Home Is Not a*

hole provient de la chanson *Jack's Shadow* de Nick Cave and the Bad Seeds. Un texte qui confronte un personnage et son ombre.

 Entre art et architecture, Didier Fiúza Faustino travaille sur la relation corps espace depuis la fin de ses études en 1995. Son Bureau des mésarchitectures, fondé à Paris en 2001, est un clin d'œil à l'artiste et anarchitecte Gordon Matta-Clark. Faustino est aussi l'architecte de l'arteplage du Jura pour *expo.02*, scène mobile aux allures de machine mutante.

 Par la subversion, par la création d'espaces propices à l'exacerbation des sens, par l'art vidéo et la performance aussi parfois, il cherche à favoriser une réflexion

Hole comes from the song *Jack's Shadow* by Nick Cave and the Bad Seeds. The lyrics contrast a character and his shadow.

 Somewhere between art and architecture, Faustino has been working on the body space connection since completing his studies in 1995. His *Bureau des mésarchitectures*, which he founded in Paris in 2001, is a nod to the artist and anarchitect Gordon Matta-Clark. Faustino is also the architect behind the design of the Arteplage du Jura for *expo.02*, a mobile stage that looked like a mutant machine.

 Through subversion, the design of spaces that heighten the senses, video art and occasionally performances, he looks to foster

LAPEDO, PORTUGAL, 2016

sur notre relation à l'architecture, et plus largement sur notre relation au monde. Ainsi, en 2000, *Corps en transit 1.0* est un conteneur pour passager clandestin en position fœtal, un « anti-projet » qui dénonce l'horreur des morts de migrants dans les trains d'atterrissage. *One Square Meter House* (2006) est une sorte d'empilement de logements minimaux de 17 mètres de haut.

a reflection on our relationship to architecture and more broadly our connection with the world. Thus, in 2000, *Corps en transit 1.0* was a container for a stowaway in a fetal position, an 'antiproject' decrying the horror of the deaths of migrants who conceal themselves in airplane landing gear. *One Square Meter House* (2006) is a kind of stack of minimal housing units rising 17 m above the ground.

Parmi ses projets plus récents figure un forme architecturale aussi infinie qu'un enchevêtrement de rubans de Moebius. *Tomorrow's Shelter (2021)* est une architecture de confinement pour protéger le monde des méfaits de l'humanité.

His more recent projects include an architectural form that is as infinite as a jumble of Möbius strips. *Tomorrow's Shelter (2021)* is a lockdown architecture designed to protect the world from humans' misdeeds.

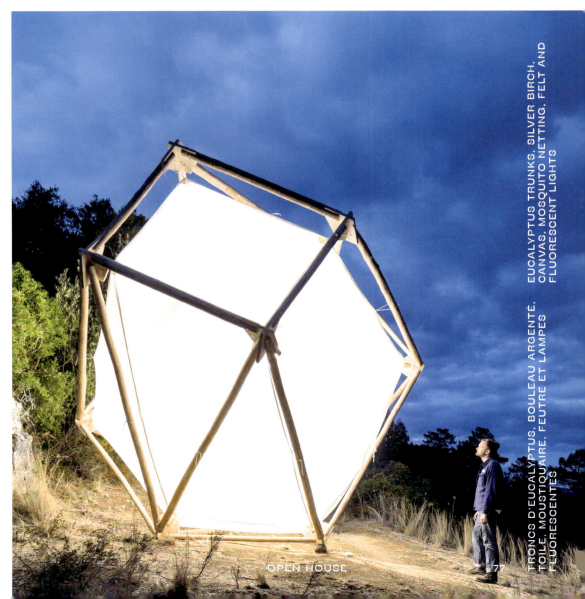

6 × 7 × 4 M

EUCALYPTUS TRUNKS, SILVER BIRCH, CANVAS, MOSQUITO NETTING, FELT AND FLUORESCENT LIGHTS

TRONCS D'EUCALYPTUS, BOULEAU ARGENTÉ, TOILE, MOUSTIQUAIRE, FEUTRE ET LAMPES FLUORESCENTES

EDUARD BÖHTLINGK

Eduard Böhtlingk, architecte néerlandais, a parachevé ses études par l'obtention d'une thèse délivrée en 1975 par l'Université de Perth en Australie. De retour aux Pays-Bas, il fonde en 1982 un bureau d'architecte à Maasland en Hollande-Méridionale. Ses travaux reposent sur un axe écologique de recherche de solutions durables ainsi que sur l'exploitation de la lumière naturelle dans le bâti. C'est ce cheminement qui a permis à son bureau de proposer et réaliser le premier immeuble de bureaux des Pays-Bas neutre en émission de CO_2 pour une banque coopérative régionale.

De Markies, que l'on pourra traduire par « la marquise » dans le sens architectural, soit ici l'auvent d'une caravane, est un projet réalisé entre 1986 (date de la conception) et 1995 (date de la réalisation). Il répondait à l'origine à un concours ayant pour thématique l'habitat temporaire. Cependant ses spécificités techniques en font bien plus qu'un simple abri puisque *De Markies* répond à toutes les réglementations légales pour un véhicule de catégorie B, soit un camping-car. L'accueil est particulièrement enthousiaste autour de ce nouveau type d'habitat mobile et le modèle reçoit le prix du public au Dutch Design Prize en 1996.

The Dutch architect Eduard Böhtlingk completed his studies with a PhD in 1975 from the University of Perth in Australia. Once back in the Netherlands, he opened in 1982 an architectural firm in Maasland in the province of South Holland. His work is oriented towards research in ecology for sustainable solutions as well as using natural lighting in buildings. It is that line of thought that enabled his firm to propose and realize, for a regional cooperative bank, the first office building in the Netherlands that is carbon neutral.

De Markies translates as 'the marquee' in the architectural sense of the term; here it is the projecting canopy or awning on a trailer, a project that was done between 1986 (the year it was designed) and 1995 (the year it was built). It originally was the response to a competition whose theme was temporary housing. However, its technical specifications make it more than a simple shelter since *De Markies* conforms to all the legal regulations for a category B vehicle, in other words a camper. This new type of mobile housing met with a very enthusiastic response and the model was singled out as the Public Favorite for the 1996 Dutch Design Prize.

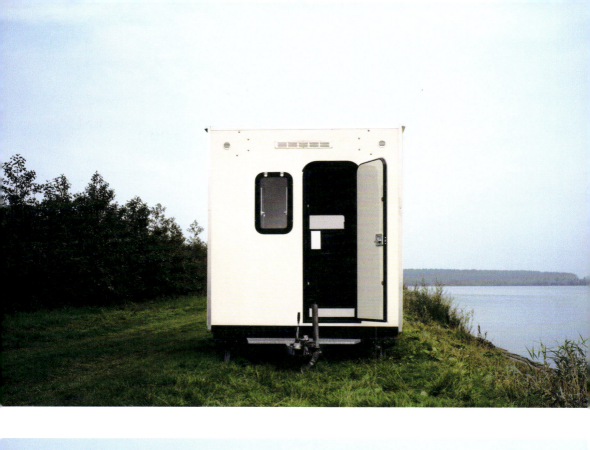
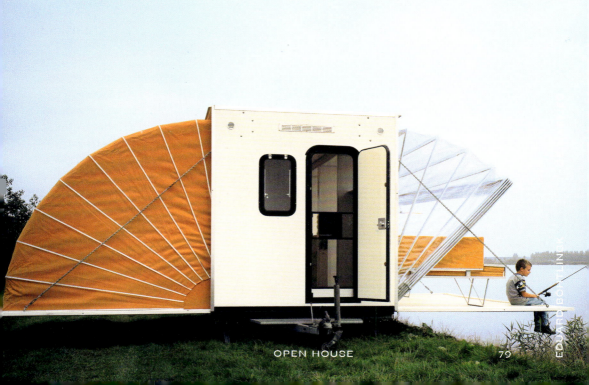

OPEN HOUSE

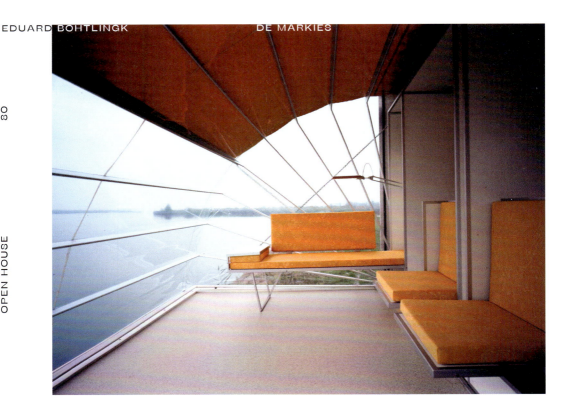

La particularité de cette caravane réside dans le déploiement en papillon des auvents latéraux ; ainsi en à peine deux minutes, la surface au sol est plus que triplée et deux pièces sont adjointes.

Le point de vue esthétique proposé par Eduard Böhtlingk s'inspire de la tradition néerlandaise de construction de l'habitat : repliée, la caravane rappelle les typiques maisons compactes et étroites, déployée, la transparence de ses auvents s'inscrit dans la lignée des vastes baies vitrées, sans rideaux, si spécifiques aux rues néerlandaises. L'aménagement intérieur s'attache lui aussi à une continuité stylistique avec le design nordique de la deuxième moitié du XXe siècle : la simplicité des

The particularity of this trailer lies in the butterfly installation of the side awnings; in just two minutes, the ground surface is more than tripled and two rooms are added on.

The esthetic point of view proposed by Böhtlingk is inspired by the Dutch tradition in housing construction, i.e., folded back into its original shape, the trailer recalls the typical narrow compact house of the region; opened out, the transparency of its awnings is part of a long line of vast bay windows without curtains, which are so peculiar to Dutch streets. The interior layout is also one with a stylistic continuity that goes back to Scandinavian design of the second half of the 20th

formes et la géométrie, teintées d'un certain fonctionnalisme sont ainsi de rigueur.

De Markies propose un habitat mobile pour quatre personnes avec cuisine, salle de douche et commodités et un grand espace de repos/salon.

century. Simplicity of forms and geometry tinged with a certain functionalism are thus *de rigueur*.

De Markies offers mobile housing for four people with a kitchen, shower and bathroom conveniences, and a large salon/space for relaxing.

OPEN HOUSE

EPFL, ALICE

Alice, ou Atelier de la conception de l'espace, est un laboratoire d'architecture de l'École polytechnique fédérale de Lausanne dirigé par Dieter Dietz et Daniel Zamarbide avec une trentaine d'architectes, chercheurs et chercheuses. Il prend en charge l'enseignement de projet en première année avec environ 250 étudiant·e·s.

Depuis six ans, le laboratoire inscrit sa pédagogie dans une pratique concrète, les *Houses*, conduisant à parcourir toutes les phases de l'architecture: de l'analyse au relevé de terrain jusqu'à l'emprise sur celui-ci, du choix des matériaux à leur organisation, de la construction au démontage. Les étudiant·e·s apprennent à manipuler les outils tant intellectuels que manuels de la conception architecturale, ainsi qu'à mobiliser et orchestrer des synergies pour réaliser des constructions collectives à taille réelle dans des espaces publics.

Le bois s'est imposé comme matériau privilégié (provenance locale, manipulation aisée, légèreté). Le cycle d'enseignement des *Gardens/Houses* cherche à affiner et affirmer un dialogue avec le paysage, en considérant le sol, la topographie et la végétation. *Becoming Leman,* autre cycle, s'intéresse aux

Alice, or *Atelier de la conception de l'espace* (Space Conception Workshop), is an architecture laboratory at the École polytechnique fédérale de Lausanne directed by Dieter Dietz and Daniel Zamarbide with about thirty architects and researchers. It is in charge of the project module in the first year, and teaches about 250 students.

Over the past six years, the laboratory has based its pedagogy on concrete practice in the form of 'Houses', a program in which students go through all the different phases of architecture: from analysis to measurement and occupation of the land, from the choice of materials to their organization, and from construction to dismantling. Students learn to manipulate the intellectual and manual tools of architectural design, as well as to mobilize and orchestrate synergies in order to realize actual-size collective constructions in public spaces.

Wood has become the preferred material (locally sourced, easy to handle, light). The *Gardens/Houses* teaching cycle seeks to refine and affirm a dialogue with the landscape, taking into account the soil, topography and vegetation. *Becoming Leman*, another cycle, focuses on the lakefront and the

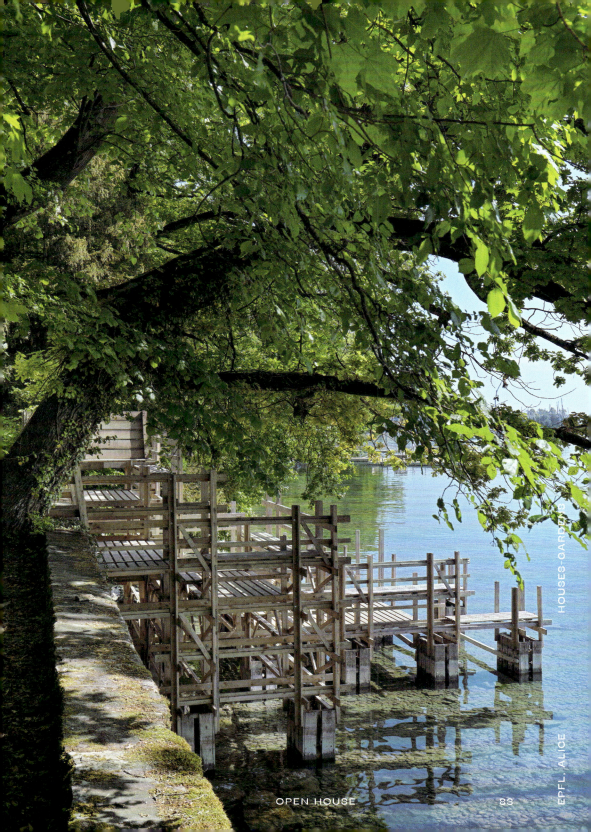

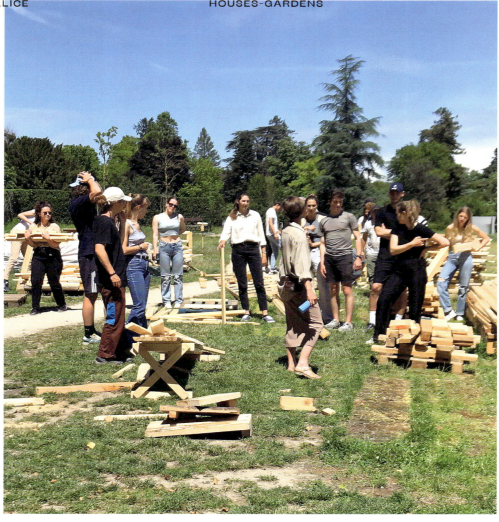

bords du lac et au Rhône. Dans ce cadre, Alice souhaite donner forme et vie à la phrase de Ramuz pour qui le Léman est « comme une vaste place publique qui invite au rassemblement de ceux qui habitent tout autour ».

Le projet réalisé durant un semestre de 2021 pour *Open House* a eu lieu aux Bains du Saugy, avec un prolongement piéton sur l'eau, une grande descente en escalier vers le lac et des éléments flottants mobiles.

Rhone. In this context, Alice seeks to give form and life to the words of Ramuz, who said that Lake Geneva is 'like a vast public square that invites those who live around it to gather together.'

The project realized for *Open House* during a semester in 2021 took place at the Bains du Saugy and involved a pedestrian extension over the water, a large staircase down to the lake and mobile floating elements.

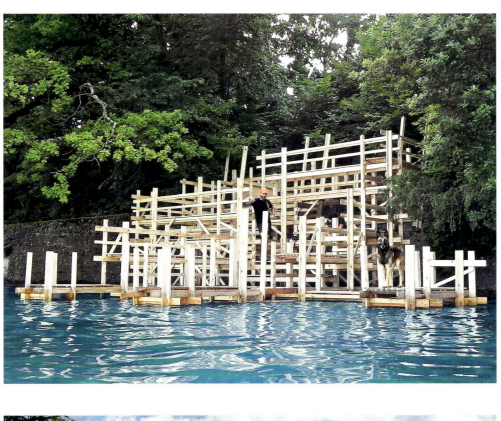

5.5 × 10.8 × 12.3 M

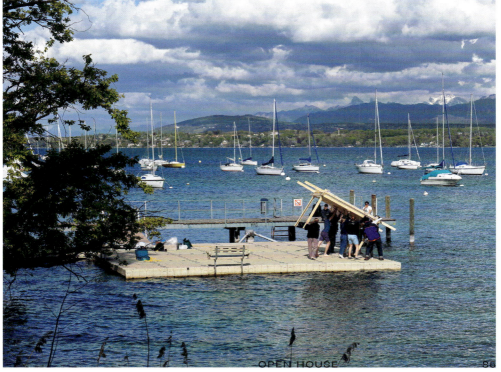

WOOD, STEEL, BRICKS, STONES, PLANTS

BOIS, ACIER, BRIQUES, PIERRES, PLANTES

OPEN HOUSE

FABRICE GYGI

Table-tente date de 1993 mais il y a déjà là les tensions qui font la force de l'œuvre de Fabrice Gygi, évocateur des mécanismes de surveillance de notre société, des dangers dont il faudrait être conscient·e·s tout autant peut-être que des fantasmes plus ou moins paranoïaques qui nous hantent.

Car cette *Table-tente* est troublante. Si le mobilier lui-même est clairement usagé – on note des traces de peinture sur le tabouret qui sert de sas d'entrée – la toile est en parfait état, cousue avec un soin professionnel, parfaitement tendue, fixée au sol et à la table avec des sortes de vis, et munie de bouches d'aération. Un travail de couture qui deviendra une des spécificités de l'artiste.

On peut penser au jeu d'un enfant qui aurait transformé la table où il fait ses devoirs en cabane, en tipi ou en tente scout. Ou encore à ces pays fréquemment touchés par les tremblements de terre où l'on apprend aux élèves à se réfugier sous les pupitres en cas d'alerte. Les deux font sens puisque l'œuvre de Fabrice Gygy est rempli de cette dualité, voire de cette duplicité des objets (gradins, barrières, micros, tapis-roulants…) entre camping et campement, jeu sportif et entraînement militaire, kermesse et

Table-tente dates back to 1993, but it already communicates the sense of tension that accounts for the power of Fabrice Gygi's work, which evokes not only the more or less paranoid fantasies that haunt our minds, but just as much, perhaps, modern social surveillance mechanisms, the dangers we need to be aware of.

For this *Table-tente* is disturbing. If the furniture itself is clearly worn – one can see traces of paint on the stool that serves as an entrance hatch – the canvas is in perfect condition, sewn with professional care, perfectly stretched, fixed to the floor and to the table with some kind of screws, and equipped with air vents. This kind of meticulous stitching has since become one of the artist's trademarks.

What comes to mind here is perhaps a child who has turned the table on which he does his homework into a hut, a teepee or a scout's tent. Or those countries frequently afflicted by earthquakes where schoolchildren are taught to take refuge under their desks in case of an alarm. Both make sense, since Gygi's work abounds in such two-sided or even duplicitous objects (bleachers, barriers, microphones, conveyor belts, etc.),

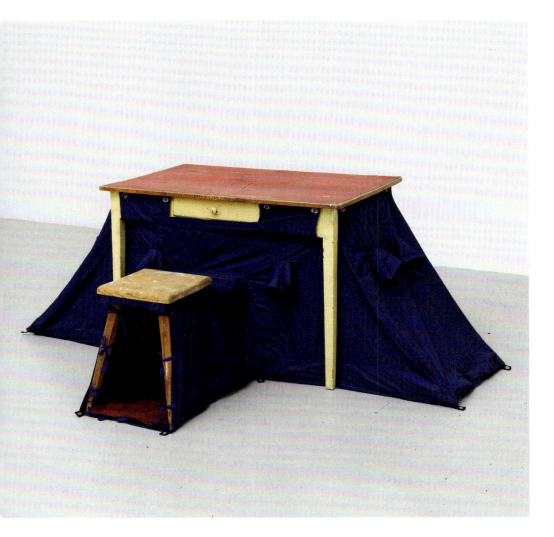

embrigadement, et même entre défi artistique et pratiques extrêmes.

Dans le livre édité en 2021 par les éditions Macula à l'occasion du Prix de la Société des arts de Genève figure une série de photographies de tentes plantées dans la nature, parfois dans le désert ou dans la neige. Autant d'abris pour l'ermite nomade qu'est parfois l'artiste. D'autres images montrent des paysages nus, des bivouacs, d'autres encore ses ateliers à proprement parler, le titre *Ubique Fabrica* laissant entendre que l'œuvre se fabrique partout. Mais le *fabrica* latin peut aussi signifer que le piège et la tromperie sont partout. Le nomadisme serait alors un moyen de leur échapper.

De sa jeunesse dans les squats genevois à ses voyages de survivalistes, Fabrie Gygi a intimement lié sa pratique artistique à ses expériences de vie : de ses premiers tatouages à ses sculptures-installations en passant par ses performances, de ses noires estampes à ses récentes aquarelles plus colorées, ses projets ont en commun leurs formes épurées et l'impressionnante maîtrise de leur réalisation.

between camping and encampment, sports games and military training, fairs and recruitment, and even between artistic challenges and extreme practices.

In the book published in 2021 by Editions Macula on the occasion of the Prix de la Société des Arts de Genève, there is a series of photographs of tents pitched in the middle of nature, sometimes in the desert or in the snow. These are all shelters for the nomadic hermit that the artist sometimes becomes. Other images show bare landscapes, bivouacs, and still others his actual studios, the title *Ubique Fabrica* implying that the work is made everywhere. But the Latin *fabrica* can also mean that traps and deception are everywhere. Nomadism could then be seen as a way of escaping them.

From his youth in the squats of Geneva to his travels as a survivalist, Gygi has closely linked his artistic practice to his own life experiences: from his first tattoos to his sculpture-installations and his performances, from his black prints to his recent, more colorful watercolors, all united by the purity of their forms and the impressive mastery of their production.

FIONA MEADOWS

LA MALADRESSE D'UNE BOITE À LETTRES

Les boites numériques nous sont devenues indispensables, et celles et ceux qui n'en disposent pas ou peinent à y accéder se trouvent coupés d'un grand nombre d'échanges, mais aussi de toute une vie administrative. Le paradoxe est que c'est toujours la boite à lettres physique qui, en Occident, marque et atteste d'une adresse, d'un domicile. En France, elle est indispensable pour l'accès aux droits sociaux : santé, minima sociaux, carte d'identité, droits civils, aide juridictionnelle, compte bancaire, scolarisation, création d'entreprise, recherche d'emploi... Les sans-abris, les habitants des bidonvilles, des camps et des campements n'ont pas d'adresse et donc, pas de boites aux lettres. Et vice-versa. Concrètement, cela signifie que celles et ceux qui ont le plus besoin de droits sociaux en sont exclu·e·s.

Au début des années 2000, des personnes rroms s'installent entre une voie ferrée, un pont et une nationale, à Saint-Denis, au nord de Paris. Elles ont été expropriées de leurs logements en Roumanie car elles n'ont pas de boites à lettres, preuve de la légalité de leur installation. Et elles

MISADDRESS TO A MAILBOX

Email boxes have become indispensable, and those who don't have one or have trouble accessing them find themselves cut off from many exchanges, but also from a whole administrative life. The paradox is that it is still the physical mailbox, which in the West states and attests an address, a place of residence. In France, it is indispensable if you want to access your social entitlements, i.e., health, basic welfare benefits, identity card, civil rights, legal aid, bank account, schooling, starting up a business, looking for a job, and so on. The homeless, the inhabitants of shanty towns and slums, camps and encampments have no address and therefore no mailbox. And vice versa. Concretely, this means that those who are most in need of social entitlements are excluded from them.

In the early 2000s, a number of Roma settled between railroad tracks, a bridge, and a highway in Saint-Denis, north of Paris. They were driven from where they had been living in Romania because they didn't have mailboxes, proof of the legality of their settlement

ne peuvent obtenir de boite à lettres… sans preuve de cette installation. Cercle vicieux. Arrivés à Saint-Denis, même problème : l'adresse est obligatoire pour l'accès aux droits. Avec l'aide d'un collectif, les enfants du bidonville baptisent leur rue « rue du Hanul » (rue du caravansérail) et attribuent aux baraques des numéros. Pour toutes et tous, sauf pour l'administration, et jusqu'à sa destruction en 2010, il devient le Hanul, un quartier de Saint-Denis.

En France, la question de la domiciliation est en théorie résolue par les Centres communaux d'action sociale (CCAS) qui domicilient les personnes sans abri ou considérées comme telles. Pourtant, et de manière illégale, de nombreuses municipalités exigent des pièces attestant d'une résidence dite « bourgeoise » : factures de téléphone fixe, d'électricité, etc. Selon le collectif École pour tous, la conséquence est terrible : plus de 100 000 enfants vivant en France ne sont pas scolarisés.

La plupart des humains ne disposent ni d'adresse, ni de boites à lettres. Pourtant, ces personnes habitent, vivent, aiment et échangent. La famille implantée là, le nom de l'ancêtre sur le portail, les voisins, chefs de quartiers sont là pour en attester. Inexorablement remplacée par la boite numérique, en transition vers le statut de petit patrimoine, l'habitacle de la boite à lettres résume un moment, celui de la condition occidentale moderne : sympathique pour beaucoup, machine à exclure pour les autres.

Saskia Cousin & Fiona Meadows

there. And they can't get a mailbox… without proof of that settlement. A vicious circle. Having shown up in Saint-Denis, same problem. An address is obligatory in order to have access to your rights. With the help of a collective, the children of the shanty town baptized their street 'Hanul Street' (Caravansary Street) and gave numbers to the shacks. For everybody, except City Hall, and until it was torn down in 2010, it became Hanul, a neighborhood in Saint-Denis.

In France, the question of residency is theoretically dealt with by the Communal Centers of Social Action, which attribute residency to the homeless. to individuals with no fixed address or considered as such. However, many municipalities illegally demand documents attesting to a so-called 'legal' residency, i.e., phone bills for a landline telephone, electric bills, etc. According to the collective École pour tous (School for All), the consequences are awful: over 100 000 children living in France are not enrolled in school.

Most humans have no address and no mailbox. Yet these people dwell somewhere, live, love, share. The settled family, the name of the ancestor on the gate, the neighbors, the district chiefs are there to attest all that. Inexorably replaced by the email box and transitioning towards the status of a modest inheritance, the compartment of the mailbox summarizes a moment, that of the modern Western condition: pleasant for many, for the others, a machine designed to exclude.

Saskia Cousin & Fiona Meadows

FIONA MEADOWS　　　　　　　　　　BOITE À LETTRES

OPEN HOUSE 93 BOÎTE À LETTRES MAILBOX 1.3 × 0.41 × 0.31 M

FREEFORM

Nous nous souvenons du savoir des nomades pour passer des vacances familiales bon marché depuis qu'existent les congés payés, pour jouer aux scouts, ou faire du cirque. Dans des conditions plus dramatiques, les tentes permettent d'organiser des campagnes militaires ou de faire face aux urgences humanitaires, abritant les réfugié·e·s, parfois les SDF de nos villes, ou encore des hôpitaux de fortune. En période de covid, ces structures aérées ont aussi permis d'échapper aux contraintes sanitaires, du repas au restaurant à l'assemblée politique. Mais on n'a pas attendu une épidémie pour organiser sous de vastes chapiteaux concerts populaires, salons professionnels et réceptions chics.

Jeune entreprise née en 2003 en Afrique du Sud, Freeform reconnaît que les tentes bédouines en poils de chèvre utilisées de l'autre côté du continent ont servi d'inspiration à la tente extensible polyvalente d'aujourd'hui. Cette réinvention d'une technologie vieille de plusieurs millénaires s'est avérée un outil inégalé pour notre siècle de l'événementiel.

L'entreprise développe une gamme standard qui permet de créer des espaces de 20 à 600 m² en regroupant une série de toiles selon

We call to mind the knowledge of nomads in order to take family holidays on the cheap ever since paid leave has existed, to act like scouts or do what circus performers do. In more dramatic conditions, tents make it possible to organize military campaigns or respond to humanitarian emergencies, sheltering refugees, sometimes the homeless in our cities, or makeshift hospitals. During the covid pandemic, these airy structures also allowed us to escape the health restrictions for a time, from the restaurant meal to the political meeting. But humans didn't wait for an epidemic to put together under voluminous big tops pop concerts, professional salons, and chic receptions.

A young firm that first took shape in 2003 in South Africa, Freeform readily confesses that Bedouin tents woven from goat hair and used on the other side of the continent served as inspiration for the stretchable multipurpose tent of today. This reinvention of an age-old technology has proven an unmatched tool for our century of event planning.

The firm has developed a standard range that allows people to create spaces that cover from

les besoins. Mais ce sont surtout ses tentes et chapiteaux en toiles Stretch qui font sa spécificité. Elle a développé un tissu extensible, imperméable et durable, conforme aux normes internationales en matière d'incendie et de sécurité, et conçut ainsi différentes séries.

À Genthod, plus modestement, le modèle Manta dressé dans le parc, gris platine (la gamme comprend une dizaine de couleurs), mesure 10,5 mètres de côté. Il est accroché au sol par quatre extrémités de la toile extensive, alors que quatre autres sont tenues bien ouvertes grâce à des piquets. Le modèle peut aussi être complété de parois latérales relevables, dans le même tissu ou en PVC transparent. Il peut aussi devenir scène, avec un pan abaissé à l'arrière, ou canopée, planté sur de hauts piquets.

20 m² to 600 m² by grouping a series of canvases as need be. But it is especially its Stretch cloth tents and big tops that are the firm's hallmark. Freeform has developed a fabric that is stretchable, waterproof, and long-lasting, and conforms to international fire and safety norms. The firm has since designed different series of their signature product.

In Genthod, the platinum gray *Manta* model (the range offers about a dozen colors) set up in the park more modestly measures 10.5 m along one side. The tent is fixed to the ground at four endpoints of the stretchable fabric while four other points are held open by stakes. Additionally the model can be fitted with sides, adjustable flaps that can be lifted, in either the same fabric or transparent PVC. It can also become a stage, with a flap lowered in the back, or a canopy, planted atop tall stakes.

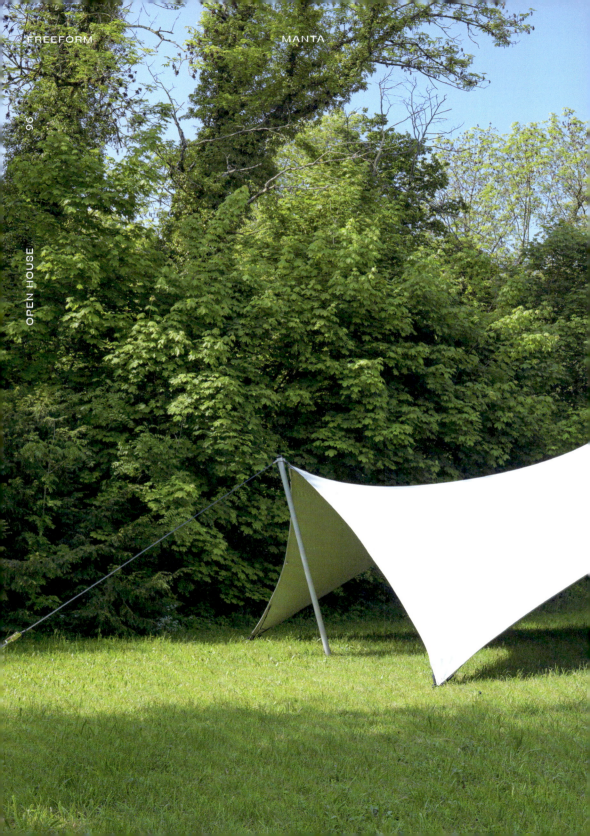

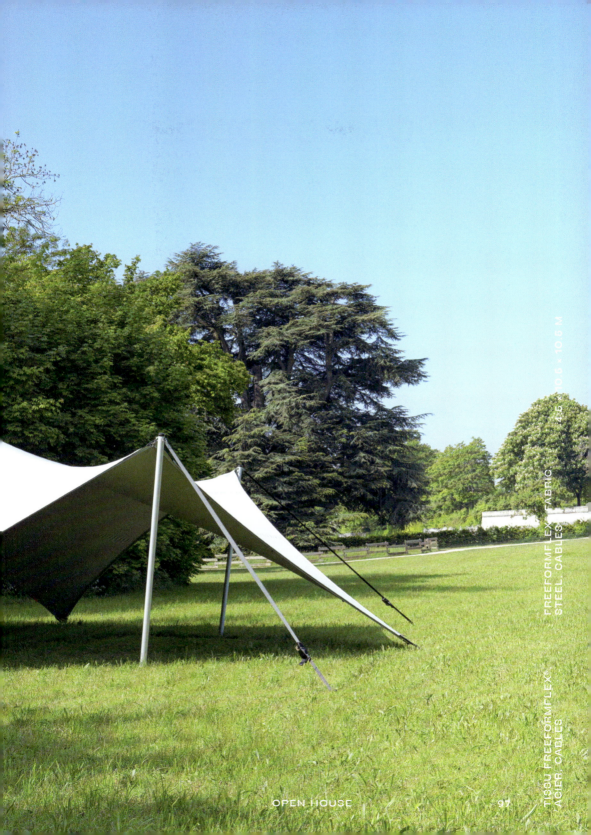

FRIDA ESCOBEDO

Depuis qu'elle a ouvert son atelier à Mexico en 2006, Frida Escobedo passe sans cesse les ponts entre architecture, design et art, change d'échelle, de médium, domine autant la simplicité des matériaux que les potentialités du motif – dans la continuité du modernisme mexicain. Elle réinvente à partir de l'existant autant qu'elle conçoit de nouvelles constructions.

L'architecte porte un intérêt particulier à la création d'espaces culturels publics afin d'apprendre à vivre ensemble, à mieux gérer les frictions de la vie en commun alors que nos sociétés se polarisent et se ségrèguent. Parmi ses projets temporaires, citons une « scène civique », vaste cercle penché posé sur une place de la ville lors de la triennale d'architecture de Lisbonne en 2013, ou, à Londres, le jeu de plateformes mobiles installé dans la cour du Victoria and Albert Museum en 2014 et bien sûr son pavillon pour la Serpentine Gallery en 2018. Deux volumes fermaient une cour, les parois ajourées en tuiles de ciment permettaient de saisir l'évolution de la lumière au fil des jours, la construction étant alignée sur le proche méridien de Greenwich.

Ever since opening her studio in Mexico City in 2006, Frida Escobedo has endlessly crossed back and forth over the bridges between architecture, design, and art, changed scales and mediums, and dominated the simplicity of materials as much as the potential of the motif – all accomplished while remaining true to Mexican modernism. She reinvents from what already exists as much as she designs new constructions.

The architect is especially interested in creating public cultural spaces that teach us how to live together and better manage the friction that arises from a life in common while our societies are becoming increasingly polarized and segregated. Of her temporary projects we might recall here her 'civic stage', a vast sloping circle set up in one of the city's open spaces during the 2013 Lisbon Trienal de Arquitectura; or in London, the play of mobile platforms installed in the courtyard of the Victoria and Albert Museum in 2014; and of course her pavilion for the Serpentine Gallery in 2018. Two volumes closed off a courtyard; the openwork cement-tile walls allowed viewers to grasp the movement of the light from day to

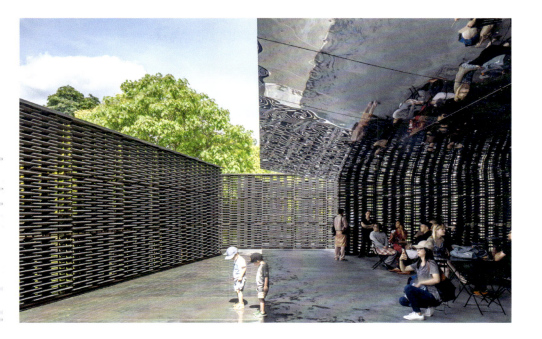

Chaque fois, Frida Escobado se nourrit de multiples références avant de façonner sa proposition. Ainsi, au départ des constructions circulaires bâties dans le parc Lullin, elle évoque les sites archéologiques de Stonehenge en Angleterre et de Nabta Playa en Haute-Égypte avec leurs monuments mégalithiques arrangés en cercle, mais aussi les tipis indiens ou les huttes des lacustres, telles qu'on les a longtemps imaginées au bord des lacs suisses. Les dessins de toiles d'araignée de Louise Bourgeois font aussi partie des références de l'architecte, tout autant que le traité d'Archimède, *De la mesure du cercle*.

day, since the construction was aligned with the nearby Prime Meridian of Greenwich.

Each time, with each new project, Escobado delves into multiple references before producing the proposed artwork. In the early stages of the circular constructions built in Lullin Park, for example, she mentioned the archeological sites of Stonehenge in England and Nabta Playa in Upper Egypt with their megalithic monuments arranged in a circle, but also the tepees of the Great Plains Indians and the huts of lake-dwellers as we have long imagined them on the shores of Swiss lakes. Louise

FRIDA ESCOBEDO SYSTEM 01

100

OPEN HOUSE

Ces trois éléments de bois cylindriques, de circonférences et de hauteurs différentes, calculées selon des proportions mathématiques entre eux, sont largement ouverts, comme des points de vue à 360° sur le parc. Ce sont des espaces à investir par le public, Frida Escobado défendant l'idée que le projet d'architecture est toujours complété par la manière dont il est habité.

COPRODUCTION OPEN HOUSE ET 90_20

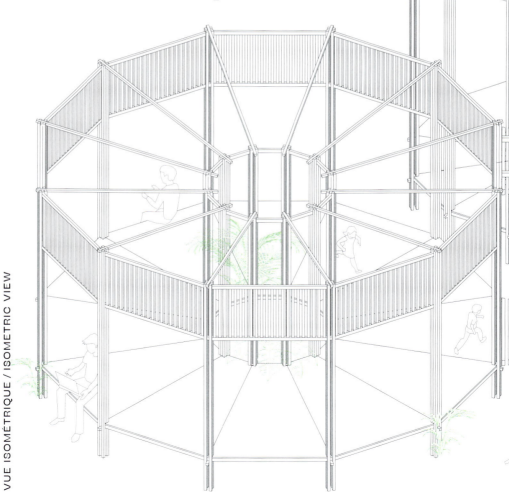

VUE ISOMÉTRIQUE / ISOMETRIC VIEW

Bourgeois's drawings of spiderwebs are just as much a part of the architect's references as Archimedes' treatise *Measurement of a Circle*.

These three cylindrical wooden elements are differently proportioned in terms of their circumference and height, designed according to mathematical relationships, and largely open, like 360° viewpoints on the park. They form spaces that the public is invited to take over and use. Escobado defends the idea that an architectural design is always brought to completion by the way it is inhabited.

COPRODUCTION OPEN HOUSE AND 90_20

OPEN HOUSE

WOOD. STEEL

BOIS. ACIER

GRAMAZIO / KOHLER RESEARCH

Participer à *Open House* a soulevé pour le groupe de recherche Gramazio Kohler de l'ETHZ un questionnement sur le temporaire et la durabilité dans la construction ainsi que sur le gaspillage engendré par celle-ci. Selon ces chercheurs, la pratique de l'architecture numérique influence à la fois la conception du dessin et sa réalisation pratique. Pertinemment mise en œuvre, elle représente aujourd'hui la possibilité d'une position valable, contemporaine et écologique.

L'utilisation du béton dans l'industrie de la construction est l'expression d'un avenir problématique et extrêmement pollué. Il faut donc trouver des moyens pour que ce matériau soit utilisé de manière écologique afin de réduire considérablement les émissions de CO_2 lors de sa fabrication. Le groupe de recherche a décidé d'appliquer concrètement l'impératif contemporain de décroissance, dans sa pratique et au cours de cette exposition. Pourquoi construire un nouveau pavillon quand on a des prototypes obsolètes en abondance? Renonçant à la production d'un pavillon spécifique, les auteurs ont utilisé les prototypes résiduels d'un autre projet à vocation permanente pour créer une composition autonome.

Taking part in *Open House* has raised for the research group Gramazio Kohler of ETHZ questions about the temporary and the sustainable in building, as well as the waste that construction may lead to. According to these researchers, using digital architecture influences both the conception process of the design and its practical realization. Pertinently implemented, it represents today the possibility of a valid contemporary ecological position.

The use of concrete in the construction industry is an expression of a problematic and extremely polluted future. It is necessary then to find ways so that this material is used ecologically, in order to achieve considerable reductions in CO_2 emissions when making it. The research group decided to concretely apply the contemporary imperative of degrowth in its practice and during this show. Why construct a new pavilion when we have an abundance of obsolete prototypes? Deciding not to produce a specific pavilion, the designers used rather prototypes left over from another project, one that is permanent, to create an independent composition.

Leur *Open House* est littéralement une maison ouverte, composée de structures de béton recyclé, dessinées selon des procédés de calcul et fabriquées par impression 3D. Les quatre pièces sont acheminées au rythme de leur création, depuis leur usine de fabrication à Thoune jusqu'au site de l'exposition. Si, au départ, les concepteurs voulaient laisser leur disposition finale indéfinie, ils pensaient en revanche clairement à la photographie de Superstudio de 1970 où des vaches déambulent entre des meubles. Les éléments architecturaux devaient opérer comme des formes libres dont l'arrangement serait permutable. Ce n'est que lorsque les quatre parties ont été achevées que l'organisation en carré a été choisie pour constituer une entité spatiale où les corps peuvent trouver leur échelle et les objets une possible fonction.

Their *Open House* is literally an open house, made up of recycled concrete structures, designed using calculation processes and produced through 3D printing. The four pieces are transported at the rate set by their output from their production site in Thun to the exhibition venue. While at the outset, the designers wanted to leave the arrangement of these pieces undefined, they were clearly thinking of the 1970 Superstudio photograph in which cows are seen walking among the pieces of furniture. The architectural elements ought to function like free forms whose layout could be easily rearranged. It was only when the four parts were completed that the square layout was selected to form a special entity where the bodies can find their scale and objects a possible function.

GRAMAZIO / KOHLER RESEARCH ARCHITECTURE FOR DEGROWTH

OPEN HOUSE

QUATRE IMPRESSIONS 3D EN BÉTON · FOUR CONCRETE 3D PRINTS · 1.85 × 7 × 7 M

REFUGE TONNEAU 21
UN HOMMAGE À L'ŒUVRE
DE CHARLOTTE PERRIAND
ET PIERRE JEANNERET

2021

HEAD – GENÈVE, ARCHITECTURE D'INTÉRIEUR

En 1938, les architectes et designers Charlotte Perriand (1903–1999) et Pierre Jeanneret (1896–1967) conçoivent le *Refuge Tonneau*, un abri à douze côtés destiné à accueillir jusqu'à huit personnes en haute montagne dans un environnement réduit mais confortable. Cette construction d'un diamètre de 3,80 mètres et d'une hauteur de 3,92 mètres, inspirée des manèges forains, devait être assemblée à partir d'éléments préfabriqués en bois puis protégée par un revêtement en tôle d'aluminium lui donnant un air de capsule spatiale. Cet abri mobile devait être facile à transporter et pouvoir être monté en quatre jours. Un poêle central, des espaces de couchage, des rangements et une cuisine composaient l'aménagement.

Le *Refuge Tonneau* frappe par sa contemporanéité. Bien que jamais réalisé du vivant de ses concepteurs, il marquera leurs travaux ultérieurs et continue d'inspirer designers et architectes.

Depuis 2019, le Département Architecture d'intérieur de la HEAD propose à ses étudiant·e·s de concevoir dans cet espace atypique des intérieurs contemporains. Une douzaine d'étudiant·e·s ont ainsi donné de multiples fonctions à l'abri : salle de méditation, fromagerie, retraite

In 1938, the architects and designers Charlotte Perriand (1903–1999) and Pierre Jeanneret (1896–1967) designed the *Refuge Tonneau* (the Refuge Barrel), a 12-sided shelter that could accommodate up to eight people in high-mountain areas in a cramped but comfortable interior. This construction has a diameter of 3.8 m and height of 3.92 m, and was inspired by fairground merry-go-rounds. It was meant to be assembled from prefabricated wood elements, then covered with a protective layer of sheet aluminum, which lent it the look of a space capsule. This mobile shelter was easy to transport and could be mounted in four days. A central stove, sleeping bays, storage spaces, and a kitchen made up the interior layout.

The *Refuge Tonneau* is striking in its contemporary look. Although never produced in the lifetime of its designers, it was to mark their later works and continues to inspire designers and architects.

Since 2019, the Department of Interior Architecture of HEAD – Genève offers its students the chance to design contemporary interiors in this atypical space.

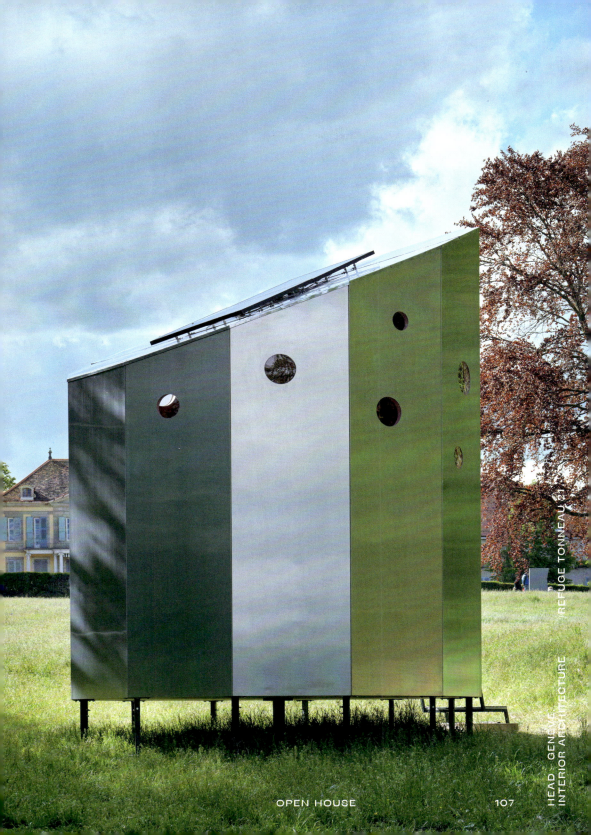

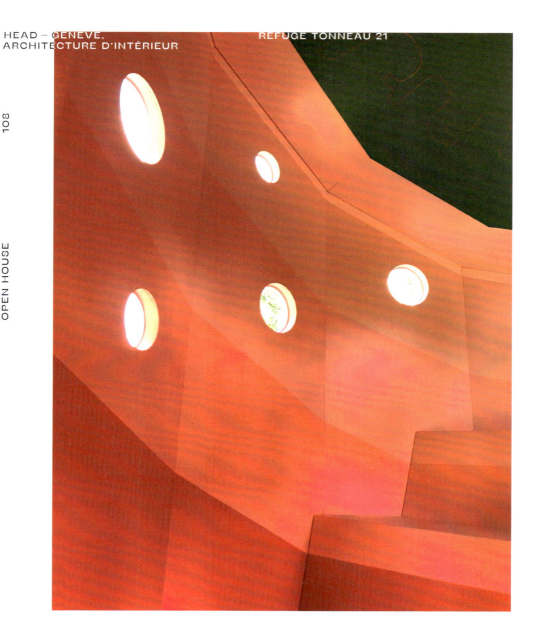

pour thérapie de couples, salle de répétition ont ainsi été projetés, dessinés et même construits sous forme de maquettes.

Pour élaborer le *Refuge Tonneau 21*, les étudiant·e·s ont construit en atelier une maquette de la pièce principale à l'échelle 1:1 permettant de tester les propositions d'aménagements en taille réelle. Enfin, le *Refuge* a été adapté au monde contemporain avec l'adjonction de panneaux solaires (d'où l'angle du toit) et une signalétique en hommage aux concepteurs. Les fenêtres rondes ont également été redéployées de manière ludique pour mieux observer le parc, le lac et les montagnes depuis les gradins qui peuvent servir autant d'assise que de couchage.

Refuge Tonneau 21 a été exposé en été 2021

Around a dozen students then have lent the shelter multiple uses. A meditation room, cheese dairy, and a couples therapy retreat have been envisioned, designed and even built as scale models.

To work out *Refuge Tonneau 21*, the students constructed in the studio a 1:1-scale model of the main room, allowing anyone to test interior design proposals in a life-size setting. Finally, Refuge has been adapted to the contemporary world thanks to the addition of solar panels (hence the angle of the roof) and signage in homage to the designers. The round windows have likewise been repurposed in a playful way to better observe the park, lake, and mountains from the tiered areas that can serve for sitting as well as sleeping.

Refuge Tonneau 21 has been exhibited in summer 2021

GREEN DOOR PROJECT 2021

HEAD – GENÈVE, OPTION CONSTRUCTION

Le parc Lullin s'étendait jadis jusqu'au bord du lac. La route de Lausanne et le chemin de fer scindent aujourd'hui le parc en deux zones. Un grand mur longe les propriétés riveraines du lac, avec une porte habituellement fermée à clé.

Les étudiant·e·s se sont inspiré·e·s de cette configuration particulière d'un espace de culture et de nature « domestiqué » et formé par ses limites (route, mur, porte-escalier) en s'appropriant une zone de quatre mètres sur quatre, délimitée d'un côté par le mur et la porte et pour les trois autres par des faces.

Cet espace est à la fois une « chambre » à ciel ouvert, un abri et un espace d'art. Accessible par la route, ou depuis le parc, il est à la fois intégré et autonome. Il interroge la notion d'habitat (à quel moment une délimitation devient maison ou site habitable ?) et les multiples interprétations entre le dehors et le dedans.

La construction de cet abri a été une confrontation concrète à la question des matériaux et de leur provenance. Dans un souci d'écologie, les étudiant·e·s se sont d'abord intéressé·e·s à la terre pour en faire des briques. Cette solution a été abandonnée (trop longue et trop énergivore) au profit de planches en

In much earlier times, Lullin Park ran right up to the shore of Lake Geneva. Today the road going to Lausanne and railroad lines split the park into two zones. A large wall borders the lakeside properties, with a door that is usually locked.

Students took inspiration from this particular configuration of a cultural and natural space that has been 'tamed' and shaped by its limits (roadway, wall, stair door), reappropriating a 4 by 4 meter zone that is marked off on one side by the wall and the door and on the other three by upright wood surfaces.

This space is simultaneously an open-air 'room,' a shelter, and an art space. Accessible from the road or the park, it is both integrated and independent. It questions the notion of housing and dwelling (at what point does a demarcation become a house or an inhabitable site?) and multiple interpretations between outside and inside.

The construction of this shelter amounts to a concrete grappling with the question of materials and their provenance. For the sake of ecology, the students first turned their attention to the earth, specifically the clay with which to make the bricks. This solution

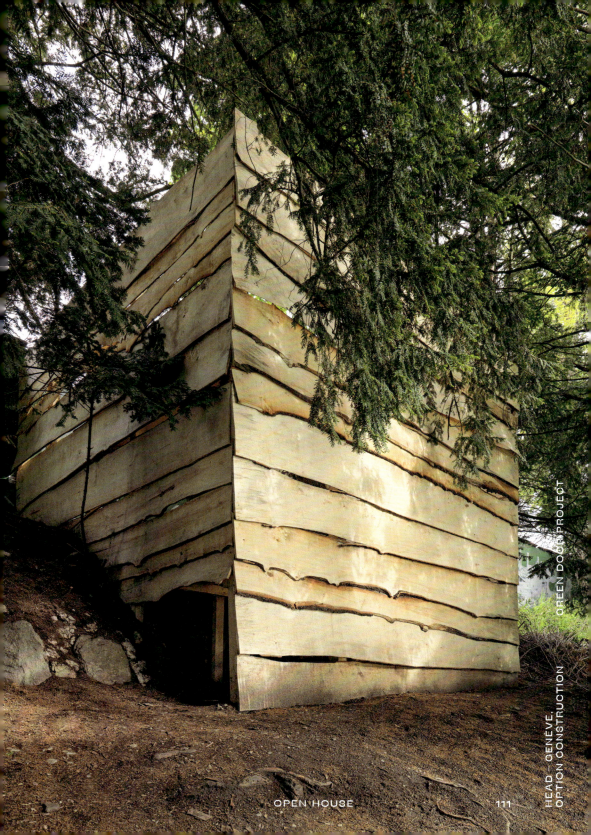

bois issues des marronniers du parc même. La découpe des planches a été réalisée avec l'aide de la scierie mobile voisine Les Deux Rivières par les étudiant·e·s qui ont monté la structure en bois en une semaine. Une collection de briques produites à partir de la terre du parc dans un périmètre de 100 mètres autour de l'abri a également été intégrée dans l'espace.

Accessible à travers la porte côté route, l'espace est ouvert 24 heures sur 24 et sept jours sur sept. Servant à la fois d'entrée dérobée et d'espace pour des interventions autonomes organisées par les étudiant·e·s, cet espace marque une limite dont la fonction est poreuse et souligne une volonté d'être à la fois dedans et dehors, *in* et *off*.

was abandoned (too long and too intensive in terms of energy consumption) in favor of wooden boards made from the chestnut trees standing in the park itself. Cutting the planks was done with the assistance of a neighboring mobile sawmill, Les Deux Rivières, and carried out by the students themselves, who then mounted the wooden structure in one week. A collection of bricks produced from the park's soil within a 100 m perimeter around the shelter was also worked into the space.

Accessible via the road-side door, the space is open $24/7$. It serves as both a hidden entrance and a space for independent interventions organized by the students; the space also marks off a limit whose function is porous and underscores the wish to be both inside and out.

OPEN HOUSE 113

WOOD (CHESTNUT TREE) FROM THE LULLIN PARK 3.95 × 4.3 × 4.2 M

BOIS (MARRONNIER) ISSU DU PARC LULLIN

HEPIA, FILIÈRE ARCHITECTURE DU PAYSAGE

La filière Architecture du paysage de l'HEPIA (Haute école du paysage, d'ingénierie et d'architecture de Genève) propose ici une installation imaginée et réalisée par les étudiant·e·s du bachelor en plusieurs workshops et équipes.

La première équipe a imaginé des espaces et des interventions relatives à la question de l'habitat. L'arbre, emblématique des représentations de la nature, s'est vite affirmé comme une base idéale. Le sol, les racines, le tronc et les branches sont autant de lieux à habiter, de même qu'ils forment une succession de réseaux. Chaque composant ayant besoin des autres pour exister. Ici, habiter devient un cycle de vie: naissance (construction), croissance et développement (évolution), disparition et régénération.

Après avoir étudié le parc Lullin, les étudiant·e·s se sont focalisé·e·s sur un arbre coupé à plus de six mètres de haut. Laissé en place par les gestionnaires de la forêt, ce tronc, ou « quille », reliant la terre au ciel leur est apparu comme faisant figure de totem. Autour de celui-ci s'éparpillent d'autres troncs couchés, des tas de bois morts, des rejets ligneux, de la végétation de sous-bois qui ont servi de repères pour marquer les limites de leur espace d'intervention.

The Landscape Architecture track of HEPIA (Geneva School of Engineering, Architecture and Landscape) offers here an installation designed and executed by students in the Bachelor of Arts program; the piece was produced over the course of several workshops by a number of teams.

The first team imagined spaces and interventions in terms of the question of housing. The tree, emblematic of representations of nature, quickly proved an ideal base. Soil, roots, the trunk and branches are places to be inhabited, just as they form a series of networks. Each component needs the others to exist. Here, inhabiting becomes a lifecycle, i.e., birth (construction), growth and development (evolution), disappearance and regeneration.

After studying Lullin Park, the students focused on one cut tree still standing over 6 m high. Left in place by the forest managers, this trunk, also known as a 'snag', connects the earth and sky, and looked to the students like a totem pole. Around it are scattered fallen timbers, stacks of dead wood, woody shoots, and the vegetation of the undergrowth, serving as landmarks indicating the limits of the space of their intervention.

La seconde équipe a passé quatre jours sur place. À partir des matériaux disponibles (branches, troncs, écorces…) et dans le périmètre défini, elle a dessiné un espace de circulation. Parmi ces éléments réorganisés et interprétés les étudiant·e·s ont planté quelques végétaux et divers éléments peints et moulés, donnant à l'ensemble un côté hybride.

À la mi-juin 2021, la « quille » devient le socle d'une pièce en céramique produite par les étudiant·e·s du CFC céramique de Genève. Cette œuvre chapeautant le tronc est la représentation idéalisée d'un intérieur habitable et habité.

L'installation évoluera tout au long de l'année. Au printemps, elle sera visible avec l'émergence des jeunes pousses qui se réveillent et les floraisons basses caractéristiques des sous-bois. En début d'été, elle sera en partie dissimulée par la régénération en cours et les jeunes arbres. Colorée à l'automne, elle réapparaitra sous les feuillages brunissants. Enfin en hiver, le blanc des céramiques dialoguera avec le blanc de la neige.

The second team spent four days on site. Working with the available materials (branches, trunks, bark, etc.) and within the defined perimeter, this team designed a space for moving about on foot. Among these rearranged and interpreted elements, the students put in the ground several plants and a range of painted and molded elements, lending the whole a hybrid look.

In mid-June of 2021, the snag became a ceramic piece produced by Geneva CFC ceramics students. This work capping the tree trunk is the idealized depiction of an inhabitable and inhabited interior.

The installation will evolve throughout the year. In the spring, it will be visible with the emerging young shoots awakening in the new season and the flowers blooming close to the ground, characteristic of undergrowth. In early summer, the piece will be partly concealed by the ongoing regeneration and the young trees. Colored in autumn, it will reappear beneath the leaves as they turn brown. Finally, in winter, the white of the ceramic will create a dialogue with the white of the snow.

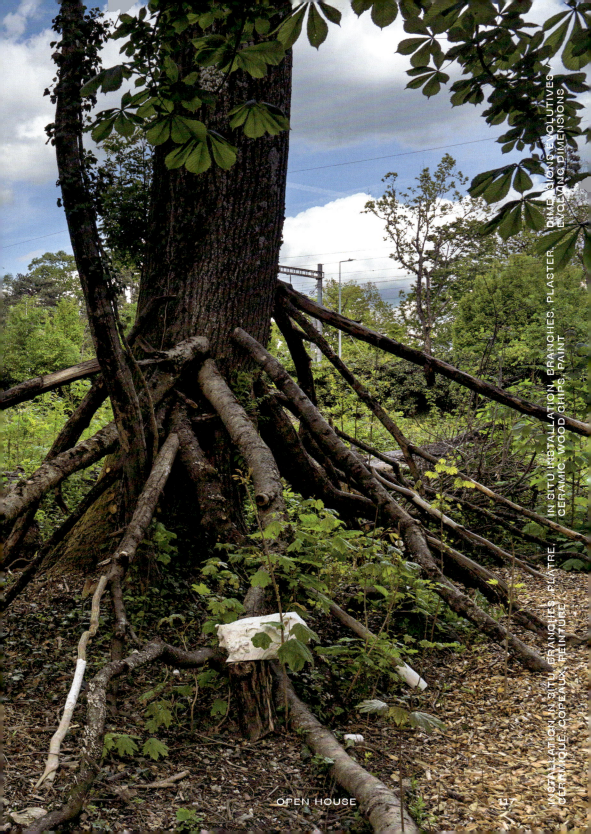

JOËLLE ALLET

Si récemment elle a déployé des vols d'oiseaux sur des lithographies, l'artiste haut-valaisanne est plutôt connue pour ses installations, généralement pensées pour des espaces bien définis. Ainsi, en 2017, elle a présenté *Viento*, d'enfantins moulins à vent qui miroitaient, plantés dans un champ de Bex Arts et, lors de la Triennale du Valais, *Les Triplés*, trois boules de verre posées sur des tiges métalliques au bord d'un étang, qui renversaient ciel et terre quand on les regardait de près. En 2018, il y eut aussi, au château de Loèche-les-Bains, ce long bâton de métal, irisé comme l'arc-en-ciel, qui semblait transpercer l'espace aux abords d'une tour.

On l'aura compris avec ces quelques exemples, Joëlle Allet dialogue avec les éléments, d'autant plus quand ils sont aériens. Dans le parc de Genthod, c'est un nuage qui vient se poser. Sérigraphié sur verre, il semble suspendu au-dessus du sol, lesté par le matériau transparent qui l'a enfermé. La vitre, sans cadre, libérée des fonctions protectrices qu'on attend d'elle dans une maison, se fond dans le paysage ; elle n'est plus que support pour un nuage en image, un élément semi-matériel, mobile et volatile. Et, grâce à un pigment

Although recently she captured bird flight on a number of lithographs, the artist, from the Upper Valais, is better known for her installations, which are generally conceived for well-defined spaces. There was *Viento*, for instance, sparkling childlike windmills that were planted in a field of Bex Arts in 2017; or, the same year, during the Valais Triannual, three glass balls resting on metal rods on the shore of a pond which inverted sky and earth when looked at up close. In 2018, at the Château of Loèche-les-Bains, there was that long metal rod, iridescent like a rainbow, that seemed to cut through the space near a tower.

It is probably clear from these few examples that Joëlle Allet works in dialogue with the elements, especially when they are of the air. In the park of Genthod, a cloud has just touched down. Silkscreened on glass, it seems to hover over the ground, the transparent material enclosing it serving as a kind of ballast. The frameless pane of glass is freed of the protective functions we expect of it in a house and melts into the landscape; it is only now the support for a cloud image, a semi-material element, mobile and volatile. And thanks

phosphorescent, le nuage s'allume doucement, jaune pâle quand vient la nuit.

Joëlle Allet avait créé en 2019 pour une exposition lausannoise ces nuages sur verre. Le motif est sans conteste inépuisable et cela faisait quelques années déjà qu'elle en sérigraphiait sur panneau ou sur toile. Le verre lui permet de les exposer dehors.

Dans le parc Lullin, sous les nuages, ou sous le bleu du ciel, le *Cloud* de Joëlle Allet offre un étonnant contrepoint aux dizaines de projets bâtis disséminés dans le parc. Et s'il fallait voir en lui une sorte d'absolu de l'habitat léger et mobile ? Dans l'histoire de l'art, n'a-t-il pas servi à identifier le domaine des êtres célestes ?

to a phosphorescent pigment, the cloud slowly lights up in pale yellow when night falls.

In 2019 Allet created these clouds on glass for an exhibition in Lausanne. The motif is inexhaustible without question and she had been silk-screening them on panel and canvas for several years already. Glass allowed her to exhibit them outdoors.

In Lullin Park beneath the clouds or under the blue of the sky, Allet's *Cloud* offers a surprising counterpoint to the dozens of constructed projects scattered throughout the park. And what if we had to see in it a kind of absolute in terms of light mobile housing? In the history of art, didn't it serve to identify the realm of celestial beings?

JOËLLE ALLET

120

OPEN HOUSE

CLOUD

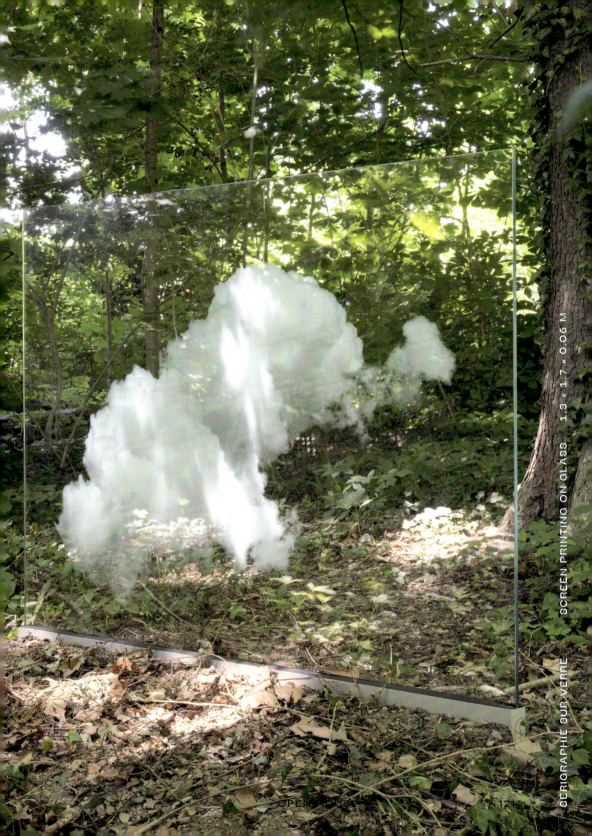
SÉRIGRAPHIE SUR VERRE · SCREEN PRINTING ON GLASS · 1.3 × 1.7 × 0.06 M

JOHN M. ARMLEDER

John Armleder étudie aux Beaux-Arts de Genève en 1966 et 1967 ; sa formation est interrompue par son refus de réaliser le service militaire obligatoire qui lui vaut un séjour en prison. À sa sortie, il fonde avec Patrick Lucchini et Claude Rychner le groupe Ecart. Son travail, basé sur la réalisation d'expositions performatives et les publications qui les accompagnent, donne au collectif une dimension internationale, en réseau avec les avant-gardes des années 1970.

Artiste pluridisciplinaire, John Armleder revendique la grande influence de John Cage et du mouvement *Fluxus* sur sa création et va poursuivre, non sans humour, une réflexion autour de l'essence de l'œuvre d'art, de l'artiste et de leurs places dans nos sociétés contemporaines. Il affirmera ainsi : « Il n'y a aucun écart entre l'art et tout autre objet, l'art n'est pas singulier, il ne sert absolument à rien, l'art est seulement inévitable. »

À partir des années 1980, avec la série *Furniture Sculpture,* il s'attache au réemploi et à la juxtaposition d'objets du quotidien, mêlant *ready-made* et peinture, en les intégrant à l'espace d'exposition qui, *in fine*, devient lui-même l'œuvre à voir dans son ensemble. Les rapports

John Armleder studied at the Beaux-Arts in Geneva in 1966 and 1967; his training was interrupted by his refusal to enroll for compulsory military service, which led to a stay in prison. On his release, he founded the Ecart group with Patrick Lucchini and Claude Rychner. With a practice centering on the production of performative exhibitions and their accompanying publications, the collective gained an international dimension, networking with the avant-gardes of the 1970s.

A multidisciplinary artist, Armleder acknowledges John Cage and the Fluxus movement as major influences. Not without a humorous streak, his work has pursued a reflection on the essence of the work of art and the artist, and their place in contemporary societies. He has argued that 'There is no gap between art and any other object; art is not singular, it serves absolutely no purpose, art is simply inevitable.'

From the 1980s onwards, with the *Furniture Sculpture* series, he focused on the reuse and juxtaposition of everyday objects, mixing readymades and paintings by integrating them into the exhibition space, which itself ultimately

entre art en tant qu'objet, objet en tant que bien utilitaire, et l'environnement au sein duquel ils sont présentés est alors essentiel pour l'artiste qui joue des points de vue et inverse les paradigmes de la narration muséale.

La chaise, par ailleurs un thème récurrent de l'art du XXe siècle, est présentée pour cette exposition perchée en haut d'un arbre. Comme une excroissance de celui-ci, elle se détache de sa fonction et se montre avec ironie au visiteur dans une quintessence de l'antiutilitarisme. Cette chaise, banale mais inaccessible, questionne sur sa place : devient-elle une sculpture monumentale ou un simple détail au sein de cette nature abondante ?

En 1985, John Armleder a participé à l'exposition *Promenades,* curatée par Adelina von Fürstenberg dans le même parc qu'aujourd'hui. Avec leur accord, *Open House* fait ainsi un clin d'œil à cette exposition où il a montré ses chaises installées haut dans les arbres pour la première fois.

Ces quatre chaises, banales et usagées, nous forcent à lever les yeux et déplacer notre regard. Tout d'abord à cause de leur situation insolite, puis par la perplexité dans laquelle elles nous plongent. Qu'évoque leur déplacement ? À quoi peuvent-elles servir ? Comme une ode aux possibilités de rencontres, elles montrent peut-être aussi que celles-ci sont infinies.

becomes the work, to be seen as a whole. The relationship between art as object, the object as functional item, and the environment in which they are presented was now essential for the artist as he played games with viewpoints and reversed the paradigms of the museum narrative.

The chair, itself a recurring theme in 20th-century art, is presented in this exhibition perched atop a tree. Like an outgrowth of the tree, the saddle is detached from its function and ironically shown to the visitor in a quintessence of anti-utilitarianism. This banal but inaccessible chair questions its place: does it become a monumental sculpture or a mere detail within nature's luxuriance?

In 1985, John Armleder featured in the exhibition *Promenades*, curated by Adelina von Fürstenberg in the same park as today. With their agreement, *Open House* directly alludes to that exhibition, which is when the artist first showed his chairs placed high up in the trees.

These four ordinary, worn-out chairs force us to look up and shift our gaze. First of all because of their unusual situation, then because of the perplexity into which they plunge us. What does their displacement evoke? What can they be for? Like an ode to the possibilities of encounter, perhaps they also show that these are infinite.

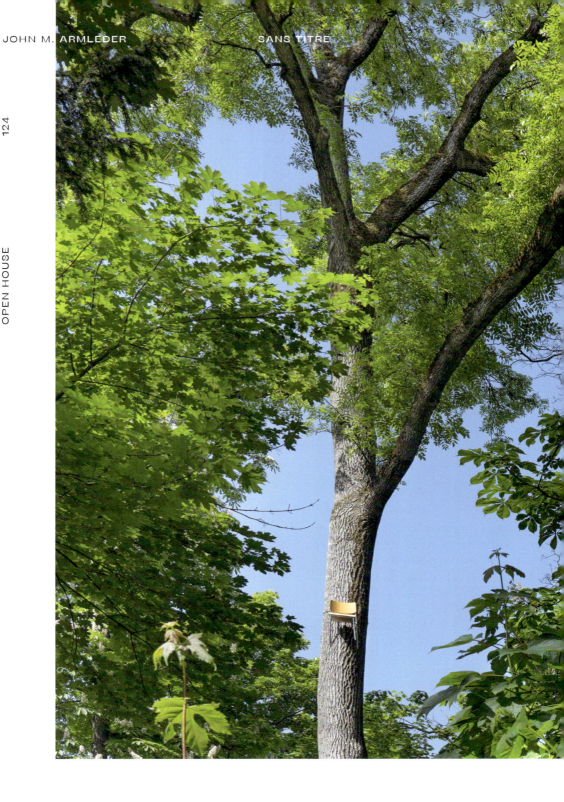

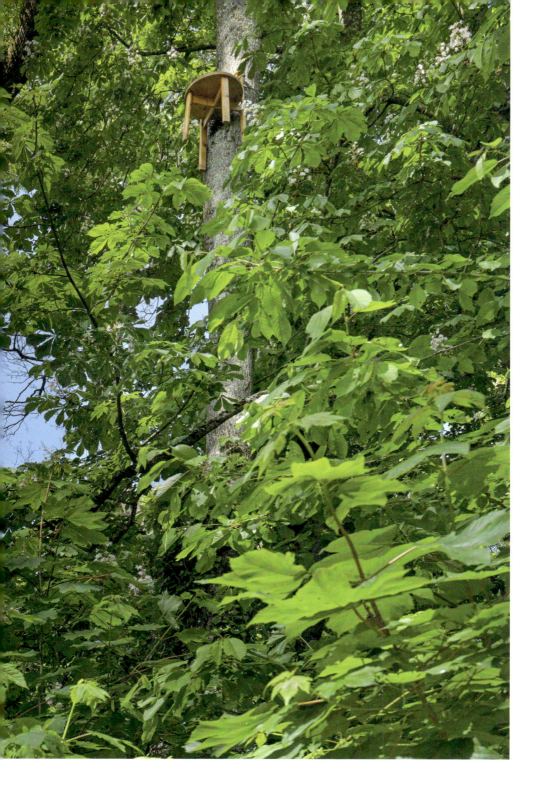

KEN ISAACS

Ken Isaacs a grandi durant la Grande Dépression et a été marqué par les écarts de conditions de vie de ses concitoyens et concitoyennes. Étudiant désargenté, il fera de son petit appartement un laboratoire. C'est à cette époque déjà qu'il crée ses premières *Living structures* en compagnie de sa femme Carole Ann.

Radical, il rejette ce qu'il appelle les « valeurs homogénéisantes de la culture occidentale » en se détachant de l'affectation fixe donnée à tel ou tel meuble pour développer des systèmes modulaires et flexibles.

Plus tard, enseignant à la célèbre Cranbrook Academy of Art spécialisée dans l'architecture expérimentale qui a vu passer les Saarinen et les Eames, il deviendra un précurseur dans le domaine du design d'espace en proposant des environnements de vie totaux dans une unité intégrée basée sur une matrice modulaire, sa *Matrix* : une structure spatiale orthogonale qui permet d'accueillir les volumes dont l'aménagement répondra aux besoins fonctionnels de l'utilisateur ou de l'utilisatrice.

Cela fait de ses *Living Structures* des unités-matrices faciles d'assemblage, mobiles, modulables

Ken Isaacs grew up during the Great Depression and was stamped by the stark differences in the living conditions of his fellow citizens. As a penniless student, he would transform his small apartment into a laboratory. It was at this period of his life that he created his first 'living structures', working with his wife Carole Ann.

As a radical, he rejected what he called the 'homogenizing values' of Western culture by breaking with the habit of assigning a piece of furniture to one set use in order to develop flexible modular systems.

Later, while teaching at the famous Cranbrook Academy of Art, an institution specialized in experimental architecture that had seen the Saarinens and the Eameses pass through its halls as well, he was to become a forerunner in the field of the design of space, proposing total life environments in an integrated unity based on a modular conception, his *Matrix*. That is, a spatial structure of right angles that can accommodate volumes whose arrangement corresponds to the functional needs of the user.

His 'living structures' then were matrix-units that are easy to assembly, mobile, modifiable, and adaptable to the needs of the users

et adaptables aux besoins des usagers et des usagères, pour un coût de production très faible. Il publiera en 1974 *How to Build Your Own Living Structures*, manuel dans lequel il propose les plans et méthodes de fabrication de ces espaces sur le modèle défini aujourd'hui comme *open source.*

Lors de la conception de la *Fun House,* Ken Isaacs entame avec son ami Dan une réflexion sur le « mobilisme » : leur idée est de détacher de tout superflu la notion de maison pour arriver à l'essence de l'habitat, y compris dans une forme douloureuse de minimalisme. Trois unités devaient être déposées sur la côte Est, dans le Midwest et au Sud de la Californie formant ainsi un itinéraire pour une vie nomade à travers les États-Unis. La *Fun House* devait donc s'adapter aux terrains sans nécessiter de fondations préalables, résister à la chaleur et aux vents tout en offrant ombre et abris.

Isaacs n'ira pas au bout de ce projet mais les contraintes auxquelles il a dû faire face vont lui permettre de développer ses réflexions autour des *Living Structures* et des *Microhouses* (Isaacs fut le premier à utiliser ce terme).

RÉALISÉ AVEC LA PERMISSION DE JOSHUA ISAACS ET DE L'ESTATE KEN ISAACS, CRANBROOK UNIVERSITY ARCHIVES

at a very low production cost. He went on to publish, moreover, in 1974 *How to Build Your Own Living Structures*, a manual in which he laid out floorplans and production methods for these spaces according to a model that would be called open source nowadays.

While elaborating the design of the *Fun House*, Isaacs began with his friend Dan a reflection on 'mobilism'. Their idea was to take the concept of the house and decouple it from all that is superfluous to arrive at the essence of housing, including a painful form of Minimalism. Three units were to be set up on the East Coast, in the Midwest, and in Southern California, forming an itinerary for a nomadic life throughout the United States. The *Fun House* was meant then both to adapt to different terrains without requiring preliminary foundations and to resist heat and wind while offering shade and shelter.

Isaacs was never able to bring this project to completion but the constraints he had to face would enable him to develop his thoughts on living structures and microhouses (Isaacs was the first to use this term).

CREATED COURTESY OF JOSHUA ISAACS AND THE KEN ISAACS ESTATE, CRANBROOK UNIVERSITY ARCHIVES

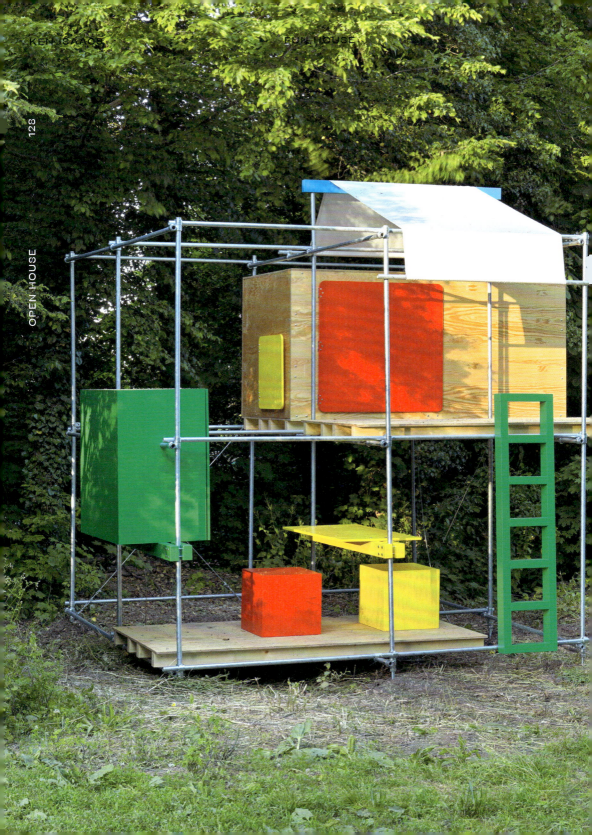

OPEN HOUSE

129

TUBES EN ACIER ET CÂBLES MÉTALLIQUES. PIN MARITIME. PEINTURE ACRYLIQUE

METAL RODS. CABLES. MARITIME PIN. ACRYLIC PAINT

3.55 × 4.3 × 3.25 M

KERIM SEILER

Kerim Seiler a complété ses études artistiques à Zurich, Genève et Hambourg par un Master en Architecture à l'ETHZ en 2011. Plus jeune, il a travaillé au Béjart Ballet Lausanne en tant qu'opérateur lumière. Cette expérience de la scène marquera fortement ses créations futures en termes de développement dans l'espace et de conception d'installations. Il en gardera un certain sens de la monumentalité d'une part et une forme assumée du décorum d'autre part.

La mise en scène est un élément essentiel de son travail qui engage ses compositions dans une abstraction spatiale structurée et géométrique. Il investit l'espace, voire l'envahit comme il aime le dire, dans une forme de contamination; un parasitage par l'art à l'échelle architecturale comme il l'a fait en accrochant une structure arachnoïde gigantesque sur une tour zurichoise ou en reprenant des explosions colorées de bandes dessinées à l'échelle d'un giratoire.

Chromatiquement, Seiler s'inscrit dans la lignée du *color-blocking*; proposant un palette de couleurs vives, souvent primaires, alternant saturation technique et pastels oniriques. Du théâtre, il conserve particulièrement le sens de la lumière

Kerim Seiler completed his artistic studies in Zurich, Geneva and Hamburg with a Master's degree in Architecture at ETH Zurich in 2011. As a young man, he worked at the Béjart Ballet Lausanne as a lighting operator. This theatre experience strongly influenced his future work in terms of spatial articulation and installation design. From this period he has kept certain sense of monumentality on the one hand and an unabashed form of visual prestige on the other.

Staging is an essential element of his work, which engages his compositions in a structured and geometric spatial abstraction. He invests space, or even invades it as he likes to say, in a form of contamination; a parasitization by art on an architectural scale, as he did when he hung a gigantic arachnoid structure on a Zurich tower block or when he reproduced colored explosions from comic books on the scale of a roundabout.

Chromatically Seiler works in the tradition of color-blocking, offering the viewer a palette of bright, often primary colors, alternating technical saturation and dreamy pastels.

de l'espace scénique ; le néon sera donc pour lui un médium créatif de prédilection à déployer dans l'espace avec des éléments et des principes constructifs basiques. L'effet de la lumière sur des plans verticaux ou horizontaux sert un découpage spatial et physique qui mêle les deuxième et troisième dimensions.

Pour *Tender is the night,* cette antithèse entre surbrillance et obscurité est appliquée à de grands verres transparents qui contiennent des néons colorés placés en diagonale. Cette structure à parcourir en long et en large, à traverser autant qu'à percevoir de l'extérieur, pose le visiteur dans une réflexion irrésolue entre palais des glaces à ciel ouvert et labyrinthe merveilleux.

From the theatre, Seiler has also kept a particular sense of the light of the stage space; neon is therefore a preferred creative medium for him to deploy in space with basic elements and constructional principles. The effect of light on vertical or horizontal planes serves a spatial and physical division that mixes the second and third dimensions.

For *Tender is the night,* this antithesis between brightness and darkness is applied to large transparent glass recipients that contain colored neon lights placed diagonally. This structure, to be walked through and seen from the outside, places the visitor in an unresolved reflection between an open-air ice palace and a marvelous labyrinth.

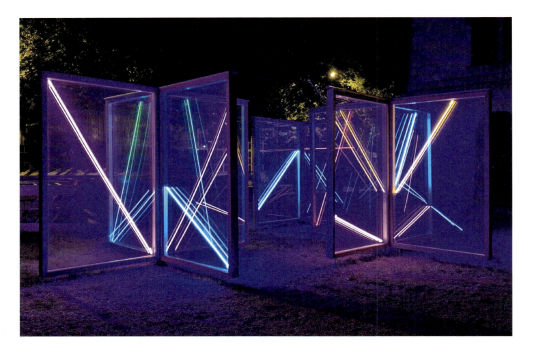

KERIM SEILER — TENDER IS THE NIGHT

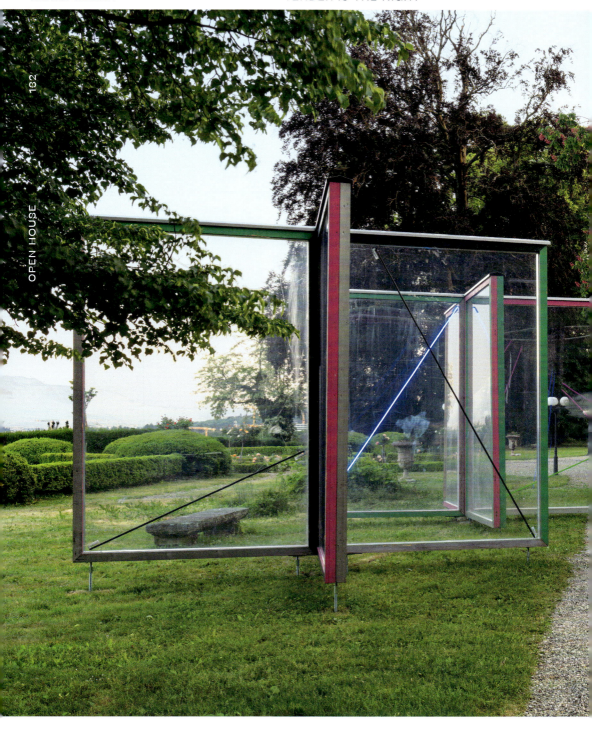

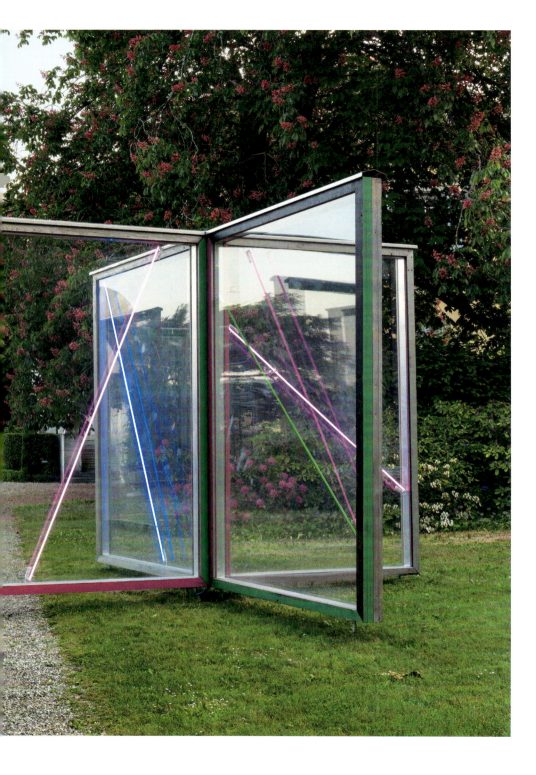

OPEN HOUSE

CHAQUE MODULE / EACH MODULE: 3.15 × 4.3 × 4.3 M
NÉON. VERRE. BOIS. METAL NEON. GLASS. WOOD. METAL

L/B, LANG/BAUMANN

La structure posée dans l'herbe du parc semble prendre le titre *Open House* au pied de la lettre. Elle a la taille, les lignes minimales d'une maison, ou d'une portion d'immeuble, sur deux niveaux. Et elle est largement ouverte aux quatre vents. Mais elle est impraticable, penchée sur deux de ses angles, en l'absence d'un des murs de base.

Parfois, des constructions restent inachevées, fantomatiques, dressées dans le paysage pendant des années. Elles sont nombreuses de par le monde et très répandues en Sicile où ces ruines de projets jamais aboutis, jamais habités, semblent d'autant plus étranges dans une région réputée pour ces vestiges antiques.

La forme épurée de cet objet semble en accord avec ce L/B qui est la signature commune de Sabina Lang et Daniel Baumann depuis qu'ils ont commencé à travailler ensemble à Burgdorf, en 1990. L'espace et son expérience esthétique sont depuis toujours présents dans leur travail. Cette « maison » penchée rappelle ainsi l'extension sculpturale de l'espace d'art *sic ! Elephanthouse* à Lucerne (2014), les deux panneaux de bois blancs qui semblaient esquisser une cabane dans les branches d'un arbre à Môtiers

The structure set up in the grass of the park seems to take the title *Open House* literally. It has the size and the minimalist lines of a house, or part of a building, on two levels. And it is wide open to the four winds. But it is uninhabitable because it leans lopsidedly due to the absence of one its supporting walls.

Sometimes buildings simply remain unfinished, left standing for years in the landscape, like ghosts. There are many of them all over the world and they are very common in Sicily where these ruins of projects never completed, never inhabited, seem all the more strange in a region renowned for its ancient remains.

The pure form of this object seems to be in keeping with the L/B that has been the common signature of Sabina Lang and Daniel Baumann since they began working together in Burgdorf in 1990. Space and its aesthetic experience have always been part of their work. This leaning 'house' is reminiscent of the sculptural extension of the *sic! Elephanthouse* art space in Lucerne (2014), the two white wooden panels that seemed to suggest a hut in the branches of a tree in Môtiers (2015), the

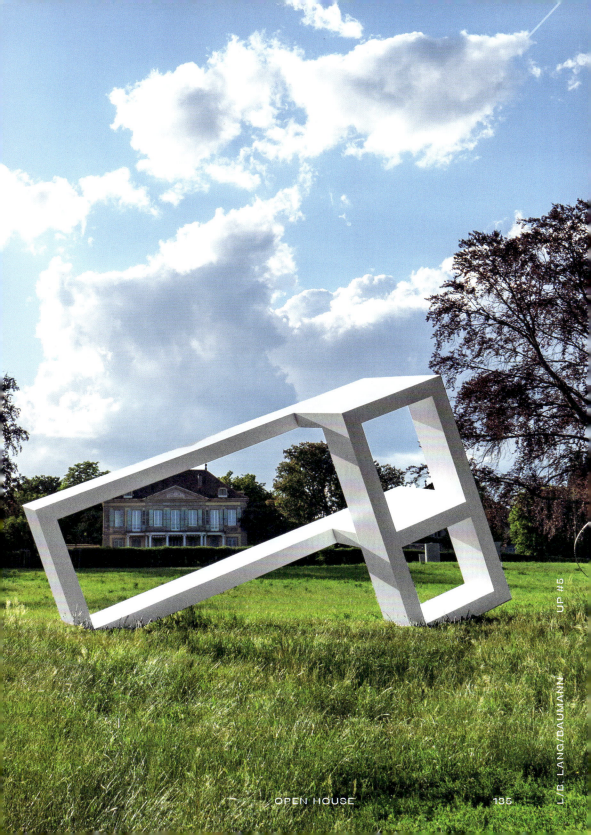

(2015), l'immense imbrication de rectangles blancs posée en bord de mer au Havre (2017), le cube incliné partiellement déplié flottant sur un plan d'eau à Nyon (2019) ou encore la structure tubulaire placées dans l'une des découpes du plafond de béton du Rolex Learning Center de l'EPFL, penchée, à peine appuyée sur un mur (2020).

Son incongruité rappelle aussi la série des *Beautiful steps*. Autant de volées d'escaliers intérieurs ou extérieurs, accrochés à un bâtiment existant ou isolés dans le paysage, qui ont en commun leur inutilité. M. C. Escher fait d'ailleurs partie des sources d'inspiration revendiquées par L/B, dans sa capacité à mêler en un seul dessin le vraisemblable et l'impossible, le vrai et le faux. Leur formation de base en architecture et en design permet aux deux artistes de concevoir des objets tout à fait crédibles et finalement impraticables, ou plutôt sans finalité.

immense imbrication of white rectangles placed on the seashore in Le Havre (2017), the partially unfolded tilted cube floating on a body of water in Nyon (2019), and the tubular structure placed in one of the cut-outs in the concrete ceiling of the Rolex Learning Center at EPFL, leaning over, barely supported by a wall (2020).

Its incongruity is also reminiscent of the *Beautiful Steps* series. So many flights of indoor or outdoor stairs, attached to an existing building or isolated in the landscape, whose common feature is their uselessness. M.C. Escher is also one of the sources of inspiration claimed by L/B, for his ability to mix the plausible and the impossible, the true and the false, in a single drawing. Their basic training in architecture and design allows both artists to conceive objects that are completely credible and ultimately impractical, or rather, without purpose.

BEAUTIFUL STEPS. 11° EXPOSITION SUISSE DE SCULPTURE. 2009

4.4 × 7.2 × 2.85 M

PAINTED WOOD, STEEL

BOIS PEINT, ACIER

OPEN HOUSE

MARCEL LACHAT

En 1970, depuis la naissance de leur fille, Marcel Lachat et son épouse sont à l'étroit dans leur studio du Grand-Saconnex, en banlieue de Genève. Mais le marché du logement ne permet pas de trouver plus grand. Lors de ses études au Technicum, le jeune père a rencontré Pascal Haüsermann, pionnier des constructions en voile de ciment dont il deviendra l'assistant. Lui et son épouse Claude Costy viennent de construire leur maison bulle à Minzier, en France voisine.

L'année précédente, Marcel Lachat était à Cannes où Jean-Louis Chanéac, proche de Pascal Haüsermann, recevait un prix au Concours international « construction et humanisme ». Il a bien sûr lu son « Manifeste pour une architecture insurrectionnelle ». L'architecte français y plaide pour la multiplication de cellules parasites sur les façades des immeubles, que pourraient développer les habitants eux-mêmes. Depuis une dizaine d'années déjà il travaille sur des maquettes et des prototypes de « cellules polyvalentes et proliférantes ».

C'est cet idéal d'architecture que Marcel Lachat met alors en pratique, comme une sorte de pamphlet. Il forme une cellule de polyester à partir d'un ballon météorologique

In 1970, the arrival of a baby daughter meant that Marcel Lachat and his wife were feeling cramped in their studio in Grand-Saconnex, a suburb of Geneva. But there was nothing suitable on the housing market. During his studies at the Technicum, the young father met Pascal Haüsermann, a pioneer in concrete shell construction, and became his assistant. With his wife Claude Costy, Haüsermann had just built their bubble house in Minzier, over the border in France.

The previous year, Marcel Lachat was in Cannes where Jean-Louis Chanéac, with a sensibility close to Haüsermann, won a prize in the international 'construction and humanism' competition. He had of course read the French architect's Manifesto for Insurrectional Architecture, in which he argued for the multiplication of parasitic cells on the façades of buildings, which could be developed by the inhabitants themselves. Chanéac had already spent ten years working on models and prototypes of 'polyvalent and proliferating cells.'

It was this architectural ideal that Marcel Lachat then put into practice, as a sort of pamphlet. He

BULLE PIRATE, GRAND-SACONNEX, 1970

SŒUR DE PIRATE BUBBLE

MARCET LACHAT

OPEN HOUSE 139

gonflé – il lui faudra plusieurs essais – et, un soir où l'Escalade, le carnaval des Genevois, détourne l'attention, il l'accroche à la façade devant son appartement. Il gagne ainsi de l'espace supplémentaire pour une chambre d'enfant confortable, isolée de mousse polyuréthane. « Pascal Haüsermann m'a conseillé pour l'accrochage. Deux boulons sur le mur du fond suffisaient, nous avons ajouté une structure portante pour rassurer. »

Chanéac commentera : « La bulle se projetait agressivement sur la façade, créant bien le choc visuel recherché ». L'objet fait en effet sensation. Il devra être ôté de la façade un mois et demi plus tard. Mais Marcel Lachat se voit rapidement proposé un appartement dans les nouveaux ensembles du Lignon par le canton.

Tout en enseignant le sport, le jeune homme travaille plusieurs années avec Pascal Haüsermann, notamment pour le bâtiment en forme de soucoupe volante de la permanence médicale genevoise de Cornavin. Devenu pionnier de l'aile-delta, il continuera à développer quelques modèles d'habitat léger sur son terrain en campagne. La bulle originale est aujourd'hui accolée à sa maison et elle a deux petites sœurs construites selon le même procédé. C'est l'une d'elles qui a été choisie pour *Open House*.

formed a polyester cell from an inflated weather balloon – it took him several attempts – and, one evening when attention was distracted by the Escalade, Geneva's carnival, he hung it on the façade in front of his flat. This gave him extra space for a comfortable child's room, insulated with polyurethane foam. 'Pascal Haüsermann advised me on how to hang it. Two bolts on the back wall were enough, we added a supporting structure for reassurance.'

Chanéac commented: 'The bubble stuck out aggressively from the façade, creating the desired visual shock.' The object did indeed cause a sensation. It had to be removed from the façade a month and a half later. But Marcel Lachat was soon offered a flat in the new Lignon housing estate by the canton.

While also employed as a sports instructor, the young man worked for several years with Pascal Haüsermann, notably on the flying saucer-shaped building for the Geneva medical centre at Cornavin. Having become a pioneer of the delta wing, he continued to develop a handful models for light housing on his land in the countryside. The original bubble is now attached to his house and has two little sisters built using the same process. One of them was chosen for *Open House*.

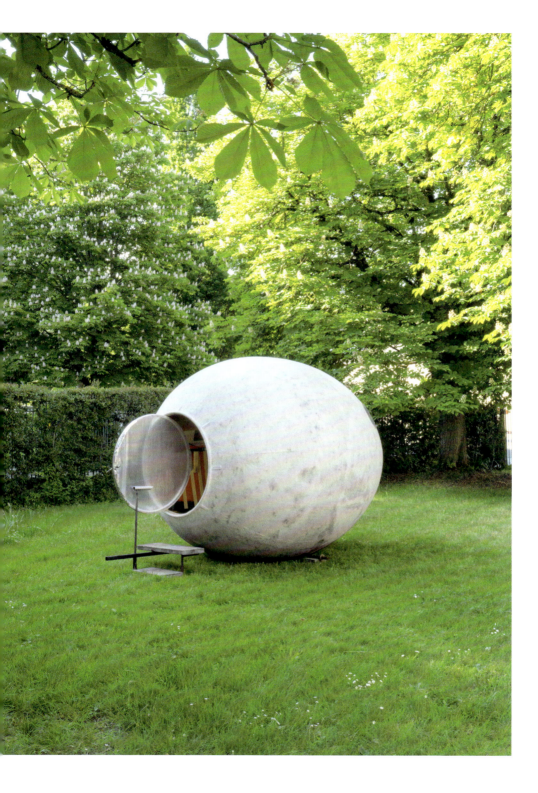

CELLULE DE POLYESTER ISOLÉE DE MOUSSE POLYURÉTHANE — POLYESTER CELL INSULATED WITH POLYURETHANE FOAM — 2.3 × 3 M

MATTI SUURONEN

Tout est parti de la commande pour une station de ski d'un logement facile à construire sur un terrain en pente et rapide à chauffer. Passionné par les nouveaux matériaux, l'architecte finlandais Matti Suuronen (1933–2013) conçoit une construction qui n'a rien à voir avec un chalet traditionnel : un ellipsoïde de 8 mètres de diamètre, formé de plaques de polyester renforcé de fibre de verre qui prennent en sandwich de la mousse de polyuréthane.

Concrètement, 16 de ces éléments courbes sont boulonnés pour se rejoindre et former sol et toit. L'objet peut être démantelé et rassemblé en deux jours, ou transporté entier par hélicoptère (2,5 tonnes sans le mobilier, 4 tonnes avec l'aménagement standard comprenant six sièges transformables en lit, un lit double repliable, une cheminée-grill, une kitchenette et une salle de bain). Il est perché sur quatre pieds posés sur un anneau d'acier et on y pénètre comme dans un avion. Ou comme dans une soucoupe volante...

Une vingtaine de Futuro seront fabriquées en Finlande et la production lancée sous licence dans une dizaine de pays mais seuls 60 ou 70 exemplaires auraient été construits. Pourtant, cet ovni a attiré des foules partout où il a été exposé. Le *New*

It all started when a ski resort commissioned a house that was easy to build on a slope and quick to heat. Finnish architect Matti Suuronen (1933–2013), who was fascinated by new materials, designed a construction that had nothing to do with a traditional chalet: an ellipsoid 8 meters in diameter, made up of sheets of fiberglass-reinforced polyester sandwiching polyurethane foam.

In practice, 16 of these curved elements were bolted together to form a floor and roof. The object could be dismantled and reassembled in two days, or transported in its entirety by helicopter (2.5 tons without the furniture, 4 tons with the standard equipment including six seats that can be converted into a bed, a folding double bed, a fireplace-grill, a kitchenette and a bathroom). It perched on four legs placed on a steel ring and you entered it the way you would a plane – or a flying saucer...

Twenty Futuros were built in Finland and production was launched under license in ten countries, but only 60 or 70 were built. Yet this UFO attracted crowds wherever it was displayed. *The New York Times* wrote that the Futuro landed in the United

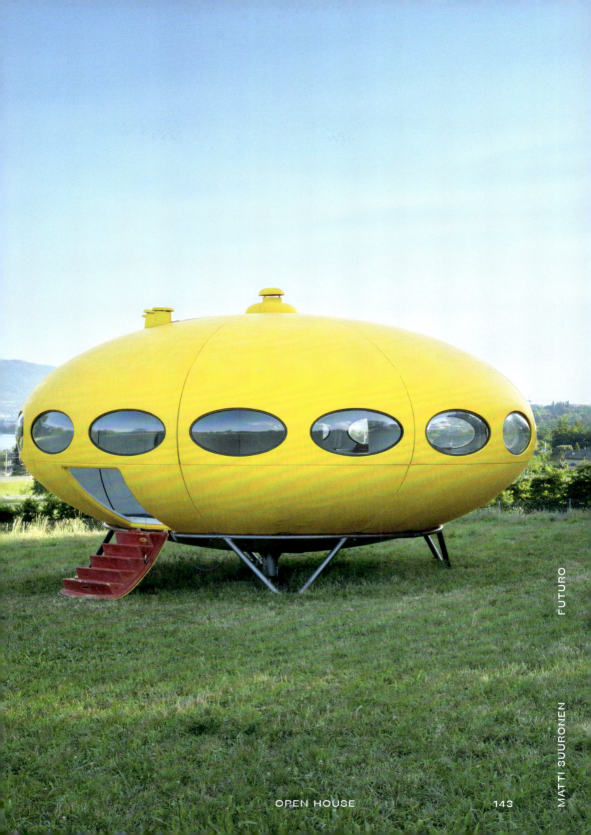

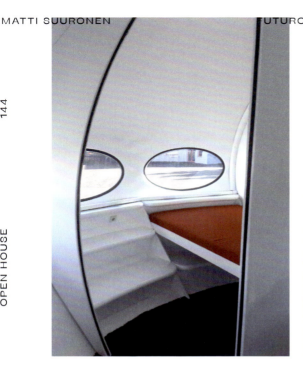 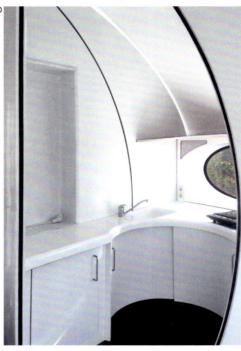

York Times a écrit que la Futuro atterrissait aux États-Unis le jour où *Apollo 11* alunissait, le magazine *Playboy* s'est aussi enthousiasmé. L'objet a été largement utilisé pour des shootings et des films, mais il a aussi fait l'objet de protestations en lien avec son aspect moderniste et choquant dans des environnements naturels.

 La crise pétrolière de 1973, qui renchérit les matériaux plastiques ainsi que la progression des idées écologistes, met rapidement l'objet à ban. Aujourd'hui les exemplaires qui restent, même à l'état de ruine, sont largement documentés par plusieurs ouvrages et sites internet.

 Car les Futuro de Matti Suuronen ont toujours fasciné par leur aspect totalement original et avant-gardiste et leur caractère devenu emblématique des années

States on the day that Apollo 11 landed on the moon, and *Playboy* magazine was equally enthusiastic. The object was widely used for shoots and films, but it also brought protest in connection with its modernist and shocking appearance in natural environments.

 With the oil crisis of 1973, which made plastic materials more expensive, plus the rise of environmentalist ideas, the object soon fell out of favor. Today, the remaining examples, even in a ruined state, are extensively documented by books and websites.

 Matti Suuronen's Futuro designs have always fascinated people with their totally original and avant-garde appearance and their design, emblematic of the 1960s and 1970s. From the

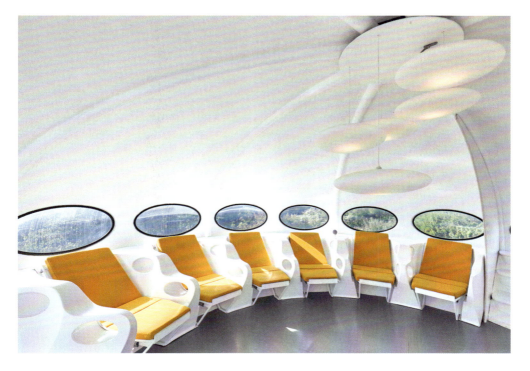

1960–70. Dès le départ elles ont intrigué le monde de la mode et les artistes, comme Andy Warhol et plus récemment Carsten Höller. Les premiers prototypes sauvés appartiennent au Museum Boijmans Van Beuningen à Rotterdam et au Design Museum de Munich.

La Futuro présentée pour *Open House* a été acquise et parfaitement restaurée par le groupe Präsentation & Medientechnik GmbH dans le sud de l'Allemagne.

start they intrigued the fashion world and artists such as Andy Warhol – followed, more recently, by Carsten Höller. The first rescued prototypes belong to the Museum Boijmans Van Beuningen in Rotterdam and the Design Museum in Munich.

The Futuro presented for *Open House* was acquired and perfectly restored by Präsentation & Medientechnik GmbH in southern Germany.

MAURIZIO CATTELAN, PHILIPPE PARRENO

Maurizio Cattelan et Philippe Parreno sont deux artistes plasticiens émergeants dans les années 90. Le premier est autodidacte, le second formé à l'École des Beaux-Arts de Grenoble. Ils appartiennent à une génération de créateurs aux médiums protéiformes dont le travail sera qualifié « d'esthétique relationnelle ».

La Dolce Utopia est à l'origine le titre d'un projet né de leur collaboration pour l'exposition *Traffic* organisée en 1996 au Capc de Bordeaux par le critique d'art Nicolas Bourriaud qui définissait ainsi cette idée d'esthétique relationnelle : « Ce qu'elles produisent [les œuvres] sont des espaces-temps, des expériences interhumaines qui s'essaient à se libérer des contraintes de l'idéologie de la communication de masse; en quelque sorte, des lieux où s'élaborent des socialités alternatives, des modèles critiques, des moments de convivialité construite.»

Et de poursuivre : « L'utopie se vit aujourd'hui au quotidien subjectif, dans le temps réel des expérimentations concrètes et délibérément fragmentaires. L'œuvre d'art se présente comme un interstice social à l'intérieur de laquelle ces expériences, ces nouvelles ‹ possibilités de vie ›, s'avèrent possibles :

Maurizio Cattelan and Philippe Parreno were two emerging visual artists in the 1990s. The former is self-taught while the latter is a graduate of Grenoble's École des Beaux-Arts. They belong to a generation of artists who have been active in a range of protean mediums whose output would come to be called 'relational esthetics'.

Dolce Utopia is originally the title of a project that sprang from a collaboration. The two worked together for the show *Traffic*, which was mounted in 1996 at Capc Bordeaux by the art critic Nicolas Bourriaud, who defined the idea of relational esthetics in these terms, 'What [the artworks] produce are space-time [continuums], interhuman experiences that strive to free themselves from the constraints of the ideology of mass communications; in a way, places where alternative socialities, critical models, and moments of constructed conviviality are worked out.'

Bourriaud goes on to say, 'Utopia is experienced today in the subjective day-to-day, in the real time of concrete and deliberately fragmentary experimentations. The work of art appears as a social gap within which these

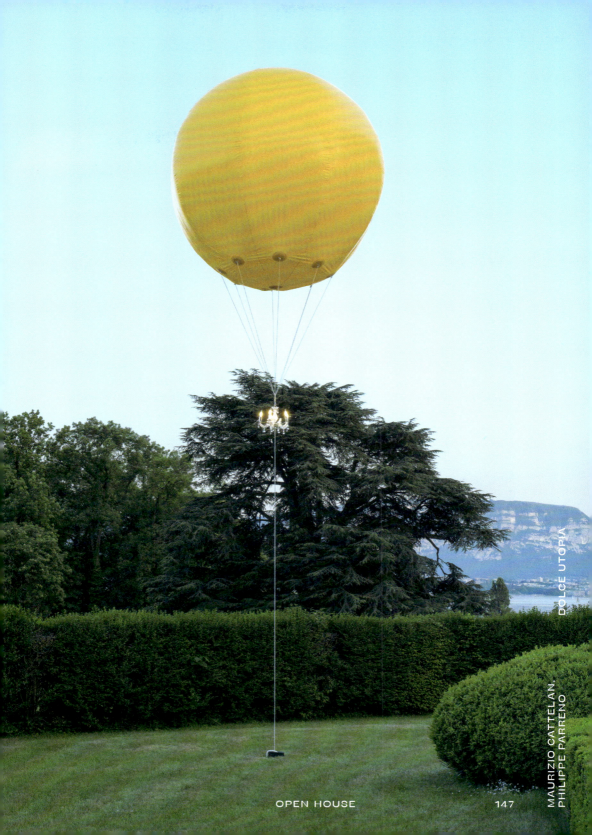

OPEN HOUSE 147 MAURIZIO CATTELAN, PHILIPPE PARRENO — DOLCE UTOPIA

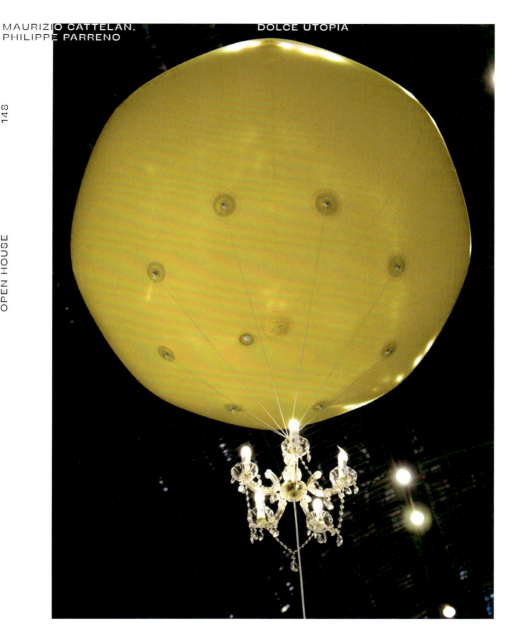

il semble plus urgent d'inventer au présent des relations avec ses voisins que de faire chanter les lendemains. » (« Introduction à l'esthétique relationnelle », in cat. *Traffic*, Capc, Bordeaux, 1996)

Cette *Dolce Utopia*, cette utopie domestique, doit être à la portée de toutes et tous, parler à toutes et tous. Ainsi les artistes ont décidé de s'appuyer sur des objets préexistants, un ballon dans les airs, un lustre illuminé, en remaniant leur symbolique pour en proposer un nouveau signifié. À travers cette installation poétique nous est proposé un espace onirique, propice aux rêves et à la flânerie mentale, délimité par le champ de portée de la lumière du lustre.

Ce travail de la lumière, cher à Philippe Parreno, se traduit ici par une forme de modernisation du feu de camp invitant à la discussion, à l'échange. Les deux hommes jouent aussi sur les paradoxes, notamment dans la référence à la *Dolce Vita* de Fellini qui dépeignait en son temps une société en mutation.

experiences, these new 'possibilities of life' prove possible. It is more pressing, it seems, to invent in the present relationships with one's neighbors than to bring about the brighter future.' ('Introduction à l'esthétique relationnelle', *Traffic*, exhib. cat., Capc, Bordeaux, 1996)

This *Dolce Utopia*, this domestic utopia, has to be within everyone's grasp and have something to say to everyone, and so artists have decided to rely on preexisting objects, a balloon in the air, a lit chandelier, reworking their symbolism to offer up a new signified. Through this poetic installation we are offered a space that is indeed favorable to our dreams and mental wandering, a space that is marked off by the range of the light thrown by the chandelier.

Dear to Parreno, this work on and with light takes shape here as a kind of modernization of the campfire fostering discussion and dialogue. The two men also play on paradoxes, notably in the reference to Fellini's *Dolce Vita*, which in its day depicted a changing society.

↕ 7 – 12 M ○ 2.80 M

PVC SPHERE. WIRE. CHANDELIER.
5 BULBS. ELECTRICAL WIRING.
CAST IRON COUNTERWEIGHT. HELIUM

SPHÈRE EN PVC. FIL. LUSTRE.
5 AMPOULES. CÂBLAGE ÉLECTRIQUE.
CONTREPOIDS EN FONTE. HÉLIUM

MONICA URSINA JÄGER

Un hêtre pourpre solitaire du parc sert de support à la pièce. Monica Ursina Jäger entoure le corps de l'arbre avec trois larges orbites, en bois elles aussi, mais d'une autre essence typique de la région, le chêne.

Très importants dans les forêts suisses (19 %), le hêtre a longtemps été une essence primordiale pour la sylviculture, notamment pour fabriquer des meubles, des escaliers ou des jouets. Par ailleurs, victime de déforestation en Europe de l'Est, menacé par le réchauffement climatique, le hêtre risque de perdre son titre de « mère des forêts » – en allemand le mot est féminin, *die Buche*. Les Germains ont utilisé des bâtonnets de son bois pour former les runes, l'alphabet des langues proto-germaniques. Ce qui a donné en allemand *Buchstabe* (lettre) et *Buch* (livre).

Homeland Fictions (a Constellation) est inspirée tant des structures moléculaires que de l'univers et de ses étoiles. Tout ce qui constitue l'univers, du grand au petit, du vivant à l'inerte est fait de particules. Ici le petit atome enveloppe l'arbre majestueux et souligne son énergie. De l'infiniment petit à l'infiniment grand, Monica Ursina Jäger révèle aussi les liens avec les différentes

Alone copper beech tree in the park serves as the support for the piece. Monica Ursina Jäger has rounded the base of the tree with three large rings, also made of wood but from another species that is typical of the region, namely oak.

With a sizable presence in Swiss forests (19%), beech trees have long been a primordial species for the country's forestry industry, notably in the production of furniture, stairs, and toys. Moreover, the beech is a victim of deforestation in Eastern Europe and threatened by a warming planet, and risks losing its title as the 'mother of forests' – the tree's name is feminine in German, *die Buche*. The ancient Germans used short sticks of its wood for writing runes, the alphabet of Proto-Germanic languages. Which has given us modern German *Buchstabe* (letter) and *Buch* (book), while the English word 'book' probably springs from the same tree in its history.

Homeland Fictions (a Constellation) is as much inspired by molecular structures as it is by the universe and its stars. Everything forming the universe, from the great to the small, the living to the inert, is made of particles. Here the tiny

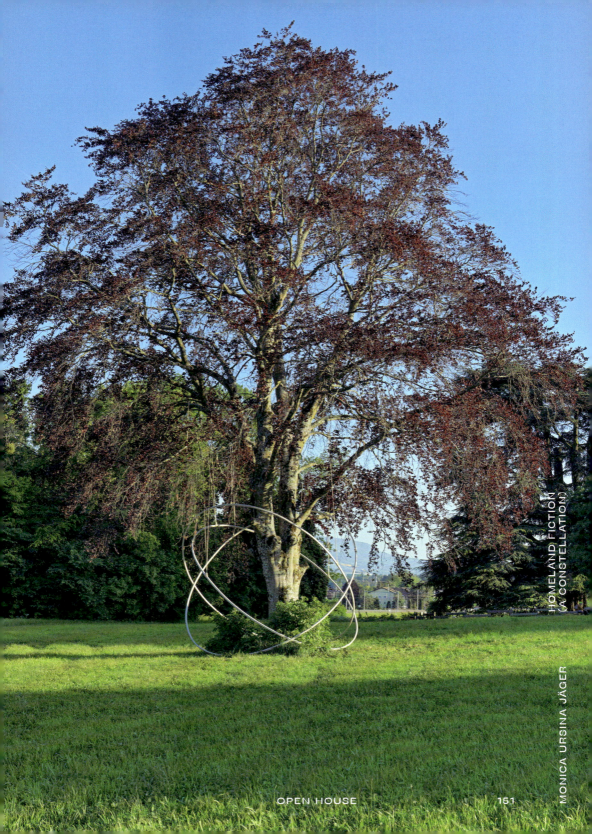

temporalités inscrites dans les éléments. Ce rappel de notre inscription entre passé et futur, de notre appartenance à ses différents temps, est un fil rouge de son travail. Et cela tient autant de l'invitation poétique que d'une prise de conscience politique.

Ainsi, dans les grandes compositions dessinées de Monica Ursina Jäger se mêlent des éléments d'architecture moderne – parfois iconiques – des végétations diverses, des cascades ou encore des matériaux géologiques en mouvement, sans qu'on sache ce qui tient de la ruine ou de la construction inachevée, de la catastrophe passée ou à venir. Le propos n'est pas purement dystopique, il invite surtout à penser en temps long, et à interroger la relation entre nature et culture. La relation au végétal est particulièrement importante dans l'œuvre, jusque dans les matériaux. Monica Ursina Jäger utilise ainsi l'encre de Chine traditionnelle, faite à partir de suie de bouleau dissoute, et peint parfois des aquarelles avec de la chlorophylle.

COMPOSITION ET SON
MICHAEL BUCHER

atom envelopes the majestic tree and underscores its energy. From the infinitely small to the infinitely large, Jäger also points up the links with the different timeframes that are inscribed in the elements. This reminder of our place between past and future, and the fact that we belong to its different times, is a theme, a thread running throughout her work. And that partakes as much of a poetic invitation as a political realization.

Thus, the compositions of her large-format drawings combine elements of modern and occasionally iconic architecture, a range of vegetation, waterfalls, and geological materials in movement, without our knowing what suggests ruins or the unfinished building, a past catastrophe or one to come. The content isn't purely dystopian; it invites us above all to think in the long term and question the relationship of nature to culture. The relationship to the plant world is especially important in the artwork, right down to the materials employed. Jäger thus uses traditional India ink, made from dissolved birch tree soot, and occasionally paints watercolors using chlorophyl.

COMPOSITION AND SOUND
MICHAEL BUCHER

CHAQUE ORBITE / EACH ORBIT:
3.70 × 0.05 × 0.04 M

WOOD. ROPE

BOIS. CORDE

OPEN HOUSE

N55 (ION SØRVIN, INGVIL AARBAKKE)

La création du groupe N55 remonte à 1996 lorsque Ion Sørvin (architecte) et sa femme Ingvil Aarbakke (artiste) s'installent dans un appartement du centre de Copenhague avec d'autres artistes et designers. Leurs travaux s'attachent aux échanges entre architecture fonctionnelle et création artistique contemporaine avec pour idée de « reconstruire la ville depuis l'intérieur ». Le nom N55 provient de la latitude de Copenhague.

Artistes engagés, Ion Sørvin et Ingvil Aarbakke proposent, au fil de leurs projets, une réflexion empreinte d'humanisme existentialiste sur les relations que les humains peuvent entretenir entre eux, dans la dépendance au contexte et dans la reconnaissance de chacun dans le regard de l'autre. Ils développent de multiples projets et objets : une micromaison, une *walking house* ou plus récemment, après le décès d'Ingvil Aarbakke, un système universel de construction XYZ (pour fabriquer des vélos, des meubles, des maisons), à la manière de l'architecte et ébéniste hollandais Gerrit Rietveld dans les années 1920.

Avec le *Snail Shell System*, le groupe réinvente la roue, il en fait même un habitat mobile temporaire. Ce projet a été développé pour

N55 was founded in 1996 when Ion Sørvin (architect) and his wife Ingvil Aarbakke (artist) moved into a flat in central Copenhagen with other artists and designers. Their work focuses on the exchange between functional architecture and contemporary artistic creation, driven by the idea of 'rebuilding the city from the inside'. The name N55 comes from the latitude of Copenhagen.

As committed artists, Ion Sørvin and Ingvil Aarbakke develop projects driving by a reflection informed by existentialist humanism on the relationships that humans can have with each other, their dependence on context and the recognition of each in the eyes of the other. Their multiple projects and objects include a micro house, a *walking house* and, more recently, after Aarbakke's death, a universal construction system, XYZ (for making bicycles, furniture, houses), in the manner of the Dutch architect and cabinetmaker Gerrit Rietveld in the 1920s.

With the *Snail Shell System*, the group is reinventing the wheel, and even turning it into a temporary mobile home. This project was elaborated in order

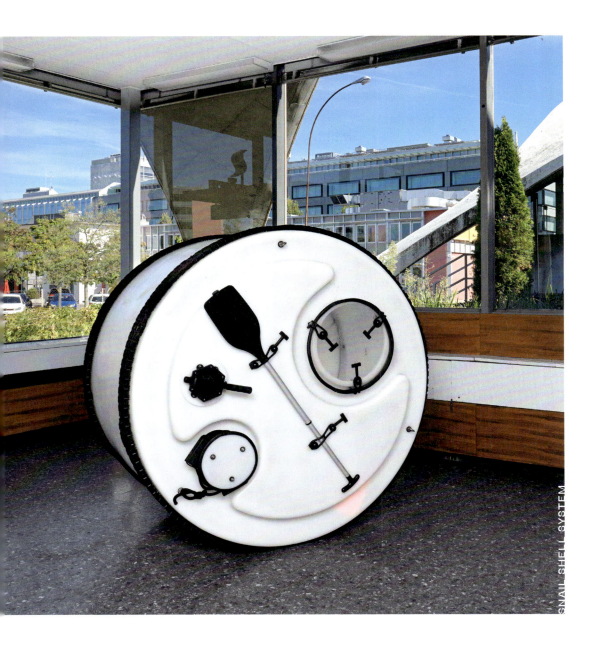

permettre une adaptabilité maximale à toutes les situations dans lesquelles il pourrait être déployé.

La pensée autour du *Snail Shell System* se déroule autour des possibilités que peut offrir cet habitat, tant dans sa fonction que dans ses déplacements. Ainsi, jouant parfois avec les frontières de l'absurde ou du circassien, N55 a déterminé que la capsule pouvait être poussée ou tirée par une seule personne afin de la faire rouler, qu'on pouvait aussi pour cela marcher dessus, voire marcher dedans, comme un rongeur dans sa roue.

Il convient cependant de dépasser le côté démonstratif, fantaisiste ou performatif pour revenir aux enjeux essentiels de ce système amphibie original. Assemblés, de tels éléments permettent de créer un îlot de survie, une protection pour les personnes et leurs biens. L'unité est modulable pour correspondre aux situations locales. À l'intérieur, elle est accompagnée d'un kit de première nécessité et d'un matelas de mousse. Une pompe à eau peut être installée et des chenilles peuvent être apposées pour s'adapter au terrain. Une pagaie est fournie pour la navigation.

to allow maximum adaptability to whatever situation it might be used in.

The thinking behind the *Snail Shell System* revolves around the possibilities that this habitat can offer both in its function and in its movements. Thus, sometimes playing with the borders of the absurd or the circus, N55 determined that it would be possible for a single person to push or pull the capsule in order to make it roll, which one could also do by walking on or even in it, like a rodent in its wheel.

However, it is necessary to go beyond the demonstrative, fanciful or performative side to return to the essential issues of this original amphibious system. Assembled, such elements make it possible to create an island of survival, a protection for people and their goods. The unit is modular so as to adapt to local situations. Inside, it comes with a set of vital necessities and a foam mattress. A water pump can be installed and tracks can be fitted to suit the terrain. A paddle is provided for navigation.

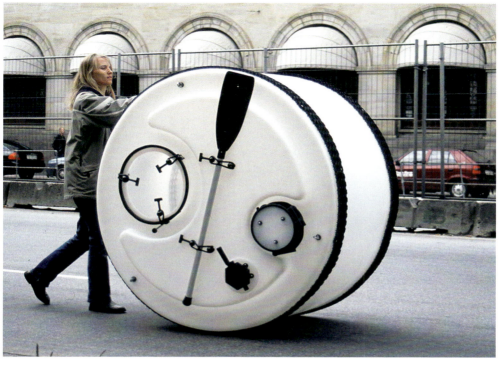
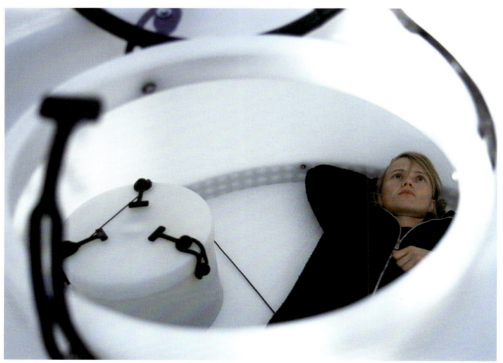

↔ 1.05
○ 1.53 M

POLYETHYLENE. RUBBER. PUMP.
BOX WITH STOVE. PAN. FLASHLIGHT

POLYÉTHYLÈNE. CAOUTCHOUC. POMPE. BOÎTE
AVEC RÉCHAUD. CASSEROLE. LAMPE TORCHE

OPEN HOUSE

NICE & WISE (SOŇA POHLOVÁ & TOMÁŠ ŽÁČEK)

Nice & Wise est un studio d'architectes et designers basé à Bratislava en Slovaquie, qui s'est fait remarquer depuis une dizaine d'années pour ses projets originaux. L'une de ses pierres angulaires est le souci porté à la nature, à la durabilité environnementale et à la réduction de l'empreinte carbone. Soňa Pohlová et Tomáš Žáček ont créé leur propre studio après avoir travaillé dans deux cabinets d'architectes danois parmi les plus prestigieux, BIG et 3XN.

L'Ecocapsule est une création née de cet esprit. En adéquation avec les valeurs écologiques et environnementales portées par Nice & Wise, le projet initial devait s'adresser à des passionné·e·s de nature, des travailleurs et travailleuses en réserves naturelles ou des touristes de l'extrême. Cependant les possibilités plus vastes offertes par cet habitat, l'engouement pour les *tiny houses* et des solutions originales ont transcendé ces premières idées et ont révélé l'attractivité de la capsule pour des paysages bien plus variés et parfois même urbains.

Son design extrêmement rationnel, raffiné et compact, en forme de coquille d'œuf, identifiable, et les différentes fonctionnalités intégrées en font une micromaison

Nice & Wise is a studio of architects and designers based in Bratislava, Slovakia, that has been making a name for itself over the past decade for its original projects. One of its cornerstones is a concern for nature, environmental sustainability and reducing the carbon footprint. Soňa Pohlová and Tomáš Žáček set up their own studio after working in two of Denmark's most prestigious architectural firms, BIG and 3XN.

The Ecocapsule was created in this same spirit. In line with the ecological and environmental values promoted by Nice & Wise, the initial project was intended for nature lovers, workers in nature reserves or extreme tourists. However, the wider possibilities offered by this habitat, the craze for *tiny houses* and original solutions took them beyond these initial ideas and revealed the attractiveness of the capsule for much more varied and sometimes even urban landscapes.

Its extremely rational, refined and compact design, recognizably shaped like an eggshell, and its various integrated functionalities make it a self-sufficient micro house, capable of producing electricity autonomously, for its

auto-suffisante, capable de produire de l'électricité de manière autonome, pour ses propres besoins en chauffage, lumière et domotique. Son système de filtrage d'eau permet de s'approvisionner sans raccordement au réseau de distribution. Ainsi, posée au bord du Léman, elle puise son eau directement du lac. Les eaux usées sont filtrées et stockées pour une évacuation bimensuelle.

La capsule offre ainsi le confort d'une chambre d'hôtel pour deux personnes sans les contraintes de la construction et son poids relativement léger de deux tonnes permet son transport en tous lieux. L'Ecocapsule trouve donc une utilité dans de nombreux domaines, de la chambre *pop-up* à l'extension de jardin en passant par l'habitat de nature ou l'appoint pour laboratoire de recherche.

own heating, lighting and home automation needs. Its water filtering system allows it to be supplied without connection to the distribution network. Thus, located on the shores of Lake Geneva, it draws its water directly from the lake. The waste water is filtered and stored for bi-monthly disposal.

The capsule offers the comfort of a two-person hotel room without the constraints of construction, and its relatively light weight of two tons means it can be transported anywhere. The Ecocapsule is therefore useful in many areas, from pop-up rooms to garden extensions, from a dwelling in nature to impromptu research laboratory.

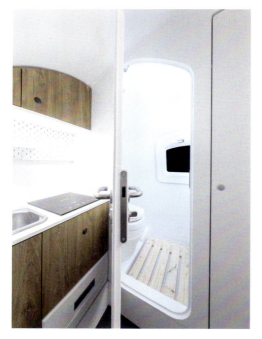
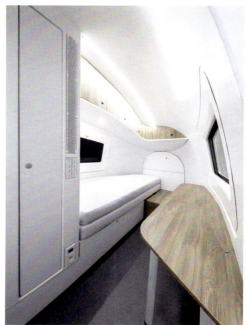

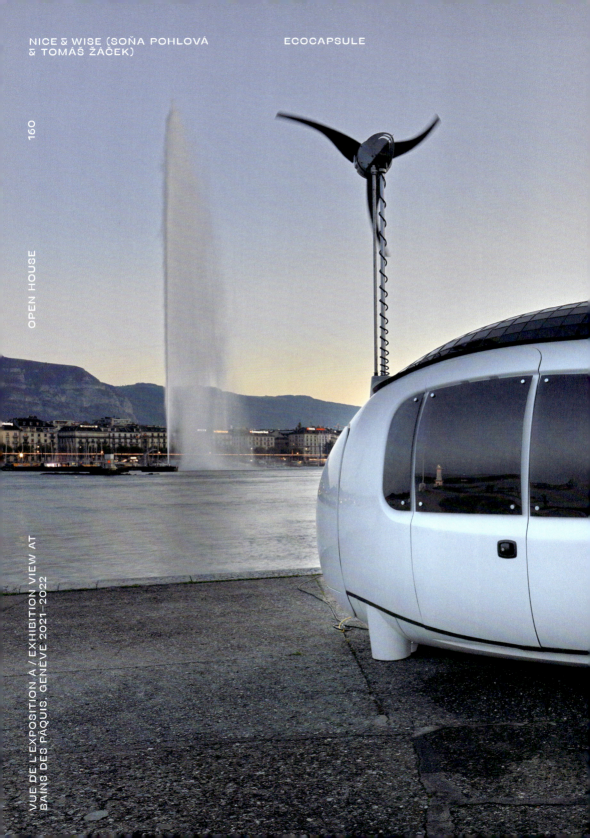

NICE & WISE (SOŇA POHLOVÁ & TOMÁŠ ŽÁČEK) — ECOCAPSULE

OPEN HOUSE 160

VUE DE L'EXPOSITION À / EXHIBITION VIEW AT BAINS DES PÂQUIS, GENÈVE 2021–2022

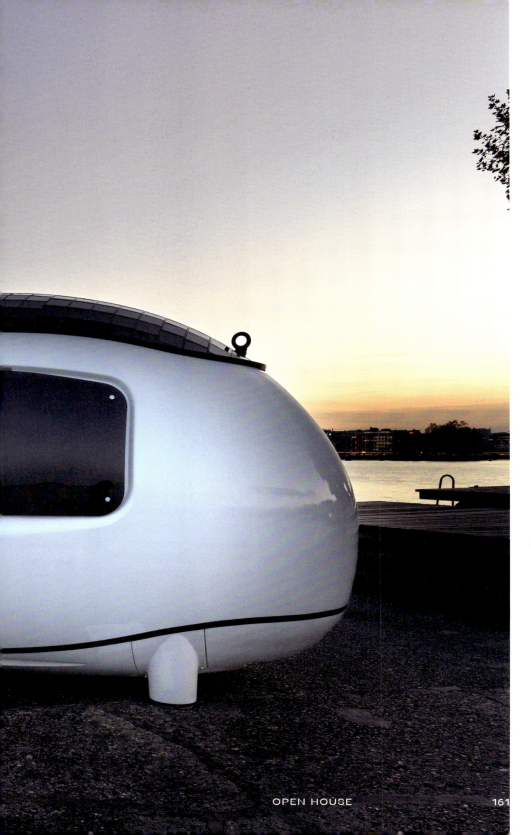

FIBERGLASS HULL. METAL STRUCTURE. BATTERIES. PHOTOVOLTAIC CELLS. WIND TURBINE. INTERIOR EQUIPMENT

COQUE EN FIBRE DE VERRE. STRUCTURE MÉTALLIQUE. BATTERIES. CELLULES PHOTOVOLTAÏQUES. ÉOLIENNE. AMÉNAGEMENTS INTÉRIEURS

RAHBARAN HÜRZELER ARCHITECTS

C' est en partie la version épurée, et inversée, d'une maison qui existe bel et bien, à Bâle, que les visiteurs expérimentent avec cet « espace d'expérience multisensorielle ». Shadi Rahbaran et Ursula Hürzeler ont imaginé la *Movable House* pour un homme qui rêvait d'une maison de 100 m², démontable, susceptible de l'accompagner dans différentes périodes de sa vie. Dans cette demeure très ouverte sur le parc qui l'entoure, des bibliothèques murales forment le centre de la maison, délimitant une pièce ronde dont les espaces restés ouverts donnent accès à toutes les autres pièces.

Dans le *Modulora Prototype*, le principe est quasiment inversé, et mobile. Le cylindre central relie quatre espaces rectangulaires aux proportions et fonctions différentes et laisse le reste au paysage. Deux anneaux surmontent ce cercle, l'un fixe, l'autre rotatif, afin de permettre à des portes de coulisser et d'ouvrir ou fermer les espaces. L'intérieur est soit clos sur l'extérieur et se révèle alors la différence entre les quatre espaces complexes, soit il est ouvert et on ne peut que le traverser sans les voir.

Aux visiteuses et visiteurs d'expérimenter les possibilités offertes à partir de ce centre, chaque

What visitors experience in this 'multi-sensory experience space' is in part a streamlined, inverted version of an actually existing house in Basel. Shadi Rahbaran and Ursula Hürzeler designed the *Movable House* for a man who dreamed of a 100m² house that could be dismantled, able to meet his needs through different periods of his life. In this dwelling, which is very open to the surrounding park, wall-mounted bookcases form the centre of the house, delimiting a round room whose open spaces afford access to all the other rooms.

In the *Modulora Prototype*, the principle is almost reversed, and mobile. The central cylinder connects four rectangular spaces of different proportions and functions and leaves the rest to the landscape. Two rings surmount this circle, one fixed, the other rotating, to allow doors to slide and open or close the spaces. The interior is either closed to the outside and the difference between the four complex spaces is revealed, or it is open and one can only pass through it without seeing them.

It is up to the visitor to experiment with the possibilities that develop around this center,

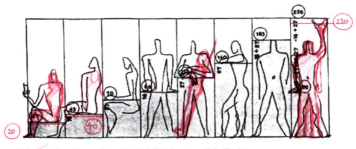

Le Corbusiers Darstellung von Normgrößen für die Verrichtung menschlicher Tätigkeiten

Modulora

pièce étant dévolue à une relation différente entre le corps et l'espace. On réfléchit debout, on communique assis, on se détend penché en arrière, on rêve allongé. En réponse aux mesures établies par Le Corbusier, les espaces correspondent aux mensurations féminines moyennes adaptées à ces positions, d'où le nom du prototype, *Modulora*.

L'installation ne fait sens – selon les multiples définitions du terme – que par cette expérience des corps, entre intimité et collectif, intérieur et extérieur, entrées et sorties. Un travail qu'on peut placer dans la lignée du théâtre de Samuel Beckett comme des installations de Bruce Nauman.

Shadi Rahbaran et Ursula Hürzeler ont fondé le bureau Rahbaran Hürzeler Architects à Bâle en 2011. Elles consacrent une partie de leur temps à la recherche et à l'enseignement. Pour elles, l'architecture est une attitude qui se définit autant par ce qui est construit que par ce qui ne l'est pas.

each room being devoted to a different relationship between body and space. One thinks standing up, communicates sitting down, relaxes when leaning back, dreams lying down. In response to the measurements established by Le Corbusier, the spaces correspond to the average female measurements adapted to these positions, hence the name given to the prototype, *Modulora*.

The installation only makes sense – according to the multiple definitions of that word – through this experience of bodies, between intimacy and collective, inside and outside, entrances and exits. This work can be placed in the tradition of Samuel Beckett's theater as well as Bruce Nauman's installations.

Rahbaran Hürzeler Architects set up their office in Basel in 2011. They devote part of their time to research and teaching. For them, architecture is an attitude that is defined as much by what is not built as by what is.

RAHBARAN HÜRZELER ARCHITECTS THE MODULORA PROTOTYPE

164

OPEN HOUSE

RELAX (CHIARENZA & HAUSER & CO)

Sur le côté de la maison de maître du domaine de Saugy, un kiosque abrite des caisses et du mobilier de jardin. C'est là qu'en lettres de néon RELAX a apposé l'incongru *members only*. Qui donc ici ferme la porte à qui ? Certes, la maison a des origines patriciennes. Édifiée par Abraham Gallatin au XVIIIe siècle, elle a tour à tour été propriété d'une comtesse russe et d'un millionnaire américain. Elle appartient aujourd'hui au canton de Genève et n'est accessible que sur autorisation, alors que le grand parc en dessous est ouvert au public.

Faudrait-il donc se questionner plus largement ? Évoquer la géopolitique ? Les difficiles relations entre la Suisse et l'Europe ? Ou peut-être penser aux frontières de l'Europe – et de la Suisse – avec le reste du monde. Et si ici n'étaient membres que celles et ceux qui comprennent que ces lettres de lumière sont une œuvre ? RELAX a plus d'une fois interrogé les fonctionnements opaques de l'art, essentiellement ces systèmes économiques.

Si l'expression *members only* évoque les clubs privés, son écriture en lettres de néon évoque d'ailleurs plutôt l'enseigne commerciale. L'argent n'est-il pas la plus grande des barrières dressées entre les

To one side of the mansion on the Saugy estate there is a kiosk housing boxes and garden furniture. This is where RELAX has put its incongruous *members only* sign in neon letters. Who is closing the door to whom here? True, the house has patrician origins. Built by Abraham Gallatin in the 18th century, it was owned in turn by a Russian countess and an American millionaire. It now belongs to the canton of Geneva and is accessible only with permission, while the large park below is open to the public.

Should we therefore be asking ourselves more wide-reaching questions here? Should we be talking about geopolitics? The difficult relations between Switzerland and Europe? Or perhaps think about Europe's – and Switzerland's – borders with the rest of the world. What if only those who understand that these letters of light are a work of art were members here? RELAX has more than once questioned the opaque workings of art, especially its economic systems.

If the expression 'members only' evokes private clubs, its neon lettering is more reminiscent of a commercial sign. Isn't money the biggest barrier between people? *WHO PAYS?* asked a neon

humains ? *WHO PAYS ?*, interrogeait déjà un néon de RELAX en 2005, alors en lettres capitales.

En premier lieu, ce *members only* s'adresse à qui le lit et fera le compte des clubs qui l'excluent et celui des clubs dont elle ou il se sent exclu·e·s. Dans le contexte d'*Open House*, le fait d'être apposé sur un lieu délaissé, ou du moins devenu de manière opportuniste un dépôt, souligne la vanité et la récurrence de l'exclusion face aux thématiques de l'accueil et de l'abri.

D'abord connu sous le nom de Chiarenza et Hauser (pour Marie-Antoinette Chiarenza et Daniel Hauser), le collectif né à Paris en 1983, installé en Suisse depuis 1985, à Bienne puis à Zurich, est devenu RELAX (chiarenza & hauser & co). Ses œuvres, qu'elles soient de nature installative ou performative, n'ont cessé de questionner les séparations et les exclusions, de genre, culturelles, économiques ou politiques.

sign from RELAX in 2005, then in capital letters.

In the first place, this *members only* is addressed to whoever reads it and will count the clubs that exclude him or her and the clubs from which he or she feels excluded. In the context of *Open House,* the fact that it is affixed to a place that has been abandoned, or at least opportunistically turned into a repository, underscores the vanity and recurrence of exclusion in the face of themes of welcome and shelter.

Before becoming RELAX (chiarenza & hauser & co.), the collective was originally known as Chiarenza and Hauser (for Marie-Antoinette Chiarenza und Daniel Hauser) when it came into being in Paris in 1983. It has been based in Switzerland since 1985, first in Biel and then in Zurich. Its works, whether installation or performance, have constantly questioned separations and exclusions, whether based on gender, culture, economics or politics.

RELAX (CHIARENZA & HAUSER & CO) MEMBERS ONLY

168

OPEN HOUSE

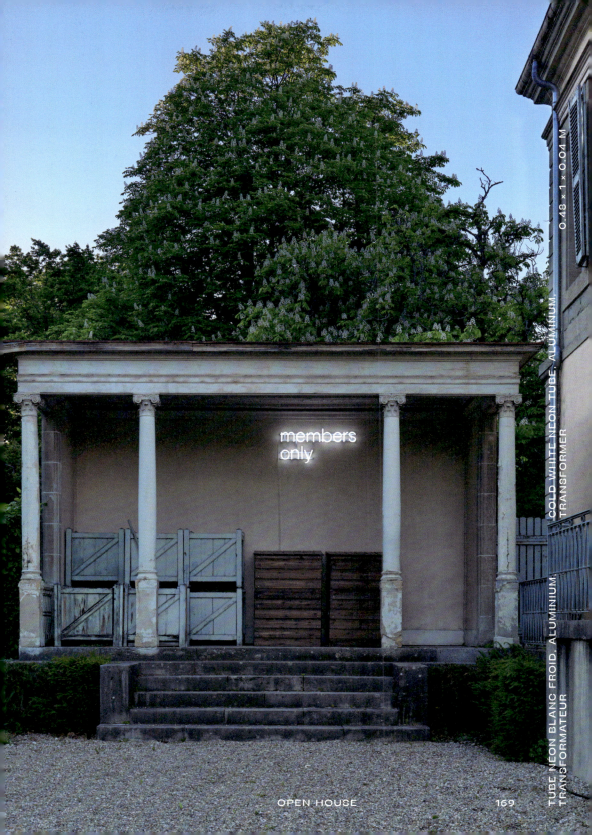

SHELTER PROJECTS

Shelter Projects est un groupement humanitaire visant à soutenir l'autoassistance en terme d'hébergement de populations touchées par les catastrophes et les conflits. Son objectif est d'améliorer l'efficacité de l'intervention des acteurs humanitaires en tenant compte des besoins spécifiques des populations concernées. Tout en considérant les limites des ressources, il s'agit d'identifier les types d'aides utiles plutôt que de définir de manière autoritaire les besoins et les logements des réfugiés. Les solutions durables se trouvent moins dans des conceptions architecturales que dans l'autonomisation des populations concernées.

L'implication étroite des personnes concernées permet de comprendre leurs intentions, ressources, besoins, capacités, vulnérabilités et priorités. D'après Shelter Projects, cette approche constructive permet d'éliminer les obstacles à la réalisation de logements durables. Le lieu et le contexte dans lesquels les populations doivent construire leurs abris sont des éléments déterminants.

Les individus ont besoin d'un endroit sûr pour vivre: l'emplacement doit être protégé des risques naturels, il doit permettre un accès aux ressources (eau, nourriture)

Shelter Projects is a humanitarian consortium aiming to support self-help shelter for populations affected by disasters and conflicts. Its objective is to help make humanitarian interventions more effective by taking into account the specific needs of the populations concerned. While bearing in mind the limits on resources, the aim is to identify the types of aid that are useful rather than to define the needs and accommodation of refugees in an authoritarian manner. Durable solutions are to be found less in architectural conceptions than in the empowerment of the populations concerned.

The close involvement of the people concerned enables an understanding of their intentions, resources, needs, capacities, vulnerabilities and priorities. According to Shelter Projects, this constructive approach removes the barriers to achieving sustainable housing. The place and context in which people have to build their shelters are crucial.

People need a safe place to live: the location must be protected from natural hazards, it must allow access to resources (water, food) and services (work,

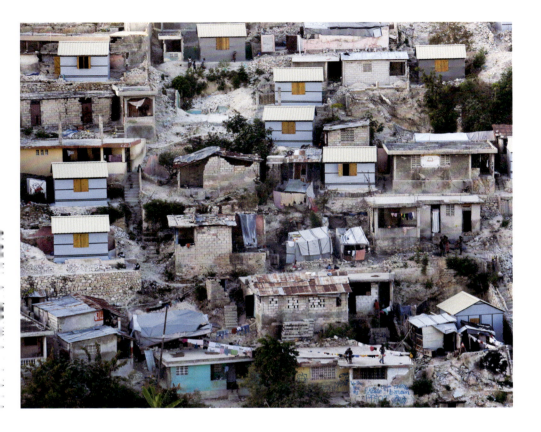

et aux services (travail, éducation, soins de santé, etc.). Enfin, les individus ont besoin d'être sécurisés et d'avoir des droits sur le lieu qu'ils occupent. Avoir un logement, une adresse est fondamental pour une reconstruction physique, psychologique, sociale et existentielle, pour passer de l'état de survie à une possibilité d'exercer efficacement ses droits et de réaliser son potentiel.

education, healthcare, etc.). Finally, people need to be secure and have rights regarding the place they occupy. Having a home, an address is fundamental for physical, psychological, social and existential reconstruction, enabling the move from a state of survival to the possibility of effectively exercising one's rights and fulfilling one's potential.

SHELTER PROJECTS A PLACE TO CALL HOME

En cas de crise humanitaire, Shelter Projects vise à fournir un minimum de 3,5 m² d'espace de vie par personne. Un espace minimum malheureusement pas toujours disponible.

In the event of a humanitarian crisis, Shelter Projects aims to provide a minimum of 3.5 m² of living space per person. Unfortunately, this minimum space is not always available.

Joseph Ashmore et Laura Heycoop travaillent pour shelprojects.org où plus de 250 études de cas peuvent être vues. Pour *Open House*, ces deux membres de l'Organisation internationale pour les migrations (OIM) proposent un geste radical et symbolique en mettant à nu une zone de terre de 17,5 m², soit la surface prévue pour un groupe de cinq personnes.

Joseph Ashmore and Laura Heycoop of the International Organization for Migration (IOM) work for shelprojects.org where over 250 case studies can be seen. For *Open House*, they are proposing a radical and symbolic gesture by exposing the bare earth on a plot measuring 17.5 m², the surface area for a group of five people.

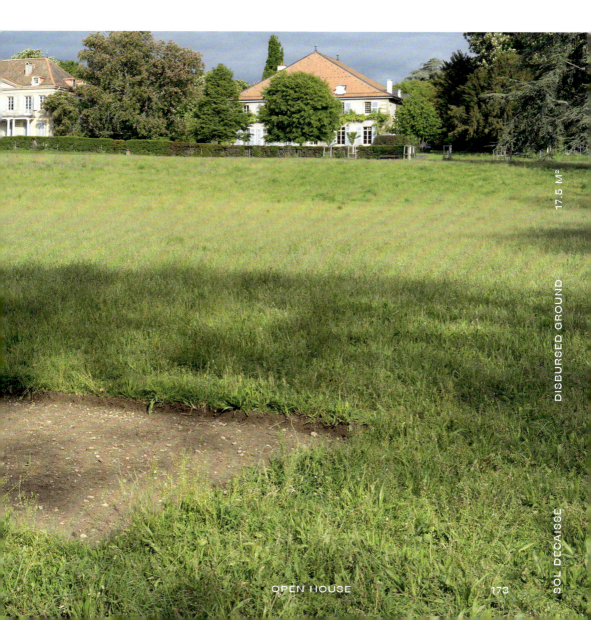

STUDIO ZELTINI (AIGARS LAUZIS)

Zeltini est un studio de design basé à Smiltene dans le nord de la Lettonie. Il a été fondé par Aigars Lauzis en 2018. Après un master en design urbain à Londres, ce dernier avait entrepris un long voyage de quatre ans jusqu'à Shanghai. C'est lors de son passage dans le port chinois que lui vient l'idée d'un moyen de transport multi-usage, un abri d'appoint qui s'adapterait aux déplacements terrestres et possèderait une option amphibie pour naviguer en eaux intérieures. C'est donc après ce périple que le paysagiste rentre en Lettonie pour rassembler une équipe et commencer la conceptualisation du *Z–Triton*.

Sous des allures légèrement fantasques, assumées par le groupe, le projet est pensé pour anticiper les besoins que peuvent rencontrer ses usagers et usagères lors d'une simple randonnée comme pour de longues distances. L'un des objectifs de Zeltini est de fournir un outil utile, amusant, et surtout avec une réduction maximale de son impact environnemental.

Ses créations se veulent éthiques, innovantes et créatives; et pour ce faire il va jouer sur les registres et les contrastes. Les designers surprennent ainsi le spectateur, la spectatrice, l'usager ou

Zeltini is a design studio based in Smiltene in northern Latvia. It was founded by Aigars Lauzis in 2018. After a master's degree in urban design in London, he travelled for four years, ending Shanghai. It was during his stay in the Chinese port that he came up with the idea of a multi-purpose means of transport, an auxiliary shelter that would adapt to land travel and have an amphibious option for navigating inland waters. It was after this journey that the landscape designer returned to Latvia to assemble a team and begin the conceptualization of the *Z–Triton*.

Behind the slightly whimsical appearance, which the group espouses, the project is designed to anticipate the needs of its users, whether they are on a simple hike or on a long distance trip. One of Zeltini's objectives is to provide a useful and fun tool, and above all to minimize its environmental impact.

Their creations are intended to be ethical, innovative and creative; and to achieve this, the designers play on different registers and contrasts. They surprise the viewer or user with a certain technical pragmatism punctuated

l'usagère avec un certain pragmatisme technique ponctué de touches d'absurde comme un fauteuil pour chien ou un casque pot de fleur.

Le *Z–Triton* est donc un véhicule amphibie combinant une barque équipée d'une hélice à moteur et un vélo électrique. L'espace intérieur est prévu pour deux personnes et, grâce à ses équipements modulaires, permet de dormir, de manger ou simplement de s'abriter en cas d'intempéries. Le toit est équipé de panneaux solaires alimentant le système électrique ainsi que d'un compartiment pour faire pousser des plantes.

Le nom *Z–Triton* est inspiré du triton crêté, une salamandre amphibie vivant la moitié de l'année en environnement aquatique et l'autre sur terre. Par ailleurs, la femelle possède une ligne rouge-orangée sur la queue qui a inspiré les touches de couleurs du véhicule.

Z–Triton a été exposé en automne 2021

by touches of the absurd, such as their dog chair or a flower-pot helmet.

The *Z-Triton* is an amphibious vehicle combining a boat with a motorized propeller and an electric bicycle. The interior space is designed for two people and, thanks to its modular equipment, allows for sleeping, eating or simply sheltering in case of bad weather. The roof is equipped with solar panels to power the electrical system and a compartment for growing plants.

The name *Z-Triton* was inspired by the great crested newt, an amphibious salamander that lives half the year in an aquatic environment and the rest on land. Note also that the female has a reddish-orange line on her tail, which inspired the vehicle's color scheme.

Z–Triton has been exhibited in autumn 2021

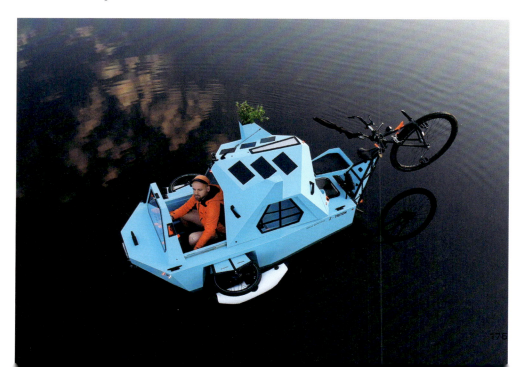

STUDIO ZELTINI (AIGARS LAUZIS) — Z-TRITON

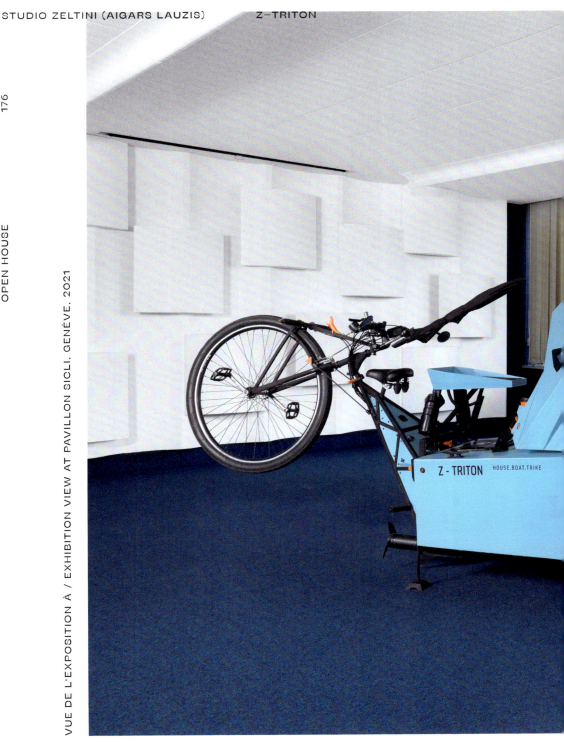

VUE DE L'EXPOSITION À / EXHIBITION VIEW AT PAVILLON SICLI, GENÈVE, 2021

1.72 × 1.45 × 3.9 M

ORGANIC FIBERGLASS STRUCTURE.
BIOPLASTICS. STAINLESS STEEL. RUBBER.
BATTERIES. PLASTIC PLANT. LIGHTS

STRUCTURE EN FIBRE DE VERRE ORGANIQUE.
BIOPLASTIQUES. ACIER INOXYDABLE. CAOUTCHOUC.
BATTERIES. PLANTE EN PLASTIQUE. LUMIÈRES

TENTSILE (ALEX SHIRLEY-SMITH)

Alex Shirley-Smith est un architecte londonien formé à la Metropolitan University de Londres avant de se spécialiser en développement de modes de vie durables et d'habitat à faible impact écologique. En 2010, il a fondé son entreprise, Tentsile, née, explique-t-il, des rêves de cabanes dans les arbres et des mondes forestiers de son enfance. Après plusieurs années de conceptualisation et de développement du projet, il poste sur son site internet son premier modèle de tente suspendue. Le succès est immédiat ; en une nuit il ne reçoit pas moins de 40 000 mails, et des milliers de précommandes.

Les raisons de ce tour de force sont à la fois simples et innovantes : un design futuriste capable de susciter l'admiration et la rêverie chez les campeurs et les campeuses ; une attache nostalgique, voire enfantine à la notion d'habitat suspendu ; et plus que tout une libération totale des contraintes de l'environnement. En effet ces tentes ne nécessitent ni aplanissement, ni assainissement, ni déshumidification du sol puisqu'elles ne reposent sur rien. Seuls sont indispensables les trois points d'accroche et le sac pour les transporter à l'endroit voulu.

Alex Shirley-Smith is a London-based architect who trained at London's Metropolitan University before specializing in the development of sustainable living and low impact housing. In 2010, he founded his own company, Tentsile, which he explains was born out of his childhood dreams of tree houses and forest worlds. After several years of conceptualizing and developing the project, he posted his first model of a hanging tent on his website. It was an immediate success, and overnight he received no less than 40 000 emails and thousands of pre-orders.

The reasons for this *tour de force* are both simple and innovative: a futuristic design capable of arousing admiration and reverie in campers; a nostalgic, even childlike attachment to the notion of a suspended habitat; and, most of all, total freedom from environmental constraints, for these tents require neither leveling, nor drainage, nor dehumidification of the ground since they do not rest on anything. All that is required are three hanging points and a bag to transport them to the desired location.

Tentsile mène aussi une politique de lutte contre la déforestation et les émissions de CO_2. Ainsi, pour chaque achat d'une tente, l'entreprise reverse à des associations partenaires les fonds nécessaires pour planter vingt nouveaux arbres. À l'orée du printemps 2022, 860 000 arbres avaient d'ores et déjà été plantés, sur un objectif d'un million, en Oregon, à Madagascar, en Zambie et au Mozambique.

Toujours dans cette optique de soutenabilité écologique, Tentsile a mis en place un programme de recyclage et de réparation des tentes endommagées afin qu'elles ne soient pas abandonnées dans la nature. Les unités réparées sont revendues à prix réduit en seconde main. Celles qui ne peuvent l'être sont incluses dans un échange d'*upcycling* avec différentes universités aux États-Unis et en Europe. Ainsi les étudiant·e·s en filière design et création de produit bénéficient de matériaux techniques pour des réalisations nouvelles. Les campeurs et les campeuses ayant donné leurs tentes reçoivent un avoir pour un prochain achat.

Tentsile also has a policy of fighting deforestation and CO_2 emissions. For each tent purchased, the company donates the funds needed to plant twenty new trees to partner associations. By spring 2022, 860 000 trees had already been planted, not far short of the targeted one million, in Oregon, Madagascar, Zambia and Mozambique.

In this same spirit of environmental sustainability, Tentsile has set up a program to recycle and repair damaged tents so that they are not abandoned in the wild. The repaired units are sold at a reduced second-hand price. Those that cannot be repaired are included in an upcycling exchange with various universities in the USA and Europe whereby students in the design and product creation programs benefit from technical materials for their new conceptions. Campers who donate their tents receive a credit note for a future purchase.

TENTSILE (ALEX SHIRLEY-SMITH) CONNECT CLASSIC CAMPING
STACK 3 TENT

180

OPEN HOUSE

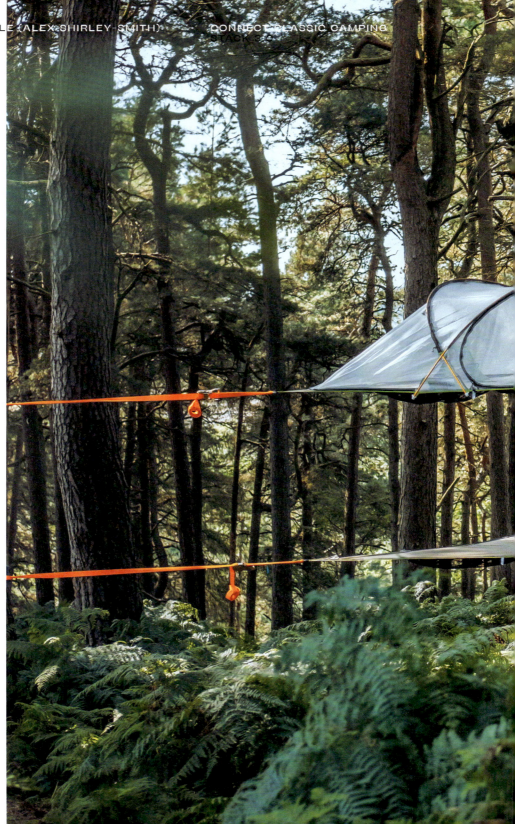

UNA SZEEMANN

Quand Una Szeemann a découvert le parc Lullin, elle a été intriguée par une volée de marches dans le jardin de la demeure patrimoniale qui le surplombe. Sept marches inutiles, évoquant un aménagement disparu. Chez l'artiste, elles ont éveillé l'idée d'une autre volée de marches, plus loin dans le parc.

À l'orée du bois, sur une modeste plateforme naturelle qui surplombe la forêt, ces marches sont des sortes de ruines immédiates, ou de « ruines inversées », pour reprendre l'idée de Robert Smithon à qui Una Szeemann fait référence. Dans ces marches, on voit des empreintes de plantes, tels les fossiles d'un temps à venir, objets d'étude des paléobotanistes de demain. Una Szeemann les a choisies parmi les néophytes, ces espèces venues d'autres climats. Accueillies pour ornementer nos jardins, elles ont passé les barrières et conquis nos paysages aux dépens des espèces indigènes.

Lors de sa découverte du parc et de ses alentours, l'artiste avait ainsi remarqué *Robinia pseudoacacia* (le si commun robinier faux-acacia), ou encore *Ailanthus altissima* (l'ailante). Dans les dalles de béton, on retrouve leur feuillage, comme ceux

When Una Szeemann discovered Parc Lullin, she was intrigued by a flight of steps in the garden of the patrimonial residence that overlooks it. Seven useless steps, pointing to some vanished structure. For the artist, they suggested the idea of another flight of steps, further on in the park.

On the edge of the woods, on a modest natural platform overlooking the forest, these steps are like immediate ruins, or 'ruins in reverse', to use the idea of Robert Smithson's referred to by Szeemann. In these crumbling steps you can see the imprint of plants, like future fossils that will be studied by later generations of paleo-botanists. Szeemann chose them from the different neophytes, invasive species from other climates. Adopted as ornamental plants for our gardens, they have broken through the barriers and conquered our landscapes at the expense of indigenous species.

During her exploration of the park and its surroundings, for example, Szemann noticed *Robinia pseudoacacia* (the very common black locust), and *Ailanthus altissima* (tree of heaven). Their leaves can be found in the concrete slabs,

ACACIA DEALBATA. AILANTHUS ALTISSIMA. LAURUS NOBILIS. PHYLLOSTACHYS AUREA. PRUNUS LAUROCERASUS. ROBINIA PSEUDOACACIA. TRACHYCARPUS FORTUNEI

FUTURE FOSSILS

UNA SZEMANN

du palmier de Chine et du laurier-cerise, ou encore des cannes de bambou doré. Témoignages d'un futur où le combat contre ces espèces envahissantes, mené aujourd'hui très officiellement par la Confédération, aurait été gagné, ils ne sont plus que traces, couchées dans le sol, des verdures qui auparavant s'élevaient dans la lumière.

Mais l'artiste fait remarquer que les théoriciens d'une nouvelle écologie estiment que ces plantes pourraient finalement offrir un salut au moment où il devient urgent d'aider la nature à se régénérer. Faut-il supprimer des arbres, indigènes ou néophytes, à l'heure où notre dioxyde de carbone met tant à mal le climat ? Una Szeemann interroge ainsi la relation de pouvoir qui évolue entre plantes et humains. Et bien sûr, dans une exposition qui porte le nom d'*Open House*, impossible de ne pas faire le lien avec les migrations et les solidarités humaines. Qui accueillons-nous ? Avec qui voulons-nous cohabiter ?

Una Szeemann explore les binarités entre passé et présent, conscient et inconscient, vie et mémoire, ou encore matière et espace, dureté et douceur, et cherche à troubler nos a priori et nos sensations pour nous faire accéder à une possible cohérence entre ces oppositions apparentes. Par ces rapports tendus et contrastés, ses œuvres prennent souvent la forme d'oxymores.

along with those of the Chinese windmill palm and the cherry laurel, or again the golden (or fishtail) bamboo. They speak of a future when the war against invasive species now being officially waged by the Confederation, has been won, a time when they exist only as traces, lying in the ground, greenery that once climbed up towards the sunlight.

But the artist also points out that today the theorists of a new ecology believe that these plants could ultimately offer salvation at a time when it is becoming urgent to help nature regenerate. Should we be getting rid of trees, indigenous or neophyte, at a time when our carbon dioxide is doing such damage to the planet? In this way Szeemann questions the shifting balance of power between plants and humans. And of course, in an exhibition titled *Open House*, it is impossible not to make the connection with migration and human solidarity. Who do we welcome? With whom do we wish to cohabit?

Szeemann explores the binarities between past and present, conscious and unconscious, life and memory, or matter and space, and seeks to perturb our preconceptions and sensations in order to give us access to a possible coherence between these apparent oppositions. This is why there is often an oxymoronic element in her works.

VAN BO LE-MENTZEL

Van Bo Le-Mentzel est un architecte, producteur de films et auteur allemand d'origine laotienne. Il a grandi et étudié l'architecture à Berlin où il est arrivé avec ses parents à l'âge de 2 ans. En parallèle de ses études, il sera aussi rappeur et graffeur sous le nom de Prime ou Prime Lee.

En 2010, au chômage, il s'inscrit à un cours de menuiserie. Cette expérience sera une inspiration essentielle pour le projet *Appartement Hartz IV* réalisé la même année. Il s'agit d'un ensemble de meubles pouvant garnir un appartement de 21 m². Ce mobilier est destiné à être construit par l'usager ou l'usagère à partir de plans fournis gratuitement par Van Bo Le-Mentzel, dans un design inspiré du Bauhaus ou du groupe De Stijl. Seul le coût des matières premières est à prendre en compte.

Les travaux de Van Bo Le-Mentzel trouvent leur fondement dans des objectifs de justice sociale, d'accès universel au logement et à la construction d'un habitat raisonné et innovant. Son leitmotiv est «construire au lieu de consommer». Il encourage chacun et chacune à user de son imagination, de son goût, pour créer des biens qui lui sont propres et éviter une consommation à tout va.

Van Bo Le-Mentzel is a German architect, film producer and author of Laotian origin. He grew up and studied architecture in Berlin, where he arrived with his parents at the age of two. In addition to his studies, he also became a rapper and graffiti artist under the name 'Prime' or 'Prime Lee'.

In 2010, finding himself unemployed, he enrolled in a carpentry course. This experience was the essential inspiration for his *Appartement Hartz IV* project, carried out in the same year, which consists of a set of furniture that can be fitted into a 21 square-meter flat. The furniture is intended to be built by the user, using the plans provided free of charge by Van Bo, in a design which harks back to the Bauhaus and De Stijl group. Only the cost of the raw materials has to be taken into account.

Van Bo's work is based on the objectives of social justice, universal access to housing and the construction of a rational and innovative habitat. His motto is 'building instead of consuming'. He encourages everyone to use their imagination, their taste, to create their own goods and thus avoid runaway consumption.

L'idée de la *One Square Meter House* (Maison 1 m²) est venue de la volonté de Van Bo Le-Mentzel d'offrir un abri temporaire aux personnes demandeuses d'asile faisant la queue pour s'enregistrer à Berlin. Il s'agit donc d'habitats convertibles, réalisables facilement et à bas coût, permettant d'offrir aux personnes défavorisées un toit et un lit, tout en restant mobile. Le jour, la maison est relevée et peut servir de petit bureau ; la nuit elle est couchée et devient un lieu où dormir.

Suite à ce projet avant tout humoristique et conceptuel, Van Bo Le-Mentzel va fonder la TinyHouse University dont l'objectif est de réunir des expert·e·s issus de domaines variés pour réfléchir à de nouvelles possibilités d'habitat prenant réellement en compte les problématiques contemporaines telles que l'accessibilité des plus démunis, l'environnement ou la durabilité.

The idea for the *One Square Meter House* came from Van Bo's desire to offer temporary shelter to asylum seekers queuing to register in Berlin. These are easily and cheaply made convertible houses that provide disadvantaged people with a roof and a bed, while remaining mobile. During the day, the house is raised vertically and can be used as a small office; at night it is laid down horizontally and becomes a place to sleep.

Following up on this essentially humorous and conceptual project, Van Bo founded the TinyHouse University, whose objective is to bring together experts from various fields to think about new housing possibilities that really take into account contemporary issues such as accessibility for the poorest, the environment and sustainability.

OPEN HOUSE

VAN BO LE-MENTZEL 1 M² HOUSE

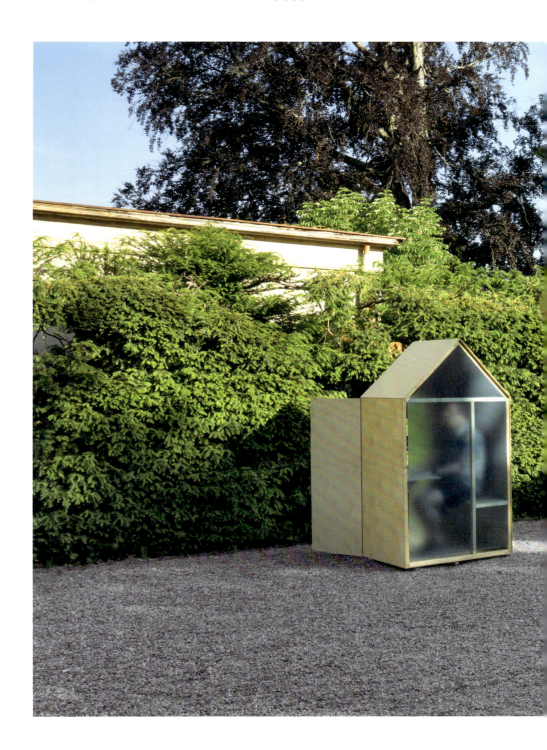

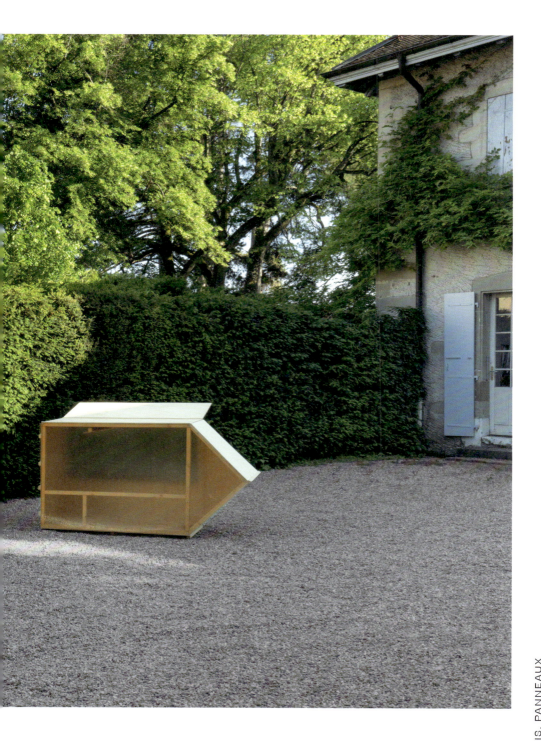

OPEN HOUSE

BOIS, PANNEAUX MULTIPLEX, VERRE ACRYLIQUE DE COULEUR

WOOD, MULTIPLEX PANELS, COLORED ACRYLIC GLASS

BASE : 1 × 0.7 M ↕ 1.95 M

Body Pressure

Press as much of the front surface of
your body (palms in or out, left or right cheek)
against the wall as possible.

Press very hard and concentrate.

Form an image of yourself (suppose you
had just stepped forward) on the
opposite side of the wall pressing
back against the wall very hard.

Press very hard and concentrate on the
image pressing very hard.

(the image of pressing very hard)

Press your front surface and back surface
toward each other and begin to ignore or
block the thickness of the wall. (remove
the wall)

Think how various parts of your body
press against the wall; which parts
touch and which do not.

Consider the parts of your back which
press against the wall; press hard and
feel how the front and back of your
body press together.

Concentrate on tension in the muscles,
pain where bones meet, fleshy deformations
that occur under pressure; consider
body hair, perspiration, odors (smells).

This may become a very erotic exercise.

© Bruce Nauman 1974

BRUCE NAUMAN

PRESSION DU CORPS

Pressez autant la surface avant de votre corps
(paumes dedans ou dehors, joue gauche ou droite)
que possible contre le mur.

Pressez très fort et concentrez-vous.

Formez une image de vous-même (supposez que vous
veniez d'avancer d'un pas) de l'autre côté du mur en
pressant très fort votre dos contre le mur

Pressez très fort et concentrez-vous sur l'image pres-
sant très fort.

(l'image de la pression très forte)

Pressez votre surface avant et votre surface arrière
l'une vers l'autre et commencez à ignorer ou bloquer
l'épaisseur du mur. (retirez le mur)

Pensez comment différentes parties de votre corps
pressent le mur ; quelles parties touchent et les-
quelles pas.

Pensez aux parties de votre dos qui pressent le mur ;
appuyez fort et sentez comment l'avant et l'arrière de
votre corps pressent ensemble.

Concentrez-vous sur la tension des muscles, la douleur
des os qui se touchent, les déformations charnues qui
se produisent sous la pression ; considérez les poils,
la transpiration, les odeurs (les émanations).

Cela peut devenir un exercice très érotique.

KRZYSTOF WODICZKO — THE HOMELESS VEHICLE — NEW YORK 1988

EVELYN STEINER

BODILY ENCOUNTERS. POUR UN *BODY TURN* EN ARCHITECTURE

Les liens entre le corps humain et l'architecture sont multiples : l'architecture protège le corps, lui tient lieu d'extension et sert de chambre d'écho aux souvenirs individuels et collectifs. Dans l'expérience de l'espace, le corps est le système d'orientation et de mesure qui compte le plus. L'environnement bâti affecte tous nos sens et influence notre psychisme. L'architecture, on ne saurait l'oublier, représente elle-même un corps et un organisme vivant, surtout si l'on considère l'interconnexion croissante entre le monde physique et le monde virtuel. Ainsi certains schémas de pensée anthropomorphes jouent-ils un rôle déterminant dans la théorie de l'architecture : le corps sert depuis l'Antiquité d'unité de mesure dans la conception des ouvrages d'architecture. Réciproquement, l'environnement bâti agit aussi en retour sur le corps : il cimente les normes sociales, fixe des limites et définit l'habitus.

Malgré ces liens étroits entre le corps et l'architecture, le discours contemporain de l'architecture continue encore de traiter le corps de façon très marginale. Et cela en contraste avec les sciences humaines et sociales, où le corps, dans toute sa diversité, a pris depuis déjà quelques dizaines d'années, avec ce qu'on appelle le *Body Turn*, une place centrale dans l'intérêt des chercheurs. Les biotechnologies modernes, les changements démographiques et les crises sanitaires ont fondamentalement transformé en effet notre manière de penser le corps. Différents mouvements sociaux comme le féminisme ont contribué en outre à lui donner un rôle de premier plan dans la vie sociale et politique. L'environnement bâti influant de façon décisive sur la formation de l'identité, il est grand temps que ces thèmes qui touchent au corps s'intègrent davantage à la discipline de l'architecture.

Le Salon Suisse 2021 à la Biennale de l'architecture de Venise s'est donc donné pour objectif de renforcer la représentation du corps dans le discours architectural : sous le titre *Bodily Encounters*, ce sont les liens fondamentaux entre le corps et l'architecture qui y ont tenu la vedette[1]. Les trois week-ends du Salon ont abordé chacun un champ thématique particulier : en septembre, pour ouvrir les débats, on s'est appliqué à considérer les structures bâties comme des organismes autonomes qui dialoguent avec l'être humain. Le Salon d'octobre s'est concentré sur la question de savoir comment l'architecture crée des réalités normées qui déterminent notre vie en commun. Pour terminer, on s'est penché en novembre sur certaines mesures d'optimisation physiques et cognitives, on les a testées et on a cherché à les appliquer de manière féconde au discours architectural.

Bodily Encounters s'est employé à mettre en lumière les derniers développements des biotechnologies et de la numérisation, en montrant comment ils

1 Le Salon Suisse propose une série de manifestations culturelles au Palazzo Trevisan degli Ulivi, parallèlement à l'exposition au Pavillon suisse de la Biennale de Venise. Elles sont organisées par Pro Helvetia. Evelyn Steiner a été curatrice du Salon Suisse 2021. (biennials.ch)

aiguillonnent les relations entre le corps et l'architecture. Ainsi la rencontre *From Demon Seed's Proteus to Homematic: a Journey Through Mood-Sensitive Houses and Conscious Homes in Fiction and Reality* du Salon de septembre a-t-elle gravité autour de la maison, considérée comme un être vivant doté d'une âme, un thème très prisé dans la littérature, le cinéma et les arts plastiques des années 1970, où la maison est souvent apparue comme l'incarnation d'une inquiétante étrangeté. Au début des années 1960, des écrivains comme J.G. Ballard ont par exemple décrit des maisons dites « psychotropes », qui réagissent physiquement aux humeurs de celles et ceux qui les habitent. On a discuté des interactions entre fiction et réalité : dans quelle mesure nos actuels *Smart Homes* hyperconnectés sont-ils une transposition contemporaine de telles architectures néo-animistes ? Par quelles voies les utopies et les dystopies de la science-fiction trouvent-elles accès à la réalité ? Que se passe-t-il lorsqu'une maison connaît nos désirs et nos comportements mieux que nous ? À quel point les *Smart Homes* sont-ils vulnérables aux attaques de hackers et comment peut-on se prémunir contre le risque de voir notre propre maison se transformer en prison high-tech de cauchemar ?

Lors de la discussion *Jethro Knights, Armor Guyver, and Mutant X: how Transhumanists Challenge Architecture* au Salon de novembre, on s'est intéressé à l'inverse au mouvement du transhumanisme et à ses effets sur l'architecture : les transhumanistes cherchent des possibilités de modifier ou de dépasser les limites biologiques de l'être humain en recourant à la technologie et à la science. L'implantation de puces électroniques permet par exemple d'élargir ou de contrôler ses facultés sensorielles. On s'est notamment demandé s'il serait possible d'adapter l'appareil sensoriel humain aux influences extérieures au point qu'il devienne obsolète de continuer à construire en observant les prescriptions en matière de bruit et d'exigences climatiques. Certains aspects éthiques ont également été examinés : y aura-t-il par

exemple un jour des bâtiments dont l'accès sera uniquement réservé aux personnes munies d'une puce? Mais on s'est également demandé si l'homme d'aujourd'hui, armé de son smartphone, de son cocktail d'hormones et de son stimulateur cardiaque, ne devrait pas déjà être considéré comme un cyborg et s'il n'y a pas déjà des maisons qui répondent spécifiquement à cette situation.

En abordant une multitude de thèmes et de champs du savoir comme la psychanalyse, l'ethnologie médicale, les neurosciences, l'architecture d'intérieur, le transhumanisme, les espaces fluides, les maisons animées et bien d'autres choses encore, le Salon Suisse a permis une réflexion très large sur les rapports entre le corps et l'architecture. Les idées traditionnelles sur le corps humain se trouvant en pleine mutation et la pandémie ne cessant de mettre à mal nos manières de vivre ensemble, on doit continuer de s'interroger sur les relations fondamentales entre le corps humain et l'architecture. Il faut que le *Body Turn* ait désormais sa place établie en architecture aussi!

EVELYN STEINER

BODILY ENCOUNTERS. FOR A *BODY TURN* IN ARCHITECTURE

There are numerous links between the human body and architecture: architecture protects the body, forms an extension and serves as an echo chamber for personal and collective memories. In experience of space, the body is the orientation and measurement system that counts most strongly. The constructed environment affects all our senses and influences our psyche. In itself it represents a living body and organism – especially when one considers the growing interconnection between the physical world and the virtual world. Thus certain patterns of anthropomorphic thought play a determinant role in architectural theory: the human body has served since Antiquity as a unit of measurement in the design of architectural works. Reciprocally, the constructed environment also has a return effect on the body: it sets social standards, fixes limits and defines the habitus.

In spite of these close links between the body and architecture, contemporary expression of architecture still approaches the body in a very marginal manner.

This contrasts with human and social science in which the body – in all its diversity – has for several decades taken what we call the *Body Turn*, a central point of what interests researchers. Modern biotechnology, demographic changes and sanitary crises have fundamentally changed our way of considering the body. Different social movements such as feminism have also contributed to giving it a role in the forefront of social and political life. The built environment has a decisive influence on the formation of identity and it is indeed time for these themes related to the body to become more integrated in architecture as a discipline.

The Swiss Pavilion at the Venice Biennale Architecture in 2021 thus addressed the objective of strengthening the representation of the body in the architectural. With the title *Bodily Encounters*, these fundamental links between the body and architecture held prime of place[1]. The three week-ends of the biennale each addressed a particular field: in September, discussion started by considering built structures as autonomous organisms that have dialogue with human beings. The event was devoted in October to the question of knowing how architecture created standardised reality that determines our life in common. Finally, in November, certain measurements of physical and cognitive optimisation were examined; they were tested and it was sought to apply them fruitfully to architectural approach.

Bodily Encounters is focused on shedding light on the latest developments in biotechnology and digitalisation, showing how they guide relations between the body and architecture. Thus the encounter *From*

[1] The Swiss Pavilion holds a series of cultural events at the Palazzo Trevisan degli Ulivi, in parallel with the exhibition at the Swiss Pavilion at the Venice Biennale. They are organised by Pro Helvetia. Evelyn Steiner was curator of the Salon Suisse in 2021. (biennials.ch)

Demon Seed's Proteus to Homematic: A Journey Through Mood-Sensitive Houses and Conscious Homes in Fiction and Reality at the Salon in September centred on the house, considered as a living being with a soul, a theme much liked in literature, the cinema and plastic arts in the 1970s. The house then often appeared as the incarnation of a disturbing strangeness. For example, at the beginning of the 1960s writers like J.G. Ballard described so-called 'psychotropic' houses that react physically to the mood of the men and women who live in them. The interactions between fiction and reality were discussed. To what extent are our present hyperconnected *Smart Homes* a contemporary transposition of these kinds of neo-animist architecture? What pathways are used by the utopias and dystopias of science-fiction to gain access to reality? What happens when a house knows our desires and behaviour better than we do? To what degree are *Smart Homes* vulnerable to attacks by hackers and how can we fight the risk of seeing our own house turned into a high tech prison nightmare?

The discussion *Jethro Knights, Armor Guyver and Mutant X: how Transhumanists Challenge Architecture* at the Salon in November included, in contrast, interest in the transhumanism movement and its effects on architecture: transhumanists seek ways to change or go beyond the biological limits of human beings through the use of technology and science. For example, implanted microchips can broaden or monitor a person's sensorial faculties. In particular, would it be possible to adapt the human sensorial system to external influences to the point at which observing instructions with regard to noise and climatic requirements becomes obsolete. Certain ethical aspects were also examined: will there one day be buildings to which access is reserved solely to persons with a microchip? But it was also wondered if man today, armed with his smartphone, his cocktail of hormones and his cardiac stimulator, should already be considered as a cyborg and whether houses responding specifically to this situation already exist.

By addressing a host of themes and areas of knowledge such as psychoanalysis, medical ethnology, neurosciences, interior design, transhumanism, fluid areas, animated houses and many other things, The Salon Suisse enabled very broad reflection on the relationships between the body and architecture. As traditional ideas about the human body are changing strongly and the covid pandemic is continuing to upset the ways in which we live together, we must continue to ask questions about the fundamental relations between the human body and architecture. A Body Turn must henceforth have an established position in architecture too!

STÉPHANE COLLET

LA PLANÈTE PANINI

F

Depuis qu'a débuté la crise sanitaire, et particulièrement au fur et à mesure que les confinements se sont répétés, on a pu constater combien nos logements n'étaient pas forcément adaptés pour accueillir la pratique professionnelle à domicile. Le travail à la maison n'est pourtant pas nouveau. Il semble plutôt avoir changé de nature, et avoir quitté le régime de l'évidence. Transporté en chambre, le bon job bien lucratif semble s'être soudain transformé en *bullshit job*. Que s'est-il passé pour que certaines tâches rentrent sans problèmes à la maison et que d'autres y soient déplaisantes et restent malvenues ? Qu'est-ce qui est travail, qu'est-ce qui n'en est pas ? Dès l'âge d'entrer à l'école, les « devoirs » se sont toujours déroulés en partie à la maison, parfois nimbés de larmes à conjuguer des verbes du troisième groupe, ou dans l'orbite maternelle sur la table de la cuisine dans la joie du théorème enfin compris. Ces espaces aux contenus et activités

multiples s'y prêtaient d'autant plus aisément qu'ils s'inscrivaient dans la répétition de pratiques vernaculaires peu à peu adaptées et tournées vers la recherche de la bienfacture. Il n'y a pas si longtemps, des travaux de couture ou l'assemblage de mécanismes d'horlogerie s'effectuaient solitairement à la maison. Les cabinotiers logés sous les toits à Genève en sont un rappel éloquent de même que les appartements-ateliers des maîtres canuts à Lyon.

Aujourd'hui, les métiers de services prennent le relais. C'est souvent chez soi qu'on exerce la profession de traducteur, de rédacteur, ou de programmeur. Ces activités sont moins gourmandes en espace et produisent aussi moins de nuisances. De prime abord elles semblent donc être naturellement les bienvenues. À tout le moins, elles nécessitent une certaine solitude, voire un minimum de confinement physique, là encore plus proche d'une atmosphère monacale que du *call center*... Une atmosphère a priori aisée à convoquer dans la mesure où la quiétude, spatiale, phonique ou numérique, s'obtient par des dispositifs modestes de *séparation* tels qu'écrans antireflets avec visière, *Pamir*, ou de façon plus contemporaine avec le VPN. Mais ce n'est plus la structure spatiale de l'abri domestique qui est déterminante, c'est davantage notre capacité psychique à pouvoir nous extraire librement d'un contexte potentiellement hostile, concurrentiel et intrusif, voire la faculté d'échapper à la surveillance omniprésente que notre connexion à internet engage, qui font la différence.

De telles capacités d'adaptation étaient déjà indispensables pour résister aux perturbations liées au travail en *open space*. Mais maintenant le télétravail a surtout mis en évidence le rapport de dépendance avec un pouvoir invisible qui s'immisce dans notre intimité. L'intériorisation de normes de performances ne reste pas sans effets sur notre comportement. Henri-Pierre Jeudy distingue *l'intimité* de *la vie privée* par le fait que la première est « une cachette dans laquelle nous croyons mettre tout ce qui n'est pas donné à voir ou à entendre » et qui a plus à faire avec l'idée « d'avoir du

temps à soi qui ne dépende pas des autres » alors que la vie privée est liée à un espace balisé par des conventions et traversé par du divers. Un territoire qui n'est plus forcément investi par celui qui l'habite. « L'espace privé est devenu semi-public ». La multiplication des lieux de colocations, *coworking spaces*, appartements-hôtels transitoires Citypop, ou Airbnb traduit cette tendance au découplage entre intime et privé.

Sous la pression d'un principe de transparence et de flux permanent, rendus possibles par notre présence sur les réseaux sociaux, la capacité traditionnelle des espaces physiques à abriter ces modalités existentielles et à arbitrer ces besoins concurrentiels s'est précipitamment achevée. Si le « jardin secret » peut encore persister symboliquement c'est au prix d'une souplesse à jongler avec des régimes spatio-temporels en permanentes reconfigurations. Et c'est probablement là que réside notre ultime recours pour composer avec ces modalités mixées que les techniques numériques hégémoniques nous imposent. Le mélange des genres entre monde professionnel et domaine privé, mais aussi temps à soi et temps dédié à autrui, est probablement à l'origine de nombreux *burn* août (comme cela s'entend en France !), ce temps confisqué signifiant des vacances grillées. Avec la monétisation du temps, et la marchandisation de domaines épargnés comme l'amitié, c'est notre capacité à composer avec divers régimes d'être au monde qui est parasitée. Face à l'explosion de tous ces flux, l'habilité à ralentir, suspendre ou stopper les tâches puis à alterner les obligations et les désirs devient cruciale ; ouvrir et fermer des fenêtres sur nos écrans comme dans la vie concrète devient indispensable pour cohabiter avec le télétravail.

La matérialité antédiluvienne de la demeure ne fait aujourd'hui que pâle figure pour assurer des conditions de résistance aux intrusions et aider à maintenir une juste distance. C'est aussi l'idéal de décloisonnement poursuivi par les architectes modernes qui a fait long feu avec le loft à l'étanchéité bringuebalante. Le cloisonnement refait surface. Finalement,

le *Panopticon* ne date pas d'hier, on pourrait penser qu'on a eu tout le temps pour s'en déprendre, pour justement déployer des parades, pour s'ajuster en jouant de simulacres afin de s'en émanciper. Mais comme ce dispositif s'est progressivement généralisé à un tellement grand nombre d'aspects de notre vie quotidienne, le rendant aussi insaisissable qu'inconfortable, on ne sait plus trop comment l'apprivoiser au risque de ne plus se reconnaître autrement que dans la figure du caméléon, c'est-à-dire d'un variant perdu en ces multiples avatars; avec le mensonge devenu règle de vie. Plus fondamentalement, ce qui diffère dans l'assignation à résidence du travailleur contemporain en temps de pandémie avec les formes classiques de l'aliénation au sens marxiste, c'est que le travail se double maintenant d'une contrainte ubiquitaire sitôt mis au télétravail.

En visioconférence, c'est-à-dire en mode de co-présence sans incarnation, c'est à un écran Zoom réduit à une sorte d'album philatélique que notre parole s'adresse. Ce *split-screen* fractalisé entraîne certains d'entre nous à muer en buralistes hallucinés communiquant avec leur collection de minuscules vignettes Panini… Pas étonnant dès lors que le sentiment d'entretenir des relations altérées avec autrui progresse. À tel point qu'on s'est mis à parler, avec des frissons dystopiques, de conditions de travail *dégradées*, de générations *sacrifiées* pour qualifier des jeunes privés d'école et par extension de *ville abîmée* pour désigner ces lieux publics vidés de toute présence humaine. *A contrario*, les mentions édulcorées de « circulation apaisée » ou de « mobilité douce » ont au même moment proliféré pour conjurer une violence magiquement reportée dans un dehors abstrait qu'on souhaiterait pouvoir escamoter de nos vies nues, comme le décrit Giorgio Agamben, alors que ces phénomènes nous débordent en s'étendant de l'échelle domestique à celle de la ville et vice versa. Contaminations sémantiques cathartiques ou banals travers d'époque qu'on peut simplement ignorer ? À quoi bon employer ces *mots-talismans* s'il n'y plus d'arrière-monde pour couvrir des réalités qu'ils ne désignent plus ? « Mal nommer les choses, c'est ajouter

aux malheurs du monde », déclarait déjà Albert Camus. Sur un autre plan, la maîtrise du temps se modifie avec les outils numériques, sans qu'on parvienne à facilement percevoir les seuils au-delà desquels s'effacent son quant-à-soi. L'avalanche en flux continu de messages numériques demande là aussi une stratégie de filtrage pointue pour en garder le contrôle, et nous ne sommes pas tous égaux face à ces rythmes contraints. Le brouillage et la confusion des perceptions augmentent. Notre psychisme est ainsi mis à l'épreuve selon des modalités très diverses sans qu'on en saisisse clairement ni l'étendue ni les effets subis. *A fortiori*, on a cru bon de compléter le lexique bureaucratique de néologismes tels que *distanciel* et *présentiel*, comme pour naturaliser et banaliser la survenue, alors qu'une brutalité inédite s'y coagule du fait même que le sentiment d'ubiquité altère notre être au monde, et alors que nous sommes devenus incapables de nous représenter ce qui advient. Je suis le parent d'enfants qui s'agitent autour de moi pour attirer mon attention et *en même temps* je gère les escales d'un porte-conteneurs en mer de Chine pour le compte d'un négociant en matières premières... De là à franchir un pas supplémentaire dans l'innommable comme Olivier Gourmet dans cette scène dantesque du film *Ceux qui travaillent* d'Antoine Russbach où le gestionnaire à distance décide froidement de balancer par-dessus bord les marins contagieux qui pourraient causer du retard à la cargaison...

Cette illusion d'être au même instant à plusieurs endroits est démentie par nos corps qui à la fin « pètent les plombs », ce qui explique la pratique proliférante du yoga domestique toutes obédiences confondues, et sans que le siphonage de la totalité des positions imaginables n'y change quelque chose ! L'ubiquité opère une disjonction *fatale* entre notre expérience et les informations contradictoires qui nous assaillent comme les erreurs, également fatales, qui font planter les ordinateurs auxquels nous finissons par ressembler tant nos actes les imitent à force de répéter des tâches toujours plus débilitantes virant à l'absurde, privées

de symbolisation, entreprises dans l'isolement, désertées de sens. Nous devenons en définitive étrangers à nous-mêmes, plus proches de zombies que de citoyens éclairés, nous qui sommes pourtant si largement dotés en outils cognitivement avancés.

De l'étudiant à l'enseignant, de l'employé à son supérieur, cadre ou non, tous ne sont pas logés à la même enseigne. Mais tous partagent un rapport troublé à la vie privée. La caméra et le micro activés parfois à l'insu de son utilisateur et en continu ont rendu suspects les ordinateurs personnels, les tablettes, les smartphones et autres robots dont nous sommes les esclaves. Ils ont sapé la confiance dans notre expérience du monde. Tous ces objets connectés ont acquis un statut de pied-de-biche relationnel parce qu'ils agissent clandestinement du fait de leur faculté d'EFFRACTION inédite et dans la mesure où ils opèrent une brèche dans un espace privé démuni de protection.

Ils nous sont devenus pourtant indispensables, prétendument aussi vitaux que l'air qu'on respire. On sait que la mise à disposition gratuite d'appli(cations) se fait au prix d'un consentement à livrer au fournisseur de service un bien en échange. Si c'est gratuit, c'est qu'on est soi-même la marchandise, par les informations privées qu'on délivre en permanence. Et comme ce phénomène n'a pas de représentation, il agit comme en contrebande. Donc est difficile à jauger. Et de proche en proche, en étant complices par facilité, nous sommes entrés en une « servitude volontaire » dont La Boétie avait déjà tracé les contours au XVIe siècle. Nous sommes devenus, pas à pas, les prisonniers volontaires de notre destin. Nous alimentons de façon auto-référentielle les algorithmes prédictifs dont nous finissons par intérioriser la norme avant de l'épouser…

Jusqu'ici on a peu mis en évidence l'ironique parallélisme entre le télétravail et l'activité virale qui prétérite la fonction des cellules en « forçant l'entrée » dans les noyaux pour en détourner la finalité. Pas plus l'inégale réaction des organismes face à ces tentatives d'intrusion…

Sans chercher à tout prix à établir terme à terme des équivalences entre les logiques virales et sociales, on peut à tout le moins esquisser une remise à jour des notions d'intimité et d'espace privé à la faveur du bouleversement que nos pratiques professionnelles traversent. Ce qu'on observe surtout, c'est que la situation épidémique du coronavirus met en évidence des disparités préexistantes, qu'elles soient sociales ou géographiques, et que la rencontre du virus actualise brutalement la grande vulnérabilité préalable de nos agencements sociaux-économiques. La coprésence de mondes désunis sans qu'on sache comment composer avec les écarts, les injustices et les déchets dans le collectif. Tout cela nous promet un grand chantier.

Pour commencer, il faudrait d'abord distinguer en quoi le domaine public diffère du privé. Et si cette distinction persiste encore. Puis on devra observer comment l'extension du domaine commercial au plus profond de nos mondes intimes a opéré une rupture conceptuelle puis charnelle. Comment en un laps de temps si bref le domaine virtuel a étendu son empire sur nos vies privées en brouillant les frontières. Comment de banales actions comme le simple fait de s'alimenter se sont réduites à l'aide de quelques clics en téléachat virtuel fusionnant par l'entremise d'ateliers culinaires délocalisés en banlieue et de coursiers uberisés en un oxymorique et fantasmatique désir d'immédiateté. Au prix d'une capitulation muette et sans recours.

C'est à un avisé prisonnier que revient le mot de la fin. Soljenitsyne ne déclarait-il pas que notre liberté était avant tout intérieure ? Ne préconisait-il pas face au totalitarisme : « LE REFUS DE PARTICIPER PERSONNELLEMENT AU MENSONGE ! Qu'importe si le mensonge recouvre tout, s'il devient maître de tout, mais soyons intraitables au moins sur ce point : qu'il ne le devienne pas PAR MOI ! » Il implorait de ne pas ajouter sa boue aux torrents de calomnies essentielles pour gravir certaines carrières. Rester en mesure de distinguer entre sa propre pensée et le

fait de l'exprimer devrait aussi nous inciter à cultiver un peu de modestie par rapport à des revendications épidermiques qui ont éclos à l'occasion des bouleversements sociétaux durant ces mois pandémiques, pour renouer avec l'incandescence de l'amitié, et une humilité souveraine.

Se souvenir qu'avant tout cela reste un impérieux secours que de préserver et de prendre soin de nos vies intérieures par l'aventure spirituelle qui se nourrit de poésie, de passion et de curiosité...

STÉPHANE COLLET

PLANET
PANINI

E

Since the beginning of the sanitary crisis and especially with repeated lockdowns, we have seen that our dwellings are not necessarily appropriate for carrying out professional work at home. But work at home is not something new. It seems to have changed its character and have left the field of the obvious. Moved into a bedroom, a good, well-paid job suddenly seems to have turned into a bullshit job. What happened for certain jobs to come home with no problems while others are unpleasant and remain unwanted? What is work and what is not? As soon as you go to school, 'homework' has always been done partly at home, sometimes with a halo of tears in conjugating the 'third group' of verbs in the maternal orbit or on the kitchen table with the joy of having finally understood a theorem. These spaces with much content and many activities were all the more suitable insofar as they were the repetition of vernacular practices that adapted little by little and

focused on good practice. Not so long ago, activities like sewing or the assembly of timepiece mechanisms were carried out alone at home. The *cabinotiers* housed under the roofs in Geneva are an eloquent reminder, as are the apartment/workshops of the master silk workers in Lyons.

Service professions have taken over today. Work as a translator, writer or programmer is often done at home. This work takes less space and causes less trouble. First of all, it seems naturally welcome. It requires at least a degree of solitude or minimum physical confinement – being closer to a monachal atmosphere than that of a call centre... And a priori easy to generate insofar as spatial, phonic or digital quiet is attained by modest separation devices such as anti-reflection screens with an eyeshade, Pamir or, in a more contemporary manner, with a VPN. But it is not the spatial structure of the domestic shelter that is determinant but more our mental capacity to be able to freely leave a context that is potentially hostile, competitive and intrusive – or to escape the omnipresent surveillance that our internet connection involves – that make the difference.

This kind of adaptation capacity was already essential for fighting disturbances related to open space working. But remote working has now shown above all the relation of dependence on an invisible power that invades our intimacy. The interiorisation of standards of performance affects our behaviour. Henri-Pierre Jeudy makes a distinction between intimacy and private life, holding that the former is 'a hiding-place where we believe we can put all that is not to be seen or heard' and that has more to do with the idea of 'having time for oneself that does not depend on others' whereas private life is related to an area signposted by conventions and crossed by various things. A territory that is no longer necessarily occupied by the person who lives in it. 'Private space has become semi-public'. The multiplication of co-rental spaces, co-working spaces and Citypop or Airbnb transitory hotels/apartments shows this

trend for the decoupling of the intimate and private. Under pressure from a principle of transparency and permanent flow made possible by our presence on the social networks, the traditional capacity of physical spaces to house these existential procedures and arbitrate between these competing needs is suddenly over. Although the 'secret garden' may still exist symbolically it is at the price of flexibility to juggle with spatio-temporal regimes as permanent reconfigurations. And this is probably the site of our last-ditch position to handle the mixed procedures that hegemonic digital procedures impose on us. The mixing of genera between the professional world and private things, as also time for oneself and time devoted to others is probably the cause of numerous cases of burn-out. This confiscated time means failed holidays. With the monetisation of time and merchandising applied to spared zones like friendship, our ability to handle the various regimes of being in the world is attacked. In the face of the explosion of all these flows, the ability to slow, suspend or stop tasks and then alternate obligations and desires becomes crucial. Opening and closing windows on our screens, as in real life, is becoming essential for cohabiting with teleworking.

The antediluvian material nature of a household is now only something insignificant to ensure the conditions of resistance to intrusion and help maintain the right distance. It is also the ideal decompartmental division sought by modern architects who long struggled with lofts with uncertain sealing. Compartmentalism is back. The Panopticon is not recent. One could think that there has been plenty of time to clear it away and make parades, to make adjustments by playing the false to gain freedom from it. But as this system has generally gained application to a large number of aspects of our everyday life, making it as untouchable as uncomfortable, we no longer really know how to address it at the risk of no longer seeing ourselves except as chameleons, that is to say a lost variant among these multiple problems, with lies becoming a rule of life. More fundamentally, what differs between lockdown of a contemporary

worker in case of a pandemic and the classic forms of alienation in the Marxist sense is that work is now twinned with an ubiquitous constraint as soon as remote working starts.

In a videoconference, that is to say in joint presence mode with no incarnation, we address a Zoom screen reduced to a kind of stamp album. This fractal split-screen leads some of us to becoming tobacco and lottery ticket salesmen communicating with their tiny Panini cards... So it is not surprising that the feeling of maintaining changed relations with others develops. To the point that we start talking, with dystopic trembling, about degraded working conditions, sacrificed generations of children lacking school and, as an extension, damaged towns referring to public spaces with no human presence. *A contrario*, and at the same time, sweetened mention of 'gentler circulation' or 'soft mobility' proliferated to talk of violence magically transferred to an abstract elsewhere that we wish to remove from our bare lives, as wrote Giorgio Agamben, whereas these phenomena overcome us by stretching from the domestic scale to that of the town and vice versa. Are these cathartic semantic contaminations or banal periods of time that can simply be ignored? Why bother to use these talisman-expressions if there is no longer anything behind to disguise the realities that they no longer cover? 'Naming things badly means adding to the misfortunes of the world' stated already Albert Camus.

On another plane, the mastery of time changes with digital tools without one easily perceiving the thresholds beyond which we wipe ourselves out. The continuous avalanche of digital messages also requires a close filtering strategy to keep it under control and we are not all equal in the face of the rates imposed. The clouding and confusion of perceptions increase. Our minds are thus tested in very varied ways without it being possible to clearly grasp their extent or the effects in ourselves. *A fortiori*, we considered it right to complete the bureaucratic lexicon of neologisms such as *distanciel* and *présentiel* in

French (distance and presence) to make their coming seem natural and ordinary, while unusual brutality changes our being in the world and we have become incapable of seeing what is happening. I am the parent of children bouncing around to draw my attention and at the same time I manage the ports of call of a container ship in the China Sea for a raw materials trader... Just one more step in the unnameable like Olivier Gourmet in the Dantesque scene in the film *Those who Work* by Antoine Russbach in which the remote management coldly decides to throw contagious seamen into the water as they could cause the cargo to be late...

This illusion of being in several places at the same moment is countered by our body, which finally 'goes spare', explaining the proliferance of domestic yoga of all kinds – without the 'siphoning' of all possible positions changing anything! Ubiquity makes a fatal distinction between our experience and the contradictory information that assails us, like the errors – also fatal – that make computers fail and whose acts we finish by resembling by repeating always more stupid and debilitating tasks encroaching on the absurd, cut off from symbolisation, undertaken in isolation and devoid of sense. We finally become strangers to ourselves, closer to zombies than to informed citizens – even though we are generously endowed with advanced cognitive tools.

From student to teacher, from employee to superior, executive or not – not everybody has the same status. But all share a troubled relation with private life. The camera and microphone, sometimes activated continuously without the user knowing, make suspicious the personal computers, tablets, smartphones and other robots of which we are slaves. They have hit confidence in our experience of the world. All these connected objects have gained the status of relational crowbar because they operate in a clandestine manner because of their unusual hacking ability and insofar as they make a breach in a private space with no protection.

But they have nonetheless become essential to us, claiming to be as vital as the air we breathe. We know that the supply of applications free of charge requires assent to the supplier of a service to deliver goods in exchange. If it is free we are ourselves the goods via the private information we deliver on a continuous basis. And as the phenomenon has no representation it operates like contraband. So it is difficult to gauge. And from one person to the next, being accomplices by facility, we have entered 'voluntary servitude' whose contours La Boétie has already traced in the 16th century. Step by step, we have become voluntary prisoners of our destiny. We feed the predictive algorithms in a self-referential manner, finishing by interiorising the standard before embracing it ...

So far, we have little demonstrated the ironic parallelism between remote working and the viral activity that obscures cellular function by 'forcing entry' to the core to divert the object. The same applies to the unequal reaction of organisms faced with these attempts at intrusion ...

Without seeking at any price to establish term by term equivalences between viral and social logics, we can at least sketch an updating of the notions of intimacy and private space through the upsetting experienced by our professional practices. What we observe above all is that the epidemic situation as regards coronavirus is revealing pre-existing disparities – whether social or geographic – and meeting the virus brutally updates the great prior vulnerability of our socio-economic organisation. The joint presence of disunited worlds without our knowing how to handle the differences, injustices and wastes in the collective situation. This promises a lot of work for us.

To start, distinction should first be made with regard to where the public and private domains differ. And whether this distinction still exists. Then we should see how the extension of the commercial field to the deepest of our intimate worlds has made a conceptual and then a charnel break. How in such a

short time has the virtual domain enlarged its empire to encompass our private lives by blurring the frontiers. How banal actions like simply eating have shrunk to a few virtual teleshopping clicks combining delocalised food preparation and Uberised delivery persons in an oxymoronic, phantasmagorical desire for immediacy.

At the price of silent and irrevocable capitulation. The last word is from an aware prisoner. Did not Soljenitsyne state that our freedom was interior above all: 'PERSONAL NON-PARTICIPATION IN LIES. Though lies become the masters of everything, we should be obstinate at least about this one small point: let them be in control but without any help FROM ME.' He begged not to add our mud to the torrents of calumny that is essential for making progress in certain careers. Remaining able to distinguish between our own thinking and the fact of expressing it should encourage us to cultivate a little modesty in relation to the visceral claims that have exploded with the social upsets during these months of pandemic and reunite with the incandescence of friendship and sovereign humility.

Remember that above all it is an imperious necessity to conserve and take care of our inner lives by the spiritual adventure that feeds on poetry, passion and curiosity...

DAN GRAHAM — SCULPTURE OR PAVILION? — DOMAINE DU MUY 2015

OPEN HOUSE — 218

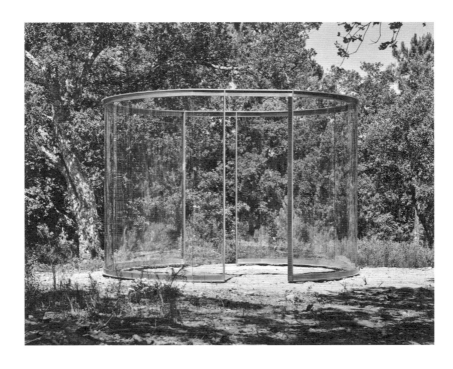

CHARLES PICTET

IMMATÉRIALITÉ DE L'ARCHITECTURE

F

EXTRAIT D'UNE CONVERSATION ENTRE CHARLES PICTET ET SIMON LAMUNIERE. PROPOS RECUEILLIS PAR ÉLISABETH CHARDON

CHARLES PICTET Comment les architectes peuvent-ils repenser le monde ? Cela fait longtemps qu'ils n'ont plus les moyens de proposer des bâtiments impliquant une nouvelle forme de vie, une nouvelle manière d'habiter. Quand on voit la Cité radieuse, rien n'est aux normes, tout serait illégal aujourd'hui. On a tellement de contraintes qu'il est quasiment impossible d'inventer des modèles dans le logement social. Entre les objectifs de rentabilité et les contraintes légales de tout ordre (écologie, sécurité, accessibilité…), on ne peut plus faire grand-chose. Le seul domaine où c'est encore vraiment possible, c'est la maison individuelle.

SIMON LAMUNIÈRE Penses-tu que pour repenser le monde il faut renoncer aux contraintes ou les adapter ? Trouver les failles dans la contrainte, c'est se donner une liberté ?

CP Je n'ai jamais cru qu'avec un appareil de contraintes on parvienne à canaliser réellement les comportements, qui viseront toujours à les contourner. Plus fondamentalement, ces contrôles ne correspondent pas à l'esprit de l'architecture. Quand on dessine un bâtiment, on essaie d'obtenir un espace qui permette de ressentir de l'harmonie et du bien-être. L'architecture n'est pas définie par les murs, elle est définie par l'immatériel. Entre deux pièces rectangulaires, il y en a une qui est de l'architecture et l'autre pas. Ce qui les différencie c'est la manière dont on y accède, l'espace précédent, l'espace suivant qu'on imagine, une forme d'émotion, d'équilibre qui se dégage des choses, le champ des possibles. L'impression que l'espace n'est pas fini, qu'il y a toujours quelque chose à découvrir, c'est ce qui crée un sentiment positif. Une architecture, en fait c'est une installation : la façon dont tu passes d'un espace dans un autre, avec des éléments contraints, d'autres dilatés, c'est ce qui va créer le sentiment d'architecture. C'est pour cela que ça peut être réalisé par des gens qui ne sont pas architectes.

L'architecture, c'est une succession d'espaces qui ont certaines proportions, la manière dont on amène le rapport entre l'intérieur et l'extérieur. Dans l'absolu on peut considérer qu'on a fini sa mission d'architecte quand on a réussi à créer cette séquence et à concevoir ainsi un espace propice à l'existence.

J'ai fait cet exercice. J'ai rencontré Stephen Shore, le photographe américain, par Instagram – je fais de la photo en dilettante. Il m'a envoyé un mail où il me disait qu'il avait vu mes bâtiments sur mon site, qu'il aimait ce que je faisais. Il avait acheté un terrain dans le Montana, voulait y construire une maison et il m'a proposé qu'on fasse ça ensemble. Je suis allé là-bas avec un petit projet, nous l'avons amendé ensemble et nous nous sommes très bien entendus. Le deal, c'était

que je dessine des plans très détaillés, cotés en *inches*, jusqu'aux étagères, puis on les confiait à une sorte de *local contractor*. Stephen Shore ne voulait pas une maison d'architecte mais bien une maison vernaculaire américaine dont les espaces étaient bien pensés. Un an et demi plus tard, j'ai passé une semaine là-bas. Les choses étaient exactement là où je les avais définies. Mais alors la maison! La porte en faux chêne avec le heurtoir doré, la lanterne, les planches horizontales plastifiées pour que ça ne pourrisse pas, la moustiquaire avec la petite manivelle. C'était 100 % les États-Unis. J'ai adoré, cette histoire m'a ouvert une porte dans la tête. Le rapport entre l'intérieur et l'extérieur, la scénographie du quotidien à l'intérieur de cette maison était entièrement conforme au plan mais le sentiment culturel qui s'en dégageait était différent. Et ça c'est parfait. Quand je construis, je ne me préoccupe pas qu'on fasse ensuite sauter le carrelage de la salle de bain, qu'on change les meubles de la cuisine. Au début de ma carrière, tout faisait partie du projet mais aujourd'hui j'en suis venu à considérer une forme de permanence qui ne souffre pas de ce genre de choses.

SL Est-ce une relation apaisée à l'imperfection?

CP Christian Boltanski considérait l'imperfection comme la porte d'entrée de la poésie. Si on veut tout amener à la perfection, comme en Suisse, on enlève une part du langage des bâtiments. Quand il y a de la bise et qu'un peu d'air souffle sous la fenêtre, moi je trouve ça magnifique, on est en lien avec les conditions naturelles. J'ai été élevé ainsi mais si tu dis ce genre de choses on te prend pour un fou.

Les êtres humains sont des animaux capables de créer des artefacts où ils se protègent de l'extérieur mais aussi d'y apporter les conditions psychologiques de l'harmonie et du bien-être. De l'extérieur la juxtaposition de ces abris crée une émotion et reflète l'image d'une société. Dans le projet que j'avais proposé, avec

Jean-Paul Felley pour le pavillon suisse de la Biennale de Venise de 2018, une des idées étaient de prendre des photographies de la Venise générique et de refaire à partir de là des images de synthèse où l'on aurait tout mis aux normes d'aujourd'hui : les distances entre bâtiments, la taille des fenêtres en considérant la lumière naturelle qui doit entrer à l'intérieur, l'ajout de rampes pour handicapés, etc. À la fin, Venise est méconnaissable. Le projet montrait qu'en un quart de siècle on a rendu illégal tout notre héritage.

SL Ce que tu veux dire c'est qu'à force de tout normer on crée une sorte de standardisation qui tue la créativité.

CP Avec mes étudiants à Paris nous avons essayé de créer des habitations collectives en prenant un seul critère, l'économie d'énergie réalisée par la façon d'habiter. Nous avons conçu des étages de chambres avec un plafond à 2,1 m, peu de mètres cubes à chauffer, comme cela se fait pour les chalets en montagne. En 12 ou 13 m³ on a une chambre à coucher alors que la norme, avec des plafonds à 2,60 m, mène à environ 30 m³. Dans notre proposition, on ne chauffe presque pas, on met de grosses couettes l'hiver et ça va très bien. Ces étages « nuit » se caractérisaient en façade par des bandes horizontales très étroites. Les étages « jour » comprenaient des cuisines aménagées très à l'intérieur du bâtiment, basses de plafonds, et des séjours non isolés qui donnaient sur l'extérieur, plus hauts de plafond, avec la possibilité de mezzanines, pour une chambre d'enfant en bas âge par exemple.

Le système rappelle un peu celui des hôtels, avec des parties communes extrêmement fréquentées, qui sont des lieux de socialisation : chambre à lessive, salles de jeu, espaces de *coworking*... nous avions même imaginé des unités frigorifiques, avec un seul système de refroidissement, où les habitants avaient des casiers. Nous nous amusions bien à réinventer ainsi des immeubles où la façon d'habiter va diminuer

la consommation d'électricité et de chauffage. C'est aussi ce que j'ai imaginé de manière bricolée dans mon propre jardin d'hiver.

> SL La large coursive, le grand balcon habitable qu'on trouve dans les coopératives ne sont-ils pas nés de ces contraintes, parce qu'il était impossible de concevoir ce genre de jardin d'hiver ? N'est-ce pas une sorte de détournement qui instaure aussi un espace social ?

CP Certes, mais les meilleurs exemples aujourd'hui sont des habitations spontanées, des détournements de lieux plutôt que de nouveaux bâtiments où l'on va te dire que tes plafonds doivent être plus hauts, ta façade isolée, et ci et ça. On constate une sorte de vœu pieux d'un rapport réinventé avec le monde alors que ce rapport existait déjà. Je demandais à mes étudiants de regarder autour d'eux dans le VIᵉ arrondissement de Paris. Tous les immeubles seraient considérés aujourd'hui par n'importe quel ingénieur comme des passoires énergétiques alors qu'ils datent d'époques où l'on avait très peu d'énergie à disposition. Pour les construire, on a utilisé chevaux et mulets, on a peut-être pris du bois dans les forêts de Rambouillet, excavé la pierre des catacombes, et ensuite les gens qui habi-taient là faisaient du feu dans une cheminée, fermaient les portes entre les pièces, dormaient dans une alcove qui donnait sur la pièce de séjour.

Il serait possible de viser l'écologie en changeant de manière d'habiter. C'est un sujet que nous explo-rons d'ailleurs avec le Service cantonal de l'énergie. On pourrait ne pas isoler si l'on consomme moins ou autre-ment. L'idée est de comparer l'énergie grise nécessaire pour les travaux de mise aux normes et celle qui ne serait pas consommée si l'on réduit sa consommation ou si on adapte sa façon de vivre.

Aujourd'hui, si un propriétaire peut défiscaliser le coût des travaux de mise aux normes énergétiques, un habitant devrait pouvoir défiscaliser l'énergie grise

qu'il n'a pas consommée. Ce n'est pas la solution que d'isoler le bâtiment au lieu de se maitriser soi-même ou de vouloir des avions qui consomment moins au lieu d'arrêter de voyager comme des fous. La réglementation actuelle correspond à une vision du bien-être totalement matérialiste alors que je souhaite garder l'architecture dans le champ de la philosophie et de la psychologie.

J'ai hérité d'un chalet dans les Préalpes vaudoises. Depuis mon enfance, on y vit dans le confort correspondant aux travaux effectués en 1926 et on ne chauffe que quand c'est nécessaire. Aujourd'hui, on construit des chalets en résidence secondaire, parfaitement isolés, avec plusieurs salles de bain pour que tout le monde puisse prendre un bain chaud en même temps au retour du ski et ça demande une énergie folle.

SL On pourrait penser que la norme sert à protéger des abus et des malfaçons mais ce que tu dis c'est qu'on vise surtout à satisfaire l'attente des gens et qu'on veut toujours *upgrader*. C'est comme si on érigeait les normes du confort par empilement, on empile des couches d'enveloppes protectrices.

CP Tout à fait. Aujourd'hui, on reporte la responsabilité sur d'autres ou sur la qualité des bâtiments et on installe tout cela dans le corps des lois sans remettre en cause nos comportements, notre manière d'habiter.

CHARLES PICTET

IMMATERIALITY IN ARCHITECTURE

E

FROM A CONVERSATION BETWEEN CHARLES PICTET AND SIMON LAMUNIÈRE. QUOTATIONS RECORDED BY ÉLISABETH CHARDON

CHARLES PICTET How can architects rethink the world? They have long lacked the possibilities to propose buildings involving a new form of life, a new way of dwelling. When you see La Cité radieuse, nothing matches standards. Everything would be illegal today. There are so many constraints that it is practically impossible to invent models in social housing. Between profitability objectives and legal constraints of all kinds (ecology, security, accessibility, etc.), you cannot do much. The only area still possible is that of private houses.

SIMON LAMUNIÈRE Do you think that rethinking the world needs abolishing constraints or adapting them? Does finding gaps in the constraints give one freedom?

CP I have never believed that the use of a system of constraints could truly channel behaviour, which will always aim at getting around them. More fundamentally, these checks are not in the spirit of architecture. When you design a building, you try to make a space that makes it possible to feel harmony and well-being. Architecture is not designed by the walls – it is designed by the immaterial. Between two rectangular rooms, one is architecture and the other not. The difference lies in the way they are accessed, the space before, the next space that you imagine, a kind of emotion, of balance that emerges, the field of the possible. The impression that the space is not finished, that there is always something to discover – this is what creates a positive feeling. A piece of architecture is in fact an installation: the way you go from one space to another, with constricted elements and others dilated. This is what creates the sentiment of architecture. This is why it can be done by people who are not architects.

Architecture is a succession of spaces that have certain proportions, the way in which the relation between inside and outside is handled. In absolute terms, you can consider that you have finished your mission as an architect when you have succeeded in creating this sequence and have thus designed a space that is propitious for existence.

I carried out this exercise. I met Stephen Shore the American photographer via Instagram – I do photography as a dilettante. He sent me an e-mail saying that he had seen my buildings on my site and liked what I did. He had bought some land in Montana, wanted to build a house there and suggested that we do it together. I went there with a small project that we adjusted together and we got on very well. The deal was for me to draw very detailed plans – in inch units – to the shelves. These were then entrusted to a kind of

local contractor. Stephen Shore did not want a house by an architect but a vernacular American house whose spaces were well designed. A year and a half later I spent a week there. Things were exactly where I had defined that they should be. But the house! The artificial oak door with a gilded knocker, the lantern, horizontal plastic-coated planks that would not rot, the blind with a small handle. It was 100% United States. I loved it. This story opened a door in my head. The relation between inside and outside and the everyday scenography inside the house matched the plan but the resulting cultural feeling was different. And this is perfect. When I build something, I'm not worried about whether the bathroom tiling is ripped out or the kitchen furniture is changed. At the beginning of my career everything was part of the project but I now think of a form of permanence that does not suffer from this kind of thing.

SL Is it a cooler relation with imperfection?

CP Christian Boltanski considered imperfection like the gateway to poetry. If you want to make everything perfect, as in Switzerland, you remove part of the language of the buildings. I think that it is magnificent when a strong wind is blowing *outside* and some air comes under the window; we are related to natural conditions. I was brought up this way, but if you say this kind of thing, people think that you are crazy.

Human beings are animals capable of creating artefacts in which they protect themselves from the outside but also bring psychological conditions of harmony and well-being. From outside, the juxtaposition of these shelters generates an emotion and reflects the image of a society. In the project I proposed with Jean-Paul Felley for the Swiss pavilion at the 2018 Venice Biennale, one of the ideas was to take photos of Venice as it is and use them to make synthetic images with everything adjusted to today's standards: the distances between buildings, the size

of the windows considering the natural light that should enter, the addition of ramps for the disabled, etc. Finally, Venice is unrecognisable. The project showed that all our heritage has been made illegal in a quarter of a century.

SL What you mean is that by setting standards for everything you create a kind of normalization that kills creativeness.

CP With my students in Paris we tried to create multiple dwellings using a single criterion – the energy saving via the way they are lived in. We designed floors of rooms with a ceiling height of 2.1 metres and little volume to heat, as is done for mountain chalets. With 12 or 13 m³ you have a bedroom whereas the standard with ceilings at 2.60 m gives about 30 m³. In our proposal we hardly use any heating. Thick winter eiderdowns are used and this works very well. These 'night' floors had very narrow horizontal strips outside. The 'day' floors had fitted kitchens well inside the building, with low ceilings and non-insulated sitting rooms that opened to the outside. They had higher ceilings with the possibility of installing mezzanine floors – for a young child's bedroom for example.

The system is a little like that of hotels, with strongly frequented common parts that are areas for socialisation: laundries, games rooms, coworking areas, etc. We even designed refrigeration units with a single cooling system and in which the occupants had compartments. We thus had fun reinventing buildings in which the way they were lived in would reduce electricity consumption and heating. This is also what I IMAGINED in a light manner in my own winter garden.

SL Are the broad habitable corridors and balconies found in cooperatives the result of these constraints, as it was impossible to design this

kind of winter garden? Isn't it a kind of rerouting that also establishes a social area?

CP True, but the best examples today are spontaneous dwelling, with use made of places rather than new buildings where you will be told that the ceilings must be higher, the façade should be insulated and so on and so forth. There is a sort of wishful thinking for reinvented relation with the world while this relation already existed. I asked my students to look around themselves in the 6th district of Paris. All the buildings would be considered by any engineer today as sieves for energy whereas they date back to periods when very little energy was available. Horses and mules were used to build them. Wood may have been taken from the Forest of Rambouillet and stone excavated from the catacombs. And then the people who lived there lit a fire in a fireplace, closed the doors between the rooms and slept in an alcove that opened into the sitting room.

It would be possible to target ecology by changing the way we live. This is in fact a subject that we shall examine with the *Service cantonal de l'énergie*. We could avoid isolating if we consumed less or differently. The idea is that of comparing the grey matter needed to put the works in conformity and that which would not be used if we reduce consumption or adapt our way of life.

Today, while an owner can obtain tax relief on works carried out to comply with energy standards, an inhabitant should be able to have tax relief on the grey matter that he has not used. It is not a solution to insulate or to want aircraft that use less fuel and not travel like madmen. Present regulations correspond to totally materialistic regulations whereas I would like to keep architecture in the field of philosophy and psychology.

I inherited a chalet in the lower Alps. Since I was a child we have lived there in the comfort corresponding to the building work carried out in 1926 and only heat when this is necessary. Today, chalets are built as second homes. They are perfectly insulated

and have several bathrooms so that everyone can have a hot bath when they come back for skiing. This requires an enormous amount of energy.

SL You might think that standards serve to protect from abuse and bad workmanship, but you say that the aim is mainly to meet the expectations of people and upgrade continuously. It were as if you built comfort standards by piling things up. You pile up protective envelopes.

CP Absolutely. Today we pass on responsibility to others or to the quality of the buildings and install it all in the body of law without calling into question our behaviour, our way of living.

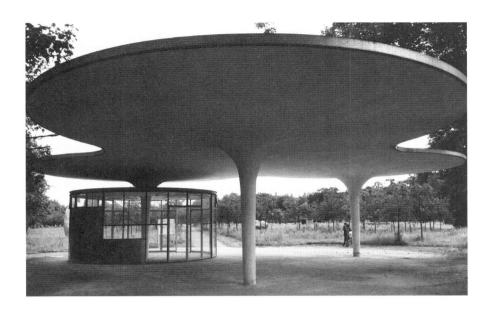

MIDDELHEIM MUSEUM ANTWERP
2004

ARTIESTENINGANG

JOHN KÖRMELING

OPEN HOUSE 231

ANDREA ZITTEL

CES CHOSES DONT JE SUIS SÛRE
— AU 6 JANVIER 2020

1 Il est dans la nature humaine de vouloir organiser les choses en catégories. Créer des catégories donne l'illusion que le monde fonctionne selon une logique suprême.

2 Les surfaces « faciles à nettoyer » sont aussi celles sur lesquelles la saleté se voit le plus. En réalité, une surface qui camoufle la saleté est bien plus pratique qu'une surface facile à nettoyer.

3 L'entretien demande un temps et une énergie qui empêchent parfois d'autres formes de progrès, tel l'apprentissage de nouvelles choses.

4 Tous les matériaux finissent par se détériorer et montrer des signes d'usure. Il est donc important de concevoir des objets qui se bonifient à travers le temps.

5 Un système de classement perfectionné peut parfois entraîner une perte d'efficacité. Par exemple, si l'on classe des lettres ou des factures trop rapidement, on oublie facilement d'y répondre.

6 De nombreux designs dits progressistes renvoient à une sorte d'idéal perdu – une forme qui serait plus « naturelle » ou « originelle ».

7 Un design ambigu conduit *in fine* à une plus grande variété de fonctions qu'un objet dont les fonctions sont définies.

8 Quel que soit le nombre d'options disponibles, il semble être dans la nature humaine de réduire ces choix à deux alternatives diamétralement opposées, et pourtant inextricablement liées.

9 L'établissement de règles est plus créatif que leur déstruction. La création exige un plus grand degré de réflexion et établit des liens de cause à effet. Les meilleures règles ne sont jamais stables ou

permanentes, mais évoluent naturellement en fonction du contexte ou des besoins.

10 Ce qui nous donne la sensation d'être libérés (et donc plus créatifs) n'est pas la liberté totale, mais plutôt de vivre dans des limites que nous avons créées et que nous nous sommes imposées.

11 Ce qui nous semble libérateur peut souvent se révéler restrictif, et ce qui nous apparaît comme contraignant peut parfois nous procurer une sensation de confort et de sécurité.

12 Les idées semblent germer plus facilement dans le vide – lorsque ce vide est comblé, accéder aux idées est plus difficile. Dans notre société de consommation, presque tous les vides sont occupés, ce qui entrave les moments de plus grande clarté et de créativité. Pour désigner ce qui obstrue le vide, on parle d'*évidements*.

13 Les gens sont plus heureux quand ils avancent vers quelque chose qui n'a pas encore été atteint. (Je me demande si cela s'applique aussi à la sensation de déplacement physique dans l'espace. Je crois que je suis plus heureuse quand je suis en avion ou en voiture parce que je me dirige vers un but identifiable et atteignable.)

14 Les vérités personnelles sont souvent perçues comme des vérités universelles. Il est par exemple facile d'imaginer qu'un système ou un design qui nous convient conviendra à tout un chacun.

15 La meilleure façon de se souvenir de quelque chose que l'on doit faire est de l'associer à une action déterminée. Par exemple, je vais penser à nourrir les chiens et les chats le matin quand je fais bouillir l'eau pour le thé. Ou j'arrose les plantes en attendant que la baignoire se remplisse.

16 Les exigences sont plus oppressantes que les restrictions. Les listes de choses à faire rassemblent une série d'exigences – en cherchant à s'y tenir, on perd de vue le plus important. Les restrictions, en revanche, limitent certaines activités et finissent par faire de la place aux choses pour lesquelles il est difficile de trouver du temps (lire, réfléchir, tricoter). Autrement dit, mieux vaut renoncer à certaines activités plutôt qu'en ajouter à votre liste.

17 L'espace ne peut pas être « fabriqué ». Au contraire, Il est défini par des limites, des séparations, des parois, des compartiments, etc. Par essence, l'espace est créé par les limites physiques que nous construisons pour le contenir.

18 Définir des quotas est la meilleure option pour s'assurer que nos besoins fondamentaux sont satisfaits sans verser dans la logique du « toujours plus ». Une fois le quota atteint, vous devez renoncer à quelque chose que vous avez déjà pour pouvoir acquérir autre chose. Des quotas pour une personne sont par exemple sept t-shirts, sept paires de sous-vêtements, sept paires de chaussettes, deux jupes ou pantalons, deux draps housses, quatre taies d'oreillers, deux édredons et deux serviettes de bain.

ANDREA ZITTEL

THESE THINGS I KNOW FOR SURE — AS OF JANUARY 6TH, 2020

1 It is a human trait to want to organize things into categories. Inventing categories creates an illusion that there is an overriding rationale in the way that the world works.

2 Surfaces that are 'easy to clean' also show dirt more. In reality a surface that camouflages dirt is much more practical than one that is easy to clean.

3 Maintenance takes time and energy that can sometimes impede other forms of progress such as learning about new things.

4 All materials ultimately deteriorate and show signs of wear. It is therefore important to create designs that will look better after years of distress.

5 A perfected filing system can sometimes decrease efficiency. For instance, when letters and bills are filed away too quickly, it is easy to forget to respond to them.

6 Many 'progressive' designs actually hark back towards an ideal of something lost – for instance a more 'natural' or 'original' form.

7 Ambiguity in visual design ultimately leads to a greater variety of functions than designs that are functionally fixed.

8 No matter how many options there are, it seems to be human nature to narrow things down to two polar, yet inextricably linked choices.

9 The construction of rules is more creative than the destruction of them. Creation demands a higher level of reasoning and draws connections between cause and effect. The best rules are never stable or permanent but evolve naturally according to context or need.

THESE THINGS I KNOW FOR SURE — AS OF JANUARY 6TH. 2020

ANDREA ZITTEL

10 What makes us feel liberated (and consequently more creative) is not total freedom, but rather living in a set of limitations that we have created and prescribed for ourselves.

11 Things that we think are liberating can often become restrictive, and things that we think of as controlling can sometimes give us a sense of comfort and security.

12 Ideas seem to gestate best in a void—when that void is filled, it is more difficult to access them. In our consumption-driven society, almost all voids are filled, blocking moments of greater clarity and creativity. Things that block voids are called 'avoids'.

13 People are most happy when they are moving forward toward something not quite yet attained. (I also wonder if this extends as well to the sensation of physical motion in space... I believe that I am happier when I am in a plane or car because I am moving towards an identifiable and attainable goal).

14 Personal truths are often perceived as universal truths. For instance, it is easy to imagine that a system or design that works well for oneself will also work for everyone else.

15 The easiest way to remember to do something is by bundling it with an already established pattern. For instance, I remember to feed the dogs and cats while I'm waiting for water to boil for my morning tea. Or I water the plants when I'm waiting for the bathtub to fill.

16 Demands are more oppressive than restrictions. A to-do list is an example of a set of demand – you get caught up in the list and lose track of what is most important. Restrictions however limit

certain activities and end up making room for other things that are hard to find time for (reading, listen to oneself think, crocheting sweaters). In other words, it is better to restrict yourself from doing certain activities than it is to add more things to your to-do list.

17 Space can't be 'made' instead it is defined by boundaries, divisions, walls, compartments, etc. In essence space is created by the physical boundaries that we build to contain it.

18 Creating quotas is the best way to make sure that basic needs are met without falling into the mindset of always wanting more. Once your quota is met you must give up something that you already own in order to acquire something new. Sample quotas for an individual are seven t- shirts, seven pairs of underwear, seven socks, two skirts or pairs of jeans, two fitted sheets, four pillowcases, two comforter covers, and two bath-towels.

CHARLOTTE PERRIAND & PIERRE JEANNERET REFUGE TONNEAU FLAINE
1938 / 2010

240

OPEN HOUSE

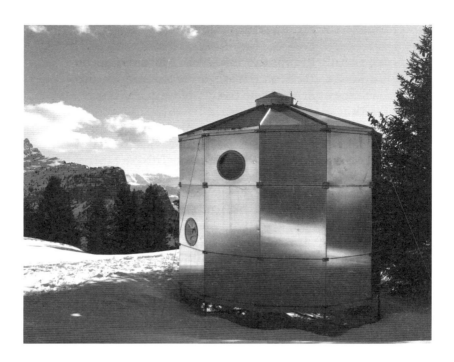

ÉLISABETH CHARDON

CORPS BÂTIS

La Maison, avec ce M dont il suffit de soulever la partie centrale pour que la lettre performe en une bâtisse au toit à double pente. La Maison, qui abrite mais dont il faut aussi parfois parvenir à écarter les murs. À briser les règles.

Me viennent à l'esprit les *Femmes-Maisons* de Louise Bourgeois, parmi les premières œuvres revendiquées par l'artiste et dont le motif reviendra régulièrement, en peinture, en dessin, en sculpture. Ces femmes au corps nu, dont les têtes sont des maisons ou des immeubles, mettent en jeu tant de tensions entre l'organique et le construit, qu'il soit matériel ou immatériel!

L'architecture, ses préoccupations, ses formes, ses méthodes, sont au cœur de l'œuvre de l'artiste. Elle est à la fois symbole et matrice, cadre et substance.

Dans *Cell (Choisy)* – 1990–1993, une maquette en marbre, d'un rose pâle et doux comme une jeune peau, de la grande maison de Choisy-le-Roy où Louise Bourgeois a vécu une petite enfance heureuse est

associée à une guillotine, symbole du temps qui passe, et qui sépare. Cette maison qui lui était chère avait été détruite et l'installation fait le constat de cette disparition et en marque le deuil.

Les *Femmes-Maisons* de Louise Bourgeois sont nues, mais elles sont debout, aussi innocentes dans leur nudité qu'Ève, une des rares femmes à se tenir sur ses deux pieds parmi celles représentées dans les musées. Si, comme le dénonçaient voilà déjà vingt ans les Guerilla Girls, 5 % des artistes exposés sont des femmes, 85 % des nus sont féminins. Et il n'est pas étonnant que leur célèbre poster militant détourne la *Grande Odalisque* d'Ingres puisque ces nus sont aussi très souvent allongés, lascifs, ou à la toilette.

Rien à voir avec *L'Homme de Vitruve*, tel que le représente Léonard de Vinci, et qui met l'Homme au centre de tout. L'illustre dessinateur a annoté son dessin en citant le non moins illustre architecte : « La main complète est un dixième de l'homme. La naissance du membre viril est au milieu. » Et de placer les organes génitaux de son modèle au centre d'un carré. Toutefois, quand il écarte jambes et bras, cet homme en voit les extrémités s'inscrire dans un cercle, symbole de l'infini. Et le centre de ce cercle est son nombril, souvenir de la femme qui l'a mis au monde.

Anthropologue avant d'être artiste, Antony Gormley travaille à partir de son corps, de beaucoup d'autres corps parfois. *Allotment* (1995–2008) reprend les proportions de 300 habitant·e·s de Malmö âgé·e·s de 1 à 80 ans. À partir d'une quinzaine de mesures prises sur chaque personne, des blocs en béton de 5 cm d'épaisseur ont été coulés, des rectangles pour les têtes, d'autres pour les corps. Les yeux et tous les orifices humains sont représentés par des cavités. Antony Gormley a ainsi fondu en une seule forme nos deux habitations : le corps et le bâtiment. L'œuvre forme un paysage urbain, dans lequel on peut circuler, les constructions étant disposées en groupes – en quartiers – inégaux. Et l'on traverse à la fois une ville et une foule, en se demandant quelles humaines intériorités recèlent ces extérieurs bétonnés.

ÉLISABETH CHARDON

BUILT BODIES

The *(Maison)*, here the central part of the letter *M* can be lifted for the building to perform as a building with a double slope. The *Maison*, which provides shelter but where the walls must be set farther apart. Breaking the rules.

I think of the spirit of the *Femmes-Maisons* by Louise Bourgeois. This was one of the first works claimed by the artist and whose motif returned regularly in painting, drawing and sculpture. These nude women whose heads are houses or buildings set up great tension between the organic and the constructed, whether material or immaterial!

Architecture, its preoccupations, forms and methods are at the heart of the artist's work. It is both symbol and matrix, frame and substance. In *Cell (Choisy)*—1990–1993, a pale pink marble maquette, as soft as young skin, of the large house in Choisy-le-Roy where Louise Bourgeois had a happy childhood is accompanied by a guillotine, a symbol of the time that

passes, and that separates. This house that was dear to her was destroyed and the installation observed its disappearance and marked her grief.

The *Femmes-Maisons* by Louise Bourgeois are nude but standing as innocent as Eve in their nudity, one of the rare women among those shown in museums to stand on her two feet. If, as was condemned already 20 years ago by the Guerrilla Girls, 5% of artists shown are women and 85% of the nudes are female. And it is not surprising that their famous poster appropriates the *Grande Odalisque* by Ingres as these nudes are very frequently lying down lasciviously or posing as femmes à la toilette.

This has nothing to do with the *Vitruvian Man* as represented by Leonardo de Vinci and who places Man at the centre of everything. The illustrious draughtsman annotated his drawing mentioning the name of the none the less famous architect: 'The open hand is a tenth of the man. The penis starts in the middle.' And places the groin of his model in the centre of a square. However, when he opens his legs and arms, the extremities lie in a circle, the symbol of infinity. And the centre of this circle is his navel, a souvenir of the woman who brought him into the world.

Anthropologist before being an artist, Antony Gormley worked using his body, and sometimes many other bodies. *Allotment* (1995–2008) uses the proportions of 300 people from Malmö aged 1 to 80 years old. Some fifteen measurements made of each person were used to pour blocks of concrete 5 cm thick with rectangles for the heads and others for the bodies. The eyes and all human orifices were represented by. Antony Gormley thus blended as a single form our two dwellings: the body and the building. The work forms an urban landscape in which we can move as the buildings are laid out in unequal groups – in districts. And we cross both a town and a crowd, wondering what interior human features are contained by these concrete exteriors.

GABRIELA BURKHALTER

L'ABRI-JEU : UN FANTASME PARENTAL ?

F

Un dôme couvert d'une toile. À l'intérieur, un groupe d'enfants discute avec l'actrice et productrice américaine Marlo Thomas sur le thème des frères et sœurs : une discussion joyeuse et franche à l'abri du dôme, sur fond de musique bon enfant. Dans les années 1970, le dôme était l'incarnation de la structure hippie autoconstruite, facile à monter partout et idéale pour le jeu des enfants également. Avec sa forme arrondie, il répondait parfaitement aux exigences d'une structure enveloppante et pourtant ouverte, faite pour le bien-être. Nous, les adultes, voulons trop volontiers protéger l'enfant d'un monde hostile.

À partir de 1968, les designers français du Group Ludic, également fascinés par les structures géodésiques de Buckminster Fuller, ont créé un riche vocabulaire de formes habitables, appelées sphères. Xavier de La Salle, « l'idéologue » du groupe, décrit

ainsi la recherche de formes : « Lors de la création du chantier de Hérouville-Saint-Clair, à quelques kilomètres de Caen, nous voulions, car là le climat est très pluvieux, procurer aux enfants des espaces couverts/ouverts et protégés des microclimats locaux. Par ailleurs, nous voulions expérimenter les capacités d'habitabilité d'espaces sphériques, les incidences sur le comportement, l'acoustique…»

Le Group Ludic a conçu, à l'aide de ballons industriels, des sphères rondes de taille unique en polyester. Elles reposaient sur trois pilotis obliques et étaient reliées par des ponts ou construites directement les unes contre les autres pour former des groupes de sphères. Elles intégraient en outre différentes fonctions de jeu : glisser, grimper, se balancer, mais aussi des éléments optiques comme le kaléidoscope, pour découvrir le monde extérieur de l'intérieur.

Les sphères étaient au cœur des aires de jeu du Group Ludic et avaient une fonction importante, notamment dans le contexte des cités ou des villes nouvelles en France : protéger l'enfant et lui offrir un environnement à taille humaine au milieu d'un désert résidentiel en béton. Il s'agissait de protéger, mais aussi de ramener le monde à une dimension enfantine.

Au cours des années 1970, de nombreux designers et activistes ont peu à peu abandonné l'idée d'un environnement de jeu préfabriqué. Par contre, le terrain d'aventure, un concept des années 1930, leur a servi de surface de projection appropriée pour différents objectifs : les utilisateurs et groupes de parents initiaient et organisaient eux-mêmes le terrain. Celui-ci n'avait pas d'installations de jeu préfabriquées et les enfants construisaient eux-mêmes les structures. Sans y être invités, ils construisaient des maisons en planches et avec un toit à deux pentes, des fenêtres et des portes. Ce n'est qu'au début du mouvement des terrains d'aventure en Angleterre, juste après la guerre, que les enfants creusaient également des structures souterraines.

Dans le passé, et quelquefois jusqu'à présent, les enfants construisaient avec persévérance, négociaient

les matériaux, coopéraient au sein du groupe, pratiquaient la démocratie de base en assemblée générale. Les garçons dominaient la construction. Les filles étaient souvent reléguées aux tâches domestiques : elles nettoyaient, décoraient et aménageaient la maison achevée. Dans l'ensemble, la maison achevée n'attirait que peu d'intérêt. L'euphorie de la construction s'estompait, et il fallait régulièrement démonter les cabanes pour récupérer du matériel et du terrain de construction.

Le besoin d'abri est-il un fantasme d'adulte ? L'enfant préfère-t-il l'action à ciel ouvert plutôt que l'enceinte protectrice ?

La maison est une surface de projection de la domesticité, mais aussi de la ville en tant qu'organisme social. Ceci est illustré par différentes expériences de « jeux urbains », tels qu'ils ont été organisés par des activistes dans les années 1970 et 1980.

Des structures domestiques sont alors érigées, comme par exemple dans le *Spielklub* de la Kulmerstrasse à Berlin, de 1970 à 1972. La maison y était à la fois enveloppe et espace réservé à une banque, un bar, un stand de gaufres, un hôtel, etc. Les activités de jeu partaient de ces installations, sans que la maison soit plus qu'une boîte avec une inscription.

Dans d'autres activités ludiques, l'idée de la maison se dématérialisait encore plus, comme dans les actions organisées par Colin Ward et d'autres dans les villes anglaises. Il s'agissait d'utiliser la ville et l'environnement construit comme environnement d'apprentissage. Par exemple, lors de promenades régulières, les enfants et les jeunes apprenaient à percevoir et à comprendre leurs alentours. Ces activités avaient donc une composante éducative dont le but était d'exercer la capacité de jugement et de renforcer la confiance en soi. Les jeunes s'appropriaient la ville en apprenant à mieux la connaître. Les promenades et d'autres activités faisaient partie d'un mouvement environnemental qui s'opposait à la destruction du tissu urbain.

Ces expériences montrent donc un éloignement de la mini-maison comme lieu du jeu idéal. Les expériences spatiales comme les proposait le Groupe Ludic devenaient de plus en plus rares car trop exigeantes. Sur le plan commercial, la maison de jeu restait cependant une composante incontournable. Mais le déni de la mini-maison se fait probablement à juste titre, car l'enfant peut déjà satisfaire ses besoins de domesticité et de protection dans la maison parentale. S'il sort, c'est plutôt avec l'envie de découvrir le monde !

GABRIELA BURKHALTER

THE PLAY CENTRE: A PARENTAL FANTASY?

E

A dome covered by canvas. Inside, a group of children is talking to the American actress and producer Marlo Thomas about brothers and sisters: a happy, frank discussion in the shelter of the dome, with a background of joyful music. In the 1970s, the dome was the incarnation of the self-built hippie structure – easy to put up anywhere and ideal for children's play too. Its rounded shape perfectly matched the requirements of an encompassing structure but that was nevertheless open, made for well-being. We adults are too keen to protect children from a hostile world.

From 1968, the French design Group Ludic were also fascinated by Buckminster Fuller's geodesic structures and created a rich vocabulary of habitable forms called spheres. The group's 'ideologist', Xavier de La Salle, described the search for forms in this way: 'When the works were set up at Hérouville-Saint-Clair, a few

kilometres from Caen, as the weather is very wet there we wanted covered/open areas for the children to protect them against local microclimates. We also wished to test the habitability of spherical spaces, their effect on behaviour, acoustics…'

Using industrial balloons, Group Ludic designed round, single-size spheres in polyester. They were set on three oblique piles and connected by bridges or set directly against each other to make groups. They also incorporated different play functions: sliding, climbing and balancing and also optical features like a kaleidoscope to examine the outside world from inside.

The spheres were at the heart of the Group Ludic play areas and played an important function, especially in the context of new cities and towns in France, in protecting children and providing them with a human-scale environment in a concrete residential desert. This provided protection and also gave the world a child's dimension.

In the 1970s many designers and activists progressively abandoned the idea of a prefabricated play environment. However, adventure playgrounds, a 1930s concept, served them as an appropriate projection surface for various objectives: users and parent groups initiated and organised the area themselves. The area had no prefabricated game installations and it was the children who built the structures. Without being invited to do so, they built houses in planks and with double-slope roofs, windows and doors. And it was only at the beginning of the play area movement in England, just after the War, that the children also dug underground structures.

In the past, and sometimes still today, children built with perseverance, negotiated for the materials, cooperated within the group and used basic democracy at general assemblies. Boys dominated the construction work. Girls were often given jobs: they cleaned, decorated and fitted out the finished house. As a whole, the completed house drew little interest. The euphoria of the building work faded and the huts

had to be dismantled regularly to recover materials and the construction plot.

Is the need for shelter an adult fantasy? Does a child prefer action in the open air rather than a protective enclosure?

The house is an area of projection of domesticity, but also of the town as a social organism. This is illustrated by different 'urban games' experiments as organised by activists in the 1970s and 1980s.

Domestic structures were built, as for example at *Spielklub* in Kulmerstrasse in Berlin, from 1970 to 1972. The house was both an envelope and an area reserved for a bank, a bar, a waffle stand, a hotel, etc. Games activities started from these installations, without the house being more than a box with an inscription.

In other play activities, the idea of the house became even more dematerialised, as in the activities organised by Colin Ward and others in English towns. The town and the built environment were used as an environment for learning. For example, children and young people learned to perceive and understand their surroundings during regular walks. These activities thus had an educative component whose aim was to use their capacity to judge and to strengthen their self-confidence. Young people appropriated the town while learning to know it better. The walks and other activities were part of an environmental movement that opposed the destruction of the urban fabric. So these experiments showed remoteness of the mini-house as an ideal play area. Spatial experiments such as those proposed by Group Ludic became increasingly rare as they were too demanding. With regard to the commercial aspect, the play house remained a key component. But then denial of the mini-house was probably right as a child can already meet his need for domesticity and projection in the family house. If he goes out, the aim is more to see the world!

VINCENT BARRAS

PEAU-M

peau !

frontière du self et du nonself
barrière extérieure du corps
pourtant centrale dans son économie générale
surface-limite
par qui l'organisme s'adapte aux conditions du
 monde externe
où s'élabore la défense contre les infections
 étrangères
où se préparent les éléments nécessaires au bien-être
 de l'organisme

protection mécanique contre les agents physiques
assurée par la sécrétion cutanée sébacée
par la densité des couches tissulaires depuis l'épi-
 derme vers la chair intérieure,
par le réseau capillaire
sorte de cœur périphérique pouvant contenir un
 cinquième du volume sanguin
jouant le rôle de régulateur de la circulation sanguine
 du corps entier

la lumière intensifiant le jeu des capillaires cutanés
les dilatant
provoquant l'afflux de sang de la profondeur vers la
 surface
décongestionnant les organes internes
assurant un rôle de protection anti-infectieuse
à la fois mécanique (via la destruction des agents par
 l'action directe des rayons)
et fermentatif (pour preuve les pyodermies des
 dyscrasiques)

miroir du métabolisme général
influençant ce dernier en retour
modifiant irradiée le taux de glycémie
l'équilibre acido-basique du sang
sa teneur en calcium et dérivés azotés

épanouissement périphérique du système neuro-
 végétatif
intéressant le cœur le poumon l'intestin le foie le
 système nerveux
déployant le réseau ténu de ses multiples
 terminaisons sensitives et sensorielles
impressionnée tel un clavier ultrasensible par les
 vibrations solaires
transmises immédiatement aux centres nerveux
où elles sollicitent des énergies latentes
provoquent des réactions excitant à leur tour le
 fonctionnement des viscères thoraciques et
 abdominaux
effet vagotonique leucopénie brusque
modifications alcalotiques colloïdo-chimiques

l'ensemble des radiations synthétisées dans la
 lumière blanche
le spectre solaire complet
depuis les rayons ultra-violets jusqu'aux rayons
 infrarouges
radiations indispensables à l'harmonie de son action
admirable harmonie
l'âme aussi bien que le corps
indissoluble dans l'ensemble de son étendue
dans son entité

nudité
bulle
poreuse
peau heureuse

Composé d'après et sur W. C. Williams, *Paterson*, New York, 1992,
et A. Rollier, « L'héliothérapie de la tuberculose dite chirurgicale.
Son rôle thérapeutique, préventif et social », *Première Conférence
internationale de la lumière : physique, biologie, thérapeutique :
Lausanne et Leysin 10–13 sept. 1928*, Paris : L'Expansion scientifique
française, [1929], pp. 451–474

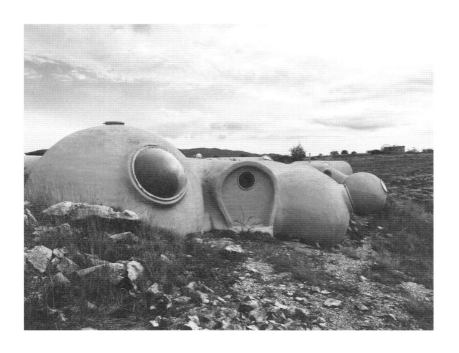

CALERN
1974

CENTRE DE
RECHERCHES

ANTTI LOVAG

OPEN HOUSE 255

VINCENT BARRAS

SKIN POEM

skin !

frontier between the self and nonself
external barrier of the body
but central in its general economy
boundary surface
via which the body adapts to the conditions of the
 outside world
where defence against external infections is made
where the features needed for the well-being of the
 body are prepared

mechanical protection against physical phenomena
assured by sebaceous cutaneous secretion
by the density of the tissue layers from the epidermis
 towards the internal flesh,
via the capillary network
a kind of peripheral heart containing a fifth of the
 volume of blood
playing the role of blood regulator throughout the
 body

light intensifying the play of cutaneous capillaries
dilating them
causing the influx of blood from a depth towards the
 surface
decongesting internal organs
serving a role of anti-infectious protection
that is both mechanical (via the destruction of
 substances by the direct effect of radiation)
and fermentative (proof through pyodermites of
 dyscrasics)

mirror of the overall metabolism
influencing the latter in return
when irradiated modifying glycaemia
acid-basic balance of the blood
its content in calcium and nitrogen derivatives

peripheral opening up of the neuro-vegetative system
concerning heart lung intestine liver and nervous
 system
deploying the tenuous network of its many sensitive
 and sensorial terminations
impressed like an ultra-sensitive keyboard by solar
 vibrations
transmitted immediately to the nerve centres
where they draw on latent energies
causing reactions stimulating in turn the functioning
 of the thoracic and abdominal viscera
vagotonic effect brusque leukopenia
colloido-chemical alcalotic changes

all the radiation synthesised in white light
the complete solar spectrum
from the ultra-violet to infrared rays
radiation essential for the harmony of its action
admirable harmony
both the soul and the body
indissoluble in all its span
in its entity

nudity
porous
bubble
contented skin

Composed on and after W. C. Williams, *Paterson*, New York, 1992, and
A. Rollier, 'L'héliothérapie de la tuberculose dite chirurgicale. Son
rôle thérapeutique, préventif et social', at the *Première Conférence
internationale de la lumière: physique, biologie, thérapeutique:
Lausanne and Leysin 10–13 September 1928*, Paris: *L'Expansion
scientifique française*, [1929], pp. 451–474

DANIEL ZAMARBIDE

ENTRAINEMENTS POUR UN SPORT DE L'INCERTAIN

F

Il peut sembler étrange d'introduire dans le titre de ce court texte un mot si présent et pesant du langage actuel, lié à la pandémie. Nous vivons en effet un moment d'incertitude tout à fait troublant. Celui-ci ne m'a pas empêché, après réflexion, à l'utiliser et de lui attribuer des qualités qui me semblent fondamentales. Après tout notre incapacité relative à vivre dans l'incertain est aussi un signe de notre temps.

La lecture récente que j'ai faite du livre de Soshana Zuboff, *Le Capitalisme de Surveillance*, m'a éclairé sur une tendance, une orientation que nous sommes tous capables de détecter à l'intérieur de notre quotidien, mais que nous n'arrivons que difficilement à définir clairement. Ce mouvement nous amène vers une sorte de malaise latent, pas très agressif mais tout de même omniprésent, et un peu anxiogène. Nous sentons ce petit vertige un peu partout dans nos propres

comportements ainsi que dans les relations que nous entretenons avec d'autres personnes. D'abord il y a l'impatience anxiogène de l'immédiateté. Difficile par exemple de supporter les blancs de notre mémoire, des lacunes micro-temporaires qui ne nous permettent pas de répondre très rapidement à une demande. Il y a aussi l'impression d'indispensabilité, voire de dépendance addictive aux informations qui transitent par notre « téléphone ». Ces prothèses, machines à la pomme croquée et *pharmacons* devenus indispensables, nous injectent les données nécessaires à calmer ces moments d'anxiété. Tout va bien tant que ces extensions de nos corps ne sont pas trop éloignées de nous. Donc, tout va bien presque tout le temps.

Ce court texte prétend parler de l'importance des actions et approches processuelles, et ceci à l'intérieur du milieu qui est celui auquel je participe : l'architecture et son enseignement au sein d'une institution officielle, l'Ecole polytechnique fédérale de Lausanne.

Si je commence en dédiant le premier paragraphe au texte important de Soshana Zuboff c'est que précisément il y a aujourd'hui un autre contexte auquel nous ne pouvons pas échapper et qui participe fatalement à tous nos comportements. Celui-ci, virtuel mais présent dans tous les aspects de nos vies est pour la première fois dans l'histoire de l'humanité, un lieu qui privatise notre sphère publique, et oriente, à notre insu, nos gestes, nos envies, notre créativité, notre quotidien, nos pensées. L'aura à laquelle Walter Benjamin a dédié une bonne partie de sa vie est aujourd'hui envahie par la 5G enveloppant bientôt tous les objets ainsi que nos corps.

C'est par conséquent important de lui consacrer ces quelques lignes introductives. À l'image des fascias, ces membranes fibro-élastiques qui enveloppent la quasi-totalité de notre anatomie, ce contexte virtuel et insidieux entoure la quasi-totalité de notre manière d'être dans le monde. Nous ne pouvons plus éluder le fait que toute relation est donc médiée par le conditionnement que cet autre data-contexte nous impose.

Il est donc indispensable de mettre sur la table, et non pas sur l'écran, le fait que cette médiation par des interfaces ou médiateurs de type Google, de toute information et connaissance est néfaste pour les approches processuelles, celles qui favorisent l'incertitude, la recherche dont une des caractéristiques principales est de s'éloigner le plus possible de tout résultat attendu. En effet, les moteurs de recherche conditionnant notre vie ne nous porterons jamais vers ces beaux moments nourris de rencontres et associations parfois hasardeuses. Certains de ces moments sont historiques, comme ceux par lesquels sont passé les géniaux Watson et Cricks pour découvrir la chaîne de l'ADN, d'autres plus récents comme les découvertes des astrophysiciens si touchants Didier Queloz et Michel Mayor, pour ne citer ici que des expériences scientifiques.

Les rencontres non-prédictibles ont une importance majeure dans tout processus créatif, et c'est souvent ce type de processus qui apporte des idées visionnaires, innovantes, surprenantes, urgentes et nécessaires. Nous avons inévitablement besoin d'un pourcentage d'incertitude constant nous poussant à chercher, à tituber et sortir de nos zones de confort tracées au préalable, pour trouver des obstacles, retrouver des idées pour les surmonter, et ainsi de suite. Tout processus créatif est rempli de ces moments, où l'on ne sait tout simplement pas comment faire. Et ce serait fatal de trouver des solutions toutes faites à travers des algorithmes dont les seuls buts sont clandestinement et uniquement commerciaux.

Cela peut devenir une véritable pratique, le sport de l'incertitude, pratiquée en enseigné dans nos institutions pédagogiques ainsi que dans notre quotidien professionnel.

Il se peut même qu'une forme de lutte contre la logique googelienne instaurant de manière secrète et définitive le couple commercialisable « prédictions-résultats » si ancré dans nos comportements et nos gestes collectifs puisse naître de la pratique de ce sport.

Continuons le parallèle imagé un peu plus loin. La pratique sportive peut se faire à beaucoup de niveaux. De manière totalement informelle et parfois improvisée, les enfants jouent dans les cours de l'école au basketball, sans forcément avoir appris les règles selon une théorie précise. C'est un acte collectif de jeu et de socialisation active. Dans ce type d'engagement, il n'est pas nécessaire de suivre une discipline rigoureuse. L'action est organique et s'invente et réinvente par la pratique du jeu. Plus loin, les jeux peuvent se transformer en obsession plaisante mais cela peut se faire sans une rigueur spécifique. On joue de plus en plus au basketball, en améliorant ses propres gestes, mouvements, toujours par l'action impulsive et en apprenant avec ses camarades. Parallèlement, la « théorie » arrive par le visionnement des vidéos, de matchs et de joueurs et joueuses professionnelles dont les performances nous font rêver, puis l'inévitable *lifestyle* s'agrippe à l'équation produisant un changement sur notre mode de représentation personnelle. Le sport amateur demande un peu plus d'organisation : planification, entraînements et préparation physique vont de pair avec une action de plus en plus organisée et suivie. Puis au bout de la chaîne, la professionnalisation, amenant une vie stricte dédiée à l'entrainement.

Si l'on imagine que l'on peut pratiquer l'incertitude de ces manières diverses, nous pouvons penser à un ensemble d'expériences qui s'approchent de cette idée de processus où le résultat final n'est qu'un des moments plus ou moins intéressants de la pratique. À la question « quel est l'objectif de l'exercice ? » la réponse est « commence à l'exercer et tu participeras à la fabrication de sa finalité », la volonté individuelle et collective faisant partie du parcours.

Cette question est bien évidement au cœur de ce qui me concerne, en tant que pédagogue, coresponsable de l'enseignement de première année en architecture à l'EPFL. Mais aussi en tant que praticien d'une discipline, l'architecture, qui souffre parfois trop de ces mêmes symptômes de prédiction et de nécessité de

définition des finalités de notre travail. Prisonniers souvent d'attentes trop précises, le résultat de nos architectures ne peut qu'être, finalement, prévisible et attendu. Je m'efforce d'ouvrir dans ma pratique, les possibles de l'architecture, m'installant ou habitant les formats d'actions les plus diverses et qui n'aboutissent pas nécessairement à un objet bâti. Et cela amène le projet vers une forme de recherche continuelle, ponctué par des moments d'architecture « finie ».

Ouvrons la maison pour tout voir et collaborer ne serait-ce que temporairement à habiter une certaine forme d'intériorité avec une multitude d'habitants. Proposition généreuse : celle de partager l'intimité de ceux qui habitent déjà ce territoire et nous ouvrent leurs portes. À cette invitation nous ne pouvons que rester ouverts à notre tour, et inviter d'autres habitants ou cohabitants à partager avec nous quelques exercices d'incertitude, à la maison certes, mais une maison avec jardin, qui ne vend pas des prédictions et dont la finalité est de participer au vivant de manière créative et non pas de lui donner des réponses.

L'entraînement a commencé.

TADASHI KAWAMATA — LA CABANE — ROCHETAILLÉE-SUR-SAÔNE 2013

OPEN HOUSE

DANIEL ZAMARBIDE

TRAINING FOR A SPORT OF THE UNCERTAIN

It might seem strange to use in the title of this short text a word that is very present and has much weight in the language today – in relation to the pandemic. Indeed, we are going through a very troubling moment of uncertainty. After reflection, this has not stopped me from using it and attributing it with qualities that I find fundamental. After all, our relative inability to live in uncertainty is also a sign of our time.

I recently read Soshana Zuboff's book *The Age of Surveillance Capitalism*. This gave me information about a trend, a positioning that we are all capable of detecting in our everyday life but that we have difficulty in clearly defining. The movement leads us to a kind of latent uneasiness that is not very aggressive but omnipresent all the same and slightly stressful. We feel a touch of this vertigo practically everywhere in our own behaviour and in our relations with other

persons. First comes the anxiety-provoking impatience of immediacy. For example, it is difficult to put up with blanks in our memories, the micro-temporary gaps that mean we cannot reply very quickly to a question. One also has the impression of being indispensable, of even having addictive dependence on the information that arrives via our 'telephone'. These prosthetic machines with a piece bitten out of an apple and that have become essential inject us with the data necessary for calming these moments of anxiety. Everything is fine as long as the access to these extensions to our bodies are not too far from us. So everything is fine almost all the time.

This short text addresses the importance of actions and process approaches, and this within the very environment in which I participate: architecture and its teaching at an official institution, the École polytechnique fédérale de Lausanne.

If I begin by dedicating the first paragraph to the important book by Soshana Zuboff it is precisely that there is another context today that we cannot escape and that obligatorily participates in all our behaviour. It is virtual but present in all the aspects of our lives and it is, for the first time in the history of humanity, a place that privatizes our public sphere and, without our seeing this, guides our gestures, wishes, creativity, our daily life and our thoughts. The aura that Walter Benjamin devoted much of his life to has now been invaded by 5G, which will soon envelop all objects together with our bodies.

It is therefore important to devote these few lines of introduction to it. Like fascia, these fibro-elastic membranes that envelop practically the whole of our anatomy, this virtual and insidious context, encompasses almost the whole of our being in the world. We can no longer elude the fact that any relation is hence mediated by the conditioning that this other data-context imposes on us.

It is therefore essential to place on the table – and not on a screen – the fact that this mediation by interfaces or Google type mediators of all information

and knowledge is bad for process approaches, those that favour uncertainty/research, one of whose main features is to get as far as possible from any expected result. Indeed, the motors of research that affect our lives will never take us to those fine moments nourished by meeting and sometimes hazardous associations. Some of them are historic moments, like those of the amazing Watson and Cricks discovering DNA chains and other more recent ones like the discoveries of the very touching astrophysicists Didier Queloz and Michel Mayor, to mention only scientific experiments here.

Unpredictable meetings are of major importance in any creative process and it is often this type of process that brings ideas that are visionary, innovative, surprising, urgent and necessary. We inevitably need a constant percentage of uncertainty that encourages us to seek, to stagger and leave our previously laid out comfort zones in order to find obstacles, ideas to overcome them and so on and so forth. Any creative process is full of these moments, when you quite simply do not know what to do. And it would be fatal to use solutions ready-made with algorithms whose only aims are clandestine and solely commercial only.

This can become a real practice, a sport of uncertainty practised and taught at our teaching establishments as well as in our daily business life.

It is even possible that a form of Googlian logic setting up secretly and definitively the saleable 'prediction-results' pair so firmly anchored in our behaviour and collective gestures might result from the practice of this sport.

Let us take the image parallel a little further. Sport can be practiced at many levels. Totally informally and sometimes improvised, children play basketball in the school playground without necessarily having learned the rules according to a precise theory. This is a collective play action and active socialisation. Following rigorous discipline is not necessary in this type of engagement. The action is organic and invented

and reinvented by playing the game. Later, the games can become a pleasant obsession but handled without specific rigour. You play basketball more and more, improving your gestures and movements – always in an impulsive manner and learning with your friends. In parallel, the 'theory' arrives by watching videos, matches and professional male and female players whose performances make us dream. And then the inevitable lifestyle joins the equation and causes a change in our mode of representations. Amateur sport needs a little more organisation: planning, training and physical preparation are accompanied by increasingly organised and monitored work. Then, at the end of the chain, professionalisation leads a strict life devoted to training.

If you imagine that you can use the uncertainty of these various manners, you can think of a set of experiences that approach this idea of a process in which the final result is only one of the more or less interesting moments of the practice. The question 'What is the aim of the exercise?' is answered by 'Begin by doing it and you will participate in the making of its finality', with individual and group determination being part of the process.

This question is obviously at the heart of what concerns me, as a teacher and joint head of the teaching of architecture in the first year at EPFL. But also as a person practicing a discipline – architecture – that sometimes suffers excessively from these prediction symptoms and the need to define the targets of our work. Often prisoners of expectations that are too specific, the result of our architectural work can finally only be predictable and expected. I try to open up the possible features of architectures in the way I work, setting up or living in very varied action formats, not necessarily resulting in a built object. And this leads the project towards a form of continual research punctuated by moments of 'finished' architecture.

Let's open the house to see everything and to collaborate if only temporarily in a certain form of interiority with a large population. A generous proposal:

that of sharing the intimacy of those who already live in the territory and who open their doors to us. We can only reply to this invitation by remaining open in turn and inviting other inhabitants or joint inhabitants to share a few exercises in uncertainty, at the house but a house and garden that sell no predictions and whose aim is to participate in life in a creative manner and not give it answers.

Training has started.

EDWIN LIPBURGER KUGELMUGEL VIENNA 1971

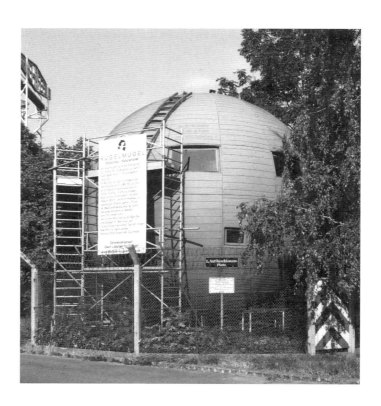

DONATELLA BERNARDI

EMPOWERMENT ET PROMESSES

F

Je me suis soigneusement abstenu de tourner en dérision les actions humaines, de les prendre en pitié ou en haine; je n'ai voulu que les comprendre.

Cette citation de Baruch Spinoza m'aidera sans doute à répondre à la demande de Simon Lamunière : qu'en est-il de l'*empowerment* que semblait nous promettre l'avènement d'Internet et de l'interconnectivité économique de la mondialisation ? Voyager partout, physiquement et dans la tête, dans le savoir et les dimensions des un·e·s et des autres. Tout ceci était-il illusoire, comme une énième croyance en le progrès et ses dérives ? On pourrait ici citer Jean-Jacques Rousseau, ce « lanceur d'alerte » et autocritique des Lumières, comme le qualifient Guillaume Chenevière et Martin Rueff.

« Ce n'est pas sans peine que nous sommes parvenus à nous rendre si malheureux. Quand d'un côté l'on considère les immenses travaux des hommes, tant de sciences approfondies, tant d'arts inventés, tant de forces employées ; des abîmes comblés, des montagnes rasées, des roches brisées, des fleuves rendus navigables, des terres défrichées, des lacs creusés, des marais desséchés, des bâtiments énormes élevés sur la terre, la mer couverte de Vaisseaux et de Matelots ; et que de l'autre on recherche avec un peu de méditation les vrais avantages qui ont résulté de tout cela pour le bonheur de l'espèce humaine, on ne peut qu'être frappé de l'étonnante disproportion qui règne entre les choses et déplorer l'aveuglement de l'homme qui, pour nourrir son fol orgueil et je ne sais quelle vaine admiration de lui-même, le fait courir après toutes les misères dont il est susceptible. »

DISCOURS SUR L'ORIGINE ET LE FONDEMENT DE L'INÉGALITÉ PAR LES HOMMES, 1755

D'après Spinoza, le désir et la joie sont les moteurs de l'existence ; le désir de vivre, envers et contre-tout et la puissance qui le caractérise. La joie est une réverbération de l'amour infini qui irradie le monde. À partir de là, comment s'émanciper de ce sentiment d'impuissance et de culpabilité face au dérèglement climatique et à une épidémie que l'on a de la peine à enrayer, entre la course à la vaccination et les inégalités d'accès aux soins ? Quelles seraient ces demeures, ces *Open houses*, dans lesquelles il serait possible d'emménager et de s'installer ? Ou alors, faudrait-il s'affranchir de toute sédentarisation et abandonner nos ambitions d'un bâti lourd et dévastateur ? Sommes-nous arrivés au terme d'une civilisation qui ne peut pas respecter son environnement, et par définition, elle-même ?

La décadence, si la période actuelle est réellement décadente ou même apocalyptique, connaît ses narratrices et narrateurs, ses fins, ses héros et ses renouveaux. En juillet 2021, deux hommes richissimes, nos véritables crésus contemporains, Richard Branson et Jeff Bezos, s'envolent pour l'espace, avec des fusées privatisées. À son atterrissage, le second arbore un chapeau de cowboy. Il salue la beauté et la fragilité de la planète bleue, et se réjouit de ce que pourra accomplir l'être humain dans l'espace : des colonies spatiales flottantes, par exemple. À l'ère postcoloniale que nous vivons, du moins dans les sciences humaines et sociales, et les sphères intellectuelles et artistiques, il est affligeant de constater que les entreprises colonisatrices de l'homme blanc occidental prospèrent et se développent, moyennant puissance économique et, à terme, enjeux géopolitiques. Cet état de fait *escapiste*, loin de toutes les leçons que nous devrions tirer des maux colonisateurs terrestres, est sans doute la concrétisation d'un rêve de grands enfants, une version *reality show* de films de science-fiction, ou alors la simple démonstration par le faire, que l'économie triomphe en trouvant des solutions par-delà des problèmes et des catastrophes qu'elle a créés ou dont elle en partie responsable.

Le monde de Spinoza ou plutôt le système philosophique qu'il a formulé pour le définir, est clos et harmonieux. L'espace, atteint par Richard Branson et Jeff Bezos, en fait-il partie ? Peut-on intégrer ce territoire géographique dans une réflexion qui émane d'esprits nés et ayant grandi dans une dimension « Terre » ? Quelles sont les croyances et les valeurs que pourraient sous-tendre une telle vision ? Tout ceci nous renvoie à mon principal objet de réflexion : l'*empowerment* et ses possibles applications. Si ce n'est pas le progrès ou la technologie qui le permettent, en suivant la piste rousseauiste énoncée plus haut, alors il nous reste nos comportements, à savoir les liens à tisser, maintenir et nourrir entre nous, êtres humains, notre relation aux animaux et aux plantes, à l'eau et aux pierres. Cette perspective, la *Open house* que j'aimerais proposer ici, rejoint une vision éco-féministe de l'existence, une

notion introduite par Françoise d'Eaubonne en 1972. J'associe l'éco-féminisme à l'un des derniers textes de Hannah Arendt :

> « Puisque les êtres doués de sensibilité – hommes et animaux à qui les choses apparaissent et qui, en tant que récepteurs se portent garant de leur réalité – sont eux aussi des apparences, destinées et aptes à voir et être vues, entendre et être entendues, toucher et être touchées, ce ne sont jamais de simples objets et on ne saurait les concevoir comme tels ; ils n'ont pas moins ‹ la qualité d'objet › qu'une pierre ou qu'un pont. Les êtres vivants sont tellement ‹ faits de monde › qu'il n'est pas de sujet qui ne soit également objet et n'apparaisse ainsi à l'autre qui en garantit la réalité ‹ objective › ».
> *LA VIE DE L'ESPRIT, 1. LA PENSÉE, 1975.*

Construire une maison dans et avec l'environnement, plutôt que se sortir de l'environnement pour en coloniser un autre, véhicule un sentiment d'émancipation. Comprendre comment les êtres et les choses interagissent, s'adapter à elles, telles qu'elles sont, parce que inchangeables et déjà là, données, serait une autre piste à investir. Commander sur internet son matériel de grimpe, ou alors aller l'acheter dans un magasin spécialisé : quelle est la différence ? Grimper en salle ou alors en extérieur : est-ce une distinction pertinente s'il s'agit uniquement de pratiquer l'art de l'escalade *per se*, à savoir monter et descendre, inlassablement, sans comprendre un itinéraire ou une trajectoire ? Quels sont précisément les critères qui dictent la nécessité d'un mouvement, d'une pratique, d'un exercice intellectuel ou physique ? Que veut-on expérimenter ou explorer ? À ce stade, les fusées de Sylvie Fleury pourraient suffire à notre imaginaire. Revêtus de combinaisons fabriquées par les soins de l'artiste, nous pourrions ainsi déambuler dans la joie et les rires, même au milieu des pâquerettes épargnées par la chaleur ou les trombes d'eau.

DONATELLA BERNARDI

EMPOWERMENT AND PROMISES

E

*'I have made a ceaseless effort not to ridicule,
not to bewail, not to scorn human actions,
but to understand them.'*

This quotation by Baruch Spinoza will doubtless help me to reply to Simon Lamunière's request: what about the *empowerment* that seemed to promise us the arrival of the Internet and the economic inter-connectivity of globalisation? Travelling everywhere physically and in our heads in the knowledge and dimensions of he or she. Was all this an illusion, a kind of nth belief in progress and its derivatives? Here, we could quote Jean-Jacques Rousseau, the 'whistle-blower' and self-critic of the Enlightenment, as he was referred to by Guillaume Chenevière and Martin Rueff.

'It has indeed cost us not a little trouble to make ourselves as wretched as we are. When we consider, on the one hand, the immense labours of mankind, the many sciences brought to perfection, the arts invented, the powers employed, the deeps filled up, the mountains levelled, the rocks shattered, the rivers made navigable, the tracts of land cleared, the lakes emptied, the marshes drained, the enormous structures erected on land, and the teeming vessels that cover the sea; and, on the other hand, estimate with ever so little thought, the real advantages that have accrued from all these works to mankind, we cannot help being amazed at the vast disproportion there is between these things, and deploring the infatuation of man, which, to gratify his silly pride and vain self–admiration, induces him eagerly to pursue all the miseries he is capable of feeling.'

DISCOURS SUR L'ORIGINE ET LE FONDEMENT DE L'INÉGALITÉ PARMI LES HOMMES, 1755 (DISCOURSE ON INEQUALITY TRANSLATED BY G.D.H. COLE)

According to Spinoza, desire and joy drive existence: the desire to live, over and above everything, together with the power that this features. Joy is the reverberation of the infinite love that permeates the world. From this point, how can we free ourselves of this feeling of powerlessness and guilt in the face of climate change and an epidemic that we have trouble in eradicating, given the race to get vaccinated and unequal access to medical care? What would be these residences, these *Open Houses*, that we could move into and install ourselves and become get installed? Or should we avoid any sedentarisation and abandon our ambitions for heavy and devastating construction? Have we arrived at the end of a civilisation that cannot respect its environment and, by definition, itself?

Decadence, if the present period is truly decadent or even apocalyptic, knows its storytellers, its aims,

renewals and heroes. In July 2021, two extremely rich men (Croesuses at the contemporary scale), Richard Branson and Jeff Bezos, lifted off into space in privatised rockets. When he landed, the second was wearing a cowboy hat. He saluted the beauty and fragility of the blue and rejoiced about what a human being could do in space: floating space colonies for example. During our post-colonial era, at least in human and social sciences and in the intellectual and arts spheres, it is distressing to see that the colonial undertakings of Western white men prosper and develop, with economic power and, in time, geopolitical issues. This escapist situation that is far from all the lessons that we should draw from the evils of colonisation, is doubtless the expression of a dream of big boys, a reality show version of science-fiction films, or a simple demonstration that the economy wins by finding solutions that are beyond the problems and catastrophes that it has caused or for which it is partially responsible.

The world of Spinoza, or rather the philosophical system that he formulated to define it, is closed and harmonious. Does space – reached by Richard Branson and Jeff Bezos – form part of this? Can we incorporate this geographic territory in reflection that comes from spirits who were born and grew up in an 'Earth' dimension? What beliefs and values might underlie such a view? All this takes us back to my main subject here: empowerment and its possible applications. If this is not allowed by progress or technology, following the Rousseau trail indicated above, we are left with our behaviour, that is to say the links to be established maintained and nourished between us, between humans, our relation with animals and plants, with water and stones. This *Open house* perspective that I would like to put forward here is part of an eco-feminist vision of existence, a notion put forward by Françoise d'Eaubonne in 1972. I associate eco-feminism with one of Hannah Arendt's last texts:

'Since sentient beings – men and animals, to whom things appear and who as recipients

guarantee their reality – are themselves also appearances, meant and able both to see and be seen, hear and be heard, touch and be touched, they are never mere subjects and can never be understood as such; they are no less 'objective' than stone and bridge. The worldliness of living things means that there is no subject that is not also an object and appears as such to somebody else, who guarantees its 'objective' reality.

THE LIFE OF THE MIND, 1. THINKING, 1975.

Building a house in and with the environment, rather than leaving the environment to colonise another one carries a feeling of emancipation. Understanding how beings and things interact, adapting to them as they are unchangeable and already there, given, would be another track to investigate. Ordering your climbing equipment on the Internet or buying it at a specialised shop: what is the difference? Climbing in a room or outside: is this a pertinent distinction if it consists only of climbing per se, that is to say knowing how to climb up and down, tirelessly, without understanding a route or a trajectory? What are precisely the criteria that dictate the need for a movement, a practice, an intellectual or physical exercise? What do we want to experiment or explore? At this stage, Sylvie Fleury's rockets might be enough for our imagination. Wearing outfits made by the artist, we could thus wander with joy and laughter, even amid daisies spared by heat or pouring rain.

VILÉM FLUSSER

NOTRE
HABITATION

F

Un changement profond de notre façon d'habiter est
en cours. Un changement comparable à celui qui
a marqué le passage du paléolithique au néolithique,
quand l'homme est devenu sédentaire. Nous sommes
en aménagement. Individus et groupes. Pour un obser-
vateur éloigné, la scène rappelle celle d'une fourmilière
dérangée par un pied transcendant.

Ce n'est pas un retour au nomadisme. Les gitans
ne déménagent pas : ils habitent toujours la tribu. Habi-
ter, ce n'est pas avoir un lit fixe, c'est vivre dans un mi-
lieu habituel. Le domicile n'est pas un lieu fixe, mais un
point d'appui. Avoir perdu sa patrie, ce n'est pas avoir
quitté un pays. C'est vivre dans un milieu inhabituel,
et par là inhabitable. C'est vivre dans un monde où l'on
ne se reconnaît pas et que l'on ne reconnaît pas. Le dé-
ménagement nous concerne tous, aussi bien ceux qui
bougent que ceux qui ne bougent pas. Notre monde tout
entier est devenu inhabituel, nous ne nous y reconnais-
sons plus. Notre monde est devenu inhabitable.

Ce qui est habituel n'est pas perçu. L'habitude est un voile. Dans un paysage habituel nous ne percevons pas les structures, mais seulement les changements. Dans le monde actuel nous ne percevons que les structures. Perception douloureuse. Nous nous heurtons constamment aux structures. Structures récentes : notre monde a été récemment restructuré, recodé. Devenu étrange pour nous, nous y sommes étrangers. Tout est devenu inhabituel. L'habitude qui, seule, rend possible toute perception, est déréglée. Un séisme a démoli nos habitations. Nous n'habitons plus.

C'est le transcodage du monde par les appareils qui a abattu nos habitations. Nous sommes en déménagement, sans savoir où aller. Nous sommes à la poursuite d'une patrie nouvelle qui ne se trouve nulle part. Les Indiens à Londres ne sont pas les seuls à avoir perdu leur patrie. Les Londoniens, eux aussi, ont perdu la leur. Les gens du Nordeste brésilien qui habitent Sao Paulo ne sont pas les seuls à avoir perdu leur patrie. Les Paulistes, eux aussi, ont perdu la leur. Londres tout comme Sao Paulo sont devenus des lieux inhabituels et inhabitables. Bien plus, on peut généraliser. Aucune ville au monde n'est à présent habitable. Parce que toute ville, où qu'elle soit, rassemble des populations en déménagement. La ville, et à un moindre degré la campagne, sont devenus lieux de passage pour des gens qui sont à la poursuite d'une habitation nouvelle.
 Une telle migration des peuples se comprend par son dynamisme. Elle consiste en vagues successives de barbares qui envahissent la scène et arrachent les habitants primitifs de leurs racines. Mais ces barbares n'arrivent pas, comme autrefois, des steppes. Ils sont issus des ventres des filles affamées et de couleur, ces grandes mères de l'humanité future. Si nous prenons le temps de bien regarder les visages douloureux de ces filles-femmes, nous prenons conscience de la triple violence à laquelle elles ont été soumises. Violence de leurs mâles, violence de leur société bourgeoise, violence des appareils. C'est cette triple violence qu'on trouve au cœur de la migration actuelle des peuples.

Sur les visages douloureux de ces enfants-femmes s'accusent des traits frappants. Où nous reconnaissons notre propre passé à nous. Nous, les bourgeois, à la fois ceux du premier monde et du tiers monde. Nous y reconnaissons notre propre passé, présenté dans une apparition double. Le visage de ces filles de couleur se confond avec le visage de nos grands-mères du siècle passé, dont on oublie qu'elles subissaient la même violence. Y prend alors relief palpable ce que fut la violence de nos grands-pères : après avoir abusé de nos grands-mères, ils continuent à abuser de ces filles. Ainsi les filles affamées qui portent sur leur visage souffrant notre passé, portent, en même temps, dans leur ventre, le futur de l'humanité. Voilà l'anomalie à laquelle nous ne pouvons pas nous habituer : le futur de l'humanité portant le visage de notre passé. Notre futur est derrière nous. Si nous avançons encore, ce n'est pas vers le futur, mais pour nous enfuir du futur qui nous poursuit. Nous ne pouvons pas habiter un monde où tout progrès est une fuite du futur. Un monde où tout progressisme est devenu prétexte de réaction. Un monde où tout véritable progrès ne nous appartient plus. Notre monde à nous, les bourgeois, ceux du premier monde et ceux du tiers monde, est devenu monde inhabitable.

Monde inhabitable, pas seulement pour nous, les bourgeois, mais pour tout le monde. Les bébés issus des ventres affamés, cette humanité du futur qui envahit nos habitations ne peut pas, elle non plus, habiter ce monde. Elle aussi est poussée en avant dans la même direction que nous prenons pour nous enfuir d'elle. Cette humanité du futur qui nous presse pour nous dépasser prend le même chemin que nous : celui qui mène immanquablement vers l'objectivation par les appareils. L'humanité entière, la nouvelle comme l'ancienne, est en « voie de développement » vers la programmation. Dans cette longue marche sur l'empire des appareils il n'y a ni bourreau ni victime, ni exploiteur ni exploité : bourgeois et bébés affamés, nous sommes tous en fuite, en migration, en déménagement, conformément aux programmes.

La migration des peuples dont il s'agit aujourd'hui comporte un triple mouvement. Le mouvement des mers en offre le modèle : des phénomènes à court terme, à moyen terme et à long terme. Vagues qui viennent mourir sur les plages, marées qui montent, descendent et remontent, forces latentes et à peine perceptibles qui modèlent les contours des continents. Ce modèle se prête à la migration actuelle des peuples, puisqu'il s'agit d'un mouvement tellurique qui est en train de changer les contours du monde auquel nous sommes habitués.

À court terme : dans le premier monde, bouchons périodiques sur les autoroutes résultant de la quête des déracinés, à la recherche de neige en février, de soleil en juillet ; dans le tiers monde, camions surchargés de déracinés qui scandent le rythme des récoltes des monocultures. À moyen terme : dans le premier monde, mobilité sociale des déracinés par laquelle les prolétaires s'embourgeoisent, les bourgeois se prolétarisent ; dans le tiers monde, excroissances pernicieuses des villes tentaculaires. À long terme : dans le monde entier, invasion inexorable du tiers monde dans le premier monde. Invasion de la société historique par les sociétés pré-historiques qui déferlent sur l'histoire et poussent l'humanité entière dans la post-histoire.

Ces trois termes de la migration se superposent de telle sorte que nous ne pouvons pas toujours les différencier. Ce qui explique la confusion des projets urbanistes. Les « villes neuves » qui prolifèrent dans le monde sont conçues pour canaliser la migration à moyen terme. Leur ambition est de constituer des barrages contre les barbares (Algériens en France, Turcs en Allemagne, Nordestinos dans le sud brésilien), ultime protection des autochtones. Toutes ces habitations que l'on offre généreusement aux barbares sont des lignes Maginot. On prévoit, en moyenne, que de telles habitations peuvent contenir la vague barbare pendant vingt ans, ce qui est la durée d'une habitation LM à bon marché. Erreur. Les bébés affamés ne

resteront pas aussi longtemps dans les villes si aimablement conçues pour eux. Leur patience ne dure pas vingt ans. Ils avanceront de la ville neuve de Grenoble jusqu'au centre historique de la cité, des *desfavelamentos* de Sao Paulo jusqu'à Brasilia. Le moyen terme de la migration des peuples est d'une durée plus courte que ne le pensent les programmeurs. Le futur qui nous poursuit nous talonne. Il nous rattrapera bien avant que les villes neuves ne se dégradent.

Une telle myopie des programmeurs est compréhensible. La migration des peuples dont il s'agit est un phénomène tout nouveau. Les modèles adaptés aux migrations précédentes ne conviennent plus. Ils suggèrent que des bébés affamés à Grenoble ne constituent pas une nouveauté, qu'ils ont toujours existé: Sudètes en Bavière après la Deuxième Guerre, Pieds noirs à Marseille après la guerre d'Algérie, Khmers et Cubains en Floride. Erreur. Les bébés à Grenoble échappent à ces modèles. Ce ne sont pas des réfugiés. Les Indiens envahissent Londres, les Turcs envahissent Hambourg, ils n'y cherchent pas refuge. Mais ce sont des envahisseurs d'un type tout nouveau. Les Indiens n'envahissent pas Londres comme les Londoniens ont envahi Delhi. Eux, ils n'occupent pas les palais, mais des bidonvilles. C'est ce qui explique la confusion des programmeurs à propos de la migration. Les envahisseurs d'aujourd'hui ne sont pas des vainqueurs.

La migration actuelle des peuples est faite d'envahisseurs et d'envahis, qui sont, tous, des vaincus. Telle est la nouveauté. Envahisseurs aussi bien qu'envahis, tous, sont en « voie de développement » vers les appareils. Les envahisseurs se « développent » plus vite pour combler le retard qui les sépare des envahis, ils sont « sous-développés ». Ils cherchent à nous dépasser. Mais ils se trompent. C'est tous ensemble que nous arriverons à la société programmée par les appareils. Bien sûr: les sous-développés courent plus vite que nous, ils sont plus nombreux que nous, mais cela fait partie du programme. L'attraction des

appareils nous mettra tous à égalité dans leur tourbillon. Tel est le mouvement à long terme de la migration des peuples.

Perspective de nivellement à laquelle nous ne pouvons pas nous habituer. S'y ajoute le phénomène inhabituel que les envahisseurs sont des bébés aux ventres gonflés. Nous sommes bien loin du modèle traditionnel du barbare envahisseur, la bête blonde qui parle grec. Au lieu de nous ingénier à élaborer des stratégies hypocrites pour canaliser l'invasion (« villes neuves », « aides pour le développement »), nous ferions mieux de chercher à comprendre ce qui se passe. Or, nous disposons d'un modèle pour le faire. L'ennui est que ce modèle pertinent n'est pas d'ordre sociologique, mais d'ordre esthétique.

Ce modèle est celui de la circulation de la beauté. « Joli–laid–beau–joli ». Le joli, c'est l'habituel. On ne le perçoit pas. L'habitude le recouvre. Il ne gêne pas. C'est pourquoi la patrie est jolie : le Kitsch est la base du patriotisme. Le laid, c'est l'inhabituel. Quand l'inhabituel envahit la patrie, elle s'enlaidit. Les bébés au ventre gonflé sont laideur à Grenoble. Opposition à la joliesse grenobloise. Tension dialectique entre l'habituel et l'inhabituel, entre le joli et le laid qui ne trouve sa synthèse qu'à travers la beauté. Abolition du laid par le beau. Mais l'empreinte du beau n'est pas durable. On finit par s'habituer même à Mozart. Le beau se réduit en joliesse. L'habitude habille le beau de joliesse. Kitschisation.

Au cœur de cette circulation le grand saut, passer du laid au beau. C'est par exemple le grand passage des cubistes. Laideur africaine explosant en beauté sur la Rive gauche. Difficulté, dans un premier temps, pour les récepteurs, d'accompagner le saut du peintre. Mais ce saut peut faire école. Et très vite l'habitude naît. La kitschisation se fait automatiquement. Toute fille de bonne famille peint des tableaux cubistes. Celui qui est habitué à manger de la pizza trouve que manger des mains de singe est épouvantablement laid. Le grand saut lui fait découvrir que c'est

un mets délicieux. Par la suite, l'habitude fournit l'habit. Les supermarchés en Allemagne distribuent des conserves de mains de singe. Au cœur de la circulation se trouve le dépassement de la laideur. La découverte de la beauté passe par la laideur. L'épouvantablement laid est source du beau. Le beau est terrible.

Les bébés envahisseurs sont terribles. Leur laideur immédiate appelle au grand saut, au grand passage qui fait découvrir leur beauté. Joie alors de reconnaître la beauté dans leurs visages. Une telle reconnaissance de la beauté dans le visage terrible des autres se disait « amour d'autrui ». Il nous faut apprendre à aimer ces bébés laids. Il nous faut apprendre à aimer le futur qui nous talonne pour nous rattraper. Un futur qui n'est plus le nôtre, et qui porte le visage terrible de notre passé. C'est difficile.

Mais la tâche n'est pas surhumaine, comme c'est le cas dans l'amour chrétien. Elle est à notre portée. Nous le savons bien, nous les grands-pères. Nous nous efforçons constamment de découvrir le beau dans la laideur insupportable de nos petits-enfants et de leur univers. Nous le savons bien : nos petits-enfants sont les envahisseurs du monde auquel nous sommes habitués. Pourtant, nous nous efforçons de les aimer malgré leur vocation exterminatrice à notre égard. Goethe dit que la bête la plus féroce est le petit-fils. C'est aussi la bête la plus belle. Il nous faut apprendre à aimer les bébés au ventre gonflé, comme s'ils étaient nos petits-fils. Ce qu'ils sont en effet.

Il nous faut accepter que notre culture est celle de grands-parents. Culture vieillissante et moribonde. Le modèle ici proposé est d'ordre esthétique. Il nous aide à apprendre l'art suprême, *ars moriendi*. La terreur deviendra alors beauté. Aventure. L'inhabituel deviendra alors habitable. La véritable habitation de l'homme est l'acceptation de la mort. L'homme est l'étranger du monde. Sa vie est une migration vers la mort. C'est sa façon à lui d'habiter le monde. La migration des peuples dont nous sommes aujourd'hui les témoins n'est que le transfert de l'acceptation de

la mort de l'expérience individuelle à l'expérience sociale. Notre génération vit non seulement sa propre mort, mais aussi celle de sa culture. Si nous apprenons à vivre consciemment cette expérience, nous aurons dépassé la terreur, et nous habiterons la beauté.

Vilém Flusser, « Notre habitation » (1983), in *Post-histoire*. Coll. « Iconodules ». Paris : T&P Publishing, 2019, pp. 110 – 117.

VILÉM FLUSSER

OUR DWELLING

E

A profound change in the way we dwell is under-way. A change comparable only to the one at the beginning of the Neolithic, when we became seden-tary. We are abandoning the sedentary way of life. We are on the move, as individuals and groups. A distant observer will have the image of an anthill that has been disturbed by a transcendental foot.

In this, it cannot be a case of a return to nomad-ism. Gypsies are not on the move; they are rooted in the tribe. To dwell does not mean to sleep in a fixed bed, but to live in a *habitual setting*. The home is not a fixed place, but a place of support that deserves trust. To have lost a home does not mean to have aban-doned a place, but to have to live in a non-habitual place, therefore uninhabitable. Or to have to live in a place where we do not recognize ourselves. We are on the move, because our world has been so radically transformed that it has become unhabitual and

uninhabitable. We do not recognize ourselves in it. And we cannot habituate ourselves to that.

The habitual is imperceptible. Habit is an opaque covering that conceals the environment. Within our home-landscape, we only perceive events and not the foundational structures. If the foundational structures are currently that which is shocking for us in the environment, then it is because there has been a structural transformation.

The recodification of our world by apparatus has made our world strange to us. We are uprooted, because the ground in which our roots rest has suffered a tectonic tremor. This allows us to assume a distanced and critical position in relation to our world. The world has become strange, it no longer deserves trust, and as foreigners in the world we may critique it. But as Kant used to say, critique or doubt, is not a dwelling. *The reason for our critique is the longing we feel.* Due to our radical alienation, we are reactionaries, anti-reformists: we no longer dwell. The transcoding of our world by apparatus has provoked the *migration of peoples*. We are all on the move. It is not only the Hindus in London that have lost their homeland: Londoners have also lost theirs. And it is not only the *Nordestinos* that have lost theirs in São Paulo: *Paulistanos* have also lost theirs. That is because London and São Paulo have become unhabitual and uninhabitable. The current migration of peoples has shuffled history and geography. The Hindus' mystical time and the *Nordestinos*' magical time, have become synchronized with the Londoners' and the *Paulistanos*' historical time. We are experiencing São Paulo and London with a kind of quad-dimensionality of shuffled space-time. Historical categories are not enough in order for us to grasp this. And this is turning such cities unhabitual and uninhabitable. We no longer recognize in them the products of our history and therefore no longer recognize ourselves in them.

This migration of peoples is constituted of successive waves of barbarians that invade the scene from the

horizon. But this time it does not come from the steppe. They sprout from the open uteruses of undernourished young women, these matriarchs of the future. If we contemplate the suffered faces of these young women of color, we recognize in them the triple rape of which they are victims; by their own men, by the society in which we take part, and by apparatus. We recognize thus in such a face, our own past: our own crimes. *The face of the future has traces of our past.* And that is the real reason why we, the 'bourgeois', are on the move. We are running away from our past. Our past chases us. The waves of babies with sick bellies that spring from the uteruses of the young women of color propel us toward progress.

This situation is unhabitual: *that we have the future at our backs.* That nowadays 'to progress' does not mean to demand the future, but to avoid the past. That, in the case of an apparatus-like progress, it is no longer the case of opening up the field for the future, but to 'resolve' the problems created by the past in the form of starving babies. That our progress, is a method to avoid being devoured by the past that chases us. This is unhabitual: that *progress has become a form of reaction.* That we are reactionaries precisely for being progressives.

However, it is not this that makes the migration of peoples so terrifying. The terror is the fact that 'humanity', the starving babies, advances in the same direction, toward which we are escaping. That future humanity seeks to reach and overtake us. That everyone, fugitives and chasers, are being sucked toward the same programming abyss of apparatus. That the whole of humanity, 'old' and 'new', is 'developing' according to a program.

Within such general development it is necessary to distinguish between three types of superimposed motion: the short-term, the mid-term, and the long-term. The motion of the sea may serve as a model. The short-term motion is the waves that end on the beach. The mid-term, the tides and the long-term

are the changes that the sea provokes on the shores of the continent. If we wish to grasp the dynamics of the current migration of peoples, we must distinguish it in terms of these levels, at the risk of turning such migration even more tragic.

The *short-term* motion manifests itself, in the First World, as the traffic jams on the motorways in search of snow in December, or in search of sunshine in July. In the Third World, it manifests itself as the overloaded trucks that follow the harvest of monocultures. The *mid-term* motion manifests itself, in the First World, as social mobility (the rise of the proletariat and the decadence of the bourgeoisie). In the Third World it manifests itself as the monstrous swelling of the cities. The *long-term* motion manifests itself, in the world as a whole, as the inexorable advancement of the tropical population toward temperate climate, as in the 'developed' world, by the inexorable advancement from the 'south' toward the 'north'. The long-term manifests itself as the invasion of the historical, apparatus-like societies by the 'pre-historic' ones, which seek to 'conquer history', but which in reality advance into post-history.

One example of the danger of the confusion between such levels can be given in the case of *urban planning*. The urban planners currently seek to channel the mid-term migration. The French *villes neuves* seek to build 'homes' for the African immigrants, and the 'dismantling of the favelas' seek to absorb the *Nordestinos* within the para-Western cities of the south of Brazil. Their projects envisage twenty years, which is how long such 'homes' last. But as they do it, the urban planners are overflowing the mid-term. They are penetrating the long-term with their projects, which is not as long as they think. The starving babies will not stay for such a long time in the projected homes. Their patience is not so long. They will use these urban projects as a temporary area. They will move from the dismantled favelas into Brasília and from the *villes neuves* into the historic city-centers before the time predicted. The future

is at our heels and will catch up with us before the time predicted in our projects. We are myopic programmers: we do not grasp the essence of the migration of peoples.

This myopia of our programs is comprehensible. It seems that the current migration can in fact be channeled in the mid-term, since phenomena such as starving babies in Grenoble is nothing new. For example: the Sudeten in Bavaria after the Second World War, the Pied Noirs in Marseille after the Algerian war, the Khmers and the Cubans in Florida right now. But the babies in Grenoble are a different phenomenon. They are not refugees, they are invaders. The Hindus are invading London, the Turks Hamburg, the *Nordestinos* São Paulo and the Algerians Grenoble. Our programmers are not aware of this because the babies do not behave like invaders. The Hindus do not arrive in London as the Londoners once arrived in Delhi. They are not occupying palaces but slums. This is because the invaders are not winners. In the current migration of peoples such a category does not exist: they are all defeated. They are all 'undergoing development'. The invaders are undergoing development faster than us, they are catching up and they are going to overtake us in order to be defeated faster, better programmed. This is the long-term tendency of the migration of peoples.

The invasion of the First World by the Third World is unhabitual in several aspects: for example, by the fact that the invaders are babies. That is why we do not have models at our disposal in order to grasp the event. Instead of elaborating myopic and hypocritical strategies in order to channel the phenomenon (for example, 'developmental aid'), it urges us to elaborate models that allow us to grasp it. And curiously, such models are available in unexpected places. *Aesthetics* provides models to grasp unhabitual and unusual phenomena. It is useful to apply them to the phenomenon of the migration of peoples.

The habitual is perceived as the experienced. The habitual is experienced as the *beautiful*. That is the basis for patriotism. The homeland is more beautiful

than any other landscape simply for passing unnoticed. Patriotism is kitsch. The unhabitual is perceived and experienced as terrifying. It is *ugly*. Starving babies in Grenoble are ugly. Between the habitual and the unhabitual, the beautiful and the ugly, there is a tension that can be overcome by a leap. The leap is experienced as *beauty*. Beauty is the experience of overcoming terror. The history of art is cyclical: beautiful–ugly–pretty–beautiful. Because beauty becomes prettiness when it is habituated.

The leap from ugliness toward prettiness is an arduous process. The Cubists learned the hard way to leap from African ugliness toward the beauty of the Rive Gauche and the receivers of their message learned the hard way to follow the leap. Currently, every young woman from a respectable family paints like the Cubists. Those that eat pizza find it ugly to eat monkeys' hands, but they should learn the hard way that it is a delicious dish. Currently the supermarkets sell monkeys' hands as conserves. The transformation of terror into beauty demands effort. The transformation of beauty into kitsch happens spontaneously.

 This aesthetic model is applicable to the current migration of peoples. We should learn to discover the beauty in the terror of the event: to discover the beauty in the starving babies and the suffering young women of color. To speak archaically: we should learn to love them. And as 'love' is recognition in the Other, we should learn to recognize ourselves in the future that chases us, which is our past. We should, in other words, learn to love the future that is no longer ours. And we should do it in full knowledge that this future envisages the programming that will devour us.

However this is not a supra-human task ('Christian' for example). It has always been accomplished everywhere. Everyone, when they get old, lives in an unhabitual and uninhabitable environment: in the world of their grandchildren. We should love the future, the starving babies, as our grandchildren. Of which

Goethe refers to as the fiercest of beasts. In other words: we should admit that our world is dying and we should love that. We should not expect anything for ourselves from this engagement in favor of such a hostile future. It must be a pure engagement. If we apprehend such high art, such *ars moriendi*, then the terror of current times will become an 'adventure': the experience of the beautiful. And, curiously, we may thus live again. Because openness to death is the real dwelling of man: he who exists for death. In the current migration of peoples, we have the privilege to be able to experience openness to death not only as individuals but also collectively. We are experiencing our openness to the death of our culture.

Vilém Flusser, « Our Dwelling » in *Post-History,* edited by Siegfried Zielinski, University of Minnesota Press, 2013, pp. 67 – 74. English translation by Rodrigo Maltez Novaes © 2013 by the Regents of the University of Minnesota. Originally published in Portuguese in *Pós-História – Vinte instantáneos e um modo de usar*, published by Duas Cidades, 1983.

BJARKE INGELS GROUP (BIG) SERPENTINE PAVILION LONDON 2016

OPEN HOUSE

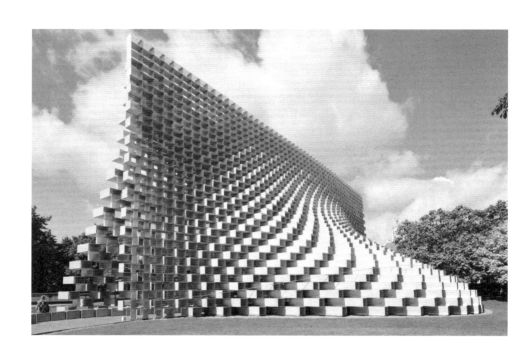

ALESSANDRO MENDINI

PIÈCES INFINIES

F

Le monde est fait de pièces infinies, parfois elles sont accueillantes et parfois il ne nous plaît pas d'y être. Nous tous sommes hôtes de nos pièces, moi-même j'ai aussi quelques pièces qui me reçoivent. Une maison est une somme de pièces ; mais une vie est aussi une somme de pièces de maisons, d'hôtels, d'amis, de bateaux, de bureaux. La tête de chaque habitant est l'explosion des pièces infinies qui le reçoivent.

Alessandro Mendini, « Pièces infinies » (2003), traduit de l'italien par C. Geel et P. Caramia. In *Écrits d'Alessandro Mendini, architecture, design et projet*, Catherine Geel (dir.). Dijon : Les Presses du réel, 2014, p. 466.

BUCKMINSTER FULLER — FLY'S EYE DOME — BENTONVILLE 1961 (1980)

OPEN HOUSE

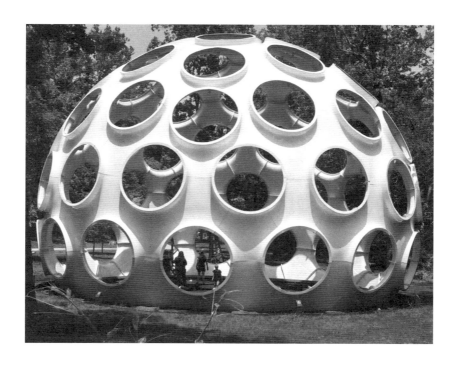

ALESSANDRO MENDINI

INFINITE
ROOMS

E

The world is made of infinite rooms – they are sometimes welcoming and sometimes we do not want to be there. We are all the hosts of our rooms, and I have a few rooms that host me. A house is a total of rooms; but a lifetime is also a sum of rooms in houses, hotels, with friends, in boats, offices. The head of each person is an explosion of the infinite rooms that he/she is received by.

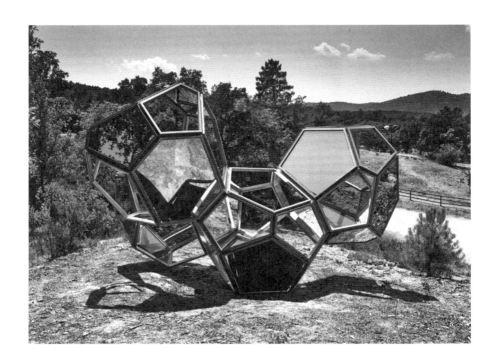

HANS HOLLEIN

TOUT EST ARCHITECTURE

F

Les conceptions limitées et la définition traditionnelle de l'architecture et de ses moyens ont considérablement perdu aujourd'hui de leur validité. C'est à l'environnement comme ensemble et à tous les médiums qui le caractérisent que s'appliquent nos efforts. À la télévision comme à la climatisation, aux transports comme à l'habillement, au téléphone comme à l'habitation.

L'extension du champ humain et des moyens de définir le « monde » environnant va bien au-delà d'une détermination constructive. Aujourd'hui, dans une certaine mesure, tout devient architecture. L'« architecture » est un de ces médiums.

Parmi les médiums les plus divers qui définissent aujourd'hui nos conduites et notre milieu – en tant aussi que solution à certains problèmes – l'« architecture » est une possibilité. L'homme crée artificiellement des situations. C'est l'architecture. Physiquement et

psychiquement, il reproduit, transforme, étend son domaine physique et psychique, il détermine le « monde environnant » au sens le plus large.

Conformément à ses besoins et à ses désirs, il engage des moyens pour satisfaire ces besoins et combler ces désirs et ces rêves. Il se développe et développe son corps. Il se transmet.

L'architecture est un médium de communication.

L'être humain est deux choses à la fois – un individu centré sur lui-même et un élément de la communauté. C'est ce qui détermine son comportement.

À partir d'un être primitif, il s'est continuellement développé à l'aide de médiums, tout en développant ces médiums de son côté.

L'être humain a un cerveau. Ses sens sont la base de la perception du monde environnant. Les médiums de définition, de détermination d'un monde environnant (à chaque fois voulu) reposent sur le prolongement de ces sens.

Tels sont les médiums de l'architecture.

L'architecture au sens le plus large.

En prenant les choses de façon plus serrée, on pourrait par exemple formuler pour la notion d'architecture les rôles et les définitions suivants :

L'architecture est cultuelle, elle est marque, symbole, signe, expression.

L'architecture est contrôle de la température corporelle – habitat protecteur.

L'architecture est définition – détermination – de l'espace, du monde environnant.

L'architecture est conditionnement d'un état psychologique.

Pendant des millénaires, la modification et la définition artificielles du monde environnant, comme d'ailleurs la protection contre le climat et les intempéries, se sont principalement effectuées par la construction, de même que le bâtiment en était aussi la manifestation et l'expression les plus essentielles. Construire s'entendait comme la création d'un objet

tridimensionnel qui correspondait aux exigences en tant que définition de l'espace, qu'enveloppe protectrice, qu'instrument et outil, que moyen psychique et que symbole. Le développement de la science et de la technologie, de même que celui de la société et de ses besoins et attentes, nous a confrontés à de tout autres situations. D'autres et de nouveaux médiums de détermination du monde environnant sont nés.

Si ce ne sont d'abord, pour beaucoup, que des perfectionnements technologiques de principes traditionnels et des extensions de « matériaux de construction » physiques par de nouveaux matériaux et de nouvelles méthodes, il y a aussi des moyens non matériels de détermination spatiale qui se sont développés. Si un certain nombre de tâches et de problèmes sont encore résolus aujourd'hui par la construction, par l'« architecture », c'est seulement par tradition. Or, la réponse à beaucoup de questions est-elle encore l'« architecture », telle qu'on l'entendait, ou n'y a-t-il pas des médiums plus adéquats à notre disposition ?

Les architectes peuvent apprendre à cet égard une ou deux choses du développement de la stratégie. Si celle-ci avait été soumise à la même inertie que l'architecture et ses consommateurs, on construirait encore aujourd'hui des murs et des tours. Or, la stratégie a largement abandonné son attachement au « bâtiment » et a fait appel à de nouvelles possibilités pour venir à bout des tâches et des exigences qui sont les siennes.

Il ne vient manifestement plus à l'esprit de personne de maçonner des canalisations ou d'édifier des instruments astronomiques en pierre (Jaipur). Bien plus importantes sont pourtant les conséquences qu'entraînent les nouveaux médiums de communication (que ce soit le téléphone, la radio, la télévision, etc.) et un concept comme celui de bâtiment d'enseignement et d'apprentissage (école) pourrait bien, le cas échéant, disparaître complètement et être remplacé par ces moyens.

Les architectes doivent cesser de penser uniquement en termes de bâtiments.

On mentionnera aussi le transfert d'importance qui s'est opéré du sens vers l'effet. L'architecture a un « effet ». Ainsi la manière de prendre possession, l'utilisation d'un objet au sens le plus large, devient-elle également importante. Un bâtiment peut devenir tout entier information, son message pourrait tout aussi bien être perçu uniquement par le biais des médiums d'information (presse, télévision et autres). De fait, il semble presque sans importance que l'Acropole ou les pyramides, par exemple, existent physiquement, puisque la majorité du grand public n'en prend de toute façon pas connaissance par sa propre expérience, mais par d'autres médiums, leur rôle repose justement sur leur effet d'information.

Un bâtiment pourrait donc être simulé.

Les cabines téléphoniques sont un exemple précoce d'extensions de l'architecture par les médiums de communication – un bâtiment de taille minimale, mais incluant directement un monde environnant global. D'autres environnements de ce type, en rapport encore plus étroit au corps et sous une forme encore plus concentrée, sont par exemple les casques des pilotes d'avions à réaction, qui, grâce à leurs connexions télécommunicationnelles, élargissent les sens et les organes sensoriels, en même temps qu'ils mettent de vastes domaines en rapport direct avec eux. Le développement des capsules spatiales et en particulier du costume d'astronaute conduit pour finir vers une synthèse et des formulations extrêmes du lieu où se tient une « architecture » contemporaine. On crée ici une « habitation » qui, bien plus parfaite que n'importe quel « bâtiment », offre en outre un contrôle global de la température corporelle, de l'approvisionnement en nourriture et de l'élimination des excréments, du bien-être, etc., dans les conditions les plus extrêmes, et cela combiné à une mobilité maximale.

Ces possibilités physiques relativement développées amènent à prendre plus fortement en compte les possibilités psychiques d'un environnement artificiel, car après suppression de la nécessité des

environnements construits (par exemple enveloppe, protection climatique et définition de l'espace), de toutes nouvelles libertés s'entrevoient. L'être humain sera désormais vraiment le centre et le point de départ de la définition du monde environnant, puisque les restrictions imposées par un petit nombre de possibilités données n'ont plus cours.

L'extension des médiums de l'architecture au-delà du domaine de la construction tectonique pure et de ses dérivés a commencé par des essais, en particulier avec les constructions sous tension. Le désir de modifier et transporter à notre gré notre « environment » aussi rapidement et facilement que possible nous a fait pour la première fois nous tourner vers un éventail plus large de matériaux et de possibilités – vers des moyens qu'on utilisait par exemple déjà depuis longtemps dans d'autres domaines. Ainsi avons-nous aujourd'hui une architecture « cousue », de même qu'il existe aussi une architecture « gonflée ».

Peu d'essais ont cependant été faits pour définir notre monde environnant, déterminer l'espace par des moyens autres que physiques (par exemple la lumière, la température, l'odeur). Si l'usage des procédés traditionnels a déjà ici de vastes possibilités d'extension, celles du laser (holographie) sont encore à peine prédictibles. Enfin, il n'y a pratiquement aucune recherche qui ait été effectuée sur l'utilisation ciblée des produits chimiques et des drogues, aussi bien pour contrôler la température et les fonctions du corps que pour créer artificiellement un monde environnant. Les architectes doivent cesser de penser uniquement en termes de matériaux.

Puisque, contrairement aux moyens rares et limités des époques passées, une quantité de moyens est maintenant disponible, l'architecture bâtie et physique pourra s'occuper intensivement des qualités spatiales et de la satisfaction des besoins psychologiques et physiologiques et adopter un autre rapport au processus d'« édification ». Les espaces posséderont donc de manière bien plus consciente,

des qualités haptiques, optiques et acoustiques, recèleront des effets d'information et répondront directement à des besoins sentimentaux.

Une véritable architecture de notre temps est donc sur le point de se redéfinir comme médium et d'élargir aussi le champ de ses moyens. Beaucoup de domaines en dehors de la construction interviennent dans l'« architecture », tout comme l'architecture et les « architectes » s'emparent de leur côté de domaines éloignés.

Tout le monde est architecte. Tout est architecture.

Texte original publié dans *Bau*, revue d'architecture et d'urbanisme éditée par l'Association centrale des architectes d'Autriche, 23e année, n° 1–2, Vienne, 1968

HANS HOLLEIN

EVERYTHING IS ARCHITECTURE

E

Limited and traditional definitions of architecture and its means have lost their validity. Today the environment as a whole is the goal of our activities – and all the media of its determination: TV or artificial climate, transportation or clothing, telecommunication or shelter.

The extension of the human sphere and the means of its determination go far beyond a built statement. Today everything becomes architecture. 'Architecture' is just one of many means, is just one possibility.

Man creates artificial conditions. This is Architecture. Physically and psychically man repeats, transforms, expands his physical and psychical sphere. He determines 'environment' in its widest sense.

According to his needs and wishes he uses the means necessary to satisfy these needs and to fulfill these dreams. He expands his body and his mind. He communicates.

Architecture is a medium of communication.

Man is both – self-centered individual and part of a community. This determines his behavior. From a primitive being, he has continuously expanded himself by means of media which were thus themselves expanded. Man has a brain. His senses are the basis for perception of the surrounding world. The means for the definition, for the establishment of a (still desired) world are based on the extension of these senses.

These are the media of architecture – architecture in the broadest sense.

To be more specific, one could formulate the following roles and definitions for the concept 'Architecture':

Architecture is cultic; it is mark, symbol, sign, expression.

Architecture is control of bodily heat – protective shelter.

Architecture is determination – establishment – of space, environment.

Architecture is conditioning of a psychological state.

For thousands of years, artificial transformation and determination of man's world, as well as sheltering from weather and climate, was accomplished by means of building. The building was the essential manifestation and expression of man. Building was understood as the creation of a three-dimensional image of the necessary as spatial definition, protective shell, mechanism and instrument, psychic means and symbol. The development of science and technology, as well as changing society and its needs and demands, has confronted us with entirely different realities. Other and new media of environmental determination emerge.

Beyond technical improvements in the usual principles, and developments in physical 'building materials' through new materials and methods, intangible means fa spatial determination will also be developed. Numerous tasks and problems will

continue to be solved traditionally, through building, through 'architecture'. Yet for many questions is the answer still 'Architecture' as it has been understood, or are better media not available to us?

Architects have something to learn in this respect from the development of military strategy. Had this science been subject to the same inertness as architecture and its consumers, we would still be building fortification walls and towers. In contrast, military planning left behind its connection to building to avail itself of new possibilities for satisfying the demands placed upon it.

Obviously it no longer occurs to anyone to wall-in sewage canals or erect astronomical instruments of stone (Jaipur). New communications media like telephone, radio. TV, etc. are of far more import. Today a museum or a school can be replaced by a TV set. Architects must cease to think only in terms of buildings.

There is a change as to the importance of 'meaning' and 'effect'. Architecture affects. The way I take possession of an object, how I use it, becomes important. A building can become entirely information – its message might be experienced through informational media (press, TV, etc). In fact it is of almost no importance whether, for example, the Acropolis or the Pyramids exist in physical reality, as most people are aware of them through other media anyway and not through an experience of their own. Indeed, their importance – the role they play – is based on this effect of information.

Thus a building might be simulated only. An early example of the extension of buildings through media of communication is the telephone booth – a building of minimal size extended into global dimensions. Environments of this kind more directly related to the human body and even more concentrated in form are, for example, the helmets of jet pilots who, through telecommunication, expand their senses and bring vast areas into direct relation with themselves. Toward a synthesis and to an extreme formulation of a contemporary architecture leads the development of space

capsules and space suits. Here is a 'house' – far more perfect than any building – with a complete control of bodily functions, provision of food and disposal of waste, coupled with a maximum of mobility.

These far-developed physical possibilities lead us to think about psychic possibilities of determinations of environments. After shedding the need of any necessity of a physical shelter at all, a new freedom can be sensed. Man will now finally be the center of the creation of an individual environment.

The extension of the media of architecture beyond pure tectonic building and its derivations first led to experiments with new structures and materials, especially in railroad construction. The demand to change and transport our 'environment' as quickly and easily as possible forced a first consideration of a broad range of materials and possibilities – of means that have been used in other fields for ages. Thus we have today 'sewn' architecture, as we have also 'inflatable' architecture. All these, however, are still material means, still 'building materials'.

Little consequent experimentation has been undertaken to use nonmaterial means (like light, temperature or smell) to determine an environment, to determine space. As the use of already existing methods has vast areas of application, so could the use of the laser (hologram) lead to totally new determinations and experiences. Finally, the purposeful use of chemicals and drugs to control body temperature and body functions as well as to create artificial environments has barely started. Architects have to stop thinking in terms of buildings only.

Built and physical architecture, freed from the technological limitations of the past, will more intensely work with spatial qualities as well as with psychological ones. The process of 'erection' will get a new meaning, spaces will more consciously have haptic, optic, and acoustic properties, and contain informational effects while directly expressing emotional needs.

A true architecture of our time will have to redefine itself and expand its means. Many areas outside traditional building will enter the realm of architecture, as architecture and 'architects' will have to enter new fields.

All are architects. Everything is architecture.

Originally published in german in *Bau: Schrift für Architektur und Städtebau* 1–2, 1968, revised in english for the catalogue *Hollein* (Chicago: Richard Feigen Gallery, 1969).

SHELTER BAKASSI CAMP, NIGERIA
2015

JOSEPH ASHMORE
& LAURA HEYKOOP

DES ABRIS APRÈS LES CONFLITS ET LES CATASTROPHES

F

Imaginez que votre habitation a été détruite. Où iriez-vous ? Que feriez-vous ?

Si vous étiez obligé de quitter votre domicile, il y a de fortes chances que vous soyez hébergé par des amis ou, si vous en aviez les moyens, que vous louiez quelque chose n'importe où, en attendant une solution plus permanente. Vous n'attendriez pas sans rien faire en espérant de l'aide. Vous ne déménageriez pas dans une tente ou un camp si vous pouviez faire autrement.

Les gens touchés par une crise sont les premiers intervenants. Ils n'attendent pas passivement qu'un abri leur tombe du ciel. Ils ne restent pas là les bras croisés en attendant de l'aide. Lorsqu'une crise éclate, les premiers intervenants et les principaux fournisseurs d'abris proviennent des communautés affectées elles-mêmes.

Pour répondre efficacement aux besoins, les projets doivent impliquer étroitement les personnes affectées pour mieux comprendre leurs intentions, ressources, besoins, capacités, vulnérabilités et priorités. Cela détermine à quoi les abris et l'assistance en matière d'hébergement devraient ressembler. Les bons projets déterminent le soutien nécessaire aux gens plutôt que de leur dire ce dont ils ont besoin ou à quoi devrait ressembler leur logement. L'expérience montre que l'aide humanitaire en matière d'abris et de campements devrait adopter une approche constructive pour identifier le type d'aide requise et comment ce soutien peut éliminer les obstacles à la réalisation de solutions de logements durables.

Les principaux objectifs de l'aide en matière d'abris et de campements consistent à assurer la santé, la sécurité, la sphère privée et la dignité des familles et des communautés touchées par les crises. Au-delà de sauver des vies, la fourniture d'abris et de campements est fondamentale pour aider à reconstruire les aspects psychologiques, sociaux, existentiels et physiques de la vie – en bref, tous les éléments nécessaires pour permettre aux personnes d'avancer en passant d'un état de survie à celui qui leur permet d'exercer efficacement leurs droits et de réaliser leur potentiel.

Il n'est pas possible de parler de logements individuels sans tenir compte du lieu et du contexte dans lesquels ils se trouvent. Voilà pourquoi nous parlons souvent d'« abris et de campements », car le contexte, c'est un tout.

L'aide en matière d'abris et de campements doit revêtir un large éventail de formes différentes. C'est nécessaire pour garantir son adéquation et son impact, en fonction des conditions spécifiques et des facteurs contextuels. Les solutions se trouvent rarement dans des conceptions architecturales mais bien plus au sein de programmes conçus pour responsabiliser les gens.

Là où il y a des marchés, par exemple, il peut se révéler préférable de fournir simplement des liquidités, du matériel ou une combinaison des deux. Dans

d'autres contextes on peut dispenser des formations sur l'amélioration des constructions ou les réglementations comme les contrats de location. Ailleurs encore, les politiques gouvernementales devraient être ajustées pour mieux aider les gens. Il n'y a pas de réponse standard pour les abris.

Ce qui est essentiel pour tous, c'est le terrain et l'emplacement.

Les gens ont besoin d'un endroit sûr et sécurisé pour vivre, avec accès à l'eau, à la nourriture, au travail, à l'éducation, aux soins de santé et à tous les autres services. L'emplacement doit être à l'abri des risques naturels et les gens ont besoin de la sécurité foncière pour avoir la certitude que les droits sur leur maison, appartement ou une parcelle de terrain seront respectés et qu'ils ne seront pas expulsés. En bref, sans accès à la terre, il est impossible de construire des abris ou des hébergements et l'emplacement doit permettre d'avoir recours aux ressources et aux services.

En cas de crises humanitaires, nous visons à fournir un minimum de 3,5 m² d'espace de vie couvert par personne. Cela signifie un abri de quelque 17,5 m² pour une famille de 5 personnes. Bien que cela ne constitue qu'un espace minimum, ce n'est encore qu'un objectif. En effet, hélas, le manque de ressources fait qu'il est rarement possible d'y parvenir pour la plupart des personnes touchées par les crises.

Le manque d'espace et de petits abris ne se limite pas seulement aux cas d'urgence. Des dizaines de millions de personnes dans le monde et surtout celles qui vivent dans les bidonvilles et les campements informels vivent dans des conditions de surpopulation extrême.

JEAN PROUVÉ MAISON DÉMONTABLE 1944
 6 × 9

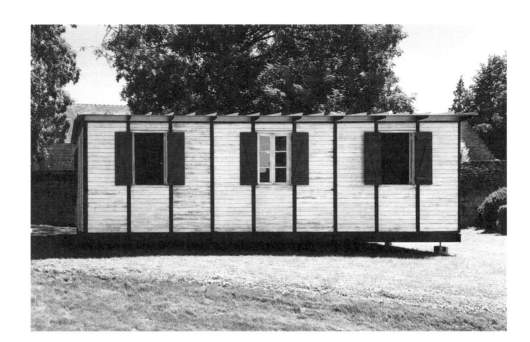

JOSEPH ASHMORE
& LAURA HEYKOOP

SHELTER AFTER CONFLICTS AND DISASTERS

E

Imagine your home was destroyed. Where would you go? What would you do?

If you were forced to leave your home, the chances are you would stay with friends, or, if you had the money rent somewhere whilst you found something more permanent. You would not wait around hoping for assistance. You would not move into a tent or a camp if you could avoid it.

Crisis-affected people are the first responders. They are not passive in finding their own shelter. They do not sit about waiting to be helped. When a crisis strikes, the first responders and the principal providers of shelter come from within the affected communities themselves.

In order to effectively meet needs, projects need to meaningfully engage with the affected people to better understand their intentions, resources, needs,

capacities, vulnerabilities and prioritie. These determine what shelter and settlements assistance should look like. Good projects find out what support people need rather than tell them what they need or what their home should look like. Experience shows that humanitarian shelter and settlements assistance should take an enabling approach to identify what support is needed and how assistance can remove barriers to achieving durable housing solutions.

The primary objectives of shelter and settlements assistance are to safeguard the health, security, privacy and dignity of families and communities affected by crises. Beyond lifesaving, shelter and settlements assistance is fundamental in rebuilding the psychological, social, livelihood and physical components of life – in short, all the aspects necessary for people to move on from survival to being able to effectively exercise their rights and fulfill their potential.

It is not possible to talk about individual dwellings without consideration of the place and context in which they are located. For this reason we often talk about 'shelter and settlements'. Context is everything.

Shelter and settlements assistance must take a wide range of different forms. This is required to ensure that it is appropriate and impactful, depending on specific conditions and contextual factors. The solutions are seldom architectural designs and much more programmes designed to empower people.

For example, where markets are functioning it may be best to simply provide cash, materials or a combination of both. In other contexts may provide training on improved construction or on regulations such as rental agreements. In others governmental policies may need to be adjusted to help people. There is no standard shelter response.

Central to all is land and the place.

People need a safe and secure place to live, with access to water, food, work, education, healthcare and all other services. The location needs to be safe from natural

hazards and people need tenure security to have certainty that rights to their home, apartment, or a parcel of land will be respected, and they will not be evicted. In brief without access to land it is impossible to build shelters or housing, and the location must provide access to resources and services.

In humanitarian crises we aim to provide a minimum of 3.5 m² of covered living space per person. This means shelter sizes of just 17.5 m² for a family of 5. Although a minimal amount of space, this is a just a target. Unfortunately lack of resources means that it is seldom possible to achieve this for most of the people affected by crises.

Lack of space and small shelters is not limited to emergencies. Tens of millions of people in the world, and especially those living in slums and informal settlements live in extremely overcrowded conditions.

E

TOYO ITO & CECIL BALMOND — SERPENTINE PAVILLON — LONDON 2002

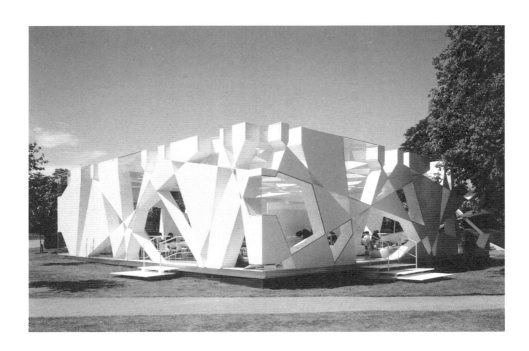

GILLES CLÉMENT

JARDINS DES OURSONS MÉTIS

AVENTURE AU CŒUR DU CHANGEMENT CLIMATIQUE

Nous changeons de temps, les règles de vie se modifient, les modèles de convoitise aussi, nous ne désirons plus les objets d'une consommation désormais obsolète mais nous n'avons pas encore établi les pistes d'un nouveau mode de vie.

Notre regard sur l'espace n'est plus celui qui oriente la vue en perspective obligée, nous acceptons la diversité car nous la savons en péril et l'histoire nous apprend que nous dépendons de cette richesse menacée. Que sera le jardin de demain s'il s'affranchit de l'obligatoire construction formelle perçue habituellement comme une œuvre architecturale et artistique de première importance ? Peut-il apparaître sous une forme d'apparence indéfinissable tout en s'accompagnant d'une « résolution esthétique » claire capable de véhiculer un message pour tous ?

Vous êtes des oursons métis[1], vous avez la chance de n'avoir pas exercé votre génie dans la vision cadrée des temps anciens, vous ouvrez les yeux sur un monde qui ne vous semble pas forcément nouveau puisque vous êtes nés dedans, c'est le vôtre, mais il est forcément chargé d'inattendu et d'espoir. Il semble que vous soyez les seuls capables de trouver sereinement les solutions de vie. C'est à vous d'expliquer à vos parents comment on peut avancer dans un monde où les données de base ont changé.

En proposant une *préséance du vivant* au jardin vous placez la dynamique biologique avant la construction de l'espace.

En abordant la *diversité comportementale* vous laissez tomber les règles obligatoires de vie pour tenter une expérience basée sur l'incertitude et la surprise. Vous intégrez sans difficulté les conditions du changement climatique.

En acceptant l'idée que tout peut changer au cours d'une vie vous abandonnez le principe de sélection pour celui de la *transformation*, mécanisme dont on parle peu bien qu'il constitue l'essentiel des processus de l'évolution.

Avec ces trois notions : *préséance du vivant, diversité comportementale, transformisme lamarckien*, quel serait l'espace dans lequel on pourrait s'aventurer pour se confronter au message pédagogique et artistique auquel vous songez ? Quelle scénographie choisir pour surprendre et communiquer sur les questions très actuelles du changement climatique ?

Les Oursons Métis ont forcément des réponses à ces questions.

La Vallée, le 5 septembre 2020

1 Notion proposée par le philosophe enseignant chercheur Baptiste Morizot faisant suite à une observation du comportement des oursons issus de la rencontre des grizzlis avec les ours polaires due aux conditions de changement climatique. Les parents sont désarmés, les jeunes inventent leur mode de vie. Ils deviennent les enseignants de ceux qui les ont fait naître.

GILLES CLÉMENT

THE GARDENS OF HYBRID BEARS

E

AN ADVENTURE IN THE HEART OF CLIMATE CHANGE

We are changing time, the rules of life are being modified, the things we want as well. We no longer want more things whose consumption is now obsolete but we have not yet marked out the trails of a new way of life.

Our view of space is no longer that which guides the view in an obliged perspective. We accept diversity because we know that it is imperilled and history teaches us that we depend on this threatened wealth. What will tomorrow's garden be like if it gets over the obligatory formal construction generally viewed as an architectural and artistic work of major importance? Might it appear in a form of indefinable appearance but accompanied by a clear 'aesthetic resolution' capable of carrying a message for all? You are hybrid

bears[1] and fortunate not to have exercised your genius in the framework vision of the old times. You open your eyes on a world that does not necessarily seem new to you because it is where you were born – it is yours and necessarily loaded with the unexpected and with hope. It seems that you are the only ones capable of serenely finding life solutions. It is for you to explain to your parents how one can move forward in a world in which the basic data have changed.

By proposing a *precedence of life* in the garden you place biological dynamics before the construction of the space.

By addressing *behavioural diversity* you set aside the obligatory rules of life to test experience based on uncertainty and surprise. You have no difficulty in incorporating the conditions of climate change.

By accepting the idea that all can change during a lifetime you abandon the selection principle for that of *transformation*, a mechanism that is little discussed although it forms the essential of evolution processes.

With these three notions: *precedence of life, behavioural diversity* and *Lamarckian inheritance*, what would be the space that one could enter to examine the teaching and artistic message that you are thinking of? What scenography should be chosen to surprise and communicate on these very topical questions of climate change?

The Hybrid Bears must certainly have replies to these questions.

La Vallée, 5 September 2020

1 A notion put forward by the philosophy teacher and researcher Baptiste Morizot following observation of the behaviour of baby bears after the meeting of grizzlies and polar bears as a result of climate change. The parents have lost their bearings and the young invent their way of life. They become the teachers of those who brought them into the world.

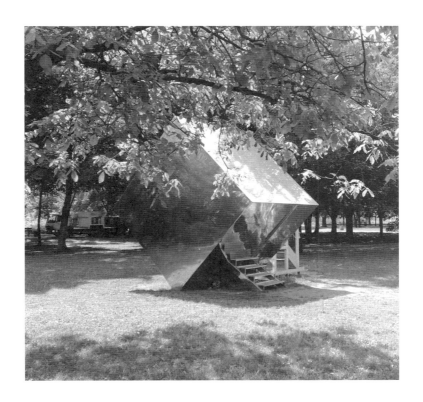

UNTITLED (OVERTURNED TEAHOUSE WITH THE COFFEE MAKER)

BRODNOWSKI PARK, WARSAW
2009

RIRKRIT TIRAVANIJA

PARTICIPANT·E·S AUX PROJETS / PROJECTS PARTICIPANTS

ANNEXE	GROUND WORK	50

ÉQUIPE / TEAM
ELENA CHIAVI, KATHRIN FÜLGISTER, AMY PERKINS, MYRIAM UZOR
WORKSHOP
JOSEPHINE EIGNER, LEA GÖTSCHI, JASPER BLIND, NORA ZELLER,
NICOLAS WITTIG, JULIA TANNER, ALEXANDER SCHMID, MARTIN RIEWER,
NIKOLA NIKOLIC, CLAIRE LOGOZ, AXELLE STIEFEL, SARA,
STEFAN BREIT, CORINNE SPIELMANN, JENS KNÖPFEL, ELLA ESSLINGER,
LESLIE MAJER, CRISOST KOCH, JEREMY WATERFIELD, SOFIA GLOOR,
JULIETTE MARTIN, SHEN HE, BLANKA MAJOR, FRIEDERIKE MERKEL,
SIMONA MELE, MARTINA HÜGLI, SOPHIA GARNER, LINDA SJOQVIST,
OLGA COBUSCEAN, EMANUEL PULFER, LUISA OVERATH, SEVERIN JANN,
MAARTEN VAN DE LAAR

ANUPAMA KUNDOO	EMPOWER HOUSE	54

ENSEIGNANT / TEACHER
ANUPAMA KUNDOO
RESPONSABLE DU PROJET / PROJECT MANAGER
MARTA AGUEDA
ASSISTANT
MARTIN SIEDLER
COPRODUCTION
FACHHOCHSCHULE NORDWESTSCHWEIZ

EPFL, ALICE	HOUSE—GARDENS	82

ÉQUIPE / TEAM
D. DIETZ, D. ZAMARBIDE, T. CHEUNG, C. FAUVEL, A. CLÉMENT,
M. PRETOLANI, T. ABENIA, M. BONDU, C. LABRO, R. LEGROS,
V. MARÉCHAL, M. TREIBER, U. WEGMAN, R. KARRER, M. ONIFADÉ,
M. POTTERAT, L. AZNAVOURIAN, E. BUTTY, L. CHAMPAUD, A. COLLET,
A. GONZALEZ RODRIGUEZ, M. HÖLZL, C. ISOZ, A. LAMBERT, A. LEKAJ,
E. MAZERAND, D. MICHOUD, M. REOL, J. THÉVOZ, S. CARROZ,
J. DESALBRES, J. GARCIA-BELLIDO RUIZ, K. KARARA, O. KUNDERT,
Y. LANDON, A. LASSUS, F. MAES, V. MAILLARD, G. MARTINI,
Z. MUSTAPHA, M. SOMMER, N. WANNER, J. ADU DARKO, J. ASOANYA,
L. BALDY-MOULINIER, J. BRON, A. COMPAGNON, F. DUCOTTERD,
J. FAVRE, N. GŒHRY, N. GUILLOUZIC, Y. HAJOUBI, M. KÄSER, J. LEMMENS,
E. LEMOISSON, E. LORENZO, G. LUCAS, A. MARIN, M. RAKOCZY,
N. REIS, J. RIGBY, J. STEYAERT, A. THIERRY-NÁNÁSI, C. VAUDAUX,
M. ALHADEFF, M. CAZENAVE CLOUTIER, F. CHATELAIN, V. CRETTEX,
L. DECALF, H. EL GRAOUI, J. ELBEN, A. FARINE, E. FONTANELLA, N. GILOT,
B. HAEFELI, M. JACOME ALBAN, M. JELK, N. LESOILLE, N. MIKAEL,
L. MŒSCHLER, A. POTAPUSHIN, G. RIVIER, M. SISTEK, A. VON DER WEID,
S. WEGMÜLLER, A. BAI, B. CATTANEO, A. CHONÉ, L. DUYCK, A. ESSAOUDI,
P. GRANDJEAN, C. HUGUES, A. KÖLBL, L. MUNDINGER, R. PELLIN,
L. RAMIQI, C. ROSSILLON, H. ZNAIDI, T. ANTONELLI, Z. AYMON, L. BLANC,
T. BRÜTSCH, D. DAM WAN, Q. DAVEL, V. EGGER, S. GAL, F. HAMMOUD,
S. KAIDI, L. KEMPF, S. KIR, E. KPUZI, A. LIHATCHI, E. LUDWIG, J. NICOD,
C. PERRON, C. PONSAR, J. RAUGEL, E. RIEDER, N. ANTONIETTI,
B. BÉBOUX, L. BOULNOIX, F. DEBROM GEBREMEDHIN, J. DRUEY,
S. GAUMET, N. JEANFAVRE, T. KUBLOVÁ, E. RENAUDINEAU, V. SIRAGUSA,
C. VINET, M. BARTH, P. CASTELLÓN ARÉVALO, A. DE MONTGOLFIER,

A. DUCOS, N. FAVRE, A. GALANTAY, M. GISIGER, N. GUIGUES,
R. HANSRA SARTORIUS, V. KLEYR, H. LE HIR, Q. LERESCHE, A. MAEREAN,
M. MAZOTTI, N. MILANOVIC, K. MOKSSIT, N. MOUINE,
K. SAUNDERS-NAZARETH, P. SCHAFFNER, G. TREYER, T. WALTHER,
M. BLANC, L. CASTELLA, N. CLAVIEN, R. CLEUSIX, A. GIGON,
V. HASLER, A. HOTI, V. HUEHN, M. ITO, S. KHASHAN, A. LÜTHY,
L. ORAKWE, Y. SEBASTIAN, A. UJUPI, D. WEBER, A. WILLIAMS ROFFE,
L. BURION, S. CIOMPI, P. CRISINEL, E. FRIEDLI, L. GENECAND, D. GO,
E. ILIEVA, C. KALMUS, A. MAGNAGUÉMABÉ ONGBAKELAK, M. MOCAËR,
D. PEREIRA CORREIA.

GRAMAZIO / KOHLER RESEARCH ARCHITECTURE FOR DEGROWTH 102

ÉQUIPE / TEAM
PROF. MATTHIAS KOHLER, PROF. FABIO GRAMAZIO, SARAH SCHNEIDER,
ALESSANDRA GABAGLIO
SPONSORS
CREABETON MATÉRIAUX AG, VIGIER HOLDING AG

HEAD – GENÈVE, REFUGE TONNEAU 21 106
ARCHITECTURE D'INTÉRIEUR

DIRECTION
SIMON HUSSLEIN
ASSISTANTS
DAMIEN GREDER, SVEN HÖGGER
AIDE À LA CAO / CAD SUPPORT
ABEYI ENDRIAS
ÉTUDIANT·E·S / STUDENTS
ANNIKA RESIN, AURÉLIE CHÊNE, CAMILLE NÉMETHY, CAROLINE SAVARY,
ÉLISE CHAUVIGNÉ, GAÏANE LEGENDRE, JULIE REEB, JULIETTE COLOMB,
KAREN VIDAL, KRENARE KRASNIQI, MARIA CLARA CASTIONI,
MELISSA FERRARA

HEAD – GENÈVE, GREEN DOOR PROJECT 110
OPTION CONSTRUCTION

ENSEIGNANT·E·S / TEACHERS
KATHARINA HOHMANN & VINCENT KOHLER
ÉTUDIANT·E·S / STUDENTS
MELINA ORIA ALHADEFF, EMMA BERGER-PIERRE, ANTOINE BÜRCHER,
RAFAEL CUNHA DA SILVA, ANA DURÁN, CLAIRE GUIGNET,
LOUIS KARIM KAGNY, GIAN LOSINGER, MARIE LUCAS, LAURA MATSUZAKI,
LOU REVEL, SARA ROTTENWÖHRER, JESSIE SCHAER, ALEX SOBRAL,
SIBYLLE VOLKEN, ELSA WAGNIÈRES, LORENZ WERNLI, MEL WIELAND,
ELISA WYSS.
REMERCIEMENTS / THANKS
ISABELLE SCHNEDERLE (CERCCO, HEAD – GENÈVE), ROLAND FREYMOND
(LES DEUX RIVIÈRES)

| HEPIA, FILIÈRE PAYSAGE | HA(R)B(R)ITER | 114 |

ENSEIGNANT / TEACHER
CHRISTOPHE PONCEAU
ASSISTANTE / ASSISTANT
MOLLY FIERO
ÉTUDIANT·E·S / STUDENTS (CONCEPTION)
ESTELLE AGUADO, IRINA BENOZENE AHMED, AMAURY CARLIER,
LUNA FLOREY, VALENTINE FOURCHON, NINA GIORGI,
MARIE-AMÉLIE JANIN, ALOÏS JOLLIET, ADNAN KANJ, BENOIT LAGARDE,
SIMON LOISELEUR, LOÏS MOREL, SINDY PISTEUR, SÉBASTIEN RIVAS,
AURÉLIEN SAPIN, LUNA VALLS-HAENNI, LÉA TIECHE, KLARA ZAUGG
ÉTUDIANT·E·S / STUDENTS (PRODUCTION)
MARLÈNE ARGAUD, ESTELLE COULET, VALENTINE FOURCHON,
AMÉLIE JANIN MARIE, ALOÏS JOLLIET, BENOÎT LAGARDE,
NICOLAS PINEAU-TRIGUEL, SÉBASTIEN RIVAS, LUNA VALLS-HAENNI,
PARTICIPATION
LEIKO BARTHES, MAËLLE PROUST, BRICE GOYARD
CFP ARTS GENÈVE
SUPERVISION
CHARLOTTE NORDIN
ÉTUDIANT·E·S / STUDENTS
MAIWENN CAMBI, MARIA ECATERINA CEBOTAR, ESTEBAN CHANEZ,
ALEXANDER CIPRIANO, BAHIA FRILY, VATSALA HAERING,
ADIELA KIWIRRA, ANJA RIPOLL

| SHELTER PROJECTS | A PLACE TO CALL HOME | 170 |

JOSEPH ASHMORE COORDINATES THE SHELTERPROJECTS.ORG WORKING GROUP
WHERE OVER 250 CASE STUDIES OF RESPONSES CAN BE SEEN.
SHELTER PROJECTS AIMS TO IMPROVE THE CAPACITY OF HUMANITARIAN
ACTORS TO MEET THE SHELTERING NEEDS OF DISASTER AND CONFLICT
AFFECTED POPULATIONS, BY DISSEMINATING SHELTER RESPONSES AND
LEARNING FROM THE EXPERIENCES.

THE PARTICIPATING AGENCIES INCLUDE
IFRC, UNHCR, UN HABITAT, IOM, HABITAT FOR HUMANITY, INTERACTION,
USAID-OFDA, CARE INTERNATIONAL UK, CRS, DRC, NRC AND WORLD
VISION INTERNATIONAL

SHELTER PROJECTS EST SOUTENU PAR / IS SUPPORTED BY
THE GLOBAL SHELTER CLUSTER WORKING GROUP, WHOSE MEMBER
ORGANIZATIONS INCLUDE: AUSTRALIAN RED CROSS, CARE UK, CRS,
DRC, HABITAT FOR HUMANITY, IFRC, IMPACT, INTERACTION, IOM, NRC,
OXFORD BROOKES, UNHCR, UN-HABITAT AND USAID-OFDA

OPEN HOUSE

ORGANISATION

SIMON LAMUNIÈRE	DIRECTION ARTISTIQUE
SANDRA CHESSEX	ADMINISTRATRICE
PATRICK GOSATTI	CHARGÉ DE PRODUCTION
CHRISTINE GLASSEY	ASSISTANTE ADMINISTRATIVE
ÉLISABETH CHARDON	RESPONSABLE ÉDITORIALE
SANDRA MUDRONJA	COMMUNICATION & PRESSE
MARLYSE AUDERGON	COMMUNICATION RESEAUX
NIELS WEHRSPANN	GRAPHISME & SITE INTERNET

COMITÉ EXÉCUTIF

CHRISTIAN PIRKER	PRÉSIDENT, GENÈVE
ANNE BIÉLER	CONSEILLÈRE, CAROUGE
ANNE LAMUNIÈRE	CONSEILLÈRE ARTISTIQUE, GENÈVE
BÉNÉDICTE MONTANT	ARCHITECTE, GENÈVE
PHILIPPE DAVET	CONSEILLER EN ART, GENÈVE

COMITÉ D'HONNEUR

ADELINA VON FÜRSTENBERG	DIRECTRICE DE ART FOR THE WORLD, GENÈVE
CAROLINE BOURGEOIS	CONSERVATRICE, FONDATION PINAULT, VENISE ET PARIS
EDWARD MITTERRAND	DIRECTEUR DU DOMAINE DU MUY, LE MUY
JACQUES HERZOG	HERZOG & DE MEURON, BÂLE
MARIE-CLAUDE BEAUD	EX-DIRECTRICE DU NMNM, MONACO
MICHEL BONNEFOUS	ADMINISTRATEUR, BONNEFOUS CIE SA, GENÈVE
ROGER MAYOU	EX-DIRECTEUR DU MUSÉE INTERNATIONAL DE LA CROIX-ROUGE ET DU CROISSANT-ROUGE, GENÈVE
ROLF FEHLBAUM	PRÉSIDENT ÉMÉRITE DE VITRA, WEIL AM RHEIN
SAMUEL KELLER	DIRECTEUR DE LA FONDATION BEYELER, BÂLE

COMITÉ DE SÉLECTION

CÉDRIC LIBERT	PROFESSEUR À L'ENSA VERSAILLES, PARIS
CHANTAL PROD'HOM	DIRECTRICE DU MUDAC, LAUSANNE
DANIEL BAUMANN	DIRECTEUR DE LA KUNSTHALLE DE ZURICH
TARRAMO BROENNIMANN	ARCHITECTE, GROUP 8, GENÈVE

OPEN HOUSE

OPEN HOUSE TEAM

SIMON LAMUNIÈRE	ARTISTIC DIRECTOR
SANDRA CHESSEX	ADMINISTRATOR
PATRICK GOSATTI	PRODUCTION MANAGER
CHRISTINE GLASSEY	ADMINISTRATIVE ASSISTANT
ÉLISABETH CHARDON	EDITORIAL MANAGER
SANDRA MUDRONJA	COMMUNICATION & PRESS
MARLYSE AUDERGON	NETWORK COMMUNICATION
NIELS WEHRSPANN	GRAPHIC DESIGN & WEBSITE

EXECUTIVE COMMITTEE

CHRISTIAN PIRKER	PRESIDENT, GENEVA
ANNE BIÉLER	ADVISOR, CAROUGE
ANNE LAMUNIÈRE	ART CONSULTANT, GENEVA
BÉNÉDICTE MONTANT	ARCHITECT, GENEVA
PHILIPPE DAVET	ART CONSULTANT, GENEVA

COMITÉ D'HONNEUR

ADELINA VON FÜRSTENBERG	DIRECTOR OF ART FOR THE WORLD, GENEVA
CAROLINE BOURGEOIS	CURATOR, FONDATION PINAULT, VENICE AND PARIS
EDWARD MITTERRAND	DIRECTOR OF DOMAINE DU MUY, LE MUY
JACQUES HERZOG	HERZOG & DE MEURON, BASEL
MARIE-CLAUDE BEAUD	FORMER DIRECTOR OF THE NMNM, MONACO
MICHEL BONNEFOUS	DIRECTOR, BONNEFOUS CIE SA, GENEVA
ROGER MAYOU	EX-DIRECTOR OF THE INTERNATIONAL RED CROSS AND RED CRESCENT MUSEUM, GENEVA
ROLF FEHLBAUM	PRESIDENT EMERITUS OF VITRA, WEIL AM RHEIN
SAMUEL KELLER	DIRECTOR OF THE FONDATION BEYELER, BASEL

SELECTION COMMITTEE

CÉDRIC LIBERT	PROFESSOR AT ENSA VERSAILLES, PARIS
CHANTAL PROD'HOM	DIRECTOR OF MUDAC, LAUSANNE
DANIEL BAUMANN	DIRECTOR OF THE KUNSTHALLE, ZURICH
TARRAMO BROENNIMANN	ARCHITECT, GROUP 8, GENEVA

COLOPHON

Le présent ouvrage accompagne l'exposition *Open House* proposée en été 2022 à Genthod / Genève et les différents événements qui l'ont précédée depuis l'été 2021.

This book is published in conjunction with the *Open House* exhibition held in summer 2022 in Genthod / Geneva and the various events that have preceded it since summer 2021.

SOUS LA DIRECTION DE / EDITOR	SIMON LAMUNIÈRE
RESPONSABLE ÉDITORIALE / EDITORIAL MANAGER	ÉLISABETH CHARDON
PRÉSENTATION DES PROJETS / PROJECT PRESENTATION	ELISABETH CHARDON SIMON LAMUNIÈRE ILDIKO DAO ENGUÉRAND SAVINA
RELECTURE / PROOFREADING	ILDIKO DAO CHRISTINE GLASSEY
© POUR LES TEXTES / FOR THE TEXTS	LES AUTEURS / THE AUTHORS

TRADUCTIONS / TRANSLATIONS

FR → EN	P	12–15 25–31 199–202 211–217 225–230 243–244 249–251 256–258 265–269 275–278 297 321–322	SIMON BARNARD
	P	38–45 62–65 82–89 122–125 130–145 154–189	CHARLES PENWARDEN
	P	46–61 66–81 90–121 126–129 146–153	JOHN O'TOOLE
	P	193	SIMON LAMUNIÈRE
EN → FR	P	236–239	ODILE FERRARD
	P	311–313	MARIANNE WARSTALL
DE → FR	P	195–198 299–304	JEAN TORRENT

"THESE THINGS I KNOW FOR SURE – AS OF JANUARY 6TH, 2020"
© ANDREA ZITTEL, COURTESY REGEN PROJECTS, LOS ANGELES

GRAPHISME / GRAPHIC DESIGN	NIELS WEHRSPANN
POLICES DE CARACTÈRE / TYPEFACES	ZETAFONTS STINGER THE PYTE FOUNDRY TRIPTYCH
IMPRESSION / PRINTING	MOLÉSON IMPRESSIONS, GENÈVE
RELIURE / BINDING	SCHUMACHER AG, SCHMITTEN
© 2022	OPEN HOUSE ET / AND VERLAG SCHEIDEGGER & SPIESS
PUBLIÉ PAR / PUBLISHED BY	VERLAG SCHEIDEGGER & SPIESS AG NIEDERDORFSTRASSE 54 8001 ZÜRICH SUISSE / SWITZERLAND W SCHEIDEGGER-SPIESS.CH
ISBN	978-3-85881-885-0

CRÉDITS IMAGES / IMAGE CREDITS

	COUVERTURE / COVER	FUN HOUSE/BEACH HOUSE, COURTESY OF CRANBROOK ARCHIVES, CRANBROOK CENTER FOR COLLECTIONS AND RESEARCH
P	34 35 36 37 41 43 45 48 49 56 57 68 69 71 120 121 132 133 141 143 147 188 189	JULIEN GREMAUD
P	39	ADIFF
P	47	KREAND
P	51 64 65 75 83 85 92 96 97 104 105 107 111 116 117 119 124 125 128 129 151 155 160 161 168 169 172 173 176 177 185	ANNIK WETTER
P	52 84 85 108 113 231	SIMON LAMUNIÈRE
P	52	MONIKA FLÜCKIGER
P	52	ANNEXE
P	55	ANDREAS HERZOG
P	59	CASSANDER EEFTINCK SCHATTENKER
P	61	ATELIER VAN LIESHOUT
P	67	NELSON KON / JUAÇABA
P	73	CICR / ICRC
P	76 77	FRANCISCO NOGUEIRA
P	79 80 81	ROOS ALDERSHOFF
P	87	AURÉLIEN MOLE
P	88	MARC PIA
P	99	RAFAEL GAMO / ESCOBEDO
P	100 101	FRIDA ESCOBEDO
P	103	CREABETON
P	131	KERIM SEILER
P	135	LANG / BAUMANN
P	137	PIERRE EDOUARD HEFTI
P	139	ARCHIVES LACHAT
P	144 145	PRÄSENTATION & MEDIENTECHNIK GMBH
P	148	MARC DOMAGE
P	153	MONICA URSINA JÄGER
P	157	N 55
P	159	ECOCAPSULE
P	164 165	RAHBARAN HÜRZELER ARCHITECTS
P	167	RELAX-STUDIOS
P	171	MILDRED BELIARD / CARE
P	175	GATIS PRIEDNIEKS-MELNACIS
P	180 181	TENSILE
P	183	UNA SZEEMANN
P	187	FRITZ LORBER
P	191	BRUCE NAUMAN © 2021, PROLITTERIS, ZURICH
P	194	MIGUEL DE GUZMAN
P	218	JEAN-CHRISTOPHE LETT
P	240	BORIS SIEBOLD
P	255	LUC MATTENBERGER
P	264	ROMAINBEHAR
P	270	PETER GUGERELL
P	294	GEORGE REX
P	298	JEAN-CHRISTOPHE LETT
P	310	MUSE MOHAMMED
P	314	PATRICK GUTKNECHT
P	318	LWBALMONDSTUDIO.CO
P	323	PANEK

REMERCIEMENTS / AKNOWLEDGEMENTS

Nous tenons à remercier les personnes suivantes pour leur contribution directe ou indirecte à *Open House*

We are profoundly grateful to the following people for their direct or indirect contribution to *Open House*

90_20, MICHEL AGIER, MADELEINE AMSLER, THIERRY APOTHÉLOZ, JOSEPH ASHMORE, CLEMENT AUGUSTIN, VÉRONIQUE BACCHETTA, JÖRG BADER, STÉPHANE BARATELLI, VINCENT BARRAS, DANIEL BAUMANN, ANDREAS BAUMGARTNER, DONATELLA BERNARDI, DAVID BIANCHI, ALEXANDRE BIANCHINI, CAMILLE BIÉLER, ANNE BIÉLER, ANDREW BLAUVELT, MICHEL BONNEFOUS, PIERRE BONNET, DAVID BOURGOZ, JULIETTE BOURGOZ, NINA BOURGOZ, KATJA BREDA, TARRAMO BROENNIMANN, JULIEN BRULHART, MARTINE BUFFLE LAMUNIÈRE, GABRIELA BURKHALTER, SÉBASTIEN CARINI, VÉRONIQUE CASETTA LAPIERE, BALTHAZAR CHAPPUIS, CHARLES CHAPPUIS, TERESA CHEUNG, VÉRONIQUE CHEVROT, YVES CHRISTEN, GILLES CLÉMENT, ELENA COGATO LANZA, STÉPHANE COLLET, PHILLIPPE CONSTANTIN, JULIA CONVERRTI, SASKIA COUSIN, CRANBROOK ARCHIVES, ILDIKO DAO LAMUNIÈRE, DIANE DAVAL, PHILIPPE DAVET, FABIANA DE BARROS, ANDRÉ DE GASPAR, GLORIA DE GASPAR, PIERRE DE LABOUCHERE, FRANÇOIS DE MARIGNAC, JEAN-LÉONARD DE MEURON, FRANÇOIS DE PLANTA, RITA DE VASCONCELOS, MÉLANIE DELAUNE, XAVIER DELFOSSE, CRISTINA DELLAMULA, MARCO DELLAMULA, HERMANN DESMEULES, GILLES DESTHIEUX, GLORIA DESTHIEUX, LUCA DESTHIEUX, ANGÉLIQUE DETRAZ, MANUELA DIAS, DIETER DIETZ, PHILIPPE DING, CHRISTOPH DOSWALD, RAPHAËL DUBACH, CHRISTIAN DUPRAZ, CYRILLE DUTHEIL, MARC FASSBIND, CAMILLE FAUVEL, FRÉDÉRIC FAVRE, ROLF FEHLBAUM, DEBORAH FELDMAN, BEATRICE FELIS, JAVIER FERNANDEZ CONTRERAS, ADRIAN FERNANDEZ GARCIA, MOLLY FIERO, MIGUEL GUSTAVO FLUSSER, JOSÉ FOLGAR, PATRICK FOUVY, MICHÈLE FREIBURGHAUS, ROLAND FREYMOND, ANNE FROIDEVAUX, CAROLINE GAILLARD, ELIZABETHGARTNER, CATHERINE GEEL, STEEVE GENAINE, MARIE-CLAUDE GEVAUX, LORELLA GLAUS-LEMBO, GABRIEL GONZALEZ, FABIO GRAMAZIO, STÉPHANE GRANGER, JEAN-PIERRE GREFF, JULIEN GREMAUD, SÉVERIN GUELPA, BÉATRICE GUESNET MICHELI, NATACHA GUILLAUMONT, KAREN GUINAND, ROBERT HEIERLI, LAURA HEYKOOP, KATHARINA HOHMANN, LILLY HOLLEIN, CHRISTOPHE HOLZ, MARKO HOME, THOMAS HUG, SIMON HUSSLEIN, BARBARA ISAACS, JOSHUA ISAACS, JACCAUD + ASSOCIÉS, FABIO JARAMILIO, MARIE JEANSON, LJILJANA JOVIC, SAMI KANAAN, PAUL KELLER, SAMUEL KELLER, PETER KILCHMANN, MARIE-EVE KNOERLE, MATTHIAS KOHLER, VINCENT KOHLER, THOMAS KRAMER, ANDREAS KRESSIG, ANNE LAMUNIÈRE, ANTON LAMUNIÈRE, SÉRAPHINE LAMUNIÈRE, THIBAUT LAMUNIÈRE, INÈS LAMUNIÈRE, PIERRE LAMUNIÈRE, SONIA LARDI DEBIEUX, ELISA LARVEGO, BÉNÉDICTE LE PIMPEC, MARIE LEJAULT, MARLÈNE LEROUX, CÉDRIC LIBERT, GIULIA MAGNIN, EMMANUELLE MAILLARD, PANOS MANTZARAS, JOÃO MARQUEZ, JOHAN MARTENS, HUGHES MARTIN, ANTHONY MASURE, FIONA MEADOWS, PHILIPPE MEIER, LAURA MEILLET, ATELIER MENDINI, MARCEL MEURY, VERA MICHALSKI, EDWARD MITTERRAND, BÉNÉDICTE MONTANT, LORIANNE MONTAVON, IANA MORENO, BRUCE NAUMAN, PATRICK ODIER, FANNY OLLIVIER, THIERRY PARREL, JULIA PASSERA, PAUL PEYER, CHARLES PICTET, EDDY PIRARD, ANJA PIRJEVEC, CHRISTIAN PIRKER, BOHUSLAV PISAR, CHRISTOPHE PONCEAU, FABIEN PONT, CÉCILE PRESSET, CHANTAL PROD'HOM, REGENPROJECTS, ANNEMARIE REICHEN, PATRICIA REYMOND, DEBORAH RICE, SANDRA ROCHAT, YVAN ROCHAT,

REMERCIEMENTS / AKNOWLEDGEMENTS

MICHELE ROSSIER, JIMMY ROURA, STÉPHANIE SARFATI,
KATJA SCHENKER, JOEL SCHMULOWITZ, PATRICK SCHNEEBELI,
MADELEINE SCHUPPLI, KATARINA SELECKA, LUCAS SHOONER,
SVETLANA SIEBOLD, SUSAN SNODGRASS, CHRISTIAN SOLTERER,
EVELYN STEINER, PHILIPPE MARC STOLL, DOROTHEA STRAUSS,
WIJNANDA SUDRE, MÄRTA TERNE, SABINE THOLEN, BARBARA TIRONE,
KARINE TISSOT, NICOLE VALIQUER GRECUCCIO, CAMILLE VALLET,
NICOLAJ VAN DER MEULEN, ERIC VANONCINI, SABINE VAUCHER-WIESE,
ALEKSANDRA VEGEZZI BOSKOV, ADELINA VON FURSTENBERG,
ANNIK WETTER, ULLA WIEGAND, ANJA WYDEN GUELPA, ISMENE WYSS,
TOMÁŠ ŽÁČEK, DANIEL ZAMARBIDE, ROMAIN ZAPPELLA,
TANYA ZEIN JACCAUD, ANDREA ZITTEL, STEFAN ZOLLINGER,
URS ZUBERBÜHLER.

Nous remercions également les artistes, les collaboratrices et collaborateurs bénévoles, les équipes professionnelles ainsi que toutes les personnes qui ne sont pas nommées explicitement et qui ont participé à la réalisation du projet.

We also thank the artists, the volunteer collaborators, the professional teams and all the people who are not explicitly named and who participated in the realization of the project.

SOUTIEN / SUPPORT

OPEN HOUSE EST SOUTENUE PAR / IS SUPPORTED BY

COMMUNE DE GENTHOD
CANTON DE GENÈVE
LOTERIE ROMANDE
PRO HELVETIA FONDATION SUISSE POUR LA CULTURE
VILLE DE GENÈVE

OPEN HOUSE EST RÉALISÉE GRÂCE AU SOUTIEN DE
/ IS REALIZED WITH THE SUPPORT OF

CANTON DE BERNE
DR ERNST UND JOSI GUGGENHEIM STIFTUNG
ERNST GÖHNER STIFTUNG
FAI (FÉDÉRATION DES ASSOCIATIONS D'ARCHITECTES ET INGÉNIEURS
 DE GENÈVE)
FAS (FÉDÉRATION DES ARCHITECTES SUISSES)
FBA FONDATION BRAILLARD ARCHITECTES
FONDATION COROMANDEL
FONDATION DU JUBILÉ DE LA MOBILIÈRE
FONDATION JAN MICHALSKI POUR L'ÉCRITURE ET LA LITTÉRATURE
FONDATION LEENAARDS
FONDATION PHILANTROPIQUE FAMILLE SANDOZ
MONDRIAAN FONDS
STADT BURGDORF
STIFTUNG ERNA UND CURT BURGAUER

OPEN HOUSE EST RÉALISÉE EN PARTENARIAT AVEC
/ IS REALIZED IN PARTNERSHIP WITH

ARTGENÈVE
BAINS DES PÂQUIS
BETTER SHELTER
CICR (COMITÉ INTERNATIONAL DE LA CROIX ROUGE)
CHEZ JEAN-LUC
CREABETON MATÉRIAUX SA
EPFL (ECOLE POLYTECHNIQUE FÉDÉRALE DE LAUSANNE)
ETHZ (ECOLE POLYTECHNIQUE FÉDÉRALE DE ZURICH)
FASSBINDHOTELS.CH
FHNW (FACHHOCHSCHULE NORDWESTSCHWEIZ)
GVART
HEAD—GENÈVE, HAUTE ECOLE D'ART ET DE DESIGN
HEPIA (HAUTE ECOLE DU PAYSAGE, D'INGÉNIERIE ET D'ARCHITECTURE)
IOM (ORGANISATION INTERNATIONALE POUR LES MIGRATIONS)
MAISON DE L'ARCHITECTURE
MERCIER ARBORISTES-GRIMPEURS
MÜLLER-STEINAG
PAVILLON SICLI
PYTHON SECURITE
SGIPA
SHELTERCLUSTER.ORG
TEO JAKOB
UNHCR (HAUT COMMISSARIAT DES NATIONS UNIES POUR LES RÉFUGIÉS)
USM HALLER
VITRA DESIGN MUSEUM

SCHEIDEGGER & SPIESS BÉNÉFICIE D'UN SOUTIEN STRUCTUREL
DE L'OFFICE FÉDÉRAL DE LA CULTURE POUR LES ANNÉES 2021–2024.
/ SCHEIDEGGER & SPIESS IS BEING SUPPORTED BY THE FEDERAL OFFICE
OF CULTURE WITH A GENERAL SUBSIDY FOR THE YEARS 2021–2024.

TOUTE REPRODUCTION, REPRÉSENTATION, TRADUCTION OU ADAPTATION D'UN EXTRAIT QUELCONQUE DE CE LIVRE ET DE SES ILLUSTRATIONS PAR QUELQUE PROCÉDÉ QUE CE SOIT SONT RÉSERVÉES POUR TOUS LES PAYS. / ALL RIGHTS RESERVED; NO PART OF THIS PUBLICATION MAY BE REPRODUCED, STORED IN A RETRIEVAL SYSTEM OR TRANSMITTED IN ANY FORM OR BY ANY MEANS, ELECTRONIC, MECHANICAL, PHOTOCOPYING, RECORDING, OR OTHERWISE, WITHOUT THE PRIOR WRITTEN CONSENT OF THE PUBLISHER.